U0110954

大展好書　好書大展
品嘗好書　冠群可期

大展好書　好書大展
品嘗好書　冠群可期

象棋輕鬆學
4

象棋精巧短局

石鏞 石煉 編著

品冠文化出版社

前　言

　　短局，棋界約定俗成的含義是指 25 個回合以內的對局。短局，是無數象棋運動員在激烈的競技比賽中集體智慧的結晶，是象棋藝術寶庫中的珍品。短局的特點可以概括爲：「短小精悍，奇巧妙絕。」

　　「短小精悍」——每一局棋不超過 25 個回合即結束戰鬥，著法最少的棋局僅 5 個半回合。「奇巧妙絕」——這些閃爍著弈海異彩的短局，著法精練，節奏輕快，內涵豐富，千姿百態，其中有出奇制勝的謀略，有巧佈羅網的陷阱，也有棄子搏殺的戰術，有謀子得勢的手法，有運子、兌子取勢的訣竅……，解拆它們，可以從中領會象棋多種戰略戰術的運用以及各種基本殺法技巧，在令人嘖嘖稱奇，甚至拍案叫絕的同時，達到開闊思路、提高棋藝水平的目的。

　　本短局譜系從數千則短局中經過篩選編纂而成。內容包括超短局、著法最少的棋局等，共計 10 章 204 局。

　　本書的資料來源，主要從各種比賽的對局記錄中尋覓、匯集，同時也參考了不少象棋報刊和書籍中的短局。筆者曾用葉龍吟署名，於《上海象棋》闢「象棋短劍集」專欄，連續發表象棋短局數十例；也曾用阿隴，林西、余龍簽署名發表短局於一些棋刊。在編

寫的過程中，得到南京青年藏譜家鄭平平、中學生金凡、陳瑾和石劍等人的熱情幫助，他們有的提供某些對局資料並做了初評，有的利用課餘時間用電腦打字編輯等，特此致謝。

但願廣大讀者喜愛這本頗具特色的《象棋精巧短局》。由於筆者棋藝水平所限，本短局譜可能有某些不足或錯誤之處，望廣大象棋運動員和棋藝愛好者不吝賜教。

石鏞　石煉
於上海

作 者 簡 介

石鏞

1928年4月出生，上海水產大學離休幹部。幾十年來，利用課餘，從事象棋藝術的實踐、理論、競賽、組織等活動；自1978年起，多次參加全國棋賽以及省市比賽，全國高校比賽和各種邀請賽，擔任競賽組長、資料組長、裁判長等工作；1984年受聘於上海市大學生象棋隊總教練，1990年起擔任上海市教師象棋協會會長、顧問，1997年正式開出象棋選修課（2個學分）。

20世紀70年代末至今，撰寫了大量象棋評論文章，內容包括開、中、殘局和全局，同時與棋界前輩合作編著或整理一些象棋譜，為《棋海拾貝》、《五羊杯棋王爭雄譜》、《中國象棋譜大全》等，1993年編寫出版了《象棋精妙殺局》。

石煉

1957年2月出生，機械工程師，象棋藝術愛好者。

目　錄

第四章　列手炮（8局） ……………………………139

象棋輕鬆學
4

第一章　超短局

　　超短局，顧名思義為超乎常規的更精更短的對局。但究竟超短到何種程度，目前棋界尚無統一說法，筆者姑且將其定為十五個回合以內。

第 1 局 空頭炮(1)

象棋名宿陳松順幼年的師父雷法耀，是 1935 年廣東臺山縣象棋冠軍。當年，雷與陳的叔父陳宏達對弈一局，前 4 個回合陳出現失誤，被雷快速出擊，僅 13 個半回合便結束戰鬥。

1. 炮八平五　馬 2 進 3　　2. 傌八進七　包 8 平 5
3. 俥九平八　馬 8 進 7　　4. 炮二進二　卒 5 進 1？

（圖 1-1）

挺中卒，敗著。宜走卒 3 進 1。雷法耀熟悉古譜，見黑方應著與《橘中秘》的「饒左傌類」第 9 局相同，遂「依樣畫葫蘆」，照譜棄俥搏殺：

5. 俥八進七！　包 5 平 2　　6. 炮五進三　將 5 進 1

7. 俥一進一　馬 3 退 2

8. 俥一平八　包 2 平 4

9. 俥八進七　將 5 進 1

10. 俥八平四　包 4 進 1

11. 俥四退二　包 4 退 2

12. 炮二平五　將 5 平 4

13. 俥四進一　象 7 進 5

14. 俥四平五！（紅勝）

這一局棋，紅方右傌五兵、黑方雙車均未動，而紅方雙車一共走了 9 步，令人驚嘆不已。

黑方　陳宏達

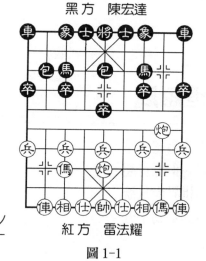

紅方　雷法耀

圖 1-1

第 ② 局 空頭炮(2)

1. 兵三進一	卒 3 進 1	2. 炮八平七	象 7 進 5
3. 炮二平五	馬 8 進 6	4. 俥一進一	馬 2 進 3
5. 俥一平四	車 1 進 1	6. 傌八進九	包 8 平 7
7. 傌二進三	馬 6 進 8	8. 俥九平八	包 2 平 1
9. 兵七進一	卒 7 進 1		

1978 年 4 月，全國象棋團體賽第 12 輪，廣東李廣流與貴州程志遠一局棋，由「對兵局轉中炮對拐腳馬」開局，至第 9 回合形成如圖 1-2 形勢，此時四兵卒相對。

10. 兵七進一	卒 7 進 1	11. 兵七進一	卒 7 進 1

12. 兵七進一　…………

雙方一口氣連走 7 步兵卒，實乃少見

12. …………　馬 8 進 7

13. 俥四進四！　馬 7 進 8

14. 炮五進四！　象 5 進 3

如改走士 4 進 5，則俥八進九，車 1 平 4，炮七進七！紅勝；又如走士 6 進 5，炮七進七！天地炮絕殺。

15. 炮七進二

紅方連出妙手，空頭炮絕殺。

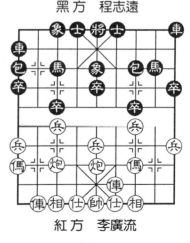

黑方　程志遠

紅方　李廣流

圖 1-2

第 3 局 空頭炮 (3)

　　1985 年「柳泉杯」象棋大師邀請賽，上海單霞麗獲女子組冠軍。她在第 9 輪執黑迎戰江蘇戴榮，雙方由「順炮緩開俥對直車」開局：

1. 炮二平五　　包 8 平 5　　　2. 俥二進三　　馬 8 進 7

3. 兵三進一　　車 9 平 8　　　4. 兵七進一　　包 2 平 3

5. 俥八進九　　車 8 進 4　　　6. 炮八平七？　卒 3 進 1 !

　　如圖 1-3 形勢，針對紅方七路炮弱點，黑方挺 3 卒，乃爭先佳著！

7. 炮七進三　象 3 進 1　　　8. 炮七進一　卒 7 進 1

9. 兵三進一　車 8 平 7　　　10. 俥一進二　馬 2 進 4

11. 炮五平七　馬 7 進 6 !　　12. 後炮退一　…………

　　退炮，無濟於事。如改走相七進五，則馬 6 進 4！紅方也要失子。

12. …………　馬 4 進 3

13. 相七進五　…………

　　如走炮七進五，則馬 6 進 5，黑方大占優勢。

13. …………　馬 6 進 5

14. 俥三進五　包 5 進 4

15. 相五進三　…………

　　如改走仕六進五，則包 3

黑方　單霞麗

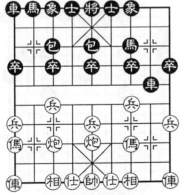

紅方　戴　榮

圖 1-3

平 7！帥五平六，馬 3 進 4，黑方得子勝勢；又如走炮七平五，則包 3 平 5，黑方多子占優。

15. ………… 包 3 進 3

空心包妙手入局，黑勝。以下紅方走帥五進一，則包 3 平 5，帥五平六，車 7 平 4，俥一平六，車 4 進 3，帥六進一，車 1 進 1，炮七平六，車 1 平 2，黑勝；又如走傌九進七，則包 3 進 3，黑方淨多雙包，勝定。

第 4 局 空頭炮 (4)

1989 年 4 月全國象棋團體賽，天津孫光琪僅用 14 個半回合即戰勝長春薛大。這盤棋由「中炮橫直俥對屏風馬左馬封車」開局：

1. 炮八平五　　馬 2 進 3
2. 兵七進一　　卒 7 進 1
3. 傌八進七　　馬 8 進 7
4. 傌二進一　　象 3 進 5
5. 俥一進一　　卒 9 進 1
6. 炮二平三　　馬 7 進 8
7. 俥九平八　　車 1 平 2
8. 俥八進六　　包 8 進 1
9. 俥一平四　　…………

紅方直俥過河，橫俥平肋，從中路加強攻勢。

9. …………　　士 4 進 5
10. 傌七進六　　車 9 平 8

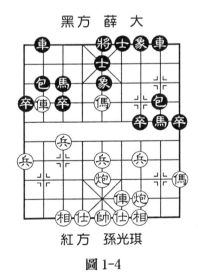

黑方　薛　大

紅方　孫光琪

圖 1-4

11. 傌六進五　馬8進9

12. 炮三退一　馬9退8（圖1-4）

如圖1-4形勢，黑方6強子分列兩側，互不關聯；紅方諸強子集中於中路和左側，蓄勢待發。

13. 傌四進七！　包2退1？

退包打傌，空著。不如改走車8進2，仍可抗衡。

14. 傌五進七！　車2平3

如改走包2平8打傌，則炮五進五！士5進4，炮三進四！卒3進1，炮五退三，後包平3，炮三平五，將5平4，傌四平七，車2進2，傌七進一，將4進1，傌七平六！紅勝。

15. 炮五進五！

以下黑如續走士5進4，傌八進二！空頭炮絕殺。

第 5 局 空頭炮(5)

1. 兵七進一　卒7進1　　2. 炮二平三　包8平5

3. 兵三進一　包5進4　　4. 兵三進一（圖1-5）

............

以上是1998年3月全國象棋團體賽男子乙組第5輪，上海紡織丁傳華對廈門鄭一泓起始3個半回合的形勢。開局未幾，雙方底線子力均未動，而黑方已架空頭包，紅方即將揮炮轟底象將軍抽車，一場激烈的對攻戰打響了。

4.　包2進2

置底線於不顧，升巡河包叫殺，妙！

5. 炮三進七　將5進1　　6. 帥五進一　車9進2

雙方將帥各升一步，煞是有趣。

7. 傌二進三　包2平5

8. 帥五平四　車9平6

9. 炮八平四　車6進5！

棄車咬炮，入局佳著！

10. 帥四進一　車1進2

11. 兵三平四　車1平6

12. 炮三退五　…………

如改走傌三進二，則馬8進7，紅方速敗。

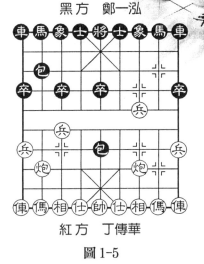

圖1-5

12. …………　車6進2

13. 炮三平四　前包平7！

平包騰傌腿，妙極！

14. 帥四平五　車6進1　　15. 傌八進七　將5平4！

出將助攻，夾車包殺，黑勝。

此局，黑方雙馬、紅方雙俥雙仕相均未動，令人嘖嘖稱奇！

第 6 局　賣空頭

1984年6月，亞洲象棋聯合會霍英東先生率領明星隊前往加拿大、美國進行友誼比賽。期間，明星隊以15：5勝紐約隊。有一局棋，特級大師胡榮華執黑僅8分鐘14個回合即輕取紐約譚正，被棋迷傳為佳話。

1. 兵七進一　包2平3　　2. 相七進五　馬2進1

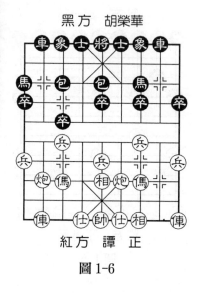

黑方　胡榮華

紅方　譚　正

圖 1-6

3. 傌八進七　　包 8 平 5
4. 炮二平四　　車 1 平 2
5. 俥九平八　　馬 8 進 7
6. 兵三進一　　車 9 平 8
7. 傌二進三　　卒 3 進 1

（圖 1-6）

　　如圖 1-6 形勢，黑方棄卒佳著，準備升車巡河，控制局面。

　　8. 兵七進一？　…………

　　中計。應走炮四進二，車 2 進 6，炮八平九邀兑車，局勢平穩。

　　8. …………　車 8 進 4　　9. 兵七進一？　…………

　　一錯再錯，促成黑馬前進。

　　9. …………　馬 1 進 3　　10. 炮八進四　車 2 進 2

11. 俥一平二　車 8 平 6　　12. 仕四進五　包 5 平 6！

　　蓄意賣空頭，妙手！紅方如走炮四進五，則包 3 進 5 得子。

　　13. 炮八平五？　…………

　　劣著。宜走傌三退一，包 6 進 5，仕五進四，車 6 進 3，失去一仕，雖處劣勢，尚不致速敗。

　　13. …………　車 2 進 7　　14. 炮四進五？…………

　　如走傌七退八吃車，則包 6 進 5 打炮，炮五退二，包 6 退 1，黑方得子大占優勢，紅方雖有空頭炮，也難挽頹勢。

　　14. …………　包 3 進 5！

紅方白丟一俥，必再失炮或傌，遂認負。

第 7 局 重炮

1992 年蕭山舉行象棋賽，傅吾錄執黑迎戰某君一局棋，由「過宮炮對中包」開局：

1. 炮二平六　包 8 平 5　　2. 傌二進三　馬 8 進 7

3. 俥一平二　車 9 進 1　　4. 俥二進六　車 9 平 4

5. 仕六進五　馬 2 進 3　　6. 炮八平七　車 1 平 2

7. 傌八進九　包 2 平 1

8. 相七進五（圖 1-7）包 1 進 4

利用紅方左翼俥傌炮占位欠佳的弱點，黑方從邊線和中路發起進攻。

9. 俥九平七　包 1 平 5　　10. 帥五平六　…………

出帥無奈，否則丟炮。

10. …………　　車 2 進 7！

11. 傌九退八　車 2 進 1！

12. 炮七退一　車 4 進 1

13. 炮七平六　車 4 進 5！

14. 仕五進六　車 2 平 4！

以下紅方續走帥六進一，後包平 4，仕六退五，包 5 平 4，重包絕殺。

這一局棋，黑方五只小卒始終未動，雙車卻走了 8 步而贏棋。本來兵卒未動會影響出

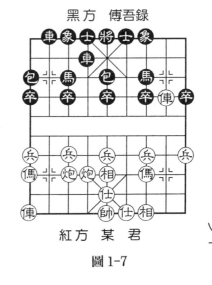

黑方　傅吾錄

紅方　某　君

圖 1-7

第一章　超短局（39 局）

23

子，而這一局棋黑方雙馬無需投入戰鬥，也就不必走卒了。另外，雙方河界始終沒有一個子停留過，更是難能可貴。

第 8 局 天地炮(1)

1978 年 8 月，全國少年象棋賽在溫州舉行，首輪，湖北劉瑜與四川黃有義一局棋，黑方利用紅方卸中炮打車之機，毅然棄車搏殺：

1. 炮八平五	包 2 平 5	2. 傌八進七	馬 2 進 3
3. 俥九平八	車 1 進 1	4. 兵七進一	馬 8 進 7
5. 傌二進三	車 9 進 1	6. 兵三進一	車 1 平 4
7. 炮二進二	車 9 平 6	8. 傌七進六	卒 7 進 1
9. 相三進一	卒 7 進 1	10. 相一進三	馬 7 進 6
11. 炮五平六（圖 1-8）		……………	

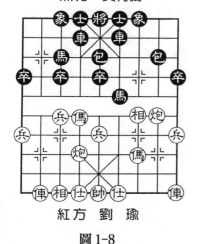

黑方　黃有義

紅方　劉瑜

圖 1-8

如改走傌六進四，則車 6 進 3，兌馬後黑方憑借強有力的雙肋車，紅方仍處劣勢。

11. …………　馬 6 進 8！

河口馬咬炮，棄車搏殺，乃全局之精華。

12. 炮六進六　馬 8 進 7！

黑方車馬包 3 子歸邊，下一步走包 8 進 7 立即成殺。

13. 俥一平三　包 8 進 7！

14. 仕六進五　包 5 進 4！

天地包催殺，紅方已陷入

絕境。

15.帥五平六　車6平4（紅方認負）

以下，俥八進二，車4進4，仕五進六，包5平7！打死俥，黑方勝定。

第 9 局 天地炮(2)

1987 年 2 月，上海市高校象棋隊寒假集訓期間，舉行了一場饒有興趣的擂臺賽，教師學生 12 人分為甲乙兩隊，每局棋雙方各限 1 小時，勝者連續攻擂。乙隊的劉振華連攻 3 擂，先聲奪人；甲隊也不甘示弱，第 4、第 5 臺連斬乙隊 4 將，末了，水產大學的宇兵連勝 2 局，乙隊取得最後勝利。其中第 7 擂，交通大學嚴國兆與學生忻寧對壘，僅 14 個半回合便結束戰鬥，簡介如下：

1. 炮二平五　馬2進3
2. 傌二進三　包8平6
3. 俥一平二　馬8進7
4. 兵三進一　卒3進1
5. 仕四進五　士4進5
6. 炮八進四　包2平1
7. 傌八進七　………

以上雙方走成「五八炮進三兵對反宮馬」開局陣形。

7.………　象7進5

補「花士象」比較少，一般多走「順士象」，便於出貼

黑方　忻寧

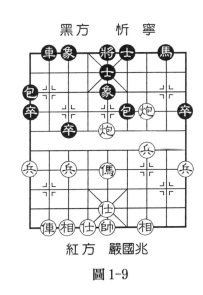

紅方　嚴國兆

圖 1-9

身車或象位車。

8. 兵五進一　車 1 平 2　　9. 俥九平八　車 9 平 8

10. 俥二進九　馬 7 退 8　　11. 傌三進五　馬 3 進 4

紅方從中路發起進攻。

12. 兵五進一　馬 4 進 5　　13. 傌七進五　卒 5 進 1

14. 炮五進三　包 6 進 1？

黑方隨手升了一步包，意圖平中路阻擋。

紅方眼疾手快，走：

15. 炮八平三！（圖 1-9）

「天地炮」叫殺，得車勝。

第 10 局　天地炮 (3)

1988 年 7 月，在丹東舉行的棋友杯賽中，北京馬玉昌與遼寧葉永丹對局時，紅方利用對方棄包陷車的圈套，將計就計：

黑方　葉永丹

紅方　馬玉昌

圖 1-10

1. 兵七進一　包 2 平 3

2. 炮八平五　馬 8 進 7

3. 傌八進七　馬 2 進 1

4. 俥九平八　車 1 進 1

5. 傌二進一　象 7 進 5

6. 兵三進一　車 1 平 4

7. 炮二平三　車 4 進 3

8. 俥一平二　車 9 平 8

9. 俥八進七　包 8 平 9？

（圖1-10）

10. 俥八平七！　　…………

不主動兌車而咬包，佳著。

10.………… 車8進9　11.傌一退二　馬7退5

打死紅俥，假棋。

12. 炮五進四！　包9平3？

速敗。如走車4平8，俥七進二，車8進5，炮三進四，車8退9，仕六進五，再走帥五平六，紅勝。

13. 炮三進四！

至此，成天地炮絕殺，紅勝。

第 11 局 悶　宮(1)

福建鄭乃東與四川丁潘清，於1987年10月全國農民象棋個人賽中相遇，雙方由「中炮進三兵對反宮馬」開局：

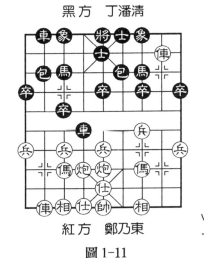

黑方　丁潘清

1. 炮二平五　馬2進3
2. 傌二進三　包8平6
3. 俥一平二　馬8進7
4. 兵三進一　卒3進1
5. 炮八平六　車9進1
6. 傌八進七　車9平4
7. 仕四進五　車4進4
8. 俥九平八　車1平2
9. 俥二進八　士4進5

（圖1-11）

圖 1-11

紅方　鄭乃東

紅方直俥進駐對方下 2 路，黑方左橫車過宮騎河，各有所圖。

10. 俥二平三　包 6 進 2　　11. 俥三進一　…………

咬象，正著。也可走俥八進六。

11. …………　馬 3 進 2　　12. 俥三退二　…………

棄俥砍馬，好棋！如走俥八平九，則象 3 進 5，紅雙俥受困；又如走俥八進五，則包 6 平 2，俥三退二亦可。

12. …………　包 2 進 7　　13. 炮五進四！象 3 進 5

14. 俥三平五　車 4 退 3？

敗著。如走包 6 退 3，則傌七退八，車 4 退 3，俥五平三，士 5 進 6，俥三進一，紅亦勝勢。

15. 炮五平一！！

悶宮絕殺，紅勝。

黑方　杜榮珍

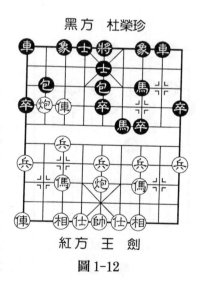

紅方　王　劍

圖 1-12

第 12 局 悶 宮(2)

1989 年 10 月，上海市象棋賽女子組，大學生王劍與紡織杜榮珍以順炮開局。

1. 炮二平五　包 8 平 5
2. 傌二進三　馬 8 進 7
3. 俥一進一　車 9 平 8
4. 俥一平六　馬 2 進 3
5. 兵七進一　卒 7 進 1
6. 俥六進五　馬 7 進 6

7. 俥六平七　馬 3 退 5
8. 傌八進七　馬 5 進 7
9. 炮八進四　士 6 進 5（圖 1-12）

黑方雙馬走了 5 步，右馬歸心轉至左側連環；紅方橫俥左移，在八路炮配合下，也走了 5 步，從容運子取勢。現在黑方補左士，局面將進一步受挾制。

10. 俥七進一！包 2 退 2　　11. 炮八平七！象 3 進 1
12. 俥七平九！

悶宮叫殺，得車勝。

這一局棋，紅方走了 12 步，右俥6步，左俥未動即贏棋，而且 16 子齊全；黑方僅缺 3 路卒和 1 只象，右車未動。儘管只有 11 個半回合，確也少見。

第 13 局 悶 殺

1997 年 5 月，全國象棋團體賽女子組，漢陽洪雲對郵電吳奕一局棋，雙方由「中炮挺七兵過河俥對屏風馬」開局：

1. 炮二平五　馬 8 進 7
2. 傌二進三　車 9 平 8
3. 俥一平二　馬 2 進 3
4. 兵七進一　卒 7 進 1
5. 俥二進六　士 4 進 5
6. 傌八進七　象 3 進 5

黑方布下棄馬陷車陣勢。

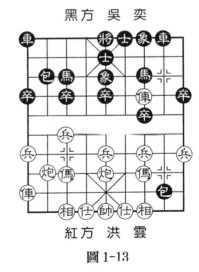

黑方 吳 奕

紅方 洪 雲

圖 1-13

7. 俥二平三　包8進6

8. 俥九進一（圖1-13）…………

紅方出橫俥，不如走傌七進六有較多變化。

8. …………　車1平4　　9. 俥三進一？　包8平2

10. 俥三進一　車8進8　　11. 俥三平四？…………

此著改走仕四進五稍好。紅方右俥連走3步，中計後愈陷愈深，終於難挽敗局。

11. …………　車8平3！　12. 炮八平九　車4進9！

13. 帥五平六　包2進1！

棄車，車包巧殺。

第 14 局 巡河炮(1)

1984年4月，合肥全國象棋團體賽第14輪，浙江陳孝堃對安徽鄒立武一局棋，只對弈14個半回合就結束戰鬥。

1. 炮二平五　包8平5　　2. 傌二進三　馬8進7

3. 俥一平二　車9進1　　4. 傌八進七　車9平4

5. 仕六進五 …………

補仕穩健著法，一般多走兵三進一。

5. …………　車4進5　　6. 炮五平四　車4平3

7. 相七進五　包5進4　　8. 傌七進五　車3平5

黑方包擊中兵，嫌急躁。因無後續力量，成為孤軍作戰。我們從棋盤上看到很少見的陣勢，即黑方除了左翼車馬（包）之外，其餘各子均在原地未動。

9. 俥九平六　士4進5　　10. 俥六進八　馬2進1

紅方這兩步俥步步緊逼，迫使黑方陷入困境。

11.炮四進二！（圖1-14）
……

升炮巡河、捉車，猶如猛虎出山，勢不可擋。

11.………… 車5平6

如改走車5平7，則炮四平三，象7進5，俥二進七，紅方必得子勝勢。

12.炮四平三 車6退4

13.炮八進四！………

左炮過河，加強進攻力度，紅方勝券在握。

圖1-14

13.………… 卒5進1

如改走卒7進1，則炮三進三，車6平7，炮八平五，車7平5，俥二進六，卒1進1，帥五平六，包2退2，傌三進五，馬1進2，傌五進四，馬2退3，傌四進五，象7進5，炮五平一，紅方勝定。

14.炮八平三！象7進5 15.後炮進三!!

紅方得子得勢，黑方推枰認負。以下，黑方有兩種應法：①車6平7吃炮，炮三平五！車7平6（改走車7退2，俥二進七!!包2平8，帥五平六！鐵門閂殺），帥五平六，包2退2，俥二進九！車6退1，俥二退二！紅勝；②車6進1擋炮，後炮平二，車6平8（改走包2平7，則炮二進三，象5退7，俥二進八！車6平5，俥二平四！紅勝），俥二進六，包2平7，俥二平三，包7平6，傌三進五，卒5進1，傌五進三，包6退1，俥六退三，車1平2，

俥三平四，包6進1，俥三進二，紅勝。

第 15 局 巡河炮(2)

1987年7月，蚌埠全國象棋個人賽第9輪，遼寧趙慶閣對浙江胡容兒一局棋，雙方由「起俥對挺卒」開局，12個半回合便結束戰鬥。

1. 俥二進三　卒7進1　　2. 兵七進一　馬8進7
3. 俥八進七　車9進1　　4. 俥一進一　車9平3
5. 炮八退一　卒3進1

挺卒兌兵，失著。不如走象3進5，再走拐腳馬，較穩妥。

6. 兵七進一　包2進5　　7. 炮八平七！　車3平2

躲車，不如走象3進5。

8. 俥九平八　車1進1？
9. 相七進五　象3進5
10. 炮二進二！

（圖1-15）……

巡河炮，伏平九路打死車或平八路捉包打馬得子，好棋！

10. …………　　　包2平1
11. 炮二平八！　馬2進4
12. 俥八平九！　象5進3
13. 俥九進二

黑方失子失勢，認負。

黑方　胡容兒

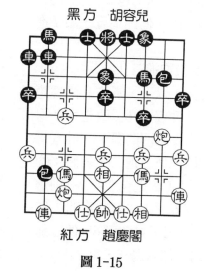

紅方　趙慶閣

圖1-15

象棋精巧短局

第 16 局 巡河炮（3）

1988 年全國象棋團體賽，女子組廣東黃玉瑩對解放軍溫滿紅一局棋，雙方由「順炮橫俥對直車」開局，紅方僅用 9 分鐘（黑方用時 78 分鐘）、14 個半回合即取得勝利。

1. 炮二平五　包 8 平 5　　2. 傌二進三　馬 8 進 7
3. 俥一進一　車 9 平 8　　4. 俥一平六　車 8 進 4
5. 傌八進七　馬 2 進 3
6. 炮八進二　‥‥‥‥‥

左炮巡河，準備平三、七路打馬，同時為開出左俥讓路。

6. ‥‥‥‥‥　車 8 平 3　　7. 炮八平三　包 5 退 1
8. 俥九平八　車 1 平 2
9. 俥六進七（圖 1-16）
‥‥‥‥‥

針對黑方窩心包，紅方升肋俥於下 2 路，意圖捉死馬，同時挺七兵活傌，強化中路攻勢。這是一著頗具戰略眼光的好棋。

9. ‥‥‥‥‥　卒 5 進 1
10. 兵七進一！‥‥‥‥‥
棄兵，妙手！
10. ‥‥‥‥‥　車 3 進 1
11. 傌七進六　卒 5 進 1
強渡中卒，迫不得已。此著

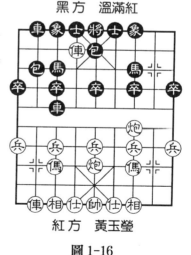

黑方　溫滿紅

紅方　黃玉瑩

圖 1-16

如改走車 3 退 1，則俥六平七，黑方即成潰敗之勢。

12. 炮五進二　　馬 3 進 5　　13. 俥六平五！　士 6 進 5

如改走士 4 進 5，則俥六進五！象 3 進 5，炮三平七，馬 7 進 5，俥八進六，紅方勝定。

14. 炮五平七！　馬 5 進 3

如改走象 3 進 5，則炮三進三！馬 5 退 7，俥八進六，紅方勝定。

15. 俥六進七！

黑方認負。

以下，馬 7 進 5，炮三平五，象 3 進 5，俥八進六，黑方各子受困，紅方勝定。

第 17 局　連環炮

連環炮，也稱「擔子炮」、「擔竿炮」、「扁擔炮」，指雙炮連環，互相保護。1986 年 5 月，邯鄲全國象棋團體賽，女子組第 10 輪，河北胡明對湖南彥金玉一局棋，紅方運用橫線、直線連環炮，13 個半回合即戰勝對手。

　1. 相三進五　包 2 平 6　　2. 俥九進一　馬 2 進 3

　3. 俥九平四　士 6 進 5　　4. 傌八進九　車 1 平 2

　5. 兵九進一　車 2 進 4　　6. 俥四進三　馬 8 進 9

雙方由「飛相對過宮包」開局，彼此都走邊馬、巡河車。

　7. 傌九進八　包 8 進 7　　8. 俥一平二　車 2 平 5

　9. 炮二平四　包 6 平 5

紅方平炮邀兌，黑方為保持兵種齊全避兌，反架中炮。

10. 仕四進五　卒 3 進 1

11. 兵七進一！…………

挺七兵逼兌，爭先奪勢之
著。

11. …………　馬 3 進 2

如走卒 3 進 1，則炮八平
七，象 3 進 1，俥四平七，馬
3 進 4，傌八進七，車 5 進 2，
俥二進五捉馬，紅方大占優
勢。

12. 炮四平一　　卒 9 進 1

13. 炮八進三！　卒 3 進 1

14. 炮八平一！（圖 1-17）

頃刻之間，紅方橫線連環炮演化為直線。至此，黑方失
子失勢，認負。

第 18 局 卒林炮

1991 年 8 月，第 5 屆亞洲城市名手象棋邀請賽，黃桂興
對陳劍雲一局棋，黑方疏忽大意，被紅方卒林炮轟邊卒打雙
車取勝。簡介如下：

1. 炮八平五　馬 8 進 7　　2. 傌八進七　馬 2 進 3

3. 兵三進一　卒 3 進 1　　4. 傌二進三　馬 3 進 2

5. 傌三進四　…………

黑方右馬封俥，紅方策傌攻中路。

5. …………　士 6 進 5

黑方　陳劍雲

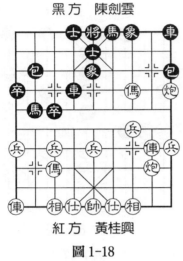

紅方　黃桂興

圖 1-18

6. 炮二平三　象 3 進 5
7. 俥一平二　包 8 平 9

平邊包不如走車 9 平 8 較好。

8. 俥二進七！　車 1 進 1
9. 傌四進三　馬 7 退 6
10. 俥二退四　車 1 平 4
11. 炮五進四　車 4 進 2？

隨手進車捉炮，鑄成大錯。改走包 9 平 7，雖處劣勢，尚可周旋。

12. 炮五平一！（圖 1-18）　包 9 平 7
13. 炮一平六　卒 3 進 1
14. 兵七進一　馬 2 退 4
15. 相七進五

至此，黑方丟車又淨少 4 卒，且各子占位欠佳，遂推枰認負。

第 19 局　馬後炮

1994 年 2 月，山東青州譚坊鎮舉行第 11 屆象棋賽，張玉民與陳天曾一局棋極有特色。

1. 炮二平五　包 8 平 5　　2. 傌二進三　馬 8 進 7
3. 俥一平二　卒 7 進 1　　4. 兵七進一　包 2 平 3
5. 傌八進七　卒 3 進 1　　6. 傌七進六　卒 3 進 1

7. 傌六進五　馬7進6

8. 俥二進四　馬6進5？
（圖1-19）

雙方左馬各跳躍三步，咬去對方中卒（中兵），主動權卻在紅方。

9. 傌五退三！　包5進5？

包打中炮，嫌急躁，宜走車9進1較妥。

10. 傌三進四　將5進1

11. 傌三進五　包5平6

12. 俥二進四　將5進1

13. 傌四退五　…………

伏後傌進四殺！

13. …………　包6退4　　14. 後傌進六　包6平4

15. 炮八平五！

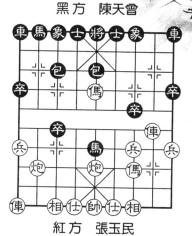

黑方　陳天會

紅方　張玉民

圖 1-19

傌後炮絕殺。這局棋，紅方左俥、黑方雙車右馬，以及雙方仕相（士象）均未動，而紅方雙傌卻跳了9步，實屬罕見。

第 20 局 河口馬 (1)

20世紀50年代中，已年近70的老棋王謝俠遜，在上海讓先對青年棋手龔一葦一局棋，只走了12個回合便妙手打死馬取勝。實戰過程如下：

1. 炮二平五　包8平5　　2. 傌二進三　馬8進7

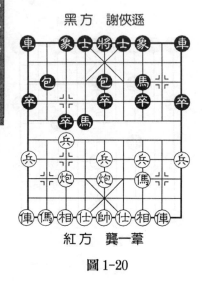

黑方　謝俠遜

紅方　龔一葦

圖 1-20

3. 俥一平二　卒 3 進 1
4. 炮八平七　馬 2 進 3
5. 兵七進一　馬 3 進 4

（圖 1-20）

黑方進馬河口，意圖棄卒奪中兵，爭取先手。

6. 兵七進一　馬 4 進 5
7. 仕四進五　包 2 進 6

進包壓住紅方左翼俥傌，強逼兌傌。

8. 俥九進二　車 1 平 2
9. 俥二進六　…………

升俥過河不如先兌馬。

9. …………　包 2 平 3！　10. 俥九平八…………

此時如兌馬後再走炮七平八，則紅方局面受困。

10. …………　包 3 退 4！　11. 相七進九…………

如誤走炮七平六，則馬 5 退 3！紅方失俥，也敗。

11. …………　車 2 進 7　12. 炮五平八　包 3 平 2！

打死馬，妙！紅方認負。

第 21 局 河口馬（2）

1995 年 10 月，全國象棋個人賽首輪，火車頭于幼華僅用 17 個回合便擊敗福建王曉華，震動了整個賽場。第 6 輪，于幼華對寧波袁國良一役，12 個半回合又奏凱歌。

1. 炮二平五　包 8 平 5　　2. 傌二進三　馬 8 進 7

3. 兵三進一　車 9 進 1

4. 傌八進七　馬 2 進 3

5. 兵七進一　車 9 平 4

6. 傌三進四（圖 1-21）
車 1 進 1

7. 仕六進五　車 4 進 7

黑方 4 路車孤軍深入，兵
家所忌。

8. 炮五平三　…………

卸中炮，及時，既保傌、
驅俥，又打擊黑方 7 路馬。

8. ………　卒 5 進 1

9. 炮三退一　車 4 退 5

10. 傌四進三　卒 5 進 1

挺卒，急於擺脫丟子局面，失策。此著宜走車 4 平 6，
局面平穩。

11. 兵五進一　馬 7 進 5　　12. 兵五進一　包 2 進 4

進包，已無濟於事。

13. 傌三進五

黑方白丟一子，認負。

至此，紅方雙俥與左炮均未動，已贏棋，實乃少見。

黑方　袁國良

紅方　于幼華
圖 1-21

第 22 局 騎河馬

1978 年 12 月，黑龍江與河北象棋代表隊訪問安徽，黑
龍江孫志偉執黑迎戰安徽鄒立武一局棋，14 個回合便結束

黑方　孫志偉

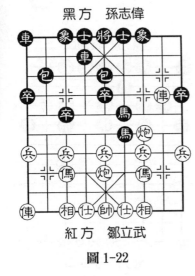

紅方　鄒立武

圖 1-22

戰鬥。

1. 炮二平五　　包 8 平 5
2. 傌二進三　　馬 8 進 7
3. 俥一平二　　車 9 進 1
4. 傌八進七　　車 9 平 4
5. 俥二進六　　卒 3 進 1
6. 俥二平三　　馬 2 進 3
7. 炮八進二　　馬 3 進 4
8. 炮八平三　　…………

炮平三路，既加強右翼攻勢、三路傌有根，又為左俥讓路。

8. …………　　馬 4 進 6

9. 俥三平二　　馬 7 進 6（圖 1-22）

10. 俥二平四　　前馬進 5　　11. 相七進五　　馬 6 進 4

黑方雙馬騎河，連續躍進六步，兌掉中包，騎河捉傌，次序井然。

12. 俥九平七　　車 1 平 2　　13. 仕四進五　　包 2 平 3

14. 俥七平八？　…………

失著。如改走俥四退二捉馬，則馬 4 進 2，再包 3 進 4 打兵，紅方仍然被動。

14. …………　　車 4 平 2！

紅方必失子失勢，認負。

象棋精巧短局

第 23 局 盤頭馬

1997 年 10 月，全國象棋個人賽，女子甲組第 6 輪，黑龍江王琳娜對江蘇張國鳳一局棋，紅方 12 個半回合獲勝。

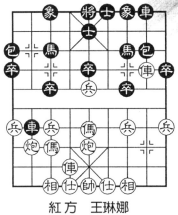

紅方　王琳娜

圖 1-23

1. 炮二平五　馬 8 進 7
2. 傌二進三　車 9 平 8
3. 俥一平二　卒 7 進 1
4. 俥二進六　馬 2 進 3
5. 傌八進七　卒 3 進 1
6. 俥九進一　士 4 進 5
7. 俥九平六　包 2 平 1
8. 兵五進一　車 1 平 2
9. 兵五進一　車 2 進 6
10. 傌三進五（圖 1-23）　…………

紅方走「盤頭傌」，意圖從中路強行突破。

10. …………　卒 5 進 1
11. 俥二平七！　馬 7 進 5？
12. 傌五進四　包 8 進 1??

升包打俥，敗著。改走象 7 進 5，仍可抗衡。

13. 炮五進四！

以下，象 3 進 5（改走象 7 進 5，俥七進一，車 2 退 6，俥七平六，殺），俥七進一，車 2 退 6，車七平九，紅方白賺雙馬一包。黑方認負。

黑方 陳某

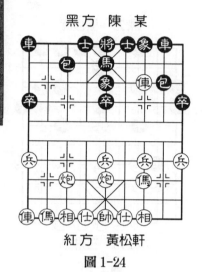

紅方 黃松軒

圖 1-24

第 24 局 窩心馬

20 世紀 20、30 年代，黃松軒、鐘珍、曾展鴻活躍於廣州棋壇，人稱「粵東三鳳」。一次，鐘珍授計陳某，迎戰黃松軒：

1. 炮二平五　　馬 8 進 7
2. 傌二進三　　卒 3 進 1
3. 俥一平二　　車 9 平 8
4. 俥二進四　　馬 2 進 3
5. 兵七進一　　卒 3 進 1　　6. 俥二平七　　包 2 退 1
7. 炮八平七　　包 2 平 3　　8. 俥七進三　　卒 7 進 1
9. 俥三進一　　象 3 進 5
10. 俥三進二　　馬 3 退 5（圖 1-24）

至此，紅方右俥走了六步，吃馬後墜入陷阱。

11. 炮五進四　　…………

不顧一切，棄底車進行拼殺。

11. …………　　包 3 進 8　　12. 帥五進一　　包 3 平 1
13. 炮七進二　　車 1 平 3　　14. 炮七平五！　車 3 進 8
15. 傌八進六　　…………

應走帥五退一，則車 3 退 6 保象（紅方俥三平五！絕殺），兵三進一，紅方從容進兵、躍傌，穩操勝券。

15. …………　　包 8 平 9

紅方投子認輸。

第 25 局 掛角馬

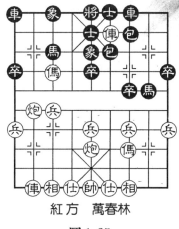

紅方 萬春林

圖 1-25

1990 年 6 月全國象棋團體賽，上海萬春林對瀋陽金松一局棋，雙方以「中炮巡河炮對屏風馬」開局。

1. 炮二平五　馬 8 進 7
2. 傌二進三　車 9 平 8
3. 兵七進一　卒 7 進 1
4. 傌八進七　馬 2 進 3
5. 炮八進二　馬 7 進 8
6. 傌七進六　象 7 進 5
7. 俥一進一　包 2 退 1
8. 俥一平四　包 2 平 7
9. 俥四進七　車 8 平 7
10. 俥九平八　士 4 進 5
11. 傌六進七　包 8 平 6？
（圖 1-25）

關車，敗著。應走車 1 平 2，均勢。

12. 炮八平九！　車 1 平 2

紅炮打車，妙手！黑方如走象 3 進 1，則傌七進五！也難招架。

13. 俥八進九　馬 3 退 2　14. 傌七進八！　包 7 進 5
15. 炮九平八！

至此，黑方認負。以下黑如續走車 7 進 3，炮八進五，士 5 退 4，俥四平六，士 6 進 5，炮五平七，將 5 平 6，炮七進七，將 6 進 1，傌八進六！掛角將軍，紅勝。

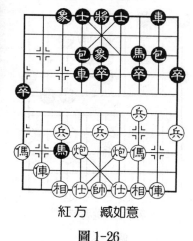

黑方　于幼華

紅方　臧如意

圖 1-26

第 26 局　釣魚馬 (1)

1987 年第六屆全運會象棋團體預賽，北京臧如意對浙江于幼華一局棋，黑方布下打雙俥圈套：

1. 炮二平五　　馬 8 進 7
2. 兵三進一　　卒 3 進 1
3. 傌二進三　　馬 2 進 3
4. 俥一平二　　車 9 平 8
5. 傌八進九　　卒 1 進 1
6. 炮八平七　　馬 3 進 2
7. 俥九進一　　馬 2 進 1
8. 炮七進三　　車 1 進 3
9. 俥九平八　　包 2 平 4
10. 炮七平六　　象 7 進 5
11. 炮五平四　………

卸中炮不如補仕。

11. ………　馬 1 進 3！

乘機進馬，伏咬中兵捉雙。

12. 炮六退三　車 1 平 4！（圖 1-26）

紅方退炮打馬，黑方應以平車捉炮，針鋒相對，如炮六進五，則車 4 進 6 釣魚馬殺；又如炮四平七打馬，則車 4 進 4 吃炮捉雙，傌三退五，包 8 進 2，伏包 8 平 4 叫殺、抽俥，黑方勝勢。

13. 相三進五　包 4 進 5　　14. 俥八平六　………

平俥牽制車包，準備奪回失子。

14. ………　卒 1 進 1

挺邊卒襲擊紅傌，左翼兵力始終引而不發。

15. 俥二進六　‧‧‧‧‧‧‧‧‧‧

自投羅網。此著應走俥六進一咬包，局面平穩。

15. ‧‧‧‧‧‧‧‧‧‧　包4平6！

再得一炮，邀兌車，爾後退包打雙俥，紅方認負。

第 27 局 釣魚馬(2)

　　1991年10月全國象棋個人賽，湖北李智屏與李望祥同室操戈，雙方由「中炮過河俥對屏風馬左馬盤河」開局。

　　1.炮二平五　馬8進7　　2.傌二進三　車9平8

　　3.俥一平二　馬2進3　　4.兵七進一　卒7進1

　　5.俥二進六　馬7進6　　6.傌八進七　象3進5

　　7.炮八進一　士4進5　　8.俥二平四　包8進2

　　9.炮八平七　包2進1

　　10.俥九平八　‧‧‧‧‧‧‧‧‧‧

應改走炮七進三較為實惠。

　　10. ‧‧‧‧‧‧‧‧‧‧　卒3進1

　　以包為餌，誘紅俥八進六吃包，則馬3進4捉俥，再卒3進1渡河捉俥踩炮，爭先得勢。

　　11.俥四進二　包2平3

　　12.傌七退五？　車1平4

　　13.兵三進一　車4進8

　　14.兵三進一　‧‧‧‧‧‧‧‧‧‧

黑方平車，進占肋道下二

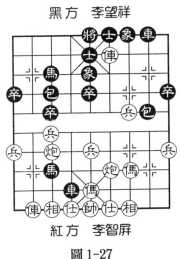

黑方　李望祥

紅方　李智屏

圖 1-27

路，要著。紅方挺二步兵，空著。

14. ………… 馬6進4 15.炮五平四 …………

企圖跳出歸心馬，擺脫困境。如改走俥八進二，則包3平4！炮五平六，馬4進3！傌五進四，車4進1，帥五進一，車4退2，黑方得子勝。

15. ………… 馬4進3！（圖1-27）

釣魚馬，捉死俥，黑勝。

紅方不缺一子，黑方僅缺7路卒，已分勝負，實乃罕見。

第 28 局 釣魚馬(3)

1995年10月，全國象棋個人賽女子組第11輪，湖北陳淑蘭對重慶袁澤蓮一局棋，雙方由「中炮過河俥盤頭馬對屏風馬」開局。

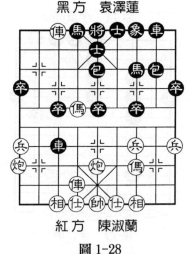

黑方　袁澤蓮

紅方　陳淑蘭

圖1-28

1. 炮二平五　馬8進7
2. 傌二進三　卒7進1
3. 俥一平二　車9平8
4. 俥二進六　馬2進3
5. 傌八進七　卒3進1
6. 俥九進一　士4進5？

黑方正著應走包2進1，俥二退二，象3進5，成正規變化。

7. 俥九平六　包2平1
8. 兵五進一　車1平2

9.炮八平九　車2進6　　10.兵五進一　車2平3

11.傌七進五　卒5進1？

挺中卒，敗著。不如改走包1進4，傌五進四（如傌五進六，馬3進4，兵五平六，包1平7，成對攻之勢，黑雖多3卒，但紅方仍有先手），紅方雖占先手，但黑方不致速敗。

12.俥二平七！　馬3退4　　13.俥七進三　包1平5？

14.傌五進六！（圖1-28）

策馬進攻，好棋！黑如逃車，則傌六進七釣魚傌叫殺；又如走馬7進6，則丟車，遂認輸。

第29局　鐵門栓(1)

1979年3月，楊官璘領銜的中國隊與趙汝權領銜的亞洲聯隊舉行象棋友誼賽。每隊由四名棋手組成，採用分先兩局制，全隊進行輪賽。胡榮華戰績特別優異，8局棋全勝。茲將他後走迎戰許希煥的一局棋簡介如下：

1.炮二平五　馬8進7

2.傌二進三　車9平8

3.兵七進一　卒7進1

4.傌八進七　包8平9

5.俥一進一　士4進5

以上形成「中炮挺七兵對

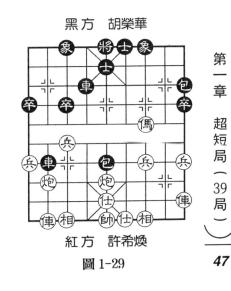

黑方　胡榮華

紅方　許希煥

圖1-29

左三步虎」陣勢。

　　6. 兵五進一　包 2 平 5　　7. 傌七進五 ………

紅方用盤頭傌進攻，黑方以「半途列包」進行還擊。

　　7. ………　　馬 7 進 6　　8. 兵五進一　馬 6 進 5

　　9. 傌三進五　馬 2 進 3　　10. 傌五進六　包 5 進 2！

　　11. 仕六進五　車 1 平 2　　12. 俥九平八　車 2 進 6

　　13. 傌六進七 ………

黑方主動兌掉紅傌，包轟渡河中兵，置右馬於不顧，搶出右直車，從而掌握了棋局的主動權。

　　13. ………　　車 8 進 2

　　14. 傌七退五　車 8 平 4！

　　15. 傌五退三　包 5 進 2！（圖 1–29）

紅方認負。以下紅如續走相七進九，將 5 平 4！鐵門栓絕殺。

第 30 局 鐵門栓(2)

　　1987 年 10 月，全國農民中國象棋個人賽第 3 輪，陝西趙大森對北京金鳳洪一局棋，14 個半回合即結束戰鬥。

　　1. 炮八平五　馬 2 進 3　　2. 傌八進七　車 1 平 2

　　3. 俥九平八　卒 7 進 1　　4. 兵七進一　馬 8 進 7

　　5. 傌二進一　象 7 進 5　　6. 炮二平四　車 9 平 8

　　7. 俥一平二　包 8 進 4？

進包，漏著。

　　8. 炮四進五！ ………

串打馬包，必得子。

8. ………… 包 8 進 1

9. 炮四平七 包 8 平 3

10. 炮七平三！ 車 8 進 9

11. 傌一退二 包 2 進 4

不如走包 2 進 6 壓紅傌。

12. 炮五進四 士 6 進 5

13. 俥八進二 包 3 進 1

14. 俥八平二（圖 1-30）

包 3 平 6

15. 炮三平四

紅方必然再得子，勝定。

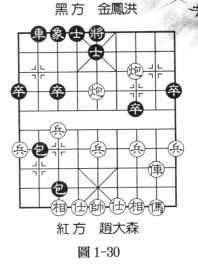

黑方　金鳳洪

紅方　趙大森

圖 1-30

第 31 局 鐵門栓 (3)

1987 年全國象棋個人賽女子組，河北胡明與上海單霞麗以「飛相局對左中包」布陣。

1. 相三進五 包 8 平 5　　2. 傌二進三 卒 7 進 1

3. 俥一平二 馬 8 進 7　　4. 炮二平一 馬 2 進 3

5. 兵七進一 包 2 進 7

長包換短傌，開局伊始並不合適，宜走包 2 進 4 或卒 5 進 1。

6. 俥九平八 車 1 平 2　　7. 炮八進四 …………

誘餌，故意引對手上鉤。

7. ………… 車 9 進 1　　8. 俥二進六 車 9 平 2

9. 俥二平三 馬 7 退 5？

寧肯失先，也要吃子，不智。應改走馬 3 退 5，炮八進

黑方　單霞麗

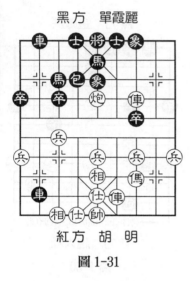

紅方　胡明

圖 1-31

三，車 2 進 8，炮八平九，車 2 退 9，炮九退一，黑方尚有謀和機會。

10. 俥八進一！　…………

好棋！抓住黑方左翼防守空虛的弱點，準備將俥調至右翼進行奇襲。

10. …………　前車進 2？

11. 俥八平四　包 5 平 4？

壞棋，導致速敗。不如改走包 5 平 9，俥四進七，馬 5 進 4，俥三進三，士 4 進 5，俥三退二，黑方雖處劣勢，但比實戰要好一些。

12. 炮一進四！　…………

邊線出擊，沉底或傳中，黑方已難挽回敗勢。

12. …………　前車進 5　　13. 仕四進五　象 3 進 5

14. 炮一平五！（圖 1-31）　包 4 進 6

15. 俥四進八！！

棄俥妙殺，黑方認負。

以下黑如續走將 5 平 6，俥三平四，將 6 平 5，帥五平四，悶殺。

第 32 局 鐵門栓 (4)

1993 年 8 月，全國象棋個人賽女子組第 13 輪，上海單霞麗與江蘇黃薇相遇，10 個半回合即結束戰鬥。

1. 炮二平五　　馬8進7

2. 傌二進三　　車9平8

3. 俥一平二　　馬2進3

4. 兵七進一　　卒7進1

5. 俥二進六　　包8平9

6. 俥二平三　　包9退1

7. 傌八進九　　馬3退5？

8. 炮八進四！　包2平5？

黑方走窩心馬、反架中包，均是敗著，宜先補士以鞏固中防。

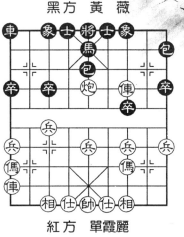

圖 1-32

9. 炮八平五　　馬7進5

10. 炮五進四　　車8進7？

升車捉傌，空著。

11. 俥九進一（圖1-32）

紅方勝定。以下黑方如續走象7進9，俥九平四，車1平2，俥三平四，車8退7，仕四進五，車2進4，帥五平四，包9退1，兵五進一，再進俥邀兌，黑方左翼底線車包、中路馬包均受困，動彈不得，紅方從容取勝。

第 33 局 鐵門栓 (5)

1995 年全國象棋個人賽，湖北洪智對山西張五虎一局棋，由「仙人指路對卒底包轉列包」開局，11 個半回合結束戰鬥，過程如下：

1. 兵七進一　　包2平3　　　2. 炮八平五　　包8平5

黑方　張五虎

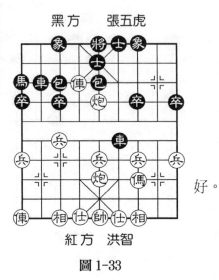

紅方　洪智

圖 1-33

3. 傌二進三　　馬 8 進 7
4. 俥一平二　　馬 2 進 1
5. 傌八進七　　車 1 平 2
6. 炮二進四　　車 9 進 1
7. 傌七進六　　車 9 平 6
8. 傌六進五　　馬 7 進 5

不兌傌，改走包 3 平 4 稍好。

9. 炮二平五　　士 4 進 5
10. 俥二進五　　車 6 進 4
11. 俥二平六！　車 2 進 2
12. 俥六進二！（圖 1-33）

妙手！為鐵門栓絕殺創造條件。以下黑如接走卒 3 進 1，相七進九，卒 3 進 1，相九進七，車 6 平 3，仕六進五，伏俥九平六鐵門栓絕殺，紅勝。

第 34 局 巡河車 (1)

1988 年 9 月，全國象棋個人賽女子組第 5 輪，陝西李翠芳對浙江馬天越一局棋，雙方由「順炮直俥對橫車」開局，12 個半回合結束戰鬥。

1. 炮二平五　包 8 平 5　2. 傌二進三　馬 8 進 7
3. 俥一平二　車 9 進 1　4. 傌八進七　卒 3 進 1
5. 俥二進四（圖 1-34）　包 2 平 3
6. 兵七進一　…………

挺兵，活通七路馬，要著。

6. ………… 車 9 平 4

7. 俥九平八 車 4 進 5

8. 傌七進六 卒 3 進 1

9. 傌六進五 …………

紅方棄兵、奔傌，必走之著。

9. ………… 車 4 平 2

10. 俥二平七 包 3 平 2？

平包打炮，失著。既不可能得子，又暴露了底線弱點。不如改走馬 7 進 5 稍好。

11. 傌五退七！…………

妙手！掛角將叫殺，黑方已很難招架。

11. ………… 士 6 進 5

如誤走包 2 退 1，則炮八進六！紅方得子勝。

12. 傌七進八 車 2 退 4　　13. 炮八平七‼

打悶宮叫殺，黑方必然失子，遂認負。

以下，馬 2 進 3，俥八進七，包 5 平 2，俥七進三，象 3 進 5，俥七平八，紅方勝定。

第 35 局 巡河車(2)

1990 年 1 月於北京舉行三棋全能大賽，參賽者有陳祖德、聶衛平、劉文哲、簡懷穗、胡榮華、李來群等棋壇 6 大高手，名曰「六雄爭霸」。這是一場別開生面的競賽，十分有趣，由於不是專項，往往走了圍棋忘卻走象棋和國際象

紅方　李翠芳

圖 1-34

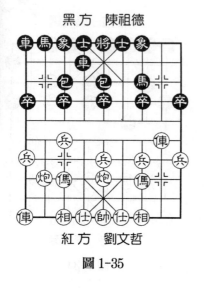

黑方　陳祖德

紅方　劉文哲

圖 1-35

棋，或者走了象棋又漏走其
他。茲將象棋第 5 局劉文哲對
陳祖德一局棋簡介如下：

　　1. 炮二平五　包 8 平 5
　　2. 傌二進三　馬 8 進 7
　　3. 俥一平二　車 9 進 1
　　4. 傌八進七　包 2 平 3
　　5. 兵七進一　車 9 平 4
　　6. 俥二進四（圖 1-35）
卒 3 進 1
　　7. 傌七進八　車 4 進 3
　　8. 俥九平八　卒 7 進 1

　　9. 炮八平九　馬 2 進 1　　10. 傌八進九　包 3 進 3
　11. 俥八進五　車 1 平 2？

黑方出車邀兌，失算。此著宜走包 3 進 2 打傌，局面平
穩。

　12. 俥八平七！車 4 平 3　　13. 傌九退七！…………
伏掛角將叫殺，好棋！
　13. …………　士 4 進 5　　14. 俥二平七
黑方白丟一包，認輸。

第 36 局 騎河車 (1)

　　百歲棋王謝俠遜 20 世紀 30 年代末遊歷南洋群島，留下
許多珍貴對局。在馬來亞讓先對僑胞戴其中一局棋，僅 15
個回合便得子獲勝。簡介如下：

1. 炮二平五　　包 8 平 5

2. 俥二進三　　馬 8 進 7

3. 俥一平二　　車 9 進 1

4. 俥二進六　　車 9 平 4

5. 俥二平三　　馬 2 進 3

6. 炮八進二　　………

如改走俥三進一吃馬，則
包 5 進 4，傌三進五，包 2 平
7 吃俥，紅方無便宜。

　　6.………　　車 4 進 4

（圖 1-36）

升車騎河捉炮，爭先之著。

7. 炮八平七　　馬 3 退 5　　8. 俥三退二　　馬 7 進 6！

躍馬河口，棄中卒奪先，好棋！

9. 炮五進四　　車 4 平 7　　10. 兵三進一　　馬 6 進 4

11. 炮五退二　　包 2 進 3！

進包軋住紅炮退路，再挺 3 路卒可以得子。

12. 相三進五　　卒 3 進 1　　13. 炮七進五　　車 1 平 3

14. 炮五平八　　車 3 平 2　　15. 炮八平九　　卒 1 進 1

黑方得子勝。

第 37 局　騎河車 (2)

1983 年 11 月，全國象棋個人賽第 13 輪，江蘇徐天紅對
黑龍江王嘉良一局棋，由「仙人指路對金鈎包」開局，13
個半回合分出勝負。過程如下：

黑方　王嘉良

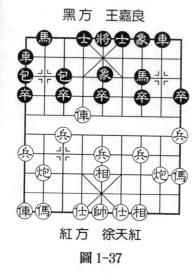

紅方　徐天紅

圖 1-37

1. 兵七進一　包8平3

金鉤包是對付仙人指路較為積極的著法。

2. 相七進五　馬8進7

3. 俥一進一　車9平8

紅方急起橫俥，準備向黑方右翼切入。

4. 俥一平六　象3進5

5. 傌二進一　包2平1

6. 兵一進一　車1進1

7. 俥六進四（圖 1-37）

　　包3進3

8. 俥九進一　包3退1　　9. 俥九平六　士4進5

10. 後俥進三　車8進6　　11. 後俥平八　馬2進3

12. 炮二平四　包1進4？

打兵，劣著。不如走卒7進1尚可抗衡。

13. 炮八平九！　車1退1　　14. 炮四進一！

妙手打車包，得子得勢。黑方認輸。

第 38 局 騎河車(3)

1988 年 4 月，全國象棋團體賽第 7 輪，貴州高明海對新疆王建飛一局棋，12 個半回合紅方便取勝。

1. 炮二平五　包8平5　　2. 傌二進三　車9進1

3. 俥一平二　馬8進7　　4. 傌八進七　車9平4

5. 兵七進一　馬2進3　　6. 兵三進一　車4進5

7. 相七進九　　車1進1

8. 傌三進四　　車4平3

9. 俥九平七　　車1平4

10. 俥二進五！　卒5進1

如圖1-38，紅方伏傌四進六踩雙得子。黑方挺中卒用盤頭馬進攻，失策。不如改走車3平2兌炮稍好。

11. 俥二平五　馬3進5

12. 傌四進五！　………

黑方白丟一馬。

12. ………　　車4進7

13. 傌五進三

黑方認輸。以下黑方如走包2平7，則仕四進五，再卸中炮打車，紅方得子得勢。

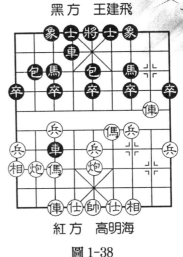

紅方　高明海

圖1-38

第 39 局 雙車挫

1. 傌八進七　卒3進1	2. 炮二平五　包8平5
3. 傌二進三　馬8進7	4. 俥一平二　包2平3
5. 俥二進五　車9平8	6. 俥二平七　包5退1

（圖1-39）

以上為「起傌對挺卒轉順包」開局弈成的中局形勢。這是1982年1月上海市第一屆老年人運動會棋類比賽，象棋名宿屠景明對許立勛的實戰記錄。如圖形勢，眼看黑方窩心包即將平3路驅車得子，只見紅方略加思索，接走：

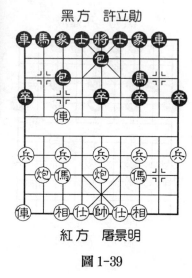

黑方　許立勛

紅方　屠景明

圖 1-39

7. 俥七平八　…………

主動棄馬，實行搶攻，紅方右俥連走四步到位。

7. …………　包 3 進 5？

打馬嫌輕率，應走馬 2 進 1，反奪先手。

8. 炮八進七　包 3 平 7

9. 俥九平八！　…………

紅方雖然失去雙傌，卻贏得了極為寶貴的二步棋，迫使對方陷入困境。

9. …………　包 5 平 9

10. 前俥平六　士 6 進 5　　11. 炮五平六！　車 8 進 6

黑車過河，空著；紅卸中炮，準備發動新一輪進攻。

12. 炮六進七　士 5 退 4　　13. 俥六進四　將 5 進 1

14. 俥六平五　將 5 平 4

如改走將 5 平 6，則俥五平三，象 3 進 1（如車 1 進 2，俥三退一，將 6 進 1，炮八退二！紅勝），俥三退一，將 6 退 1，俥八進四，紅方勝定。

15. 俥八進二

雙車挫，紅勝。

這一局棋，紅方雙俥走了九步，而五只兵和黑右車卻始終未動，動靜映輝，令人稱奇。

第二章　著法最少的棋局

　　筆者從大量的象棋對局資料
和一些書籍、刊物中，發掘整理
了五則不足十個回合的極短局，
簡介如下。

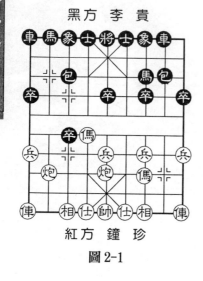

黑方 李 貴

紅方 鐘 珍

圖 2-1

第 1 局 策馬謀車

《廣州棋壇六十年史》第一冊,記載「粵東三鳳」之一鐘珍,於 20 世紀 30 年代與李貴對弈一局,僅 9 個半回合就迫使對方推枰認輸。

1. 炮二平五　　馬 8 進 7
2. 傌二進三　　車 9 平 8
3. 兵七進一　　包 2 平 3

這時,紅方不經意將錢幣丟在地上,蹲身去拾,然後隨手走:

4. 傌八進七　………

走後要悔棋,黑方不允。

4. ………　　卒 3 進 1
5. 傌七進六　　卒 3 進 1(圖 2-1)
6. 傌六進四　　象 3 進 5
7. 炮八進五！　馬 2 進 4 ?
8. 傌四進三！　車 8 進 1
9. 炮八進一　　馬 4 進 2 ?
10. 炮五進四！

以下,黑方如走車 8 平 5,傌三進五,士 4 進 5,俥九平八,白丟一車,黑方認負。

第 **2** 局 蹩馬絕殺

《象棋》1956 年第 4 期曾登載廣東韶關象棋賽楊君毅對張國文一局棋，也只有 9 個半回合：

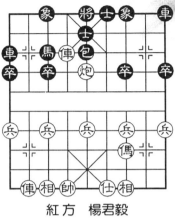

紅方　楊君毅

圖 2-2

1. 炮二平五	包 8 平 5
2. 傌二進三	馬 8 進 7
3. 俥一進一	包 2 平 4
4. 俥一平六	士 4 進 5
5. 炮八進四	馬 2 進 3
6. 炮八平五	馬 7 進 5

7. 炮五進四　包 4 進 7

8. 俥六進六！…………

進俥蹩馬，妙極！

8. …………　包 4 平 2　　9. 俥九平八　車 1 進 2

10. 帥五平六！（圖 2-2）

黑方無法抵擋俥八進九！「鐵門栓」殺著，紅勝。

第 **3** 局 炮轟邊兵

1977 年 4 月，上海市棋類比賽，靜安區尹國標對普陀區黃欽森一局棋，由「半途列炮」開局：

1. 炮二平五	馬 8 進 7	2. 傌二進三	車 9 平 8
3. 俥一平二	包 8 進 4	4. 兵三進一	包 2 平 5
5. 傌三進四	馬 2 進 3	6. 傌八進七	車 1 平 2

黑方 黃欽森

紅方 尹國標

圖 2-3

7. 兵七進一　　車 2 進 4
8. 俥二進二　　卒 3 進 1
挺卒邀兌，爭先之著。
9. 相七進九？…………
飛邊相準備兌換 3 路卒，
也非良策。因黑方兌兵後可平
車捉相和傌，紅方必然失子。
此著宜走兵七進一，車 2 平
3，炮五退一，紅方仍有還擊
機會。
9. …………　　包 8 平 1！
（圖 2-3）

黑方瞅準時機，包轟邊兵，只 9 個回合便得俥獲勝。以
下紅方如走俥九平七，則車 8 進 7，炮五進四（改走傌四進
五，包 1 平 3，俥七平八，車 8 退 5，傌五進七，車 2 進 2，
黑方多子勝勢），馬 3 進 5，炮八平二，馬 5 進 6，仕六進
五，包 1 平 9，黑方淨多馬包勝定。

第 4 局 一炮成功

1994 年《象棋報》第 253 期「象局鉤奇」專欄，刊載一
則「著法最少的對局。作者張澔 1991 年在山東省滕州市的
一次公開賽中，僅用 8 個半回合即戰勝對手。著法為：

1. 炮二平五　　包 8 平 5　　2. 傌二進三　　馬 8 進 7
3. 俥一平二　　車 9 進 1　　4. 俥二進六　　車 9 平 4
5. 俥二平三　　車 4 進 6　　6. 炮八進二　　車 4 平 2

7. 炮八平三　包 2 進 7

8. 俥三進一　車 1 進 2？

黑方升車，企圖包打中兵將軍抽俥，不料紅方搶先一步：

9. 炮五進四‼（圖 2-4）

如圖 2-4，黑方走士 4 進 5 則炮三進五，走士 6 進 5 則俥三進二，走中包則炮三平五重炮絕殺。

第 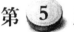 局 打馬得子

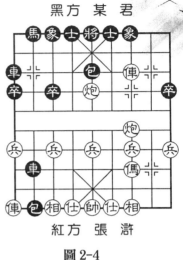

黑方　某君

紅方　張�

圖 2-4

1979 年 11 月上海市棋類比賽中國象棋決賽第 7 輪，虹口區方佐偉對大學生謝光軍一局棋，由「起馬對挺卒」開局，只 5 個半回合黑方便認輸。

1. 傌二進三　卒 7 進 1

2. 兵七進一　馬 8 進 7

3. 傌八進七　車 9 進 1

4. 俥一進一　象 3 進 5

5. 俥一平六　車 9 平 4？

黑方橫車過宮，打算邀兌俥出拐腳馬。卻原來是一步欠周密思考的敗著。

6. 炮八進七！（圖 2-5）

黑方　謝光軍

紅方　方佐偉

圖 2-5

　　黑方白丟一馬，認負。

　　以上諸局，儘管應法多有不當，對局質量不高，但作為實戰棋局著法可算最少的子。

　　據悉，國際象棋著法最少的對局，根據《吉尼斯世界記錄大全》記載，為4個回合。

第三章　順手炮

上海　胡榮華(先勝)　上海　宋義山

　　1960 年 2 月 21 日，年齡不滿 15 歲的胡榮華，應邀參加上海市象棋名手邀請賽。他和宋義山一局棋，在對方炮火的猛烈攻擊下，及時捉住戰機，進行反擊，終於取得勝利。

　　1. 炮二平五　　包 8 平 5　　　2. 傌二進三　車 9 進 1
　　3. 俥一平二　　馬 8 進 7　　　4. 俥二進六　車 9 平 4
　　5. 仕四進五　　馬 2 進 1　　　6. 俥二平三　車 4 進 7

紅俥過河壓馬，黑車過宮塞相眼，各有所圖。

　　7. 傌八進九　　卒 1 進 1　　　8. 兵三進一　車 1 進 1
　　9. 炮五平四　　車 1 平 8　　　10. 炮八平六　車 8 進 7

　　紅方雙炮置於仕角，準備退炮打死車，同時下一步開出左直俥：黑方右車左調，升至對方下二路，積極進攻。

　　　　　　　　　　　11. 俥九平八　包 2 進 6
　　　　　　　　　　　12. 炮四進三　包 2 平 5
　　　　　　　　　　　13. 仕六進五　車 8 平 6
　　（圖 3-1）

　　　　　　　　　　　如圖，黑方棄包轟仕，大膽穿心，雙車占據帥門肋道，中包虎視眈眈，一觸即發：面對咄咄逼人的攻勢，紅方沉著冷靜，從容應對。

　　　　　　　　　　　14. 俥八進四　…………

　　　　　　　　　　　升俥巡河，顯然已作好黑方包擊中兵的準備。

黑方　宋義山

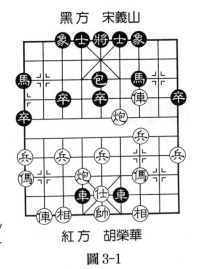

紅方　胡榮華

圖 3-1

14. …………　　包5進4！　　15. 炮六平五　　車6退1！
16. 傌三進四！　　車4平5　　17. 帥五平六　　車5進1
18. 帥六進一　　車6平8　　19. 炮五退一！車8平3？

黑方平車3路，敗著。此著應走車8進1，傌四退三，車8平7，俥八平五，車7進1，炮四平六，車7退2，炮六平三，車7平6，俥五退一，車6進1，象7進5，炮三平二，士6進5，炮二進四，將5平6，雙方仍是互纏局面。

20. 炮五進五!!　　…………

妙極！紅方捉住戰機，巧用空頭炮，進行強有力的反擊。

20. …………　　包5平6

如走馬7進5吃炮，則炮四平五！馬5退6，炮五退五，黑方丟車，攻勢瓦解，紅方勝定。

21. 炮五退二　　包6退2　　22. 俥三平六　　馬1退3

如走包6平2，則俥六進三，將5進1，傌四進五！車5退4，傌五進三！紅勝。

23. 俥六進三　　將5進1　　24. 俥六退一　　將5退1
25. 俥八進五

雙車錯殺，紅勝。

參加名手邀請賽，對胡榮華來說，無疑是一次熱身。這時，距他於同年11月首次奪得全國象棋個人賽冠軍還有8個月。

2　　廣東　蔡福如(先勝)　　甘肅　錢洪發

這是1980年4月21日，福州全國象棋團體賽第2組第

黑方　錢洪發

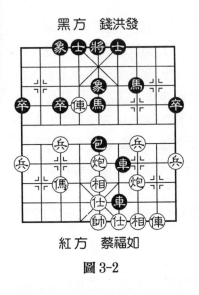

紅方　蔡福如

圖 3-2

2輪的一局棋，雙方走成「順炮直俥兩頭蛇對雙橫車」開局陣式。

　1. 炮二平五　　包8平5
　2. 傌二進三　　馬8進7
　3. 俥一平二　　車9進1
　4. 傌八進七　　車9平4
　5. 兵三進一　　馬2進3
　6. 兵七進一　　車1進1

　黑方再出橫車，意在加強對紅方四、六路肋道的控制，著法十分凶悍。

　7. 傌三進四　……………

　紅方利用雙傌靈活的優點，走右傌盤河，以期限制黑方雙車的作用。

　7. …………　車4平6　　8. 傌四進三　…………

　黑方平車逐傌，紅方順勢進傌咬卒。如改走傌四進六，另有變化。

　8. …………　車6進2　　9. 炮五平三　卒5進1
　10. 仕六進五　卒5進1　　11. 兵五進一　馬3進5
　12. 相七進五　包5進3

　黑方升車瞥傌腿，乘紅方卸中炮保傌之機，挺中卒用盤頭馬進攻。

　13. 炮八進一　…………

　紅方升一步炮，準備平中路阻擊。

　13. …………　包2平5

14. 俥九平六　車1平6　　15. 炮八平五　車6進5

16. 俥六進六　後車進5

黑方升車至兵行線，不如改走車6進2，下一手再補士，比較穩妥。此著如改走前包進2打相，則帥五平六！士6進5，傌三進五！象3進5，炮三進五！紅方得子勝勢。

17. 傌三進五　象7進5（圖3-2）

如圖所示，黑方雖然中路攻勢甚猛，但後方不穩固，右翼空虛，是致命弱點；而紅方兵力部署勻稱，陣地厚實，一經還擊，即可掌握主動權。

18. 帥五平六！　…………

出帥叫殺，全局皆活，好棋！

18. ………　士4進5

黑方補右士，迫不得已。如改走士6進5，則炮五進三打馬叫殺！馬7進5，俥二進九，車6退6，俥二平四，車6退8，俥六平五，紅方得子勝勢。

19. 炮三進五　馬5退7　　20. 兵三進一！車6退3

21. 俥六退二　車6退3　　22. 炮五平八！！（紅勝）

以下著法：①象5退7，炮八進六，士5退4，俥六進五，將5進1，俥六退一，將5進1，俥二進八，包5平4（士6進5，俥二平五！馬7退5，俥六退一，紅勝），傌七進六，馬7進6，傌六進七，後車平4，俥六退二，馬6退4，俥二退二，紅方勝定；②象3進1，炮八進六，士5進4，俥六進三，車6退2，俥六進二，將5進1，兵三進一，馬7進5，炮八平四！後車退1，俥二進八，車6退4，俥六退一，將5退1，俥二平四，紅方得車勝。

3　上海　朱永康（先勝）　福建　郭福人

　　這是 1980 年 4 月 21 日，福州全國象棋團體賽第 3 組第 2 輪的一局棋，雙方由「順炮直對橫車」開局：

　　1. 炮二平五　包 8 平 5　　　2. 傌二進三　馬 8 進 7

　　3. 俥一平二　車 9 進 1　　　4. 傌八進七　馬 2 進 3

　　5. 兵七進一　車 1 進 1　　　6. 傌七進六　卒 7 進 1

演變成七路傌對雙橫車陣勢。

　　7. 炮八平七　車 9 平 4

　　紅方用河口傌、七路炮攻擊黑方 3 路，下一步出左直俥策應；黑方左橫車過宮阻擋。

　　8. 傌六進七　車 4 進 2　　　9. 俥九平八　包 2 退 1

　　黑方退包下 2 路，實行防守反擊策略。

　　10. 俥二進四　包 2 平 7

　　11. 仕四進五　車 1 平 6

　　12. 俥二平六　車 6 平 4

　　13. 俥六平四　…………

　　紅方巡河俥平六路邀兌，乘機搶占右肋要道，黑方子力顯得十分壅塞。

　　13. …………　包 5 平 4

　　卸中包企圖打仕強攻，再補象鞏固防線。

　　14. 相七進九　象 7 進 5

　　（圖 3-3）

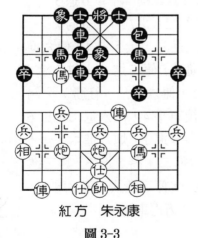

黑方　郭福人

圖 3-3

紅方　朱永康

象棋精巧短局

象棋輕鬆學 4

如圖，紅方子力舒展，五七炮左直俥右巡河俥占位較好，掌握著主動權；黑方子力呆滯，4路雙車包、3路馬幾乎無法動彈，局面陷入被動。

　　15. 俥七退六！　……………

　　退俥河口，好棋！七路炮瞄準馬底象，同時可以平仕角炮串打，強逼黑車換雙。

　　15. …………　卒7進1　　16. 兵三進一　馬7進8

　　17. 兵三進一　…………

　　黑方從左翼發起攻擊，打算解脫右翼困境。

　　17. …………　包7進6　　18. 炮七進五　包4進3

　　如改走象5進7吃兵，則炮五平六！包4進3，炮六進四，車4進2，俥四平三，黑方失子失勢。

　　19. 炮五平六！　包4進4　　20. 炮六進六　包4平7

　　21. 俥八進二　車4退2

　　如改走馬8進9，則炮六平二，前包平9，帥五平四，紅方勝勢。

　　22. 俥八平三　　包7退5　　23. 俥四平二！車4進1

　　24. 炮七退二！　馬8退7　　25. 俥二進三

　　紅方雙俥炮緊追不捨，黑方必失子，認負。

 4　　北京　**傅光明（先勝）**　内蒙　**秦　河**

　　這是 1980 年 8 月 7 日，樂山全國象棋個人賽丙組的一局棋，20 個半回合「三車鬧士」入局。

　　1. 炮二平五　包8平5　　2. 俥二進三　馬8進7

　　3. 俥一平二　馬2進3　　4. 兵三進一　車9進1

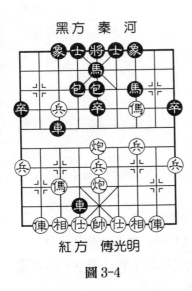

黑方 秦 河

紅方 傅光明

圖 3-4

5. 傌八進七　車9平4
6. 兵七進一　車1進1
7. 傌三進四　車4進7

　　紅方躍傌河口，作好進攻準備；黑方升車下二路，正著。

8. 炮八進二　卒3進1
9. 兵七進一　車1平6
10. 傌四進三　…………

　　黑方棄卒拆散紅方巡河炮與河口傌的聯繫，雙車搶占4、6路肋道。

　　10. …………　車6進3

　　這一著棋值得研究。不如走車6進2展開對攻，以下有：①兵七進一，馬3退5；②炮五平三，卒5進1；③兵三進一，車4平7；④俥二進六，車4退1等多種變化。

　　11. 兵七進一　馬3退5　　12. 炮八平五　車6平3

　　13. 俥九平八　包2平4

　　如圖 3-4 形勢，紅方子力部署於中路和左右兩翼，聲勢浩大，十分壯觀；黑方巡河車雖然捉傌、捉兵，但「窩心馬」若不能及早脫出，局面終將被動挨打。

　　14. 俥八進八！…………

　　棄傌強攻，好棋！

　　14. …………　車3進3

　　貪吃傌導致速敗。不如改走包4平1，俥二進八！包5進3，炮五進二，卒5進1，黑方足可抗衡。

15. 俥八平六！　……………

伏傌三進五！象 7 進 5，炮五進三！馬 5 退 7，俥二進八！空頭炮絕殺，紅勝。

15. ………… 　包 5 進 3 　　16. 炮五進二 　車 3 平 6

如走車 3 進 2，則仕四進五，車 3 退 5，兵七進一，包 4 進 1，傌三進五‼車 3 平 6，傌五進七！包 4 平 3，俥六平五‼「雙照將」，絕殺。

17. 兵七進一 　　車 6 退 4 　　18. 兵七進一‼ 　象 3 進 1

19. 俥二進五‼ 　…………

紅方走騎河俥，再一次棄傌，準備左移構成「三車鬧士」殺局。

19. ………… 　車 6 平 7

如改走包 4 進 2 阻擋，也無濟於事。演示如下：包 4 進 2，俥二平六，車 4 退 4，俥六退三，象 7 進 5，兵七平六！馬 5 退 7，炮五進三，車 6 退 2（車 6 退 1，俥六平八！車 6 平 5，傌三進五！後馬進 6，兵三進一，紅方勝定。），炮五平八，後馬進 6，炮八進二！象 1 退 3，兵六進一，將 5 進 1，炮八退一！打死車，紅方勝定。

20. 俥二平八 　包 4 平 5 　　21. 俥八進四！（紅勝）

 5 　　甘肅 　劉　水（先勝） 　內蒙 　秦　河

這是 1980 年 8 月 30 日，樂山全國象棋個人賽丙組的一局棋，前 12 個半回合的著法與上一局棋完全相同，至 23 個半回合構成「馬後包」殺。

簡介如下：

黑方 秦河

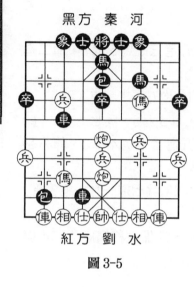

紅方 劉水

圖 3-5

13. ………… 包 2 進 6（圖 3-5）

接附圖，由紅方走子：

14. 前炮進三 象 3 進 5

15. 俥二進八！ 車 3 進 3？

黑方貪吃傌，敗著。此時應走馬 5 退 3，脫出「窩心馬」，仍可周旋。

16. 傌三進一 馬 5 退 3

17. 傌一進三！ 將 5 進 1

18. 仕四進五 包 2 退 6？

19. 俥八進六 將 5 平 6

20. 俥二退二 車 3 進 2

21. 炮五平八！ 車 4 平 2 22. 炮八平二 將 6 平 5

23. 俥八退五 車 3 退 6 24. 俥二平五（紅勝）

6 中國 **柳大華(先勝)** 菲律賓 **范清湧**

1. 炮二平五 包 8 平 5 2. 傌二進三 車 9 進 1

3. 俥一平二 馬 8 進 7 4. 傌八進七 車 9 平 4

5. 兵三進一 馬 2 進 3 6. 兵七進一 車 1 進 1

7. 傌三進四 車 4 進 7 8. 炮八進二 …………

以上是 1980 年 12 月 3 日，在澳門舉行的第 1 屆「亞洲杯」象棋賽中的一局棋，雙方走成「順炮直俥兩頭蛇對雙橫車」的開局陣式。

8. ………… 車 1 平 4

伏包 5 進 4！強打中兵、
架中包奪勢。

9. 仕四進五　前車平 3

平車捉傌，給紅方乘機出
俥，黑方反而受困。

10.俥九進二　車 4 進 2
（圖 3-6）

黑方升車卒林，軟著。原
車打算卸中包、補士象，但為
時已晚。這步棋不如走車 3 平
2 稍好。

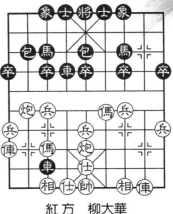

黑方　范清涌

紅方　柳大華

圖 3-6

11. 炮五平三！　…………

準備下一步走炮三退一！車 3 進 1，相三進五，黑車必
死。

11. …………　車 3 平 2　　12. 炮三進四！卒 5 進 1

13. 炮三進三　士 6 進 5　　14. 炮三平一　…………

紅方連走四步炮，非常有力，構成俥炮抽將之勢。

14. …………　將 5 平 6

如改走包 5 平 6，則俥二進九，包 6 退 2，俥二退三，
包 6 進 3，兵三進一，紅方勝勢；又如走士 5 進 6，則俥二
進九，將 5 進 1，俥二退一，將 5 退 1，兵三進一，紅方勝
勢。

15. 兵三進一　卒 5 進 1　　16. 炮八平五　馬 3 進 5

17. 傌四進五　車 4 平 5　　18. 炮五進三　象 3 進 5

19. 傌七進六　車 5 進 3

如改走車 5 平 6，則俥九平二，紅方勝定。

20. 俥九平四　士 5 進 6　　21. 俥二進九　將 6 進 1
22. 俥二退一　將 6 退 1　　23. 俥四平二　包 2 退 1
24. 前俥平三

雙俥錯殺，紅勝。

 浙江　陳孝堃(先勝)　遼寧　孟立國

這是 1983 年 5 月 24 日哈爾濱象棋大師邀請賽第 8 輪的一局棋，僅對弈 19 個半回合。

1. 炮二平五　包 8 平 5　　2. 俥一進一　馬 8 進 7
3. 傌二進三　車 9 平 8　　4. 傌八進七　車 8 進 4
5. 俥一平六　馬 2 進 3

以上雙方弈成「順炮橫俥正傌對直車巡河」流行開局定定。

6. 炮八進二 …………
升炮巡河，可以對黑方雙馬進行襲擊，協助中炮進攻。另有俥六進五、兵三進一、俥九進一等著法，演化成各種攻防體系。

6. ………… 卒 3 進 1
7. 俥六進五　象 3 進 1
8. 炮八平五　馬 3 進 4
9. 炮五進三　象 7 進 5
10. 俥九平八　包 2 平 3
11. 俥八進七！ …………
升俥過河捉包，好棋！黑方

黑方　孟立國

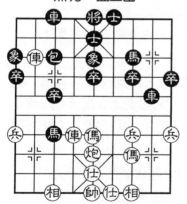

紅方　陳孝堃

圖 3-7

象棋精巧短局

更加陷入被動。

　　11. ………　　車1平3　　12. 兵五進一　士4進5

　　13. 兵五進一！　馬4進3　　14. 俥六退三　………

退俥關傌，必走之著。紅方勝勢。

　　14. ………　　車8平5　　15. 傌七進五　車5平8

　　16. 仕六進五（圖3-7）　卒3進1？

沖卒，敗著。改走卒1進1，尚可周旋。

　　17. 傌五進六！包3平4　　18. 炮五進五！………

轟象，迅速入局。如改走傌六進五咬象，則速度嫌緩。

　　18. ………　　將5平4　　19. 傌六進七　車3進1

　　20. 俥八進一

至此，黑方必丟車，乃主動作負。

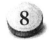
8　　湖北　柳大華(先勝)　火車頭　梁文斌

　　這是1983年8月15日蘭州「敦煌杯」象棋大師稱號賽的一局棋。

　　1. 炮八平五　包2平5　　2. 傌八進七　馬2進3

　　3. 俥九進一　車1平2　　4. 俥九平四　車2進4

巡河車利於攻守，如走馬8進9或士4進5，另有不同變化。

　　5. 傌二進三　馬8進7　　6. 炮二進二　卒7進1

　　7. 俥四進五　象7進9　　8. 炮二平五　馬7進6

　　9. 炮五進三　………

紅方抓住黑邊象離位的弱點，適時兌炮，爭取主動。

　　9. ………　　象3進5　　10. 俥一平二　包8平7

黑方　梁文斌

紅方　柳大華

圖 3-8

11. 俥二進七！　車 9 平 7

12. 兵五進一！　…………

從中路突破，好棋！

12. …………　士 4 進 5

補士，鞏固中防。如走卒 7 進 1，則傌三進五，卒 7 進 1，兵五進一，紅方大有攻勢；又如走馬 6 進 4，俥四進一，馬 4 進 3，俥四平五，馬 3 退 5，炮五進四，紅方勝勢。

13. 兵五進一　馬 6 進 7

14. 俥四退三　車 2 平 5

15. 傌三進五　車 5 平 2　16. 仕四進五　…………

補仕，老練細膩，意欲吃邊象後免除馬 7 退 8 捉俥打底象，黑卒渡河實行反擊。

對弈至此，圖形與浙江陳孝堃與遼寧孟立國一局棋前 15 個半回合構成的圖形基本相同，只是運子方向相反，第 12 回合黑方補士方向也不同。

16. …………　象 5 退 3

落象，只是消極的等著，不如走卒 5 進 1，紅方如走傌五進七，則車 2 平 4，炮五進五，將 5 平 4，黑方足可應付。

17. 俥二平一　將 5 平 4

18. 兵七進一　車 2 進 2（圖 3-8）

黑方進車牽制紅俥，企圖延緩紅方攻勢，已無濟於事。

19. 俥四平三！　包 7 進 4　20. 俥一平七　…………

一傌換雙馬，迅速取勢入局的佳著！

20. ………… 車 2 退 6　　21. 傌七進六　車 7 進 2

22. 傌六進五！

踏卒踩車，妙！至此，黑方認輸。以下，黑方如走車 7 進 1，則傌七退一！將 4 平 5，後傌進六，紅方勝定。

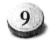

9　山東　王秉國(先勝)　吉林　曹　霖

1. 炮二平五　包 8 平 5　　2. 傌二進三　馬 8 進 7

3. 俥一平二　車 9 進 1　　4. 傌八進七　車 9 平 4

5. 兵七進一　馬 2 進 1　　6. 俥二進四　…………

以上是 1983 年 6 月 1 日，哈爾濱全國象棋團體賽第 1 輪的一局棋，雙方開局走成「順炮進七兵巡河俥對橫車過宮」陣式。

紅方跳正傌，升俥巡河，著法穩健。如改走俥二進五或俥二進六，則演化成其他陣形。

6. ………… 車 4 進 5

進車稍嫌急躁，不如改走包 2 平 3 以徐圖進取。

7. 俥九進二　車 1 進 1

8. 炮八進四　包 5 退 1

9. 仕四進五　象 7 進 5

10. 傌七進六　卒 1 進 1

11. 傌六進四　馬 1 進 2

黑方　曹　霖

圖 3-9

紅方　王秉國

79

12. 俥二平四　…………

紅方平俥占肋道，要著。

12. …………　卒 7 進 1　　13. 傌四進三　包 2 平 7

14. 俥九平八　馬 2 進 4　　15. 炮八進三　卒 7 進 1

如圖 3-9，黑方強渡 7 路卒，企圖誘使紅方四路俥離開肋道，然後用重包猛攻紅方三路。

16. 俥四進三！　…………

紅方乘勢進俥捉包、象。

16. …………　包 7 進 4

17. 俥八進五！　…………

進俥殺象或平肋做殺，黑方已難招架。

17. …………　車 1 平 4

18. 俥四進一！　…………

進俥塞象眼，精細。

18. …………　後車進 3　　19. 俥八平五　後車平 2

如改走前車平 2，則炮五進四！絕殺。

20. 俥五平二！車 2 平 6　　21. 俥二平六！

以下，黑方如走馬 4 進 6 解殺還殺，則俥四退三，車 4 退 4，俥四退二，紅方得子得勢勝定。

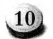 **四川　甘小晉(先勝)　吉林　袁次忠**

這是 1983 年 6 月 11 日，哈爾濱全國象棋團體賽第 10 輪的一局棋，雙方走成「順炮兩頭蛇雙橫俥對巡河車巡河包」開局陣式：

　　1. 炮二平五　包 8 平 5　　2. 傌二進三　馬 8 進 7

3. 兵三進一 ………
先挺兵制馬，目的在於保持先手。

3. ……… 車9平8
4. 傌八進七 馬2進3
5. 俥一進一 車8進4
6. 俥一平六 包2進2
黑方連續走巡河車、巡河包，著法新穎。

7. 兵七進一 士4進5
8. 俥九進一 包5平4
不如改走包2平4，再卸中炮打俥，比較積極主動。

圖 3-10

9. 俥六進五 象3進5
10. 兵五進一 包2退3

11. 傌七進五 包2平3
由於卸中炮不當，黑方運子速度明顯遲緩，陷入被動。

12. 兵五進一！ 卒5進1
13. 炮八平七 車1進2

14. 俥九平八 ………
伏下一步俥八進七捉包，再強渡七兵得子得勢。

14. ……… 卒3進1（圖3-10）
挺卒，失策。不如改走車1平2邀兌俥，俥八進六，包4平2，兵七進一，卒5進1，兵七進一，馬3進5，紅方優勢，黑方仍可一搏。

如圖3-10，紅方攻勢甚猛，黑方處於守勢。

現在輪到紅方走子：

15. 炮七進三！………

轟卒，打車迫兑包，七路兵可乘勢渡河。

15. ⋯⋯⋯⋯ 　卒5進1　　16. 炮七進三！卒5進1

黑方被迫棄包棄卒換傌，已呈敗勢。

17. 傌八進八！包4退2　　18. 傌三進五　車8進2

如改走車8平2，則傌五進六！車2退4，傌六進四!!
紅勝。

19. 傌五進六！馬7進5

如改走馬3進5，則炮七退二，紅也勝定。

20. 傌六進四！士5進4　　21. 傌六平五

以下黑如車8平6，傌五進一，士6進5，傌五進一！
將5平6，傌八平六，紅勝。

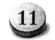 宣武　孫躍輝（先勝）　西城　孫躍先

1. 炮二平五　包8平5　　2. 傌二進三　馬8進7

3. 傌一平二　車9進1　　4. 兵三進一　車9平4

5. 傌八進七　馬2進3　　6. 兵七進一　車1進1

7. 炮八進二　車1平3

黑方車1平3，伏卒3進1，兵七進一，馬3進4，兵七
平六，車3進6，車通頭搶奪先手。

8. 傌二進五（圖3-11）　⋯⋯⋯⋯

進車騎河，雖可扼制黑方挺3路卒，但紅方也容易遭到
反擊。此著改走傌七進六比較妥切。

如圖3-11，為1983年7月4日，北京市職工象棋賽甲
組第4輪一局棋的開局陣形。

現在由黑方走子：

8. ………… 卒 7 進 i

9. 俥二平三 …………

改走俥二退一較好。

9. ………… 包 5 退 1

10. 俥三進一 …………

紅方進俥壓馬，不如改走俥三平八邀兌炮稍好。

10. ………… 包 5 平 7

11. 俥三平四 馬 7 進 8 !

12. 兵三進一 …………

紅方如改走俥四平三，則馬8 退 9，俥三退一，車 4 進 6 ！俥九進二，象 7 進 5 ！俥三進二，馬 3 退 5 ！紅俥被捉死，黑方得子大占優勢。

黑方 孫躍先

紅方 孫躍輝

圖 3-11

12. ………… 包 7 進 6　　13. 傌七退五　馬 8 進 9

14. 俥四退三　包 7 退 2　　15. 俥四平一　包 7 平 2

至此，黑方得子勝勢，紅方已呈敗象。

16. 傌五進七　前包退 1　　17. 俥一進三　車 4 進 3

18. 俥一平三　象 3 進 5　　19. 俥九進一　車 3 平 4

20. 俥九平四　前車進 3　　21. 俥四進一　士 4 進 5

紅方必失子，黑方勝定。

12 廣東　鄭頌宏（先勝）　甘肅　李家華

這是 1983 年 8 月 23 日，蘭州「敦煌杯」象棋大師等級稱號賽第 11 輪的一局棋。

黑方　李家華

紅方　鄭頌宏

圖 3-12

1. 炮二平五　包 8 平 5
2. 傌二進三　馬 8 進 7
3. 俥一平二　車 9 進 1
4. 炮八平六　馬 2 進 1
5. 傌八進七　車 9 平 4
6. 仕四進五　車 1 平 2
7. 兵七進一　士 4 進 5
8. 俥九平八　車 4 進 5
9. 兵三進一　車 4 平 3

　　黑方平車壓傌，失先之著，改走包 5 進 4 取中兵較好。

10. 傌三進四　車 3 退 1　　11. 傌四進六　車 3 退 1

12. 傌七進六　包 5 平 4

　　如圖 3-12，紅方雙傌雙炮密集中路，在黑方士角包串打雙馬炮的情況下，經過縝密思考，毅然決定進攻方略：

　　13. 前馬進七！…………

　　進傌捉車，妙手！

　　13. …………　車 2 平 1

　　如改走車 2 進 1，則炮六進五！士 5 進 4，傌六進五，馬 7 進 5，俥八進六，紅方優勢。

　　14. 傌七進六！…………

　　傌入虎口，精妙之極！

　　14. …………　包 2 退 2

　　如改走包 4 進 5，則俥八進七，包 4 退 7（如改走將 5 平 4，俥八平三，著法基本相同），俥八平三，車 3 平 4，

俥三進二！包 4 進 5，炮五進四，將 5 平 4（如走象 3 進 5，
俥二進九！將 5 平 4，俥三退二！馬 1 退 3，炮五進二，車 4
平 6，炮五平一，紅方勝勢），炮五平一，車 1 平 2，炮二
進三，車 2 進 6（將 4 進 1，俥二進八！）炮一平四！車 2
平 5！炮四退一，士 5 退 6，炮四退六！包 4 平 5！（車 5 平
6，炮四平六！打死車）俥三平四，包 5 退 5，帥五平四！
車 4 進 2，炮四平六！車 4 平 3，俥二進五！車 5 平 6，仕五
進四！將 4 進 1，俥四平五，車 6 進 1，帥四平五，車 6 平
4，俥二進三，將 4 進 1，俥五平六！海底撈月，紅勝。

15. 傌六進五　馬 7 進 5　　16. 炮五進四　象 3 進 5

17. 傌六退五！⋯⋯⋯⋯⋯

退傌咬象，入局關鍵之著。雙傌一進一退，相映成趣。

17. ⋯⋯⋯⋯⋯　象 7 進 5　　18. 俥八進七！⋯⋯⋯⋯⋯

升俥捉包、殺象，緊湊有力。

18. ⋯⋯⋯⋯⋯　包 2 平 3　　19. 相七進九　車 3 平 5

20. 炮六平五　車 5 平 4

如改走 5 進 2 吃中兵，則前炮平一！也是紅勝。

21. 前炮平一　車 4 平 9　　22. 炮五進五　將 5 平 4

23. 炮一平二（紅勝）

⑬　安徽　孫　麗（先負）　江蘇　汪霞萍

這是 1983 年 11 月 26 日，昆明全國象棋個人賽女子組
第 10 輪的一局棋。

1. 炮二平五　包 8 平 5　　2. 傌二進三　馬 8 進 7

3. 俥一平二　車 9 進 1　　4. 兵三進一　車 9 平 4

黑方　汪霞萍

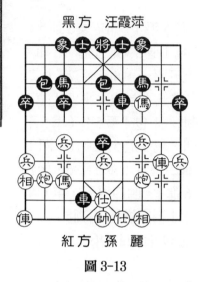

紅方　孫　麗

圖 3-13

5. 傌八進七　　馬 2 進 3
6. 兵七進一　　車 1 進 1
7. 傌三進四　　車 4 進 7
8. 相七進九　　…………

紅方飛邊相保七路兵，準備出相位傌。

8. …………　　車 1 平 6
9. 傌四進三　　車 6 進 2
10. 炮五平三　　卒 5 進 1
11. 仕六進五　　卒 5 進 1
12. 傌二進三（圖 3-13）

紅方升傌保中兵，不如改走兵五進一兌中卒，以下，黑方如改走馬 3 進 5，炮八進四，包 5 進 3，相三進五，紅方雖落下風，但尚可抗衡。

12. …………　　卒 5 進 1！

黑方利用紅方卸中炮保傌中路出現空檔，連衝三步中卒，加上雙車占據左右兩肋，已構成勝勢；而紅方左傌原地未動，雙相位置不佳，再有右翼傌炮受牽制，二路傌不敢貿然掃中卒，已難挽頹勢。

13. 傌七進五　　包 2 進 4！

黑方進包驅傌，好棋！紅方孤傌必遭覆滅，黑方勝利在望。

14. 傌二進四　　車 4 退 2　　　15. 傌二平三　　包 2 平 5
16. 炮八平五　　士 4 進 5　　　17. 炮三平二　　將 5 平 4！
18. 炮二進四　　車 6 進 1　　　19. 傌三進五　　象 3 進 5
20. 炮二退三　　車 4 進 2（黑勝）

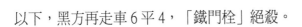

以下，黑方再走車6平4，「鐵門栓」絕殺。

 寧夏 趙 豐(先負) 河北 李來群

這是 1984 年 4 月 13 日，合肥全國象棋團體賽第 4 輪的一局棋。

1. 炮二平五　包8平5　　2. 傌二進三　馬8進7
3. 俥一平二　卒7進1　　4. 兵七進一　馬2進3
5. 傌八進七　車1進1　　6. 炮八平九　………

紅方平邊炮擬開出左直俥，此著不如走炮八進二巡河，或者走炮八進一（高左炮），再平七路攻擊黑方3路象位一線。

6. ………　包2進4

黑方搶在紅方出左直俥之前伸包過河，力爭主動。

7. 俥九平八　包2平3　　8. 仕六進五　車9進1
9. 炮五平六　………

卸中炮，紅方取守勢，結果進一步陷入被動。此時可考慮走俥二進四巡河，車1平2，炮九平八，包3平7，相三進一，車2進5，炮八平九，車9平2，俥八進三，車2進5，炮五平四，至此，紅方局面比較平穩。

9. ………　車1平2　　10. 俥八進八　………

如改走炮九平八，則馬7進6，黑方優勢。

10. ………　車9平2　　11. 相三進五　車2進7！

紅方不得不聯相，否則黑包打底相後果嚴重。黑車乘勢進逼，紅七路馬陷入絕境。

12. 傌七退六　馬7進6

黑方　李來群

紅方　趙豐

圖 3-14

一方退傌，被動挨打；另一方進馬，聲勢逼人。這一退一進，孰劣孰優，涇渭分明。

13.俥二進四 …………

如圖 3-14 形勢，黑方明顯占據優勢，乃利用先行之機，從中路發起進攻。

13.………… 馬 6 進 5

14. 俥二平六 …………

平俥企圖捉雙兌子，以減輕中路壓力，假棋。不過，如改走傌三進五，則包 5 進 4，俥二平五，包 5 平 9，也是黑方大占優勢。

14.………… 包 3 平 7！　　15. 俥六進三 …………

如走傌三進五，則包 5 進 4！「天地包」絕殺，黑勝。

15.………… 車 2 平 4　　16. 俥六平七　馬 5 進 7！

17. 俥七平五 …………

被迫棄俥換馬包，敗局已定。如改走：（1）炮六平三，包 5 進 5！再包 7 平 5，重炮殺；（2）俥七退一，包 7 平 8，相五退三，包 8 進 3，炮九平三，車 4 平 5！殺。

17.………… 象 3 進 5　　18. 炮六平三　包 7 平 5

19. 炮三退一　車 4 退 1

以下，黑方上右士、出將、渡 7 卒，勝定。至此紅方推枰認負。

象棋輕鬆學 4

象棋精巧短局

88

内蒙　林中寶(先負)　吉林　袁次忠

1. 炮二平五　包8平5　　2. 傌二進三　馬8進7

3. 俥一平二　車9進1　　4. 傌八進七　車9平4

5. 兵七進一　馬2進3　　6. 兵三進一　車1進1

7. 傌三進四　車4平6　　8. 傌四進六　車1平3

9. 炮八退一　…………

紅方這步棋一般走俥二進五騎河，以下黑方應象7進9限制紅俥活動，雙方展開中局爭奪戰。現在紅方改走炮八退一，意圖平七路或中路加強攻擊力。

　9. …………　卒3進1　　10. 傌六進五　包2平5

11. 兵七進一　馬3進4

黑方躍馬河口，3路車通頭，意在兌馬、搶奪中路。

12. 俥二進五？…………

俥俥騎河，敗著。應走兵七平六，車3進6，炮八平五，可持先手。

　12. …………　車3進3

13. 俥九進二　象3進1

14. 炮八進八　象1退3

15. 炮五退一　…………

紅方退炮花心，企圖平七路驅車轟底象。這步棋對黑方並沒有造成多少威脅，卻給自己帶來了滅頂之災。

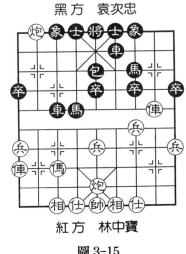

黑方　袁次忠

紅方　林中寶

圖 3-15

如圖 3-15，是 1984 年 4 月 13 日合肥全國象棋團體賽第 4 輪一局棋的中局形勢。

現在由黑方走子：

15. ………… 馬 4 進 5‼

棄車，馬啃中兵，絕妙佳著！

16. 俥二退四 …………

如改走傌七進五，則車 3 平 8，黑方得車勝勢；又如改走俥二退三，則車 3 平 6，炮五進五，馬 7 進 5，仕六進五（改走傌七進五，前車進 5，帥五進一，後車進 7，帥五進一，馬 5 進 4！帥五平六，前車平 4，黑勝），馬 5 進 7！帥五平六，後車平 4！傌七進六，車 4 進 4，俥九平六，車 4 進 2，仕五進六，車 6 進 5，帥六進一，包 5 平 4，仕六退五，馬 5 進 4，仕五進六，車 6 退 1，帥六退一，馬 4 進 3，雙將殺，黑勝。

16. ………… 馬 5 進 7！（黑勝）

以下，俥二平三，車 3 平 6！炮五進六，前車進 5！黑勝。

16 甘肅　**王華麗(先負)**　上海　**單霞麗**

這是 1984 年 11～12 月間，廣州全國象棋個人賽女子組鬥順炮的一局棋，本來比較平穩的局面，卻出人意料 19 個回合就分出勝負。

實戰過程如下：

1. 炮二平五　包 8 平 5　　2. 俥一進一　馬 8 進 7
3. 傌二進三　車 9 平 8　　4. 俥一平六　馬 2 進 3

5. 傌八進七　車8進4

6. 炮八進二　包2進2

7. 炮八平三　包2平7

開局伊始，雙方中炮對中包，正傌對正馬，巡河炮盯牢巡河包，十分有趣。

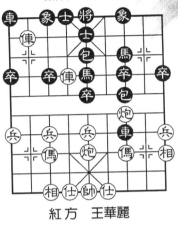

黑方　單霞麗

紅方　王華麗

圖3-16

8. 傌六進四　士6進5

9. 傌九平八　卒5進1

10. 傌六進一　馬3進5

11. 相三進一　車8進2

12. 傌八進八　車8平7

如圖3-16，紅方雙傌運行六步，左肋傌騎河、占卒林、左直傌伸至對方下2路；黑方中路用盤頭馬固守並伺機還擊，同時過河車掃兵捉傌，業已反先。

13. 炮三進二　…………

揮炮打卒兌子，失算。宜走傌三退二，仍是相持局面。

13. …………　包7進3　　14. 炮三進三　馬7進8

15. 炮三退七　車7進1　　16. 傌六平五　…………

至此，雙方兌換傌和炮，黑方利用先行之機，策馬奔襲：

16. …………　馬8進6　　17. 傌五退一　…………

紅方如走傌五平四，則馬6進5咬炮，傌四退五，馬5退3，黑方勝定。

17. …………　馬6進4　　18. 傌五平四　馬4進3

19. 帥五進一　馬3退5（黑勝）

17 香港 趙汝權(先負) 香港 徐耀榮

1. 炮二平五	包 8 平 5	2. 傌二進三	車 9 進 1
3. 俥一平二	馬 8 進 7	4. 傌八進七	車 9 平 4
5. 兵七進一	馬 2 進 3	6. 兵三進一	車 1 進 1
7. 傌三進四	車 4 進 7	8. 相七進九	車 1 平 6
9. 炮八進二	卒 3 進 1	10. 仕六進五	卒 3 進 1
11. 相九進七	馬 3 進 4		

黑方躍馬河口邀兌，穩持先手。

12. 炮五平四 …………

如圖 3-17，是 1984 年 12 月 18 日「七星杯」象棋國際邀請賽上一局棋的中局形勢。從盤面上可以看出，紅方平炮仕角打車，下一步伏炮四退一打死車的妙手棋。黑方經過仔細推算，乃趁先行之機，棄車換雙。

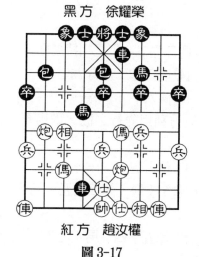

黑方 徐耀榮

紅方 趙汝權

圖 3-17

12. ………… 馬 4 進 2
13. 炮四進六 馬 2 進 3
14. 炮四平七 …………

紅方平炮逐馬，準備出貼身俥求兌，圖謀以有俥對無車，奪取優勢。其實，這一步棋不如改走傌四退三保護中兵，比較穩健。

14. ………… 包 5 進 4
15. 相三進五 馬 3 進 5！

16. 仕四進五　車 4 平 5

黑方再棄馬換雙仕，已勝券在握。

17. 帥五平四　包 2 平 6　　18. 傌四退三　包 5 平 6

19. 傌三進四　卒 7 進 1

黑車占花心，雙包側擊，再挺 7 路卒、躍馬助陣，紅方已回天乏術。

20. 兵三進一　前包平 3　　21. 傌四進三　…………

紅方如改走傌四退六，則馬 7 進 6，傌六進四，馬 6 進 4，傌四退六，馬 4 進 6，傌六進四，馬 6 退 8，傌四退二，包 3 退 5，黑勝。

21. …………　包 3 退 5

22. 俥二進八　士 6 進 5（黑勝）

18　江蘇　徐天紅(先勝)　雲南　鄭興年

這是 1985 年 4 月 7 日，西安全國象棋團體賽第 3 輪的一局棋。

1. 炮二平五　包 8 平 5　　2. 傌二進三　馬 8 進 7

3. 俥一平二　卒 7 進 1　　4. 傌八進七　馬 2 進 3

5. 兵七進一　車 1 進 1　　6. 炮八進一　…………

高左炮是「順炮直俥正傌對先進 7 卒右橫車」開局比較新穎的著法，其目的是對黑方 3 路線施加壓力，並為左俥打開通路。

6. …………　車 1 平 6

平車左肋，伏車 6 進 6 捉傌和車 6 進 4 掃兵等搶先手段。

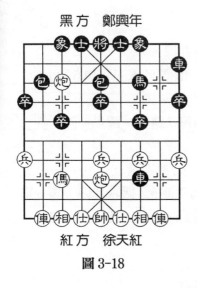

黑方　鄭興年

紅方　徐天紅

圖 3-18

7. 炮八平七　車6進6

紅方平炮瞄準對方 3 路卒、馬、象，黑方進車捉傌，雙方展開對攻。

8. 傌九平八　車6平7

9. 兵七進一　卒3進1

10. 炮七進四　車9進1（圖 3-18）

紅方出左直俥、棄兵兌傌，黑方開出左橫車，各不相讓。

接圖，由紅方走子：

11. 俥二進六　…………

紅方升俥過河，準備壓馬得子得勢。

11. …………　車9平3　　12. 炮七進二　車3退1

13. 俥八進七　…………

兌炮，紅方多劫一象。

13. …………　馬7進6

躍馬河口，中路防守力量削弱，不如改走卒3進1，俥二平三，卒3進1，棄馬對攻，比較有力。

14. 俥二平四　馬6進7

如改走馬6進5，則炮五進四，士4進5，傌七進五，紅方得子占優。

15. 炮五進四　包5平3

紅方架上「空頭炮」，勝勢；黑方如改走士4進5，則俥四進二，紅方必得中包，大占優勢。

16. 相七進五！ …………

聯相棄俥搶攻，勝利在望。

16. ………… 包3進5

如改走卒3進1，則兵五進一，紅方勝勢。

17. 俥八平四！ 車7平6 　18. 俥四退四 包3平6

19. 俥四平五 士6進5 　20. 俥五平七 象7進5

21. 俥七進二 …………

紅方抽車後形成俥炮三兵仕相全對馬包4卒單缺象，黑方已呈敗勢。

21. ………… 將5平6 　22. 俥七退三 包6退1

23. 炮五平九 包6平9 　24. 仕六進五 包9平5

25. 俥七平四

黑方推枰認負。

以下，將6平5，俥四退三，得子勝定。

⑲ 河北 黃　勇(先勝)　黑龍江　趙國榮

1. 炮二平五 包8平5 　2. 傌二進三 馬8進7

3. 俥一平二 馬2進3

黑方先跳正馬，著法新穎，流行著法為卒7進。

4. 兵三進一 包2平1

包平邊線，為出右直車讓路。如改走卒3進1，則俥二進五，象3進1，炮八進四，車1平3，俥二平七，紅方先手。

5. 傌八進九 車1平2 　6. 俥九平八 …………

以上為「順炮直俥進三兵邊馬對右三步虎」開局陣式。

6.⋯⋯⋯⋯　車2進5

升車騎河，嫌急躁，不如改走車9進。

7.炮八平七　車2平7　　8.俥八進六　包5平6

9.兵五進一　車7平5

貪吃中兵，失著。應改走象3進5，仍可抗衡。

10.俥二進三　象3進5　　11.傌三進五　車5平4

12.傌五進四！車4進2　　13.傌四進二！⋯⋯⋯⋯

這一段紅方抓住戰機，進俥、躍傌，擴大先手，大占優勢。

13.⋯⋯⋯⋯　車4退6

只好退車防守。如改走包6退1，則俥二平四，黑方必然失子。

14.俥二平四　馬3退1　　15.俥八平七　包6退1？

退包自塞象眼，敗著。不如改走包1平3，或者改走車9平8，還可以堅守。

16.炮五進五！　包1平4

17.傌二進三　車9平8

如改走車9進1捉傌，則俥七進二！車4平3，炮七進六，將5進1，炮七平四，車9平7，炮四平九，將5進1，炮九退1，包4進2，俥四進六，士4進5，俥四平七，紅方勝勢。

18.炮七平五　車8進1

（圖3-19）

如圖3-19，為1985年8月

黑方　趙國榮

紅方　黃勇

圖3-19

2日太原「天龍杯」象棋大師邀請賽第2輪一局棋的中局形勢。如何攻破黑方城池？只見紅方輕輕提起前炮走：

19. 前炮進一!!…………

炮塞花心，絕妙佳著！不僅保護了臥槽傌，而且隔斷了黑方車包聯繫，為入局打開了缺口，這一著確乎有千鈞之力！

19. ………… 包4平5 　 20. 傌四進五 　士4進5

21. 炮五進五 　將5平4 　 22. 仕六進五 　卒1進1

如改走車4進1，則傌七平九，馬1退3，炮五平四，車8平7，傌四平三，車4平6，傌九平五，黑馬必死，紅方勝定。

23. 炮五平八

以下黑方有兩種著法：（1）車4進1，炮八平三！車4平7，傌四進一！將4進1，傌七進二，將4進1，傌四平八，雙傌錯殺；（2）車4平2，炮八退五！車2進2，傌七退二，車2平4，炮八平六，車4平2，傌四進一！將4進1，傌七平六，士5進4，傌六進三！將4平5，傌四平五，將5平6，傌六進一，將6進1，傌五平四，紅勝。

 20 北京 　**謝思明(先負)** 　黑龍江 　**趙國榮**

這是1985年8月7日，太原「天龍杯」象棋大師邀請賽第7輪的一局棋，雙方弈成「順炮直傌邊傌兩頭蛇對橫車右3步虎」開局陣式：

1. 炮二平五 　包8平5 　 2. 傌二進三 　馬8進7

3. 傌一平二 　馬2進3 　 4. 兵七進一 　車9進1

5. 兵三進一　包 2 平 1　　　6. 炮八平七　車 1 平 2

7. 傌八進九　車 9 平 4

黑方逕走橫車過宮，放紅方七路兵渡河，自有安排。如改走車 2 進 4 巡河，則俥九平八，不論兌車與否，均紅方優勢。

8. 兵七進一　卒 5 進 1　　　9. 兵七平六　馬 3 進 5

10. 兵六平五　馬 5 進 3

紅方七路兵連走三步，占據中線；黑方 3 路馬兩步到河口象位。各有各的盤算。

11. 仕四進五　車 4 進 4　　12. 相三進一　馬 3 進 2！

13. 炮七進一　………

黑方進馬窺臥槽，暗伏包 1 進 4！轟邊兵打俥得子的妙手棋。紅方進炮保邊兵，下一步卸中炮打底象。如改走炮七平八，則包 5 平 2！黑方優勢。

13. ………　卒 3 進 1

14. 前兵進一　包 5 平 2

15. 後兵進一　………

挺中兵，準備再架中路疊炮，猛攻黑方城池。

15. ………　車 4 進 1！

進車阻炮，要著。

16. 前兵平六　士 4 進 5

17. 炮五平七　………

卸中炮嚴防 3 路卒渡河。這樣一來，雙炮又被陷住，前一段七兵過河後一系列精彩著

黑方　趙國榮

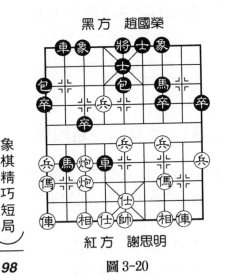

紅方　謝思明

圖 3-20

法，終於不能有所突破，優勢逐漸為黑方取代。

17. ………… 包2平5！

18. 相一退三 （圖3-20）

退相，準備飛中路加強防守。可惜為時已晚，黑方反擊之勢已成。

接圖，由黑方走子。

18. ………… 包1進4！

棄子攻殺，妙手！

19. 前炮平九 …………

如改走後炮平八，則車2平1，俥九平八（炮七平九，馬2進4，帥五平四，車4平6，仕五進四，車1平2，與實戰著法相同），包1平3，黑方得子勝勢。

19. ………… 馬2進4！　　20. 帥五平四　車4平6

21. 仕五進四　車2進7　　22. 仕六進五　包5進6

以下，紅方如走俥三進二，則車2平3，俥二進二，包5進1！紅方有兩種應著：

（1）俥九進一，車3進2，相三進五，包5退4！帥四進一，包5平6！俥九平六，車6進1！帥四平五（帥四進一，車3平6，俥六平四，馬4進5！殺），包6平5，炮九平五，車6平8，黑勝；

（2）相七進五，包5退4，兵三進一，車6平1，帥四進一（走俥九退七，包5平6！黑勝），包5平6！仕四退五，車1平6，俥二平四，車6進1！帥四進一，馬4退5，帥四退一，車3平5！仕五退六（帥四退一，馬5進6，俥二退四，車5進1，黑勝），卒7進1，黑方勝定。

21　山東　單振東（先勝）　遼寧　劉樹軍

1. 炮二平五	包 8 平 5	2. 傌二進三	馬 8 進 7
3. 傌一平二	車 9 進 1	4. 傌二進六	卒 3 進 1
5. 仕四進五	馬 2 進 3	6. 炮八平六	車 9 平 4

以上為「順炮過河車六路炮對橫車過宮」開局陣式。

7. 傌二平三	馬 3 進 2	8. 傌八進七	車 1 進 1
9. 兵九進一	車 4 進 4	10. 傌九進二	馬 2 進 3
11. 傌九平八	包 2 平 3		

如圖 3-21，為 1987 年 10 月 13 日，太倉全國農民象棋比賽一局棋的中局形勢。從盤面上可以看出，黑方雖然大部分子力集中在右側，但並沒有什麼攻勢，因為馬、包受到紅方三路過河傌的牽制，騎河車、3 路馬又被紅方七路傌、六路炮監視，假如黑車掃邊兵，則炮六進五！紅方大占優勢；此時，比較可行的選擇為馬 3 退 1 掃邊兵捉傌，紅傌不能吃車，否則包打悶宮殺，不過也沒有什麼便宜，局面仍舊被動。

現在輪到紅方走子：

12. 傌八進四！　…………

升傌卒林，好棋！下一步平七路捉包，黑方必然要失子，紅方勝勢。

12.………… 馬 3 進 5 !

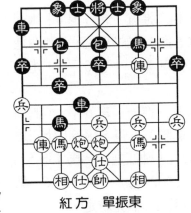

黑方　劉樹軍

圖 3-21

紅方　單振東

13. 相三進五　包3進5　　14. 俥三進一　包5平4

15. 炮六進五　包3平7　　16. 俥三平二　象3進5

黑方先發制人，採取兌子戰術，接二連三以馬換炮，以馬換俥，又以包換俥，希圖擺脫困境。

17. 炮六退一！　車4平1

如改走卒9進1，則炮六平九，卒5進1，俥八平四，再架中包，黑方難以招架。

18. 炮六平一　後車平7　　19. 俥八平五　車7進5

雙方互掃兵卒，紅方總歸領先。此時黑方如改走車7進2迫兌車，則俥五平三，包7退4，炮一進三，紅方勝勢。

20. 炮一進三　士4進5　　21. 俥二平五！　車7退5

22. 前俥平四！　將5平4　　23. 俥五平六　將4平5

24. 俥四平八

「雙俥錯」殺，紅勝。

浙江　劉幼稚(先負)　福建　鄭乃東

這是1987年10月，首屆全國農民象棋賽，冠亞軍之間的一場激戰：

　1. 炮二平五　包8平5　　2. 傌二進三　車9進1

　3. 俥一平二　馬8進7　　4. 傌八進七　車9平4

　5. 兵三進一　卒3進1　　6. 俥二進五　包5退1

退窩心包為創新著法，以往這步棋多走馬2進3。

　7. 炮八平九　…………

紅方包平邊陲，準備下一步開出直俥以加強進攻力量。如改走俥二平七，則象7進5，俥七平八，包2進5，俥八

黑方　鄭乃東

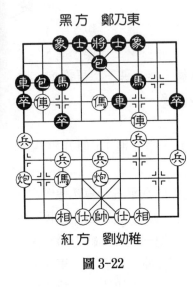

紅方　劉幼稚

圖 3-22

退三，馬2進3，俥九平八，
車4進3，雙方均勢。

　　7.………　　車4進1
　　8.傌三進四　卒7進1
　　9.俥二平三　馬2進3
　　10.俥九平八　車1進2
　　11.俥八進六　車4平6！
　　黑方平車捉傌，逼河口傌
就範。
　　12.傌四進五　………
　　如改走炮五進四，則馬3
進5，傌四進五，包2平5！

相七進五，車6進1，紅方失子；又如改走傌四退六，則包
5平7！俥三平七，包7平3！打死俥，黑方大占優勢。

　　12.………　　車6進1
　　13.兵九進一（圖3-22）　………
　　如改走炮九進四，則馬7進5，炮九平五，象3進5！
黑方得子。

　　13.………　　車6平5！　　14.俥八退二　………
　　黑方棄車咬傌，佳著！紅方只好退俥，如走炮五進四，
則馬3進5！俥三進一，馬5進6，相三進五，馬6退7，俥
八平三，象3進5，黑方奪回一俥，得子占優。

　　14.………　　車5平4　　　15.兵九進一　馬3進5！
　　16.俥三進一　包2平5　　　17.仕四進五　車1平4
　　18.兵九進一　馬5進4　　　19.俥三平六　車4進1
　　20.炮五進五　象7進5　　　21.傌七退九　包5進5

22. 炮九平五　馬7進6　23. 兵七進一 …………

挺七路兵，再退車換包，已無濟於事。如改走兵三進一，則馬6進7，帥五平四，馬7進8，帥四進一，車4平6，炮五平四，車6進2，俥八退二，車6平7，炮四平三，車7進1，兵一進一，車7退2，仕五退四，包5進1！相七進五，車7進3！帥四平五，車7進1，帥五退一，車7平1！仕四進五，馬4進6，仕五進四，馬8退6，帥五平四，前馬進8，帥四平五，馬6進7，帥五平四，馬7退5！帥四平五，馬8退6！「雙馬飲泉」，黑勝。

24. ………… 車4平8！

至此，紅方推枰認負。以下紅如俥八退一，車8進6，帥五平四，車8平7，帥四進一，馬6進7，炮五平三，車7退2，俥八平五，車7進1，帥四進一，馬7進8！黑勝。

23 江蘇　黃　薇(先勝)　安徽　孫　麗

這是1988年4月11日，孝感全國象棋團體賽女子組第9輪的一局棋。

1. 炮二平五　包8平5　　2. 傌二進三　馬8進7

3. 俥一平二　卒1進1

黑方此著一般走車9進1或者卒7進1，進邊卒、準備起邊馬很少見。這樣，不僅運子速度嫌緩慢，且中防也較弱。

4. 傌八進七　車9進1　　5. 兵七進一　車9平4

6. 俥二進四　馬2進1　　7. 兵三進一　車4進3

8. 傌三進四　車4平6　　9. 兵三進一！ …………

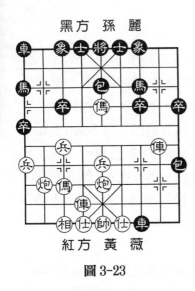

黑方 孫 麗

紅方 黃 薇

圖 3-23

紅方棄兵強攻中路，好棋！

9.………… 車6平7

10. 俥四進五 車7進5

黑車殺相，孤軍深入，成不了氣候。此著如改走馬7進5，則炮五進四，士4進5，相七進五，車7平5，俥二平五（改走炮五平一，則包5進4，雙方均勢），車5進1，兵五進一，車1進1，仕六進五，仍是紅方優勢。

11. 俥九進一 包2進4

黑方升包過河，棄馬搶邊兵，企圖沉底強行進攻。

12. 俥九平六！ …………

紅俥平左肋，好棋！

12.………… 包2平9（圖3-23）

如改走馬7進5，則炮五進四，士6進5（走士4進5，俥二平六，「鐵門栓」殺，紅勝），俥二進五，將5平6，俥二平三，將6進1，俥六平二，雙俥錯殺，紅勝。

現在，輪到紅方走子：

13. 俥五進七！士6進5　　14. 俥二平六　馬1退3

15. 前俥進四　車1平2

黑方出車反捉紅炮，為時已晚。

16. 前俥平七　車2進7

如改走象3進1，則俥七平五！士4進5，俥七進八，

紅方多子勝勢。

17. 俥七進一！將5平6　　18. 俥六平四　將6平5

如改走包5平6，則俥七平六！士5退4（將6進1，傌
七退五！紅勝），俥四進六！紅勝。

19. 俥四進七！

「釣魚馬」殺，紅勝。

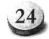

24　湖南　朱貴友（先勝）　貴州　許　懿

這是1988年孝感全國象棋團體賽，4月14日第12輪的
一局棋，雙方都退窩心馬，結果卻不同。

1. 炮二平五　包8平5　　2. 傌二進三　馬8進7

3. 俥一平二　車9進1　　4. 兵三進一　車9平4

5. 傌八進七　卒3進1　　6. 俥二進五　包5退1

7. 傌三進四　馬2進3

8. 俥九進一　…………

紅方出橫俥，控制下二路
線，並隨時準備出擊。

8. …………　　車4進1

9. 炮八進四　…………

升炮過河，加強進攻力
量。

9. …………　　車4平6

10. 傌四進三　象3進5
（圖3-24）

紅方開局取得成功，比較

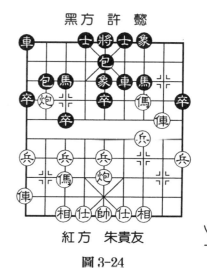

黑方　許　懿

紅方　朱貴友

圖3-24

主動；黑方實行密集防守，顯得很被動。

現在，輪到紅方走子：

11. 兵三進一！　馬 3 進 4　　12. 兵三平四　馬 4 進 6

如改走卒 3 進 1，則兵四進一！車 6 退 1，俥二平六，卒 3 進 1，傌七退五，紅方得子占優。

13. 俥二退一　　馬 6 進 5　　14. 兵四進一！　車 6 退 1

15. 相三進五　　車 1 平 3　　16. 俥九平六　　車 3 進 3

17. 俥二平六！　包 5 平 4

如改走車 3 退 3，則前俥進四，紅方勝勢。

18. 兵四進一！　　包 2 平 6

如改走包 4 進 7 打俥，則兵四進一吃車塞象眼，紅方勝利在望。

19. 炮八進三　車 3 退 3　　20. 俥六進四　車 6 平 4

21. 俥六進七　車 3 平 2　　22. 俥六平三！包 6 進 5

23. 傌七退五　馬 7 退 5

雙方都退窩心馬，情況卻不相同，一個機動靈活，另一個受到致命的打擊。

24. 俥三平四！　　包 6 平 9　　25. 傌三進五！（紅勝）

以下，車 2 進 1，傌五進三！紅勝。

25　上海　胡榮華（先勝）　江蘇　李國勳

1. 炮二平五　包 8 平 5　　2. 傌二進三　馬 8 進 7

3. 俥一平二　車 9 進 1　　4. 傌八進七　車 9 平 4

5. 兵七進一　馬 2 進 3　　6. 兵三進一　車 1 進 1

7. 仕六進五　…………

以上為「順炮直俥兩頭蛇上左仕對雙橫車」開局陣式。紅方不用常見的傌三進四盤河傌進攻，也不走炮八進二左炮巡河或者俥二進五右俥騎河，而是補仕固防，這是一種穩中有先的著法。

　　7.………… 　　車4進5

升車控制兵行線，準備攻擊紅傌，並為1路車讓路。

　　8.相七進九 　　…………

飛邊相護兵，可伺機開出左俥。

　　8.………… 　　車1平6 　　9.俥九平六 …………

紅方另有炮八進二、俥二進六兩種著法，均有複雜變化。

　　9.………… 　　車4平3 　　10.俥六進二 卒5進1

　　11.炮八退二 …………

紅方如改走炮八進二，車6進5，俥二進八，士4進5，俥二平三，馬3進5，傌三進四，卒5進1，傌四進五，卒五進一，傌五進三，卒5平4，俥六退二，包2平7，俥三退一，車3進1，紅方多子大占優勢。

　　11.………… 　　包2進5

　　12.傌七退六 　　包2退1

（圖3-25）

以上是1988年5月16日揚州日報「木建杯」象棋大師賽一局棋的中局形勢。前12

黑方　李國勛

紅方　胡榮華

圖3-25

個回合，雙方未損傷一兵一卒，保持局面均衡。然而仔細觀察一下並不難發現，紅方前兩個回合退炮、退傌，實行以退為進的策略，兵力收縮以後更有利於進行還擊。

接圖，輪到紅方走子：

13. 炮五進三　士6進5　　14. 傌六進五！　…………

紅方傌居中相位置，非同尋常，黑方如應對失當免不了要吃虧。

14. …………　車6進3　　15. 兵五進一　車3退1

16. 傌五進六　將5平6　　17. 俥二進三　…………

黑方出將對攻，紅方進俥沉著應戰。

17. …………　包5進3　　18. 相三進五　車6平5

19. 俥二平八　車3退1

黑方只得逃車，而且僅有兩個點可供選擇。

20. 俥八平五　馬3進5

紅方巧設陷阱，黑方3路車已進入死胡同。黑方此著如改走車3平4，則傌六退八！兌車或平炮或打相，都要失子；又如改走車3進4，則炮八進七！馬3進5，傌六退八！黑車被捉死，必須以包換相，也難免失子。

21. 傌六退八!!　…………

「回傌金槍」精妙！

21. …………　包5平2

不如改走包5進2，俥六平五，車5進2，俥五進一，車3進3，傌八退六，車3平1，以包換取雙相，雖然少子，但是仍可抗衡。

22. 俥五平四　車5平6　　23. 俥六進一　卒7進1

24. 兵三進一　馬5進7　　25. 俥四進二

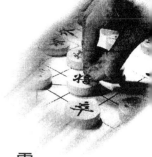

黑方眼看失子失勢，遂推枰認負。

26 江蘇　徐天紅(先勝)　吉林　曹　霖

1. 炮二平五　　包 8 平 5　　2. 傌二進三　　車 9 進 1
3. 俥一平二　　馬 8 進 7　　4. 傌八進七　　車 9 平 4
5. 兵七進一　　馬 2 進 1　　6. 俥二進五　　…………

以上形成「順炮正傌騎河俥對橫車過宮」開局陣式。

6. …………　　包 2 平 3　　7. 俥九平八　　車 1 平 2
8. 炮八進四　　車 4 進 5

紅方左炮封車，瞄準中卒；黑方 4 路車過河，打算壓傌，各有所圖。

9. 俥八進二　　車 4 平 3　　10. 相七進九　　車 2 進 3
11. 俥八進四　　車 3 進 1

黑方棄車換傌炮，力圖削弱紅方進攻能力。

12. 兵三進一　　…………

挺兵，準備策傌進攻。

12. …………　　車 3 平 1

13 俥八退三　　…………

退俥兵行線保護中兵、邊兵，要著。

13. …………　　包 3 進 3
（圖 3-26）

揮包打兵，失策。不僅左馬脫根，同時右側車包無殺。

黑方　曹　霖

圖 3-26

紅方　徐天紅

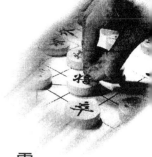

第三章　順手炮（40 局）

109

此著可先卸中包，再擊兵比較穩當。

　　如圖 3-26，為 1988 年 7 月 25 日，「龍江電工杯」象棋大師賽第 2 輪一局棋的中局形勢。

紅方捕捉住戰機，走：

　　14. 兵三進一！　　包 3 進 4

　　如改走包 3 退 1，則兵三進一，包 3 平 5，兵三進一，前包進 3，兵三平四，小兵入宮，紅方勝勢。

　　15. 仕六進五　　卒 7 進 1　　16. 俥二平三　　馬 7 退 9

　　如改走車 1 進 2，則俥三進二，包 3 平 6，仕五退六，包 6 平 4，炮五進四，士 4 進 5，帥五進一！紅方勝定。

　　17. 炮五進四　　士 4 進 5　　18. 帥五平六！…………

　　先出主帥助攻，精細，妙手！如改走俥八平六，則馬 1 退 2，帥五平六，馬 2 進 3，俥六進四，車 1 進 2，俥三平六，包 3 平 6，帥六進一，包 6 退 1，仕五退四，車 1 退 1，帥六退一，包 6 平 4！前俥平七，紅勝。雖然取勝了，但卻生出枝節，平添許多麻煩。

　　18. …………　　車 1 進 2　　19. 俥八平六　　包 3 平 6

　　20. 帥六進一　　包 6 退 1　　21. 仕五退四　　車 1 退 1

　　22. 帥六退一

　　以下黑如包 6 平 4，俥三平六！馬 9 進 7，前俥進四！包 4 退 8，俥六進六！「鐵門栓」殺。

27　　廣州　**黃景賢（先勝）**　　湖北　**柳大華**

　　1988 年 9 月 4 日呼和浩特全國象棋個人賽第 3 輪的一局棋，雙方開局走成「順炮兩頭蛇對橫車過宮」陣式：

1. 炮二平五　包8平5　　2. 傌二進三　馬8進7

3. 俥一平二　馬2進3　　4. 兵三進一　車9進1

5. 傌八進七　車9平4　　6. 兵七進一　包2平1

黑包平邊，準備出直車，如改走車1進1，則成為流行的雙橫車應局陣式。

7. 俥九平八　車4進5　　8. 俥二進六　車4平3

9. 俥二平三　車3進1　　10. 俥三進一　車1平2

雙方在4個回合中連續走了8步車，紅方始終保持先手。

11. 炮八進四　士4進5　　12. 俥三進二　

紅俥殲滅底象，局面平衡進一步打破，黑方已呈敗勢。

12. …………　包1進4　　13. 俥三退四　車3退2

14. 仕四進五　包1退2　　15. 相七進九　車3平1

16. 俥八進二　車2進2

可以考慮改走卒9進1，再平包中路或3路，這樣走比較主動。

17. 炮五平七　包1平3

18. 相三進五　包3平5

19. 相九退七　…………

聯相，正確。如改走炮七進五打馬，則車2平3，炮八平五，將5平4，紅方無便宜。

19. …………　後包平6

（圖3-27）

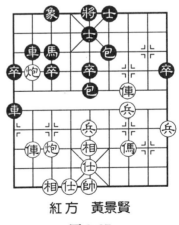

黑方　柳大華

紅方　黃景賢

圖 3-27

平士角包，企圖飛象驅車，敗著。宜改走車1平4，再走前包平4，雖然處於劣勢，尚可周旋。

如圖3-27，黑方防線出現漏洞，紅方抓住戰機，走：

20.炮七進五！　象3進5

如改走車2平3，則炮八平五，再走俥三平五吃包，黑方也要失子。

21.炮七平四　象5進7　　22.炮八平五！

黑方見大勢已去，乃撤鐘認輸。以下，士5進6，俥八進五，象7退9，俥八平四，再走傌三進四，紅方勝定。

28 四川　曾東平(先勝)　農協　趙新笑

這是1989年5月5日全國象棋團體賽第5輪的一局棋，16個半回合即結束戰鬥。

1.炮二平五　包8平5　　2.傌二進三　馬8進7

3.俥一平二　車9進1　　4.兵三進一　車9平4

5.傌八進七　馬2進1　　6.傌三進四　車4進4

7.傌四進五　馬7進5　　8.炮五進四　士4進5

9.相七進五　車4進1

黑方進車，準備吃兵壓傌。此著不如走包2平3，及時開動右翼子力，較為有利。

10.仕六進五　車4平3（圖3-28）

如圖3-28形勢，紅方兵力舒展，下一步出貼身俥，立即構成強大攻擊力量；而黑方左翼空蕩，右側車馬包壅塞，此時走車4平3更授人以隙，不如走包2平4或包2平3，立即開出右直車為妥。

11. 俥九平六！ 車3進1？

黑車貪吃傌，敗著。此著宜走包2進1，則炮五平八（如炮五平一，包5平9；又炮五退二，包5進1，下一步聯象，黑方棋勢將朝有利方向轉換），車3進1，後炮進二，車3退3，局面趨向平穩，黑方基本擺脫困境。

12. ………… 包2進1

13. 炮五平一 …………

紅炮趁勢掃邊卒，下一步沉底做殺。

黑方 趙新笑

紅方 曾東平

圖3-28

13. ………… 象7進9 14. 炮八進二！…………

伸炮，然後再架中炮，好棋！黑方已難逃厄運。

14. ………… 車3退1 15. 俥二進七 車3平5

16. 俥二平一！ 士5退4

如改走包5進1，則炮一退二，車5退2，俥一平二，士5退4（車5平9，炮八平五，車9退4，俥二平六！紅勝），炮一進五，士6進5，俥二進二，士5退6，俥六平4，紅勝。

17. 俥一平二

以下黑方如走車5平6，則炮八平五，士6進5，俥二進二，車6退6，炮一進三，紅勝；又如走車5平9，則炮八平五，士4進5，俥二平五，再走俥五進一，絕殺。

第三章 順手炮（40局）

113

29 解放軍 趙愛榮(先負) 福建 陳 瑛

這是 1989 年 5 月安徽全國象棋團體賽女子組第 8 輪的一局棋,只走了 17 個回合便結束戰鬥,尤其是最後 5 個回合,黑方車包聯合攻殺,蓮花步步,頗耐人尋味。

實戰過程如下:

1. 炮二平五　包 8 平 5　　2. 傌二進三　馬 8 進 7

3. 俥一進一　車 9 平 8　　4. 俥一平六　馬 2 進 3

5. 傌八進七　卒 3 進 1　　6. 兵三進一　車 8 進 4

以上形成「順炮橫俥正傌對直車巡河車」開局陣式。黑方用正馬、進 3 卒、巡河車進行防守反擊。

7. 傌三進四　…………

這步棋一般走俥九進一,也可走俥六進五。現在躍馬河口出擊,可以研究。

黑方 陳 瑛

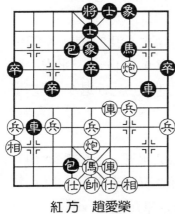

紅方 趙愛榮

圖 3-29

7. …………　士 4 進 5

如走車 8 平 6,則俥六進三,卒 5 進 1,傌四退三,黑方中卒浮起,易受攻擊,仍屬紅方先手。

8. 俥九進一　包 2 進 2

紅方出橫俥,不如走傌四進三,再卸中炮,較妥。現黑包巡河,也可走平俥阻馬。

9. 俥六進三　馬 3 進 4

10. 傌四進六　包 2 平 4

11. 炮八進四 　‥‥‥‥‥

紅方伸炮卒林，準備作戰略轉移。如走炮八進五，則包4退2，黑方可以抗衡。

11. 　‥‥‥‥‥　包5平3

卸中包，既可從側翼進攻得子，又可聯象鞏固防線，一舉兩得。

12. 相七進九　象3進5　　　13. 俥九平四　車1平2

14. 炮八平三　車2進6！　　15. 傌七退五？‥‥‥‥‥

棋諺語：「傌入宮，必遭凶。」紅方此著宜走傌七退九，先避開黑方3路包的威脅為妥。

15. 　‥‥‥‥‥　包3平4

16. 俥六平四　前包進4!!（圖3-29）

黑方平包逐俥、進炮塞相眼打俥，這是前兩步棋的繼續，配合默契，渾然一體。

17. 前俥進一？　車2進3!!

紅方伸俥邀兌，敗著，招致黑車沉底絕殺。不過此時即使改走後俥進一，黑車8平4之後，紅方左翼空虛，已處於困境。

30　甘肅　**錢洪發(先負)**　農協　**鄭乃東**

這是1989年10月重慶全國象棋個人賽第13輪的一局棋，雙方由「順炮正傌進七兵巡河車對雙橫車」開局，前9個回合的著法是：

　1. 炮二平五　包8平5　　　2. 傌二進三　馬8進7

　3. 俥一平二　卒7進1　　　4. 傌八進七　馬2進3

5. 兵七進一　車9進1　　6. 俥二進四　車1進1

7. 俥九進一　…………

紅方出橫俥，準備占肋道，如改走炮八平九，下一步再出直俥，則黑包2進4先過河，成另一種陣形。

7. …………　車9平4　　8. 兵三進一　卒7進1

9. 俥二平三　包5退1

黑方退窩心包，針對紅方三路線弱點，伏有包5平7驅車打俥得子的進攻手段。

10. 傌七進六　…………

如改走炮五平六，則車4進5，黑方優勢。

10. …………　包5平7　　11. 俥三平二　包2進3

12. 俥二進三　車4進4　　13. 俥二平三　象3進5

14. 俥九平七　包7平3

黑方平包3路，集中兵力攻擊紅方七路線。

15. 炮五平四　卒3進1！

挺3卒，好棋！伏馬3退5捉俥，再挺卒串打俥相得子得勢。

16. 炮四進六　車1進1

進車，正確。如誤走包3退1，則俥三平五，車1平5，俥五平七，車5平6，俥七進二，車4進2，相七進五，車4平2，兵七進一，紅方得象，七路兵又渡河，反占優勢。

17. 炮八平四　…………

左炮過宮，不如走相七進五為宜。這樣，既可防黑包沉底，又可調動七路車轉移到右翼加強進攻力量。

17. …………　馬3進4！

跳馬河口，佳著！一保中象，二讓車路，三為黑包進攻打開通道。

18. 俥三進二？ ⋯⋯⋯⋯

失著。表面看可以扼制黑方3路包，其實不然。

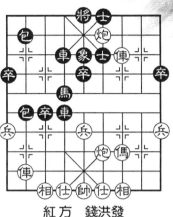

黑方　鄭乃東

紅方　錢洪發

圖 3-30

18. ⋯⋯⋯⋯　士 4 進 5

19. 俥三退一　士 5 進 6！

20. 俥三退一 ⋯⋯⋯⋯

紅方弄巧成拙，反授人以隙，已難逃厄運。

20. ⋯⋯⋯⋯　卒 3 進 1

21. 俥七平八　車 1 平 4！（圖 3-30）

黑方不急於得相，而是從全局著眼，先將主力調至戰略要地。如圖形勢，黑方集中絕對優勢兵力，大軍壓境；紅方處於風雨飄搖之中，危若累卵。

22. 相三進五？⋯⋯⋯⋯

敗著。此時宜走仕六進五，包 3 平 2，俥八平七，前包進 4，相七進五，再走仕五進六支起「羊角仕」，尚可與黑方周旋。

22. ⋯⋯⋯⋯　前車進 1！　　23. 帥五平六　馬 4 進 3

24. 帥六平五　馬 3 進 2　　25. 仕四進五　車 4 進 6！

以下紅方：（1）炮四退一，馬 2 進 4！！炮四平六，包 3 進 8，帥五平六，包 2 進 4！重包悶殺；（2）相五進七，包 3 進 8，仕五進六，馬 2 進 4！殺；（3）帥五平四，包 3 進 8！再馬 2 進 4，馬後炮殺。

31 德國 黃學孔（先勝） 加拿大 余超健

1990 年 4 月，新加坡首屆世界象棋錦標賽第 5 輪的一局棋，雙方由「順炮直俥對緩開車」開局，中局形成在縱橫四條線上彼此全部主力互相牽制的戰鬥場面。突然，一方捕捉戰機，打破牽制，構成精妙殺局。

實戰過程簡評如下：

1. 炮二平五	包 8 平 5	2. 傌二進三	馬 8 進 7
3. 俥一平二	卒 7 進 1	4. 兵七進一	馬 2 進 3
5. 傌八進七	包 2 進 4	6. 傌七進六	包 2 平 7
7. 相三進一	俥一平 2	8. 炮八平七	車 2 進 4
9. 傌六進七	包 5 平 6	10. 兵九進一	象 7 進 5

（圖 3-31）

黑方 余超健

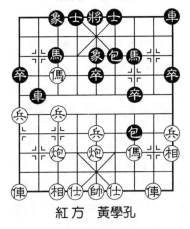

紅方 黃學孔

圖 3-31

開局至此，雙方僅互吃一兵一卒，子力完全相同，局面平穩。

11. 兵五進一 …………

挺中兵，從中路發起進攻。

11. ………… 包 7 平 3

此著宜走馬 7 進 6，再走象位車，較容易控制局面。

12. 兵七進一！ 包 3 進 3

13. 俥九平七 車 2 平 3

黑方棄包打相、平車吃

兵，同時牽制紅方俥炮、捉死七路傌。

14. 俥二進六　車 3 退 1　　15. 兵五進一！　…………

紅方走過河俥、挺中兵，反牽制黑方車中卒。

15. …………　包 6 退 1　　16. 俥二平三　車 9 平 7

紅方平俥壓馬，再牽制車馬。黑方平象位車不如走車 9
進 2 保馬較好。

17. 兵五進一　包 6 平 5

如改走車 3 平 5，則炮七進七！士 4 進 5，俥三平五，
馬 7 進 5，炮五進五，將 5 平 4，炮七平九，卒 7 進 1，俥七
進二，車 7 進 2，炮九退二，卒 7 進 1，傌三進五，紅方優
勢；又如走士 4 進 5，則兵五平六，車 3 進 1（走車 3 進 2，
傌三進五；又，車 3 進 3，車 3 退一），傌三進四，紅方優
勢。

此時，盤面上出現了三路、五路、七路和卒行線雙方主
力互相牽制的罕見場景，蔚為奇觀。

18. 兵五進一‼　象 3 進 5

中兵破象入宮，絕妙佳著！黑方如改走車 3 平 7，則炮
七進七！悶宮，紅勝；又如走包 5 進 6，則俥三平七，紅方
得子得勢，勝定。

19. 俥三平七　馬 7 進 5

如改走包 5 進 6，則炮七進五，紅方勝勢。

20. 炮五進五　包 5 平 3　　21. 前俥進一　馬 5 退 3

22. 炮七進六！

以下，黑方如接走馬 3 進 5，則傌三進四！車 7 進 2，
炮七進一！將 5 進 1，傌四進五！車 7 進 1，傌五進三‼將 5
平 6（車 7 退 1 吃傌，俥七進八‼天地炮絕殺），傌三進

二！車7退3，俥七進八，將6進1（士6進5，炮七平三！），俥七平三！紅勝。

32 江蘇 童本平(先負) 河北 閻文清

這是 1990 年 6 月，邯鄲全國象棋團體賽第 11 輪的一局棋，雙方經過 2 小時 18 分鐘，走了 21 個回合結束戰鬥。這盤棋入局之精妙，令人叫絕。

實戰過程如下：

1. 炮二平五　包8平5　　2. 俥二進三　馬8進7
3. 俥一平二　車9進1　　4. 俥八進七　車9平4
5. 兵七進一　馬2進3　　6. 兵三進一　車1進1
7. 相七進九　車4進5　　8. 俥三進四　…………

以上為「順炮兩頭蛇盤河俥對雙橫車」開局。

8. …………　車4平3　　9. 俥九平七　卒3進1

黑車壓俥、挺3路卒，紅方應相位俥，均必走之著。

10. 俥二進五　包2進3　　11. 俥四退三　…………

如不退俥，走兵七進一渡河，則包2平7，炮八進四，紅方有攻勢。

11. …………　卒3進1　　12. 俥二平七　車1進1
13. 俥七退五　包2平7　　14. 前俥退一　車3退1
15. 俥七進四　卒7進1

兌車以後，雙方子力基本相同，紅方比較主動，但窩心俥如不及時脫出，將要成為一大隱患。

16. 炮八平七　馬3進4　　17. 炮七進七　士4進5
18. 俥七平六　馬4退3　　19. 炮五平七　…………

卸中炮平七路不如平六路，這樣窩心傌活動點增多，而且也可配合七路底炮組織力量進攻。

19.………… 馬7進6

20.傌六平四　馬3進4！

黑方雙馬盤河，毅然棄馬搶攻。

21.傌四進一　馬4進5！！（圖3-32）

巧奪中兵，紅方推枰認負。以下，紅方有四種應著，

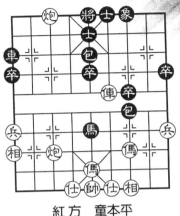

黑方　閻文清

圖3-32

紅方　童本平

均黑勝。分述如下：①傌三進五，包5進4，後炮平五（傌五進三，包7平5！重包殺），車1平4，炮七退四（傌四平八，將5平4！傌八退五，包7平8，再沉底、平車6路，殺！）車4進4，相九進七，包7平5！傌四退二，將5平4！黑勝。②傌四退二（或者傌四平三），馬5退3！傌三進五，包5進4，傌四平五，馬3進4！黑勝。③傌四退一，馬5進7！傌四平三，卒7進1，黑得傌勝定。④傌四退三，包7進4！傌五退三，馬5退7！將軍抽傌，黑勝。

33 青島　杜啓順(先負)　江西　陳茂順

如圖3-33，是1990年全國象棋團體賽第10輪的一局棋，由「順炮正傌緩開俥對巡河車騎河車」開局，弈至第9個半回合時的形勢。

黑方　陳茂順

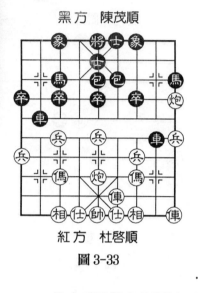

紅方　杜啓順

圖 3-33

前 9 個半回合的著法是：

1. 炮八平五　　包 2 平 5

2. 傌八進七　　馬 2 進 3

3. 兵七進一　　車 1 平 2

4. 傌二進三　　馬 8 進 9

5. 俥九進一　　車 2 進 4

6. 俥九平四　　士 4 進 5

7. 兵一進一　　包 8 平 6

8. 炮二平一　　車 9 平 8

9. 炮一進四　　車 8 進 5

10. 兵五進一（圖 3-33）

……

　　進中兵準備走盤頭傌，同時阻止黑車右移，以減輕對左翼的壓力。此著如走炮一平五打中卒，則馬 3 進 5，炮五進四，車 2 平 5，俥四進五，馬 9 進 8，俥四進一（俥四平三，馬 8 進 6，紅方失子）車 5 退 1，紅方必失子。由此可見，紅方第 7、8、9 三著棋在步數上嫌遲緩，黑方反先並占優勢。

　　10. …………　　車 8 平 5　　11. 傌三進五　　車 5 進 1

　　12. 傌七進五　　包 5 進 4　　13. 仕四進五　　車 2 平 4！

　　黑方騎河車掃中兵、換雙傌，包鎮當頭，巡河車平右肋，這四步棋緊湊有力，算度精密，環環相扣，一氣呵成。下一步有出將（利用紅方右肋俥做包架）成「鐵門栓」殺的妙手。

　　14. 俥四平二　　…………

　　肋道俥被迫讓開。如改走俥四進二，則車 4 進 2，再出

將叫殺，紅方只能以俥換包，黑方得子大占優勢。

14. ………… 馬9退7 15. 俥二進三 將5平4

16. 帥五平四 卒7進1 17. 炮一進三？…………

紅方炮沉底，不如留在原地，尚可抵擋一陣，不致速敗。

17. ………… 馬7進6 18. 炮五平四 卒7進1！

7路卒渡河，妙著。它的積極作用在於阻塞巡河俥橫向活動，為迅速解決戰鬥鋪平道路。

19. 兵三進一 …………

如改走俥二進二，則馬6進5，俥二平四，馬5退6，炮四進五，士5進6，兵三進一，馬6進7，炮一平四（相三進五，車4平6，再馬掛角將，黑勝）將4平5，炮四退一，將5平6，炮四平三，車4平6，仕五進四，馬7進6！炮三退七，包5平6，炮三平四，包6進2，黑勝。

19. ………… 馬6進5 20. 炮四平五 車4平6

21. 帥四平五 馬5退6！！

施展「鐵門栓」絕殺！以下紅方走相三進一，車6平4！黑勝。

34 太原 薛宗壽(先負) 長春 胡慶陽

這是1990年7月31日，第2屆「棋友杯」全國象棋邀請賽最後一輪的一局棋。當時有11人可望奪魁，戰鬥異常激烈。這局棋由「順炮橫俥對直車」開局：

1. 炮二平五 包8平5 2. 傌二進三 馬8進7

3. 俥一進一 車9平8 4. 俥一平六 車8進4

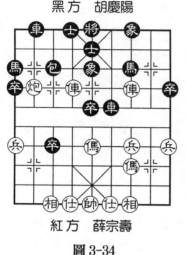

黑方 胡慶陽

紅方 薛宗壽

圖 3-34

5. 傌八進七　士 6 進 5

6. 俥九進一　卒 3 進 1

7. 俥六進五　車 8 平 6

乘紅方霸王俥分手之機，黑方及時搶占肋道，精警之著。

8. 俥九平二　…………

紅俥右移，兵力分散，宜走兵七進一，如卒 3 進 1，則俥六平七，紅方緊握先手。

8. …………　馬 2 進 1

9. 俥二進五　…………

仍可考慮走兵七進一，或兵五進一。

9. …………　包 2 平 3

針對紅方傌位呆滯的弱點，平包瞄準七路線兵傌和底相。

10. 俥二平三　車 1 平 2　　11. 炮八進四　卒 3 進 1

12. 兵五進一　…………

眼見 3 路卒渡河，只好貿然從中路突破。

12. …………　卒 3 進 1　　13. 兵五進一　卒 5 進 1

14. 炮五進五？　…………

兌炮，失去了一個難得的反擊良機。此著應傌七進五，黑方如卒 5 進 1，則炮五進二，將大有轉機。

14. …………　象 3 進 5

15. 傌七進五（圖 3-34）　……

如圖，紅方雖則雙俥炮占卒林，盤頭傌為後援，但黑方

陣地鞏固，利用先行，大舉反攻。

15.………… 卒 5 進 1　　16. 馬五進三　…………

紅方如改走傌五進七，則車 6 平 3，相三進五，包 3 進 3，相五進七，馬 1 退 3，傌六平四，車 2 進 3，傌四平八，馬 3 進 2，黑方雙卒過河，紅方馬路不暢，亦難挽頹勢。

16.………… 包 3 進 7　　17. 仕六進五　馬 1 退 3！
18. 傌六平四　車 6 退 1　　19. 傌三進四　車 2 進 3
20. 傌四進三　將 5 平 6　　21. 傌三進一　包 3 平 1

紅方起座認輸。至此，這位年方 18 歲，剛剛獲得吉林省冠軍的胡慶陽，更上一層樓，榮膺第 2 屆「棋友杯」賽「業餘棋王」的稱號。

 湖南　羅忠才(先勝)　哈爾濱　趙　偉

1990 年全國象棋個人賽第 9 輪的一局棋，紅方開局即占據優勢，中局運用大膽穿心戰術，僅僅走了 19 步棋便取得勝利。實戰過程如下：

1. 炮二平五　包 8 平 5　　2. 傌二進三　馬 8 進 7
3. 傌一平二　車 9 進 1　　4. 傌八進七　車 9 平 4
5. 兵三進一　…………

以上形成「順炮直傌進三兵對橫車過宮」開局陣式。

5.………… 包 2 平 3

黑方平卒底包，意在脅傌得兵。此著尚有馬 2 進 1、馬 2 進 3、車 4 進 5、卒 3 進 1 等應法。

6. 傌九平八　車 4 進 5

黑方進車，不如走馬 2 進 1，以出動右翼子力。

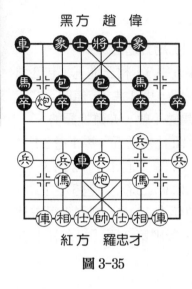

黑方　趙　偉

紅方　羅忠才

圖 3-35

7. 炮八進四 …………

紅方盤面嗅覺十分敏銳，立即伸炮過河，這步棋是擴先奪勢的佳著。

7. …………　馬 2 進 1？（圖 3-35）

黑馬屯邊，失著，使局面更形被動。此著可考慮走包 3 進 4 展開對攻，主要變化試演如下：傌三進四（如走相七進九，則馬 2 進 3，局面平穩），車 4 進 1，傌四進五，馬 7 進 5，炮八平五，包 5 進 4，仕四進五，馬 2 進 3，黑方占優勢。

接圖，由紅方走子：

8. 傌三進四　車 4 平 3　　9. 傌四進六　車 3 進 1

10. 炮八平五　馬 7 進 5　　11. 炮五進四　士 4 進 5

12. 傌六進七 …………

紅方捉住戰機，運用先棄後取戰術，傌炮聯合進攻，結果盤面占絕對優勢；而黑方車馬包受制，僅有孤車在外活動，難於支撐，敗局已定。

12. …………　車 3 退 1　　13. 俥八進八！　車 3 平 5

14. 相三進五　車 5 平 4

黑車平 4 路，防止紅俥控制六路肋道絕殺，已無濟於事。黑方如走車 5 退 3 捨車咬炮，紅則傌七退五，包 5 平 6，俥二進六，紅方多子勝勢。

15. 俥二進九！ …………

伏俥八平五大膽穿心殺。

15. …………　馬 1 退 3

退馬阻擋，也難挽敗局。

16. 俥八平七　車 4 平 6　　17. 俥二平三　車 6 退 5

18. 仕四進五　卒 9 進 1　　19. 俥七平五!!

以下，車 6 平 5，帥五平四！「鐵門栓」殺，紅勝。

 36 　中國　**胡榮華(先勝)**　中國　**李來群**

　　1991 年 9 月 17 日，「寶仁杯」象棋世界順炮王爭霸戰第 4 輪，積分最高的兩員中國特級國際大師胡榮華與李來群相逢，這是名副其實的爭奪世界上第一個「順炮王」稱號的關鍵大戰。

　　戰幕拉開，前 4 個回合走成：

　　1. 炮二平五　包 8 平 5　　2. 傌二進三　馬 8 進 7

　　3. 俥一平二　卒 7 進 1　　4. 傌八進九　車 9 進 1

　　紅方左傌屯邊，這是近年來重新起用的著法。70 年代以來，多數棋手喜歡走傌八進七，認為邊傌不及正傌路寬變化廣。黑方先進 7 路卒後，不跳正馬，改出橫車，運子次序有變化。

　　5. 俥二進六　…………

　　紅方不挺七兵，不走橫俥，也不動炮，徑自揮俥過河，搶占卒林，準備壓馬。這步棋針對性很強，是創新著法。

　　5. …………　馬 2 進 3　　6. 俥二平三　車 9 平 4

　　7. 俥九進一　包 5 退 1　　8. 俥九平四　車 4 進 6

　　黑方伸車仕角捉炮，意圖搶先一步，其實不如走車 1 進

1，再伺機卸中包，比較穩健。此時如誤走包5平7驅俥，則俥三平四，紅方大占優勢。

9. 炮八進二 …………

趁勢伸炮巡河，好。

9. ………… 包5平7 10. 俥三平二 包7平4

紅俥平二路，比四路活動範圍大，可以更有效地控制黑左馬。黑包平4路瞄仕，必走之著。

11. 仕四進五 車4退2 12. 炮八平七 …………

黑車退2捉炮，不如退3巡河較妥。紅炮平七路打馬，保持先手進攻態勢，十分有力。如改走兵九進一則嫌遲緩，黑方有卒1進1逼兌搶出車手段，再平車邀兌，紅方攻勢消失。

12. ………… 包4進2

先進包驅俥，正確。如走馬3退5，則炮五進四！馬7進5（走象7進5，帥五平四！紅勝），俥二平五，包2平5，俥四進六！再出帥，紅方勝勢。

13. 俥二進二 馬3退5

14. 俥二平三！ …………

平俥蹩馬腿，妙！伏帥五平四叫殺，得子得勢。

14. ………… 包2進2？

伸2路包，失著。應走包4進1，主要變化有：俥三平四！包4平5，炮五進三，卒5進1，後俥進三，兌車後紅方優勢，但黑方仍可抗衡。

15. 俥四進六！ 象3進5

16. 帥五平四！ 包2平6（圖3-36）

利用黑方失誤，紅方進俥、平帥，步步進逼，勢不可

擋。行棋至此，雙方 32 子俱在，蔚為奇觀。

如圖形勢，黑方窩心馬不能解脫，實為心腹大患；而紅方置雙俥於不顧，主帥御駕親征，現在利用先行，從中路發起總攻。

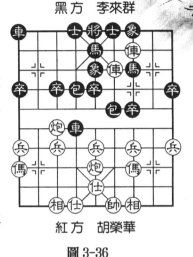

17. 炮五進四　　包 4 退 1
18. 俥三退一！　包 4 平 6
19. 俥三平四　　車 4 平 6

如改走車 4 退 1，則炮七平二！再沉底，構成天地炮絕殺，紅勝。

紅方　胡榮華

圖 3-36

20. 帥四平五　卒 3 進 1　　21. 炮七平五　車 1 平 2
22. 兵三進一！　…………

紅方五只兵前 20 餘回合始終「按兵不動」，這時因局勢需要方才挺進三路兵驅車，實屬罕見。

22. …………　車 6 進 3　　23. 俥四進一

以下如車 2 進 2，前炮平二！包 6 平 5（如改走車 6 平 8，則俥四退三，車 8 退 5，帥五平四！鐵門栓絕殺），俥四退七，馬 5 退 3，炮二平五，士 4 進 5，俥四進四，馬 3 進 4，帥五平四，將 5 平 4，前炮平六，紅方必得一包，多子得勢勝定。

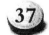

37 廣東　湯卓光(先負)　遼寧　趙慶閣

1991 年 10 月，大連全國象棋個人賽第 4 輪的一局棋，

走完第 23 個回合，紅方失子失勢，已難挽敗局，乃起座認負。

實戰過程如下：

1. 炮二平五　包 8 平 5　　2. 傌二進三　馬 8 進 7

3. 傌一進一　車 9 平 8　　4. 傌一平六　車 8 進 4

5. 傌八進七　…………

至此，形成「順炮橫傌正傌對直車巡河」開局陣式。這是 20 世紀 70 年代開始流行起來的一種鬥順炮局型。它的特點是局勢穩健，先走一方較易持久，比以往走傌六進七急攻含蓄紮實；後走一方直車巡河，利守利攻，是對抗順炮橫傌的有力應著，比過去的車 8 進 6 或士 6 進 5 應法更為靈活，富有彈性。

5. …………　馬 2 進 3　　6. 炮八進二　卒 3 進 1

針對黑方屈頭屏風馬，紅方伸炮巡河，協助中炮，進行騷擾性攻擊。黑方挺 3 路卒，是對付巡河炮的一種應著，如改走包 2 進 2，另有變化。

7. 傌六進五　馬 7 退 5

黑方不飛邊象堅守、不棄 3 卒通馬路、不補士固防，卻出人意料地走「窩心馬」，準備實行反擊。這是一步創新著法，由此挑起激烈戰鬥。

8. 傌六平七　包 2 退 1　　9. 炮八平三　象 7 進 9

飛邊象，防止紅炮擊象換馬，再從中路進攻得勢。

10. 傌九進一　包 2 平 3　　11. 傌七平八　卒 3 進 1！

棄卒，佳著。它為 3 路馬、包聯合進攻創造了有利條件。

12. 兵七進一　馬 3 進 4　　13. 兵七進一　馬 4 進 6

14. 俥七進六　包3進8　　15. 仕六進五　…………

黑方包轟底相，先得實惠。

15. …………　卒7進1！　　16. 炮三平一　馬5進7

挺7路卒、脫出「窩心馬」，是連續的戰鬥行動，既活通馬路、保象、保中卒，又驅包為騎河馬進攻開道。

17. 俥六退四　包3退3　　18. 俥八退二　馬6進8

19. 俥八進三　…………

如改走俥八平四，則卒7進1！俥四進三，馬7進6！黑方大占優勢。

19. …………　車1進2　　20. 俥九平八　卒7進1

21. 兵三進一　包3平6　　22. 炮五平七　車1平2

23. 俥八進六　車8平3（圖3-37）

黑方得子得勢，紅方認負。以下紅方有三種應著：

（1）炮七平六，車3進5，仕五退六，馬8進7，帥五進一，車3退1，炮六退一，包6平8！帥五平四，包8進2，帥四進一，車3退1，相三進五，車3平5，黑勝；

（2）俥八退五，馬8進7，帥五平六，車3平4，炮七平六，包5平4，炮六退一，包4進6，黑方勝定；

（3）炮七進七，士4進5，仕五進六，馬8進7，帥五平六，包5平4，仕六退五，車3平4，黑勝。

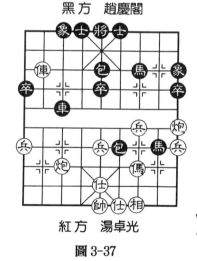

黑方　趙慶閣

紅方　湯卓光

圖3-37

38 北京 傅光明(先負) 上海 鄔正偉

這是 1991 年 10 月，大連全國象棋個人賽第 9 輪的一局棋，由「順炮直俥對橫車」開局，弈至第 23 個回合，一方突然俥破中心士，構成重炮絕殺。

茲將實戰過程簡評如下：

1. 炮二平五 包 8 平 5　　2. 傌二進三 馬 8 進 7

3. 兵三進一 車 9 進 1　　4. 俥一平二 車 9 平 4

5. 傌八進七 馬 2 進 1　　6. 仕六進五 車 4 進 7

7. 炮五平四 車 1 進 1　　8. 傌三進四 卒 3 進 1

9. 傌四進三 包 5 平 3！

卸中包避兌子，同時加強右翼攻勢，時機選擇得恰到好處。

黑方 鄔正偉

紅方 傅光明

圖 3-38

10. 相三進五 包 3 進 4

11. 兵一進一 車 1 平 3

12. 炮四退一 車 4 退 6

13. 相七進九 包 3 平 4

黑方 3 路卒即將強行渡河，紅方無力防止，愈發陷入被動。

14. 炮八退一 卒 3 進 1

15. 相九進七 車 3 進 4

（圖 3-38）

紅方迫不得已以相換卒。黑車吃相捉傌，雙車雙包均占

據要津，形勢咄咄逼人。

如圖3-38，紅方單傌在外，成為一支孤軍，七路傌被捉，左俥尚未出動，在這種情勢下應如何調整兵力部署，化被動為主動，是實戰中值得探討的一個問題。

16. 炮八平六　　車4平6　　　17. 傌七進六　……………

進傌河口，不如走俥九進二，再炮六平七串打車象，可以進行還擊。

17. ……………　車3進2！　　18. 傌六進五　……………

黑車捉死相，打算進一步削弱紅方防衛力量；紅傌咬中卒，意圖退傌保相捉包。

18. ……………　車6進4！

黑方乘勢棄馬進車，使紅方無法退傌保相，妙手！

19. 傌五進三　……………

只好吃馬，如走傌三退五，則車6平5，前傌進三，車5退2，黑方大占優勢。

19. ……………　車6退3

退車禁傌，要著。如急於走車3平5吃相，則後傌退五！紅有反擊機會，主要變化：車6退5，傌五進六！車6平4，傌三退五！象7進5，傌五退四！車5退1，傌四退六，車5平4，傌六退七！前車平5，兵七進八，紅方多子大占優勢。

20. 前傌進一　……………

進傌，不如走兵三進一，車3平5（走包2平5，則相五進三），炮四進四，車5退1，俥二進三，再走俥九進二或炮六進一，仍可抗衡。

20. ……………　車3平5　　21. 兵三進一　車5退1

22. 俥九進二　包 2 平 5　　23. 傌一退二 ⋯⋯⋯⋯⋯

紅方沒有察覺黑方有棄車妙殺手段。其實，此著如走炮四進一，包 4 退 3，俥二進二，還可周旋。

23. ⋯⋯⋯⋯⋯　車 5 進 2!!

大刀�8心，重炮絕殺！

39　蘭州　鄭太義（先負）　河北　黃　勇

1992 年 5 月，江西撫州全國象棋團體賽的一局棋，由「順炮橫俥邊傌對直車巡河」開局，進入中盤，黑方利用紅方幾步緩著，構成四子歸邊，最後棄車馬妙殺。

實戰過程如下：

1. 炮二平五　包 8 平 5　　2. 傌二進三　馬 8 進 7
3. 俥一進一　車 9 平 8　　4. 俥一平六　車 8 進 4
5. 傌八進九　馬 2 進 3　　6. 俥六進七　包 2 進 2

紅方伸肋道俥至黑方下 2 路，意圖平七路、八路實行控制，此著如走俥六進五至卒行線，再吃卒壓馬，則成另一路變化；黑方不飛邊象，卻祭出新招———右包巡河，準備平 3、7 路助攻，同時開出右直車投入戰鬥。

7. 炮八平七　包 2 平 3　　8. 炮七進三　卒 3 進 1

黑方積極主動平包逼兌，並趁勢挺起 3 路卒活通馬路。

9. 俥九平八　士 6 進 5　　10. 俥八進四　包 5 平 6

黑方及時卸中包，機動靈活，靜觀棋局變化。

11. 俥八平四　車 1 平 2　　12. 兵九進一　馬 3 進 4
13. 俥四平六 ⋯⋯⋯⋯⋯

如改走炮五進四打中卒，則將 5 平 6，演變下去紅方無

便宜。

13. ………… 包6平4　　14. 俥六平五 …………

如走俥六平八，則車2進5，傌九進八，卒3進1！黑方3路卒渡河，大占優勢。

14. ………… 車2進7！　　15. 傌九進八　馬4進3！

16. 俥五平四　車8進4！

紅方巡河俥在6個回合中走了四步空著，黑方乘機調運部署兵力。

17. 傌八進七（圖3-39）　……

如改走仕四進五或者仕六進五，則車8平7，紅方失子失勢；又如走俥四平六，則車8平4！紅方也要失子失勢。

如圖3-39形勢，黑方集中重兵於右翼，左翼下2路有黑車策應，盤面大占優勢；而紅方子力呆滯，缺乏有機聯繫，也沒有形成戰鬥力，局面岌岌可危。

接圖，由黑方走子：

17. ………… 車8平4

黑方四子歸邊，紅方已難逃厄運。

18. 俥四退二 …………

退俥保炮，無可奈何，否則馬3進5咬炮，再車2平5將軍得子勝定。

18. ………… 車2退4

19. 俥六平七 …………

如改走傌七進八，則車2平4，仕六進五，包4平2！

黑方　黃勇

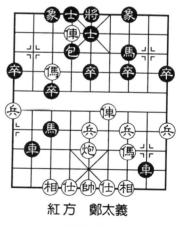

紅方　鄭太義

圖3-39

俥六退二，包2進7，相七進九，車4退5，炮五平七，車4平2，傌八退六，士5進4，俥四進五，馬7退6，俥四平六，包2平1，黑方多子勝勢。

19.………　車4退5！　20.傌七進八　車4進6‼

以下紅如帥五平六，馬3進2！帥六進一（帥六平五，馬2退4！黑勝），馬2退4‼帥六進一，車2平4！黑勝。

④40　北京　龔曉民（先負）　福建　鄭乃東

1992年10月，孝感全國第2屆農運會象棋賽男子組第11輪的一局棋，雙方一交手就擺開了決戰架勢。黑方是全國農民象棋賽3屆冠軍，此番農運會上因強手猛增，前10輪得7分，與另兩人並列第4，奪冠已無望。而前10輪積6.5分的紅方，與3人同分並列第7。最後一輪，黑如勝，可望進入第2、3名，紅如勝，可進入前6名，如和，則兩人剛可擠進前8名。因此，為了得到好名次，就非拼個你死我活不可！

雙方走成「順炮直俥巡河進七兵對橫車過宮」開局陣式：

1.炮二平五　包8平5	2.傌二進三　馬8進7
3.俥一平二　卒7進1	4.傌八進七　車9進1
5.俥二進四　車9平4	6.兵七進一　車4進5
7.相七進九　馬2進3	8.仕六進五　包2平1

黑方平包邊路系創新著法，以往多走車1進1出橫車，局面平穩。

9.俥二平六　車4平1

黑方避兌，平車掃邊卒，先得實惠。此著如改走車4平3，則傌七退六，車1平2，黑方先手。

　　10. 炮八進五　前車平3　　11. 炮八平五　象3進5

　　12. 俥九平七　車1平2　　13. 兵三進一　車2進4

　　14. 傌三進四　…………

　　紅方先一步進傌河口，準備棄兵跳傌六路騎河，再伺機進傌搶攻。

　　14. …………　卒3進1　　15. 炮五平四　…………

　　雙方四兵卒相對，紅方置之不理，卸中炮意欲打死車得子。

　　15. …………　卒3進1　　16. 俥六進二（圖3-40）……

　　紅方伸俥卒行線，迫走之著。如改走相九進七（走俥六平七，車3退1，相九進七，卒7進1！黑方大占優勢），則馬7進6，炮四進三，車2平6，兵三進一，象5進7，黑方兵種齊全，多卒，占優勢。

　　16. …………　卒7進1！

　　妙手！將計就計，誘使紅方進炮打死車，實行先棄後取策略。

　　17. 炮四進一　馬7進6

　　18. 俥六平七　…………

　　如改走炮四平七，則馬6退4，炮七進四，卒7平6，黑方5卒俱全，大占優勢。

　　18. …………　車3進1！

　　19. 後俥進二　馬6進4！

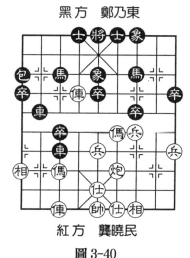

黑方　鄭乃東

紅方　龔曉民

圖3-40

20. 後俥進二　馬4退3　　　21. 傌四退六 …………

如改走俥七進二，則卒7平6，俥七進一，包1進5，黑方多卒勝勢。

21. …………　象5進3！

飛象，保護雙馬，好棋！

22. 俥七平三　包1進5

紅方左右為難，陷入窘境，現在掃卒便得丟相，可如改走俥七進一，則車2平3，傌六進七，包1進5，亦是黑方多子勝勢。

23. 俥三進五　馬3進5！　　24. 兵五進一　馬5進3！

黑方3子歸邊，紅方敗局已定。

25. 帥六進一　後馬進4！

紅方認負。以下變化是：①俥三退七，車2進5，帥六進一，馬3進5！俥三平五，馬4進3，「側面虎」殺，黑勝；②仕五進六，車2進5，帥六進一，車2退1，帥六退一，馬3進4，再走包1進2、馬4進3，黑勝；③相三進五，車2進5，帥六進一，馬3進2！傌六進八，馬4進3！黑勝。

第四章　列手炮

 上海　胡榮華(先勝)　江蘇　戴榮光

　　1973 年 12 月 5 日，於鎮江舉行上海、江蘇象棋友誼賽，這局棋由「列手炮」開局。

　　1. 炮二平五　包 2 平 5　　2. 傌二進三　馬 8 進 9

　　3. 傌八進七　馬 2 進 3　　4. 俥九平八　車 9 平 8

黑方出車嫌緩，可改走包 8 平 7，靜觀其變。

　　5. 俥一平二　車 1 平 2？

再出直車，將被紅炮壓制，從此一蹶不振。不如改走車 1 進 1，兵七進一，車 1 平 4，仍可抗衡。

　　6. 炮八進四　士 4 進 5

補士無奈，如走卒 3 進 1，則俥二進五，紅方優勢。

　　7. 兵七進一　卒 9 進 1？

挺邊卒於防守無補。此著不妨走包 8 平 7 兌俥，俥二進九，馬 9 退 8，還有周旋餘地。

　　8. 兵三進一　象 3 進 1　　9. 傌七進六　包 8 進 4

　10. 仕四進五　車 8 進 4　　11. 傌三進四　⋯⋯⋯⋯

由於黑方開局運子不當，造成各兵種之間不能配合默契；現紅方雙馬盤河，占據要津，黑方陣地已呈一觸即潰之勢。

　11. ⋯⋯⋯⋯　車 2 平 4　　12. 傌六進七　車 8 平 6

　13. 俥二進三　車 6 進 1　　14. 兵七進一　馬 9 退 7

黑方如改走車 6 平 3，則傌七進五，象 7 進 5，俥二進四，紅方得子勝勢。

　15. 傌七進五　馬 7 進 5　　16. 俥二進六　象 7 進 9

17. 兵七進一　馬5進3
18. 炮八平五　後馬進5
19. 炮五進四　馬3退5

黑方　戴榮光

如改走士5進6，則俥八
進七，馬3進4，俥八平五，
士6退五，炮五進二，車4進
3，炮五平四，將5平4，俥五
進一，紅勝；又如走士5進
4，則俥二退四，馬3進4（車
6退2），炮五退二，再走俥
八進五，紅方勝定。

20. 俥八進八！（圖4-1）

圖4-1

至此紅方勝定。以下，黑方如走車6退4，則俥八平
五！車6平5，帥五平四！「鐵門栓」絕殺。

2　甘肅　錢洪發（先負）　上海　胡榮華

這是1977年10月2日全國象棋個人賽決賽第4輪的一
局棋。

1. 炮二平五　馬8進7　　2. 傌二進三　車9平8
3. 俥　平二　包2平5　　4. 兵七進一　馬2進3
5. 傌八進七　包8進4

紅方跳七路傌使子力均衡發展，也可走炮八平七或者俥
二進六，另有複雜變化；黑方進包封俥，目的在於爭奪中
路，限制紅俥活動範圍。

6. 兵三進一　車1平2　　7. 俥九平八　車2進4

第四章　列手炮

141

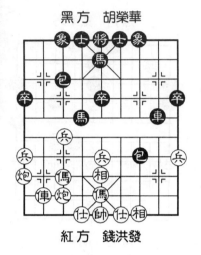

黑方　胡榮華

紅方　錢洪發

圖 4-2

8. 炮八平九　車2平8

紅方雙傌靈活，平炮邀兌黑車，搶先之著；黑方避兌，加強左翼攻勢。

9. 傌八進六　卒7進1

兌卒活通馬路，此著也可改走包8平7壓傌兌傌，攻打底相。

10. 兵三進一　車8平7
11. 炮五退一　包8平7
12. 傌八平七　馬7退5
13. 傌七退一　車8進4！

紅方退傌邀兌，不如走相七進五為妥；黑方8路車升河口，四車相見，好棋！

14. 炮五平七　馬3進4　　15. 相七進五　包5平8！

逼兌車，爭先奪勢關鍵！造成紅方右翼空虛。

16. 傌二進五　車7平8　　17. 傌七平八　包8平3

黑包左右襲擊，機動靈活。

18. 傌三退五　馬5進7　　19. 傌八進二　馬7退五

20. 傌八退六（圖 4-2）…………

如圖，雙方都走窩心馬，但紅方主力集中於左側，右側無子防守；黑方各子占位較好，又有先行之利，乃加快了進攻力度：

20. …………　馬4進6　　21. 傌七進六　馬6進8

黑馬奔襲臥槽，紅方已難逃厄運。

22. 傌五進七　馬8進7！　　23. 帥五進一　包7平8！

象棋精巧短局

142

紅方如改走炮七平四，則包7進3，仕四進五（走帥五進一，包3進5得子勝定），包5平8！仕五進四，包7平9！黑勝。

3 　福州　謝維流（先勝）　泉州　許馬達

這是1980年3月1日，福州省六市職工象棋團體邀請賽第3輪的一局棋，雙方弈成「半途列炮」開局，黑方走了一步大漏著，被紅方捉住戰機，構成絕殺。

戰鬥過程如下：

1. 炮二平五　馬8進7　　2. 傌二進三　車9平8

3. 俥一平二　包2平5

一般先走包8進4封俥，再架中炮，這樣反彈力比較強。

4. 俥二進六　包8平9

5. 俥二平三　車8進2

6. 炮八進二　…………

紅方左炮巡河，準備右移，加強攻擊力。

6. …………　馬2進3

7. 炮八平三　車1平2

8. 傌八進七　車2進4

9. 俥九平八　車2平6

10. 俥八進六　包5退1

黑方退中包企圖平7路打俥，大漏著。此時宜走車6平

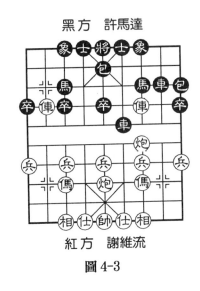

黑方　許馬達

圖4-3

紅方　謝維流

3，再走包5平4，伏包4進1打雙俥。

　　如圖4-3，紅方子力布置比較勻稱，雙俥占據卒行線，巡河炮緊隨俥後，頗具威脅力；黑方雖然處於被動防守地位，整個陣形還比較嚴謹，現退窩心包，出現了嚴重問題，局面急轉直下。

　　11. 俥三平二！　…………

　　平俥，炮打象悶宮叫殺，好棋！

　　11. …………　包5進5　　12. 傌七進五　車6平8

　　13. 俥二進一　車8退2

　　黑方迫不得已，白送一包解殺。

　　14. 俥八平七　馬7進8　　15. 傌五進六　士6進5

　　16. 炮三平七　馬3退1　　17. 俥七平五　象3進5

　　18. 俥五平九　馬1退3　　19. 俥九平三　將5平6

　　20. 炮五平四　將6平5

　　紅方俥傌炮十分活躍，橫掃千軍，如入無人之境，黑方兵力退守底線或龜縮一隅，已潰不成軍。

　　21. 傌六進八！　馬3進2

　　如改走包9退1，則俥三進三！士5退6（走象5退7吃俥，則傌八進七！包9平3，炮七進五悶宮，紅勝），傌八進七，包9平4，炮七進五，將5進1（走士4進5，炮四平八！士5進4，俥三退一！紅勝），傌七退六！包4進1（將5平6，俥三平四！殺），俥三退一，紅勝。

　　22. 炮七進五!!

　　棄炮絕殺，紅勝。以下，黑方如走象5退3，則俥三進三，「見面笑」殺；又如走馬2退3，則傌八進七，將5平6，俥三平四，「臥槽馬」殺。

4　上海　凌正德（先勝）　上海　焦龍鎮

1. 炮二平五　馬8進7　　2. 兵七進一　車9平8

3. 傌二進三　包2平5　　4. 傌八進七　馬2進3

以上是1981年5月，上海市第五屆職工運動會象棋男子個人決賽一局棋開頭4個回合的著法。

5. 俥九平八　卒7進1　　6. 炮八平九　包8平9

雙方走成對稱形局面，紅方先手。

7. 俥八進五　包5平4

黑方卸中包，準備伺機飛象保馬、逐俥。

8. 兵五進一　士4進5　　9. 俥一進一　…………

紅方及時調整運子策略，用盤頭傌進攻，出右橫俥策應。

9. …………　車8進6

10. 傌七進五　車8平7

（圖4-4）

黑方過河車吃兵，對連環傌起牽制作用。此著如改走象3進5，則兵三進一，卒3進1，俥八退一，四兵卒相對，紅方略優。

11. 炮九平七　…………

伏下一步打車、捉死4路包。

11. …………　車7平6

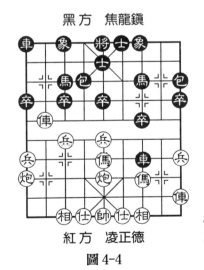

黑方　焦龍鎮

圖4-4

紅方　凌正德

12. 炮七進一　車6退4　　13. 兵七進一　馬3退4

14. 兵七進一　…………

紅方七路兵乘機渡河，黑方3路馬被迫退回底線與將貼身。

14. …………　包9退1　　15. 兵五進一　卒5進1

16. 俥八平五　包4平5

紅方集中俥傌炮於中路，兩翼也布置兵力協同作戰。

17. 俥一平二　車6進1　　18. 傌五進六　車6進4

如改走車6平3掃兵，則傌三進五，包5進4，俥五退二，象3進5，俥五平四，紅方勝勢。

19. 俥二進七！　…………

進俥下2路，切斷黑方9路包通道，要著。

19. …………　車6平7

如走包5進5，則俥五退三，紅方勝勢。

20. 傌六進八！

以下，包5平2，俥五平三，車7平5，相三進五，紅方勝定。

5 河南　趙傳周（先勝）　寧夏　張世興

這是1982年5月16日，武漢全國象棋團體賽第10輪的一局棋，僅19個半回合便結束戰鬥。

1. 炮二平五　馬8進7　　2. 傌二進三　車9平8

3. 俥一平二　包8進4　　4. 兵三進一　包2平5

5. 傌八進七　馬2進3　　6. 俥九平八　車1進1

7. 兵七進一　車1平8

黑方橫車左調，準備走包
8平7壓傌，逼紅俥歸原位。

8. 炮八進一！ …………

伸炮邀兌，積極主動，是
一步創新著法。

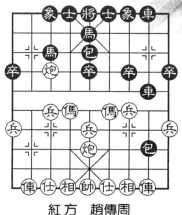

紅 方　趙傳周

圖 4-5

8. ………… 　包 8 進 1

9. 炮八平七　馬 7 退 5

10. 炮七進三　包 5 平 7

黑方卸中包，意欲從左側
進行攻擊。

11. 傌三進四　前車進 3

12. 傌七進六　包 7 平 5

如圖 4-5，紅方雙傌雄踞河口，圖形工整對稱，左側突
出一炮成為尖刀，十分壯觀；黑方卸中包再架中包，欲奪取
中兵，左側雙車一包鎖住紅俥，只是窩心馬如不及時脫出，
恐怕要成為累贅。

13. 仕六進五　包 5 進 4　　14. 俥八進三　包 5 退 1

15. 傌六進五　馬 3 進 5　　16. 傌四進五　…………

兌馬以後，紅方控制了中路和窩心傌的活動。

16. ………… 　前車平 4

平車 4 路，既搶占將門肋道，又可退車捉雙。

17. 傌五進四！ …………

進傌塞象眼、捉車，精妙！

17. ………… 　車 8 進 1　　18. 炮七平五！　馬 5 進 3

改走象 3 進 5，則俥八進四！紅方勝定。

19. 俥八平五!!　包 5 進 2

改走馬3進5，俥五進一，紅方得子勝定。

20. 炮五退四

以下，士4進5，俥五平二將軍抽車，紅勝定。

6 安徽 高 華(先勝) 江蘇 戴 榮

這是 1985 年 4 月 8 日，全國象棋團體賽女子組第 4 輪的一局棋，僅 15 個半回合即結束戰鬥，棄車妙殺，十分精彩。簡介如下：

1. 炮二平五　馬8進7　　2. 俥二進三　車9平8

3. 兵七進一　…………

進七路兵比三路兵更靈活多變。

3 …………　卒7進1　　4. 俥八進七　包2平5

5. 俥一進一　馬2進3　　6. 俥七進六　包8平9

　　　　　　　　　　　7. 俥六進七　車1平2

　　　　　　　　　　　8. 炮八平七　馬7進6

　　　　　　　　　　　9. 俥一平六　車2進4

　　　　　　　　　　　10. 俥九進二　車8進5

黑方進車騎河，欠妥。改走馬6進7，可成均勢。

　　　　　　　　　　　11. 炮七退一　卒7進1

　　　　　　　　　　　12. 俥九平六　卒7進1

　　　　　　　　　　　13. 俥七進五　馬6退5

　　　　　　　　　　　14. 炮五進四！　士6進5

黑方如走馬3進5咬炮，則炮七進八！打象將軍，殺。

黑方 戴 榮

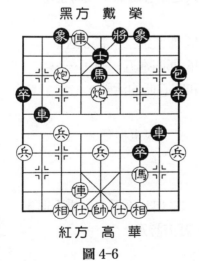

紅方 高 華

圖 4-6

象棋輕鬆學 4

象棋精巧短局

148

15. 炮七進六！　‥‥‥‥‥

打馬，「鐵門栓」叫殺。

15. ‥‥‥　將 5 平 6　　16. 俥六進七!!（圖 4-6）

俥啃底士，妙殺。以下，將 6 進 1，後俥平四，士 5 進 6，俥六退一，將 6 退 1，俥四進六，紅勝。

 7　郵電　**許　波（先勝）**　湖南　**蕭革聯**

1. 炮二平五　馬 8 進 7　　2. 俥二進三　車 9 平 8

3. 俥一平二　包 8 進 4　　4. 兵三進一　包 2 平 5

以上為「中炮進三兵對左包封車轉半途列炮」開局。

5. 炮八進五　　‥‥‥‥‥

不進七路兵而升八路炮，目的在於兌掉中包，削弱黑方反擊力量，加強進攻步伐。

5. ‥‥‥‥‥　馬 2 進 3　　6. 炮八平五　象 7 進 5

7. 俥三進四！　‥‥‥‥‥

紅方進俥河口，擴先奪勢，與第 5 回合升炮緊密相聯繫。

7. ‥‥‥‥‥　卒 3 進 1　　8. 兵三進一　包 8 平 3

9. 俥二進九　馬 7 退 8　　10. 兵三進一　‥‥‥‥‥

兌車後，紅方俥踞河口、三路兵渡河，但左翼俥俥尚未啟動。

10. ‥‥‥‥‥　車 1 平 2　　11. 俥八進九　卒 3 進 1

12. 俥九進七　卒 3 進 1

黑方 3 路卒渡河，盤面趨於平穩。

13. 俥九進一　馬 8 進 6

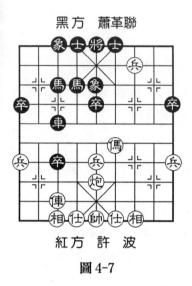

黑方　蕭革聯

紅方　許波

圖 4-7

14. 兵三進一　　車 2 進 4
15. 俥九平七　　車 2 平 3

如改走車 2 平 6，則俥七進二，馬 3 進 2（如走車 6 進 1，俥七進四），俥七進一，紅方優勢。

16. 兵三進一　　馬 6 進 4

如圖 4-7，是 1991 年無錫全國象棋團體錦標賽第 8 輪一局棋，雙方走完第 16 個回合時的形勢。

圖 4-7 所示，雙方子力相等，黑方各子擁擠在右側，中卒脫根，左翼空虛；而紅方兵種齊全，占位較好，又有先行之利，乃趁勢發動強有力的進攻。

17. 俥四進五　　車 3 退 1　　18. 兵三平四　　士 4 進 5

如改走卒 3 進 1（如走馬 4 進 3，則俥五進七，車 3 退 1，俥七進二，紅方淨多兩兵勝勢），則俥七平三，卒 3 平 4，炮五平二！象 5 進 7，炮二進七，士 6 進 5，俥三進四，馬 4 退 6，俥三進四，士 5 退 6，俥五進三！三子歸邊、「釣魚馬」殺，紅勝。

19. 炮五平二！　　將 5 平 4　　20. 俥七平八　　馬 3 退 1

如改走馬 4 進 5，則俥八進七！紅勝。

21. 俥五進七！！（絕殺，紅勝）

以下，黑方如走將 4 平 5，紅炮二進七悶宮殺；又如走馬 1 進 3，紅則俥炮連殺。

8　上海　單霞麗(先勝)　安徽　高　華

1993年2月9日，常州「後肖杯」女子組最後一輪開賽前的積分形勢是，江蘇黃薇3分領先，安徽高華、上海歐陽琦琳各得2分居中，上海單霞麗1分墊後。這一輪黃薇對歐陽琦琳，單霞麗對高華。桂冠誰屬尚未可知，而小單唯有贏棋，才能免當「副班長」，躋身第2、第3名。

單、高之間的對抗，雙方採用了古譜「小列手炮」陣式：

1.炮二平五　馬8進7　　2.傌二進三　車9平8

3.俥一平二　包2平5

黑方左側子力開通後，立即還架中包進行反擊，力圖展開對攻。

4.俥二進六　包8平9　　5.俥二平三　車8進2

黑方通過平包兌俥，高車保馬穩住陣腳，下一步有退包再平7路打俥的手段。現在雙方形成小列手炮開局的典型局面。

6.炮八進二　…………

針對黑方的退包打俥意圖，紅方升巡河炮，這是古譜的典型攻法。

6.…………　馬2進3

黑方進正馬軟手。應走車1進1開出右橫車，準備搶占6路肋道，較有利於與紅方抗衡。現黑方先進正馬，則6路肋道將被紅棋搶占，演變下去，黑方布局明顯吃虧。

7.炮八平七　車1進2

黑方全部主力「一」字橫排在橫盤上，棋形不正，局面十分被動。

　8. 俥九進一　卒3進1　　　9. 炮七平三　士6進5

10. 俥九平四　包5平6

卸中包擋俥，不如改走包5平4，再飛象，比較穩妥。

11. 傌八進七　象7進5　　12. 兵五進一　車1平2

13. 傌七進五　包6退2　　14. 兵五進一　卒5進1

15.炮五進三　…………

紅方用盤頭傌進攻，炮鎮中路，兵力集中在右側，占據優勢。

15. …………　馬7進5　　16. 炮三平五　車8進2

17. 傌五進三　車2進1

紅方雙炮架中，準備強攻；黑方雙車推前，捉炮、保馬，嚴密防守。

18. 俥四進五　車2進4

如改走車2進2，則後炮進二，紅方得子勝勢。

19. 相七進五

如圖 4-8 所示，紅方雙俥雙炮及河口相位傌，占據要津，處於進攻態勢；黑方全面防守，已呈敗勢。至此黑方認負。

接圖，黑方有三種應法，試演如下：

①車8平5，傌三進五，

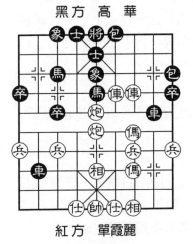

黑方　高　華

紅方　單霞麗

圖 4-8

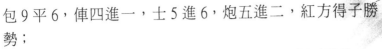

包9平6，俥四進一，士5進6，炮五進二，紅方得子勝
勢；

②包6進2（車2退4），後炮進二，紅方得子勝勢：

③包9平6，前炮進二，象3進5，炮五進三，士5進
4，俥四進一，紅方必得子勝勢。

這一局棋，紅方運子19步，環環緊扣，無一空著，終
於構成了高屋建瓴之勢，取得勝利。

單霞麗在最後一仗中勇克高華，積分由原來的末位躍至
與黃薇同分（對手分也相等），最終並列第二名。

第五章　中炮對屏風馬

 香港　何魯蔭（先負）　廣東　陳松順

　　1940 年 2 月下旬，年僅 20 歲的廣東新秀陳松順迎戰香港象棋名宿何魯蔭，黑方以「屏風馬進 3 卒飛右象」與紅方「中炮過河俥」相抗衡，中局，黑方捕捉住戰機，弈出精妙絕倫佳著，僅走了 18 步棋便獲勝。

　　實戰過程簡評如下：

　　1. 炮二平五　馬 8 進 7　　2. 傌二進三　車 9 平 8
　　3. 俥一平二　馬 2 進 3　　4. 傌八進七　卒 3 進 1
　　5. 俥二進六　象 3 進 5　　6. 兵五進一　包 8 退 1

　　針對紅方衝中兵，黑方走包 8 退 1！這是一步獨特的應手，伏有包 8 平 5 進行反擊，爭先奪勢的棋。

　　7. 俥九進一　馬 3 進 4　　8. 兵五進一　卒 5 進 1
　　9. 炮八進三？　…………

　　紅方伸炮串打馬卒，失著。應改走俥九平六，黑方如應馬 4 進 3，則俥六進六，再走俥二平三，紅方形勢不錯；也可走傌七進五，用「盤頭傌」從中路進攻。

　　9. …………　馬 4 進 3　　10. 炮八平五　包 8 平 5！
　　黑包填花心，好棋！紅方必失子。

　　11. 俥二進三　包 5 進 3　　12. 傌七進五　馬 3 進 5！
　　13. 俥二退八　…………

　　紅方退俥，無奈。如走相三進五，則馬 7 退 8，紅失子；又如走俥二退五，則馬 2 進 3，傌五退六，象 5 進 7，帥五進一，馬 3 退 4，帥五進一（帥五平四，包 2 平 6，俥二平五，士 4 進 5，黑勝），包 2 平 5，帥五平六，前包平

4，俥二平六，馬4退6，俥六平五，馬7進5，黑方勝定。

 13. ………… 馬5進3

 14. 俥五退六（圖5-1）…………

黑方　陳松順

紅方　何魯蔭

圖5-1

如圖所示，紅方雖有雙俥雙馬，但在黑方空頭包控制下，完全處於被動挨打的地位；而黑方還有先行之利。

 14. ………… 象5進7!!

 飛象，妙極！「粵東三鳳」之一的曾展鴻大加贊賞，評為「可圈可點」的一著棋。黑方憑借空頭包的絕對優勢，步步進逼，殺得乾脆俐落。

 15. 帥五進一　馬3退4 16. 帥五進一　包2平5

 17. 帥五平六　前包平4 18. 帥六平五　馬7進5

 以下，俥六進五，馬5進6！帥五平四，包4平6，馬後包殺。

 對局終了，黑方右車尚未啟動，令人嘖嘖稱奇！

 廣東　陳柏祥(先負)　浙江　劉憶慈

 這是1960年10月30日北京全國象棋個人賽的一局棋，入局之精妙，令人拍案叫絕。

 1. 炮二平五　馬8進7 2. 俥二進三　車9平8

 3. 俥一平二　馬2進3 4. 兵七進一　卒7進1

5. 俥二進六　象 3 進 5

布成「中炮過河俥對屏風馬」開局陣式。黑方飛象，另有上士、左馬盤河、平包兌俥等應著。

6. 俥二平三　馬 3 退 5　　7. 炮五進四　馬 7 進 5

8. 俥三平五　包 8 平 7　　8. 相三進五　車 1 平 3

黑方走象位車，準備兌卒，同時限制了紅俥的活動範圍。

10. 傌八進七　…………

失先。應改走炮八平七，仍可保持先手。

10. …………　卒 3 進 1　　11. 兵七進一　車 3 進 4

12. 傌七進六　馬 5 進 3　　13. 俥五平六　車 3 平 4

14. 俥六退一　馬 3 進 4　　15. 俥九進一　馬 4 進 6

16. 傌三退一　包 7 平 6　　17. 傌六進四　車 8 進 3

18. 兵三進一　車 8 平 3

黑方　劉憶慈

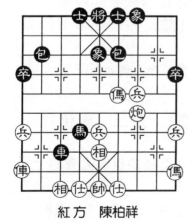

紅方　陳柏祥

圖 5-2

如改走車 8 平 5，則兵三進一，車 5 進 3，傌一進三，車 5 平 7，兵三進一，紅方稍優。

19. 兵三進一　車 3 進 4

20. 炮八進二　馬 6 進 4

21. 炮八平三？（圖 5-2）

…………

敗著。應改走炮八平五，士 4 進 5，俥九平六，馬 4 進 3，傌四進六，包 2 平 4，傌六退七，各有顧忌。

這時，黑方如走馬4進3臥槽將，帥五進一，一時難尋有效進攻線路。黑方看到，由於有2路包密切配合，即走：

21. ………… 車3進1！

進車，妙！紅方如走俥九平六兌車，則馬4進3，帥五進一，包2進6，馬後包殺；又如接走俥九退一，則車3平9吃俥並叫殺，必可再得俥勝定。因此，紅方只能走：

22. 俥九進一 …………

至此，黑方如走車3平9吃俥，則俥九平六擋馬，黑方雖然得子占優，但攻勢受挫。這時，劉大師精確計算了2路、6路包的有利位置，還有紅方四路俥可充作炮架、七路底相不能動彈等特殊情況，又走出一步精妙絕倫的好棋：

22. ………… 車3平5！！

車塞「花心」絕殺。以下紅方如走仕六進五，則包2進7！仕五退六，馬4進3，帥五進一，包2退1，「馬後包」殺。

 中國 胡榮華(先勝) 越南 張仲保

這是1966年1月23日，於河內舉行「中國－越南象棋賽」的一局棋，由「中炮過河俥對屏風馬左馬盤河」開局。

1. 炮二平五 馬8進7　　2. 俥二進三 車9平8

3. 俥一平二 馬2進3　　4. 兵七進一 卒7進1

5. 俥二進六 馬7進6　　6. 俥八進七 象7進5

黑方此著多半飛右象。

7. 俥二退二 卒7進1

不急於棄卒，可考慮改走包2退1，比較靈活。

8. 俥二平三　　包 8 平 6

平包士角，防止紅方平俥頂馬，穩健。較積極的著法是包 8 平 7，牽制紅俥。

9. 俥九進一　　包 2 進 4　　10. 兵五進一　　包 2 平 3

11. 兵五進一　　…………

紅方連衝二步中兵，準備用盤頭傌進攻。

11. …………　　卒 5 進 1

如改走包 3 進 3，則仕六進五，卒 5 進 1，俥三進一，也是紅方優勢。

12. 傌七進五　　馬 6 進 5　　13. 傌三進五　　車 1 平 2

14. 炮五進三　　士 6 進 5　　15. 炮八平五　　車 2 進 4

16. 俥九平四　　…………

紅方平俥右肋，正著。如改走俥九平六，則車 8 進 4，黑方有棄車換雙炮的手段。

黑方　張仲保

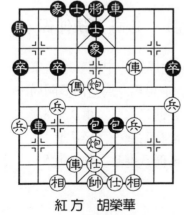

紅方　胡榮華

圖 5-3

16. …………　　包 6 進 4

17. 兵一進一　　車 8 平 6

18. 俥四平六　　…………

紅俥及時調至左肋，伏傌五進六打車捉雙得子。

18. …………　　包 3 平 4

19. 俥三進二　　車 2 進 2

紅方升俥，準備掃卒捉馬，從左側進攻；黑方升車，打算包擊邊兵，從底線和中路展開攻勢。

20. 傌五進六　　包 4 平 5

21. 仕六進五　馬 3 退 1（圖 5-3）

紅方中線各兵種的攻擊力度和速度遠遠大於黑方，勝券在握。

22. 俥三平六！　…………

下一步前俥進三，將 5 平 4，傌六進七，雙照將，紅勝。

22. …………　包 5 平 4　　23. 俥六平一！　車 6 進 4

黑方如改走包 4 平 5，則傌六退五，車 2 平 5，俥一平五，也是紅勝。

24. 傌六進五！

以下：（1）將 5 平 6，俥一進三，將 6 進 1，傌五退三，將 6 進 1，俥一退二，「側面虎」殺；

（2）車 6 平 5，俥一進三，士 5 退 6，傌五進三，雙照將殺；

（3）象 3 進 5，俥一進三，車 6 退 4，後炮進五，疊疊炮殺。

 4　　**廣東　陳柏祥 (先負)　湖北　李義庭**

這是 1966 年 4 月 21 日，鄭州全國象棋個人賽的一局棋。

1. 炮二平五　馬 8 進 7　　2. 傌二進三　車 9 平 8
3. 俥一平二　卒 7 進 1　　4. 俥二進六　馬 2 進 3
5. 兵七進一　包 8 平 9　　6. 俥二平三　車 8 進 2

高車保馬，是平包兌俥局中應對中炮過河俥攻勢的防禦戰術之一。

7. 兵五進一　象 3 進 5　　8. 兵五進一　包 2 進 1

紅方挺中兵，用盤頭傌進攻對方中路；黑方升包，要著，既避免中路被打通，又有攻擊過河俥的威脅。

9. 兵五平六　士 4 進 5　　10. 傌三進五　卒 3 進 1

11. 兵六進一　車 1 平 4

紅方進三路傌，造成右翼空虛，而左翼子力尚未出動，局面十分不利；黑方出貼身車搶攻，實行反擊，著法凶悍。

12. 兵六平七　　包 2 進 3　　13. 傌八進七　車 4 進 6

14. 後兵進一？　‥‥‥‥‥

挺兵吃卒，遭致黑方 9 路包趁機打邊兵，大舉進攻。此時宜走傌五進四較好。

14. ‥‥‥‥‥　包 9 進 4　　15. 傌五進四　包 9 進 3！

黑方置雙馬於不顧，沉底包搶攻，伏車 8 進 7、車 8 進 6 或者車 4 平 6 捉傌等手段。

16. 炮五平四　‥‥‥‥‥

如改走俥三平一，馬 7 進 6，俥一退六，車 4 平 3，黑方占優勢；又如走傌四進五，車 8 進 7，傌五進三，將 5 平 4，炮五平六，車 4 平 5，相三進五，車 8 退 1，仕四進五，包 2 平 7！黑勝。

16. ‥‥‥‥‥　　車 8 進 6

伏車 8 平 6 再車 4 進 2，「鐵門栓」絕殺。

17. 相七進五　包 2 平 7！

黑方　李義庭

圖 5-4

紅方　陳柏祥

象棋精巧短局

18. 俥三平四 …………

如改走傌四退三，則車 4 平 7，再車 8 平 6 攻仕相，紅方難招架。

18. ……… 馬 7 進 6　19. 仕六進五　車 4 進 2

20. 炮八退二　包 7 進 1！（圖 5-4）

自第 15 回合起，黑方組織了一系列精妙攻殺，紅方難以應對，遂認輸。

1975 年 3 月至 9 月，特級大師胡榮華獨創了三則短局，很有特色：

（1）3 盤棋全是後手，均為「中炮對屏風馬開局」；

（2）3 局棋分別在第 15、21、18 回合時，雙方子力完全相同，最後黑方得子得勢獲勝；

（3）偶然巧合，每一局棋之間都相隔 3 個月，第 1 局是熱身賽，第 2 局為第三屆全運會預賽，第 3 局決賽。胡榮華第七次蟬聯全國冠軍。

現將 3 局棋分述如下。

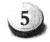 **5**　　廣東　蔡福如（先負）　上海　胡榮華

這是 1975 年 3 月 20 日，上海隊與廣東隊在上海進行比賽的一局棋。

1. 炮二平五	馬 8 進 7	2. 傌二進三	卒 7 進 1
3. 俥一平二	車 9 平 8	4. 俥二進六	馬 2 進 3
5. 兵七進一	包 8 平 9	6. 俥二平三	包 9 退 1
7. 傌八進七	士 4 進 5	8. 俥九進一	包 9 平 7

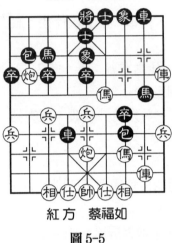

黑方　胡榮華

紅方　蔡福如

圖 5-5

9. 俥三平四　　馬 7 進 8
10. 俥九平二　　象 3 進 5

以上為「中炮進河俥對屏風馬平包兌車」開局演化成的中局形勢，雙方輕車熟路，穩紮穩打，32 子齊全。

11. 傌七進六　　卒 7 進 1
12. 傌六進四　　包 7 進 5
13. 俥四平一　　車 1 平 4
14. 兵五進一　　車 4 進 6
15. 炮八進四　　‧‧‧‧‧‧‧‧‧

如圖 5-5，此時雙方子力完全相同。

15. ‧‧‧‧‧‧‧‧‧　　包 7 平 8 ！

平包，好棋！既避免兌子，消耗戰鬥力，又為 7 路卒挺進讓道。

16. 仕四進五　　卒 7 進 1　　17. 傌三退一　　馬 8 進 6
18. 炮五平六　　車 8 進 4　　19. 俥一平四　　卒 7 進 1
20. 傌一進二　　馬 6 進 8　　21. 傌四進二　　包 2 退 1

紅方堅守，不忘進攻；黑方有馬跳臥槽將軍、得子手段。

22. 俥二平四 ？　　‧‧‧‧‧‧‧‧‧

改走帥五平四，仍可抗衡。

22. ‧‧‧‧‧‧‧‧‧　　卒 7 平 6 ！　　23. 俥四平二　　車 4 平 7 ！
24. 俥二進一　　卒 6 平 7 ！

黑方必得子又得勢，紅方認輸。

這一局棋，黑方7路卒走了6步，功不可沒。

 6　安徽　高　華(先負)　上海　胡榮華

這是1975年6月22日，上海第三屆全運會象棋預賽的一局棋。

1. 炮二平五　馬8進7　　　2. 傌二進三　車9平8
3. 兵七進一　卒7進1　　　4. 傌八進七　馬2進3
5. 傌七進六　包8平9

至此，形成「中炮七路傌對屏風馬左三步虎」開局陣式。

6. 俥九進一　士4進5　　　7. 炮五平七　象3進5

紅方突然卸中炮，改變攻擊方向；黑方按計劃上士、飛象，不為所動。

8. 相三進五　車1平4　　　9. 炮八進二　車4進4
10. 炮七平六　車4平2　　11. 炮八進三　車2退2

黑方右車連走4步，紅方雙炮也連走3步，旗鼓相當。

12. 俥九平七　卒9進1

紅方俥平七路，企圖傌謀卒、強渡兵；黑方挺中卒，有渡河逼紅俥爭先的意圖。

13. 俥一平三　車2進2　　14. 仕四進五　車8進6
15. 傌六進七　馬7進6　　16. 俥三平四　車2平4
17. 傌七退六　車4進1　　18. 俥四進五　車4退1
19. 俥四退一　車8平7　　20. 俥七進二　包9平7
21. 俥四進二（圖5-6）…………

雙方四只車調動頻繁，總共走了12步。

黑方　胡榮華

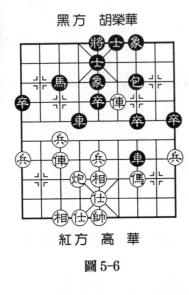

紅方　高　華

圖 5-6

如圖 5-6，雙方子力完全相同。

黑方瞅準機會，棄車搏殺：

21. …………　車 4 進 3 ！
22. 仕五進六　馬 3 進 4
23. 俥四平三　馬 4 進 3
24. 俥三進一　車 7 進 1

結果，黑方棄車咬炮、跳馬踩雙、吃俥、殲傌，劫得一馬，大占優勢。

25. 俥三退一　車 7 平 9

黑方得子得勢，紅方認輸。

 7　台灣　陳開翼（先貟）　上海　胡榮華

這是 1975 年 9 月 21 日，北京第三屆全運會象棋決賽第 7 輪的一局棋。

1. 炮二平五　馬 8 進 7
2. 傌二進三　車 9 平 8
3. 俥一平二　卒 7 進 1
4. 俥二進六　馬 2 進 3
5. 兵七進一　車 1 進 1
6. 傌八進七　車 1 平 4

以上為「中炮過河俥對屏風馬直橫車」開局陣式。

7. 兵五進一　車 4 進 5
8. 兵五進一　包 8 退 1
9. 兵五進一　包 8 平 5

紅方連衝三步中兵，聲勢逼人；黑方退包平花心，進行還擊，同時迫對方兌車。

10. 俥二進三　　馬 7 退 8

11. 炮八平九　　馬 3 進 5

12. 俥九平八　　包 2 平 5

13. 炮五進五　　象 7 進 5

14. 相七進五　　馬 5 進 6

15. 傌三退二　　車 4 平 3

16. 俥八平七　　馬 8 進 7

17. 傌二進一　　馬 7 進 5

18. 仕六進五（圖 5-7）

………

紅方　陳開翼

圖 5-7

黑方步步緊逼，紅方處於被動地位。

如圖 5-7，雙方子力完全相同。

18. …………　　馬 5 進 4！

黑方雙馬騎河，進一步發起攻勢。

19. 傌七退六　　車 3 平 1　　20. 炮九平六　　馬 4 進 6

21. 傌六進七　　車 1 平 4　　22. 傌七進八　　象 5 退 7‼

落象叫殺，妙手！紅方已難挽敗局。

23. 帥五平六　　…………

如改走炮六退二，則後馬進 8，臥槽馬殺，黑勝。

23. …………　　車 4 進 1！　　24. 仕五進六　　包 5 平 4

以下，紅方如走帥六平五，則前馬進 4，帥五進一，馬 4 進 3，帥五退一，馬 4 退 3，帥五進一，馬 4 退 3，黑方得子得勢，勝定。

8 黑龍江　趙國榮(先勝)　河北　劉殿中

這是 1980 年 1 月 14 日，蚌埠十二省市象棋邀請賽的一局棋，雙方走成「中炮過河俥進七兵對屏風馬平包兌車」流行開局。

1. 炮二平五　馬 8 進 7　　2. 傌二進三　卒 7 進 1
3. 俥一平二　車 9 平 8　　4. 俥二進六　馬 2 進 3
5. 兵七進一　包 8 平 9　　6. 俥二平三　包 9 退 1
7. 傌八進九　…………

起邊傌，準備用五六炮或五七炮陣式。

7. …………　車 8 進 8　　8. 兵五進一　…………

黑車升下二路，紅方不補仕，挺中兵進攻，著法新穎。

8. …………　車 8 平 2　　9. 炮八平六　士 4 進 5
10. 兵五進一　包 9 平 7
11. 俥三平二　…………

紅俥平二路，有利於控制馬包。

11. …………　卒 5 進 1
12. 傌三進五　象 3 進 5
（圖 5-8）

黑方飛象，鞏固防線，準備出貼身車。如改走卒 5 進 1，則炮五進二，象 3 進 5，另有不同變化。

如圖 5-8，紅方中炮必得中

黑方　劉殿中

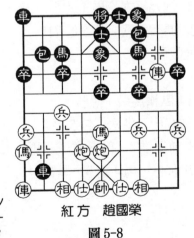

紅方　趙國榮

圖 5-8

卒，然而考慮到黑方出貼身車後，也具有很強的反擊力，乃
突然走：

13. 傌五進六！　…………

進傌，妙手！既捉馬，又控肋，逼黑馬非退不可。

13. …………　　馬 3 退 4

14. 傌九進七！　…………

進邊傌，佳著！傌連環，捉車兼防中卒渡河。

14. …………　　車 2 退 2

15. 仕四進五　馬 7 進 6　　16. 俥二平五　…………

平俥中路捉卒，正著。如走俥二平四，馬 6 進 7，黑方
好走。

16. …………　　包 2 進 2　　17. 炮六進一　包 2 平 1

18. 炮六平八　包 1 進 5　　19. 俥五退一　馬 6 退 7

兌俥結果，黑方孤包沉底，無所作為；而紅方退俥吃中
卒逼馬，全部主力集中於兵行線和對方河口一帶，聲勢浩
大。

20. 俥五退二　…………

退俥為進傌臥槽創造條件。

20. …………　　車 1 平 2　　21. 傌七進五　…………

紅方可徑走傌六進四叫殺，則包 7 平 6，俥五進四！馬
4 進 3（改走包 6 進 1，則俥五平八抽車將，紅勝），傌四
進六，將 5 平 4，炮五平六，馬後炮殺。

21. …………　　車 2 進 2　　22. 俥五平四　包 7 平 6

平包阻擋，兌炮，企圖最後一搏。

23. 俥四進五　車 2 進 4　　24. 傌五進四！

以下，馬 4 進 2，傌四進三！車 2 進 3，俥四退二，將 5

平 4，炮五平六，馬 2 進 4，傌六進七！雙叫將殺。

9　江蘇　言穆江(先勝)　安徽　張元啓

這是 1980 年 1 月 15 日，蚌埠十二省市象棋邀請賽的一局棋，由「五八炮對屏風馬」開局：

1. 炮二平五　　馬 8 進 7　　2. 兵三進一　　車 9 平 8
3. 傌二進三　　卒 3 進 1　　4. 俥一平二　　馬 2 進 3
5. 傌八進九　　象 3 進 5　　6. 炮八進四　　卒 7 進 1

紅方升炮過河，可以平七路壓馬窺象，或者平三路打卒，同時三路兵還可以伺機過河；黑方挺 7 卒邀兌，正著。

7. 兵三進一　　象 5 進 7　　8. 炮八平七　　包 2 退 1

紅方平炮壓馬，準備開出直俥；黑方退包，打算過宮進行還擊。

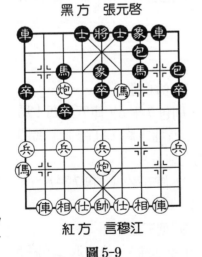

黑方　張元啓

紅方　言穆江

圖 5-9

9. 俥九平八　　包 2 平 7
10. 傌三進四　　象 7 退 5
11. 傌四進六　　包 8 平 9
12. 傌六進四　　…………

黑方平包逼兌俥，企圖謀相；紅方進傌窺臥槽叫殺。

如圖 5-9 形勢，紅方三面都有攻勢，底線七只子一字排列，十分別緻；黑方反擊時機尚不成熟，只能採取守勢。

12. …………　　包 7 平 6
13. 俥二進九　　馬 7 退 8

14. 俥八進四　　　包9平6　　15. 傌四退三　　車1進1

黑方只能出橫車，左翼各子位置欠佳；紅方則俥傌炮機動靈活。

16. 兵七進一　　卒3進1　　17. 俥八平七　…………

兌兵，邊傌可以躍出投入戰鬥。

17. …………　　馬8進9　　18. 傌三進二　前包平8

19. 傌九進七　　卒9進1　　20. 俥七平三　包6平8

21. 傌二進四！　車1平6

紅方進傌掛角將軍，黑方用車墊，如用包墊，則不僅步數重複、對傌沒有威脅，而且紅俥可以吃底象，再平俥捉馬，黑方難以應付。

22. 傌七進六！　…………

紅傌不換包，卻以傌交換馬，妙手！

22. …………　　車6進1　　23. 傌六進七　…………

黑方如不換馬，改走馬3退1，則炮五進四！士4進5，俥三平八，將5平4，俥八進五，馬1退3，傌六進七，將4進1，俥八退一，將4進1，炮五平九！象5進3，炮七平八，車6進1，炮九進一，馬3進2，俥八退一，紅勝。

交換的結果，黑方中路和右翼均成為「無人區」，敗局已定。

23. …………　　士6進5

如走士4進5，則炮五進四!!再平俥殺；又如走車6進2，則炮五進四！象5進7（走士6進5，俥三進五，車6退4，傌七退九！紅勝），俥三平六，後包平3，炮七進二！再沉底，天地炮殺。

24. 炮五平八！

聲東擊西，突然卸中炮奔襲，妙極！以下，黑方如走士5進4，紅則炮八進七，士4進5，傌七進九！將5平6（將5平4，傌九進七，將4進1，炮七平六！悶宮殺），炮七進三，將6進1，傌三進四，殺。

⑩ 福建　曾國榮(先負)　甘肅　劉　水

這是 1980 年 4 月 21 日，福州全國象棋團體賽第 1 組第 2 輪的一局棋，雙方弈成「中炮過河傌對屏風馬左馬盤河」開局陣式：

1. 炮二平五	馬 8 進 7	2. 傌二進三	卒 7 進 1
3. 傌一平二	車 9 平 8	4. 傌二進六	馬 2 進 3
5. 傌八進九	…………		

紅傌屯邊，一般多走正傌。

5. …………　馬 7 進 6

「左馬盤河」是屏風馬進 7 卒對付中炮過河傌的一種陣式，具有相當複雜、激烈的攻守變化。

6. 傌二退二　包 2 退 1

紅方退傌河口，著法穩健；黑方退包，準備左移加強反擊力量，並及時開出右車。

7. 傌九進一	馬 6 進 7	8. 炮五退一	馬 7 退 6
9. 炮五平二	包 2 平 7	10. 相三進五	車 1 平 2

11. 傌九平四（圖 5-10）…………

紅方平傌捉馬，不如走炮八平六，卒 7 進 1，傌二平三，包 6 平 7，傌三平四，車 2 進 4，均勢。

如圖所示，雙方大部分兵力都集中在同一側，紅傌捉

馬，二路俥炮牽制對方無根車包，但黑方右車也在捉炮，戰鬥即將打響。

現在由黑方走子：

11. ………… 卒7進1！

12. 俥二平三 …………

如改走俥二進一，則馬6退7，俥二進一，車2進7，炮二進六，卒7進1，黑方占優。

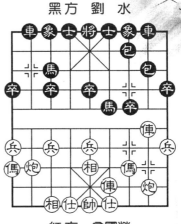

黑方 劉水

紅方 曾國榮

圖 5-10

12. ………… 包8平7！

13. 俥三平四 前包平6！

14. 傌三進二 車8進5　　15. 俥四平二 包6進6

16. 俥二平四 車2進7　　17. 俥四進一 包6平4

戰鬥結果，紅方失子失勢。

18. 俥四平三 包7平5　　19. 俥三進四 …………

如改走俥三退三保相，則包4平2，紅方再失邊傌，黑方多子勝勢。

19. ………… 包5進5　　20. 炮二平五 車2平5！

21. 俥三退六 卒3進1　　22. 兵九進一 馬3進4

下一步將軍抽子，黑勝。

 11 雲南　**陳信安(先負)**　江蘇　**戴榮光**

這是 1980 年 4 月 22 日，福州全國象棋團體賽第 1 組第 3 輪的一局棋，雙方採用「中炮橫俥七路傌對屏風馬」開

局。

1. 炮二平五　馬8進7　　2. 傌二進三　車9平8
3. 兵七進一　卒7進1　　4. 傌八進七　馬2進3
5. 俥一進一　象3進5

黑方飛右象固防，著法工穩。也有飛左象或出橫車等著法。

6. 俥一平四　…………

以往均走俥一平六，現改平右肋，可限制黑馬出路，加強中路攻勢。

6. …………　車8進1

預防紅俥塞象眼，又可過宮進行反擊，是一步新的變著。以往這步棋多走士4進5或包8平9。

7. 炮八平九　車1平2　　8. 俥九平八　包2進4
9. 兵五進一　車8平2

左車右移，集中主力對紅方左翼施加壓力。此著如走包8進4成雙包過河之勢，另有複雜變化。

10. 傌三進五　包2平3　　11. 炮九平八　車2平4
12. 兵五進一　卒5進1　　13. 炮五進三　士4進5
14. 炮八進四　…………

紅方用盤頭傌強攻中路，發中炮，左炮封車。

14. …………　車4進5　　15. 俥四平六　包3進3！
16. 仕六進五　車4進2　　17. 傌五退六　包3退4

黑方伸車兵行線打傌實行反擊，紅俥逼兌，黑方乃趁機劫得一相一兵。

18. 傌七進六？　車2平4　　19. 前傌進七　車4進8

紅方進傌河口，失策。結果被黑車捉雙傌得子，局勢急

轉直下。第 18 回合紅方宜走
俥八進四換包，黑如退包，再
進傌；如挺 3 卒，可走傌六進
五，再兌三兵，傌占河口相
位，然後進窺臥槽。

20. 炮八進三（圖 5-11）
………

炮沉底，假棋。此著不如
走俥八進四捉包，稍好。

20. ………… 包 3 平 5！

21. 仕五進六 …………

紅方只好支仕，黑方架上
空頭包，勝券在握。

21. ………… 馬 7 進 6　　22. 俥八進四　馬 6 進 7

23. 俥八退二 …………

紅方如改走俥八退一，則馬 7 進 8！俥八平四，包 8 平
7！！天地包絕殺，黑勝。

23. ………… 馬 7 進 8！！

下一步馬掛角將，絕殺，黑勝。

⑫　　浙江　陳孝堃(先勝)　遼寧　韓福德

1. 炮二平五　馬 2 進 3　　2. 傌二進三　包 2 平 1

3. 炮八進四　馬 8 進 7　　4. 傌八進七　車 9 平 8

5. 俥一平二　包 8 進 2　　6. 兵三進一　象 3 進 5

7. 兵七進一　士 4 進 5

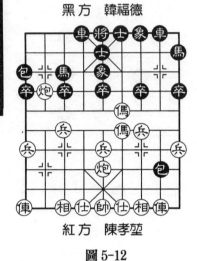

黑方　韓福德

紅方　陳孝塋

圖5-12

以上為「五八炮兩頭蛇對屏風馬左包巡河」開局。

8. 傌七進六　車1平4

出貼身車捉傌，不如走卒7進1兌兵，較為穩健。

9. 傌六進四　馬7退9

如改走馬3退1，則炮八進一，車4進2，俥九平八，象5退3，傌三進四，紅方優勢。

10. 傌三進四　包8進3

如圖5-12形勢，紅方雙傌占位特別好，黑方如不伸包，紅方有強渡三兵的妙手；黑方由於屈頭屏風馬未處置妥當，陷入被動，一時難以擺脫困境。

這盤棋是1980年4月27日，福州全國象棋團體賽第3組第7輪的一局棋的實戰對局。

接圖，輪到紅方走子：

11. 前傌進六！　車4進1　　12. 炮五平六　車4平2

13. 俥九平八　　馬3退1？

退馬，敗著。本意下一步走包1平4擋傌，兌炮、捉炮，其實這只是一廂情願。此著宜走馬9進7保中卒。

14. 炮八進一！　士5進4　　15. 傌四進五　車8進1

黑方雙車雙馬雖則對稱，但是構成的圖形十分難看，實際上已潰不成軍。

16. 傌五退六！　包1進4

黑方如補士，則後傌進七捉雙得子勝勢。

17. 前傌進四　車8平6　　18. 傌四退五　　包8退4

19. 傌五進六　車2平4　　20. 炮八平五！　包1退1

21. 炮五退三‼

以下，黑方如走車4進1吃傌，則俥八進九，將5進1，炮六進五，車6進3，俥八退一，將5退1，炮六平五，車6平5，俥八進一，將5進1，傌六進七，包1平5（若走車5退1，俥八退一，將5退1，後炮平九，象7進5，炮九進四，紅勝定），炮五退三，車5平4，俥八退一，將5退1，傌七進五，車4平5，傌五進三！將5平4，傌三退二，紅勝。

 青海　張　錄（先負）　山東　王秉國

這是 1980 年 5 月 1 日，福州全國象棋團體賽的一局棋，棄車、棄包絕殺，妙著如珠，20 個回合決出勝負。

1. 炮二平五　馬8進7　　2. 傌二進三　車9平8

3. 俥一平二　馬2進3　　4. 兵七進一　卒7進1

5. 俥二進六　象3進5　　6. 傌八進七　包8平9

7. 俥二平三　車8進2

以上為「中炮過河俥七路傌對屏風馬平包兌車高車保馬」開局陣式。

8. 傌七進六　　車1進1

紅方躍傌助攻，黑方出右橫車，這步棋也可走：（1）包2退1，準備平7路逐車反擊；（2）士4進5，固防，再出貼身車攻傌。

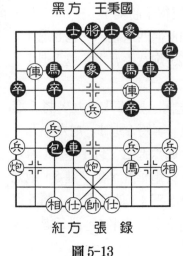

黑方　王秉國

紅方　張錄

圖5-13

9. 炮八平七　　包2進4
10. 兵五進一　　車1平4
11. 俥九平八　　包2平3
12. 傌六進五　　車4進5！

黑方棄馬，進車兵行線搶攻，好棋！

13. 相三進一　……………

先避讓一步。如走傌五進七吃馬，則包3平7，俥三平四，包7進3，仕四進五，包7平9，兵五進一，車8進7，俥四退六，後包平8，黑方勝勢。

13. …………　馬3進5　　14. 兵五進一　……………

如改走炮五進四打馬，則馬7進5，俥三平五，車4進1，黑方得子得先，大占優勢。

14. …………　馬5退3　　15. 炮七平九　　包9退1

16. 俥八進七（如圖5-13）…………

紅方改從左翼進攻，黑方退包準備進行還擊。

16. …………　包9平5！　　17. 俥八平七　　包5進3

18. 仕四進五　……………

如改走仕六進五，則包3平7，俥三平四，車8退1，俥七退一（走炮九進四，車4平1），車8平4！炮九退二，前車平1，炮九平八，車4平2，俥七平八，車2進2，俥四平八，車1平3，相七進九，車3進1，黑方得子勝定。

18. …………　車4進1！　　19. 傌三進五　車4平5！！

20. 相七進五　包3進3！

棄車、棄包，絕殺！黑勝。

 香港　黎少波（先負）　廣東　呂　欽

這是 1980 年 6 月 29 日，第 2 屆省港澳象棋埠際賽的一局棋，雙方由「中炮進七兵對左包封車」開局：

　1. 炮二平五　馬8進7　　2. 傌二進三　車9平8

　3. 俥一平二　平7進1　　4. 兵七進一　包8進4

伸包過河瞄中兵，既可遏制紅方主力活動，又可伺機反擊，機動靈活，富有變化。

　5. 傌八進七，象3進5

飛象鞏固中防，與上一手封車有密切聯繫。

　6. 炮八進七　車1平2　　7. 俥九平八　包2進4

紅方用八路炮兌底馬，再出俥牽制黑方車包，這種戰術手段由於黑方快出一步車，對紅方來說有利有弊。

　8. 俥二進一　車8進5

紅方進 1 步俥，準備轉移，這步棋不如走傌七進六較有攻勢；黑方揮車騎河，控制要隘，及時有力。

　9. 兵五進一　士6進5　　10. 仕四進五　…………

補仕自己隔斷橫俥山路，並給對方以平包壓傌悶宮從而擺脫牽制的機會。此著不如改走炮五進一，則包 8 進 1，相七進五，雙方均勢。

　10. …………　馬7進6　　11. 兵三進一　馬6進7

　12. 兵三進一　包2平3

紅方三路兵連衝 2 步渡河，黑方趁機進馬壓傌護車，同

黑方 呂欽

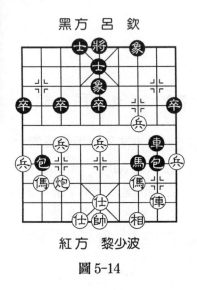

紅方 黎少波

圖 5-14

時平包壓傌擺脫牽制，終於雙車雙包馬全部活躍起來，棋勢大優。

13. 炮五平六　　車 2 進 4

14. 相七進五　　…………

飛左相失策，造成嚴重後果。此著應走相三進五。

14. …………　　車 2 進 5

15. 傌七退八　　馬 7 進 5！

棄馬咬相搶攻，好棋！

16. 炮六平七　　…………

如改走相三進五吃馬，則包 8 平 5！叫殺得車，勝勢。

16. …………　　馬 5 退 7　　17. 傌八進六　　包 3 平 2

18. 傌六進八（圖 5-14）

如圖形勢，紅方缺相，多一只兵，除七路炮以外，各子均受制，處於被動挨打地位；黑方主力全部過河，攻勢正旺，又有先行之利，勝利在望。

18. …………　　車 8 平 5　　19. 炮七進四　　車 5 退 1

20. 傌八退七　　車 5 平 7

黑方連走 3 步車，為挺進中卒掃清道路。

21. 炮七平一　　卒 5 進 1　　22. 兵九進一　　卒 5 進 1

23. 仕五退四　　車 7 退 1　　24. 炮一退一　　包 8 退 2

25. 炮一進四　　士 5 退 6

至此，紅方自忖棋局難以支撐，敗局已定，遂推枰認負。

上海　陳羅平（先負）　上海　王建華

這是 1981 年 4 月 30 日，上海市第 5 屆職工運動會象棋團體賽決賽第 6 輪的一局棋，紅方兩度補、落仕造成敗局。

1. 炮二平五　馬 8 進 7　　2. 傌二進三　車 9 平 8
3. 俥一平二　卒 7 進 1　　4. 俥二進六　馬 2 進 3
5. 兵七進一　包 8 平 9　　6. 俥二平三　包 9 退 1
7. 傌八進七　車 1 進 1

紅方選擇起正傌，黑方應以出橫車，這又是一路變化。

8. 炮八平九　車 1 平 6

紅方準備出俥攻擊黑方右翼；黑方橫車移左肋，意圖打死俥。

如圖 5-15，紅方不走俥三退一，決定棄俥換雙，進行搏鬥。

9. 俥九平八　包 9 平 7
10. 俥八進七　包 7 進 2
11. 俥八平七　車 8 進 8

黑方升 8 路車至紅方下二路，集中火力猛攻其右翼。

12. 仕四進五　…………

補仕，不如改走兵五進一，卒 7 進 1，傌三進五，卒 7 進 1（卒 7 平 6，炮五平三），傌五進三，車 6 進 4，俥七平三，車 6 平 7，兵五進

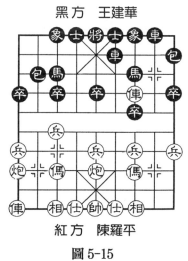

黑方　王建華

紅方　陳羅平

圖 5-15

第五章　中炮對屏風馬

一！士4進5，炮五進四，象3進5，相三進五，卒7平6，
傌七進八，紅方攻勢不弱。

　　12. ………　　車8平7　　13. 俥七平三　車7退1！

14. 仕五退四？　………

落仕，敗著。應走炮五平四，車7進2，炮四退二，包
7進3，俥三退二，車6進5，相七進五，車7平8，炮九進
四，紅方仍可周旋。

　　14. ………　　包7進3！　　15. 俥三平二　包7進3！

　　16. 仕四進五　包7平9　　17. 仕五進四　車7進2

　　18. 帥五進一　車7退1　　19. 帥五退一　車6進6

　　20. 炮九退一　士6進5

以下，仕六進五，車7進1，仕五退四，車6進1！帥
五平六，車7平6，炮五退二，包9平5，炮九平五，包5
退3，帥六進一，前車平3，雙車錯殺。

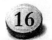 **16**　　雲南　　**陳信安(先負)**　　四川　　**李艾東**

　　1. 炮二平五　　馬2進3　　2. 傌二進三　馬8進7

　　3. 俥一平二　車9平8　　4. 兵七進一　卒7進1

　　5. 俥二進六　包8平9　　6. 俥二平三　車8進2

　　7. 傌八進七　象3進5　　8. 傌七進六　包2退1

　　9. 炮八平七　包2平4

黑方平包4路，準備進包打死俥。

　　10. 炮七進四！　………

進炮打卒，解救紅俥。此著也可走傌六進四，另有變
化。

如圖 5-16，是 1981 年 7
月在承德市舉行的十五省市象
棋邀請賽，一局棋的中局形
勢。從盤面上不難看出，紅方
攻勢甚猛，黑方正在組織力量
實行還擊。

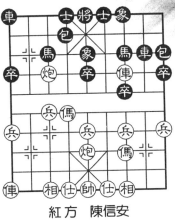

紅方　陳信安

圖 5-16

　10.…………　包 4 平 7
　及時改變進攻方向，正
著。如走包 4 進 2，則炮七平
五，馬 7 進 5，炮五進四，馬
3 進 5，俥三平五，紅方先
手，多兵占優。

　11. 俥三平四　車 8 進 3！
黑方升車捉傌，是轉被動為主動的重要一著棋。
　12. 兵三進一　車 8 平 7　　　13. 傌三進四　包 9 進 4
　14. 俥九進一　士 4 進 5　　　15. 炮五平六　…………
卸中炮防止對方出貼身車逼傌，這樣一來中路出現空
檔，反為黑方所用。此著如走傌六進五，馬 3 進 5，傌四進
五，馬 7 進 5，俥四平五，車 7 平 3，也是黑方優勢。

　15.…………　車 7 進 1！
及時捕捉住戰機，好棋！
　16. 相七進五　包 9 平 5　　　17. 仕六進五　包 5 退 1
　18. 傌四進五　馬 7 進 5！　　19. 傌六進五　車 7 平 1！
天地包叫殺，得俥！
　20. 俥四平三　車 1 進 2　　　21. 傌五進七　後車進 2
　22. 俥三進二　…………

只有兌子。如逃馬，則車 1 進 1，炮六退二，車 1 平 4，炮六平七，將 5 平 4，「鐵門栓」殺，黑勝。

22.………… 車 1 平 3　　23. 俥三退二　車 1 平 4

以下，俥三平六，車 3 進 1！俥六平七（走俥六退二，車 3 平 2，黑勝），車 4 退 1，俥七平五，車 4 退 2，兵七進一，象 5 進 3，再出將，「鐵門栓」殺。

17 廣東　楊官璘(先負)　浙江　于幼華

這是 1981 年 9 月 11 日，溫州全國象棋個人賽中的一局棋。

1. 炮二平五　馬 8 進 7　　2. 俥二進三　車 9 平 8
3. 俥一平二　卒 7 進 1　　4. 俥二進六　馬 2 進 3
5. 兵七進一　包 8 平 9　　6. 俥二平三　車 8 進 2
7. 傌八進七　象 3 進 5　　8. 傌七進六　士 4 進 5

黑方補士固防，準備出貼身車，配合左翼主力展開進攻。

9. 炮八平九　包 2 進 4　　10. 傌六進四　車 1 平 4
11. 俥九平八　包 2 平 4　　12. 兵五進一　…………

黑方平包，不升車過河，意圖進炮仕角打傌或進車河口捉傌，以策應左翼各子強攻；紅方起中兵，用盤頭傌從中路進攻。

12.………… 車 4 進 4　　13. 兵五進一　車 4 平 5
14. 傌三進五（圖 5-7）…………

如圖，黑方惟一選擇是棄車換雙強攻。

14.………… 包 4 平 7

15. 俥三平四　　馬7進6
16. 炮五進三　　馬6進5
17. 炮五平八　　…………

黑方反奪先手；紅方如不逃炮，走俥四退三捉雙，則馬5退3！黑方並不難走。

圖 5-17

17. …………　　馬5退3
18. 仕六進五　　包7平5
19. 帥五平六　　車8進3
20. 炮八退一　　馬3退5
21. 俥八進三　　包5平4！
22. 俥四平一　　包4退3！

至此，紅方罷戰認輸。以下，紅方如走俥一退二，則車8平9，兵一進一，馬5進4！炮九平六，馬4退3！炮八平六，馬3進2！後炮進四，馬2退4，黑方包雙馬4卒對紅方炮雙兵，占絕對優勢，勝定。

18　　湖北　**柳大華(先勝)**　廣東　**呂　欽**

1. 炮二平五　　馬8進7　　　2. 傌二進三　　車9平8
3. 俥一平二　　卒7進1　　　4. 俥二進六　　馬2進3
5. 傌八進七　　包8平9　　　6. 俥二平三　　包9退1
7. 兵五進一　　士4進5　　　8. 兵五進一　　…………

衝中兵，攻擊黑方空虛的中路，好棋。

8. …………　　包9平7　　　9. 俥三平四　　卒7進1

挺7路卒過河，威脅紅方右翼，正著。

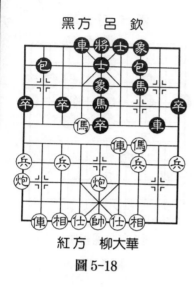

黑方 呂 欽

紅方 柳大華

圖 5-18

10. 傌三進五　卒 7 平 6
11. 俥四退二　卒 5 進 1
12. 傌五進六　馬 3 進 5
13. 炮八平九　象 3 進 5
14. 俥九平八　包 2 退 1
15. 傌七進五　車 8 進 4
16. 傌五進三　車 1 平 4

出貼身車捉傌，不如改走卒 5 進 1，則俥四平五，車 8 平 4，炮五平四。車 1 平 4，仕四進五，後車進 3，炮五退一，馬 7 進 8，均勢。

如圖 5-18，為 1981 年溫州全國象棋個人賽一局棋弈至第 16 個回合時的中局形勢，棋局錯綜複雜。紅方騎河傌被捉，若退中路，則攻勢緩解，乃決定棄傌強攻，在搏殺中求生存。

17. 傌三進四　車 4 進 4？

黑車吃傌，試圖一車換雙傌，化解紅方攻勢，實乃敗著。此著應走車 8 進 4，則炮九進四，車 4 進 4，炮九平五，馬 7 進 5，炮五進四，車 4 退 1，傌四進三，包 2 平 7，俥八進九，車 4 退 3，俥八平六，將 5 平 4，俥四平六，將 4 平 5，相七進五，車 8 退 5，俥六進二，車 8 平 6，俥六平七，將 5 平 4，至此，紅方多兵占先，黑方謀和有望。

18. 炮五進四　車 8 進 4　　19. 炮五進二！…………

炮擊中士，石破天驚，精妙之著！

19. …………　馬 7 進 8　　20. 傌四進三！　包 2 平 7

21.俥八進九 將5進1

如改走車4退4，則俥四進五！將5平6，俥八平六，將6進1，炮五平三，紅方得子勝勢。

22.俥四進五 包7進8 23.仕四進五 象5退3

24.炮九平五！ 象7進5 25.俥八平七

雙俥錯殺，紅勝。

19 新加坡 林明彥（先負） 邯鄲 李來群

1981年12月，第1屆亞洲城市象棋名手邀請賽在泰國舉行，有16名棋手參加角逐。這一局棋，由「中炮過河俥七路傌對屏風馬雙包過河」開局：

1.炮二平五 馬8進7 2.傌二進三 車9平8

3.俥一平二 卒7進1 4.俥二進六 馬2進3

5.兵七進一 士4進5 6.傌八進七 象3進5

黑方先補士象，穩紮穩打。

7.俥二平三 包2進4 8.兵三進一 …………

黑方右包過河，必走之著；紅方挺三兵，一般多挺中兵。

8.………… 卒7進1 9.傌七進六 車1平4

10.傌六進四 包8進4（圖5-19）

紅方七路傌騎河捉馬保三路傌安全；黑方雙包過河，戰鬥將在河沿兩岸展開。

11.兵五進一 車4進6 12.炮五進一 車8進4

紅方伸炮阻隔，黑方伸車捉傌，各不相讓。

13.兵五進一 卒5進1 14.傌三退五 …………

黑方　李來群

紅方　林明彥

圖 5-19

紅方傌退窩心，既捉車，又拆除黑方 7 路包架，準備從容吃馬。

黑方毅然棄車換雙，走：

14. ………… 包 2 平 5！

15. 傌五進六　車 8 平 6

16. 俥三進一　包 8 平 4

交換子力後，紅方攻勢消失，黑方空頭包大占優勢。

17. 俥九平八　…………

如走俥三退三，則包 5 退 1！帥五進一，車 6 進 3，俥九平八，包 4 平 5，帥五平六，車 6 平 3，俥八進一（走炮八進二，則車 3 進 1，帥六進一，車 3 退 3，炮八平五，卒 5 進 1，黑方勝勢），車 3 退 2，相三進五，車 3 平 4，炮八平六，車 4 進 1，俥八進三，卒 3 進 1，相七進九，馬 3 進 4，仕六進五，馬 4 進 3，帥六退一，馬 3 進 1，黑方勝定。

17. ………… 卒 7 平 6　　18. 俥三退一　卒 5 進 1

19. 俥三平六　包 4 退 2　　20. 炮八進七　…………

如改走炮八進三打車，則包 4 平 5！俥六退一，卒 3 進 1！俥六平五，包 5 退 2，炮八平五，車 6 平 5，黑方勝定。

20. ………… 包 4 平 5　　21. 帥五進一　前包平 4！

以下，帥五平六，包 5 平 4，俥六退一，車 6 平 4，黑方勝定。

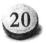

20　澳門　徐寶坤（先負）　香港　曾益謙

1. 炮二平五　馬8進7　　2. 傌二進三　卒7進1
3. 俥一平二　車9平8　　4. 兵七進一　馬2進3
5. 傌八進七　包2進4　　6. 兵五進一　包8進4
7. 俥九進一　包2平3　　8. 相七進九　車1平2

以上為「中炮七路傌直橫俥對屏風馬雙包過河」開局陣式。「雙包過河」控制紅方兵行線，壓縮紅俥、紅傌的活動範圍，是一種寓攻於守、變化繁複的開局。

　9. 俥九平六　車2進6（圖5-20）

如圖，是 1981 年 12 月 21 日，在泰國舉行的第 1 屆亞洲城市象棋名手邀請賽一局棋的「雙包過河」開局陣式。黑方升車過河，控制兵行要道，準備棄馬陷俥奪勢。

現在輪到紅方走子：

　10. 兵五進一　…………

如改走俥六進六，則象 7 進 5。俥六平七，士 6 進 5，紅方左俥被陷、右俥被封，黑方優勢。

　10. …………　士6進5
　11. 兵五進一　馬3進5
　12. 兵三進一　包3平7
　13. 兵三進一　象7進5
　14. 兵三進一　馬5進6

紅方中兵挺進三步，三兵

黑方　曾益謙

紅方　徐寶坤

圖 5-20

連走三步，中路大門敞開，此時兵捉馬、傌捉馬，戰鬥異常激烈。綜觀全局，黑方反擊之勢已成。

15. 傌三退一	包 8 退 2！	16. 仕四進五	包 7 平 8
17. 俥二平一	後包平 5	18. 俥一平二	車 2 進 1
19. 俥六進三	馬 6 進 5	20. 相三進五	車 2 平 3
21. 俥二進三	車 3 平 5！		

不兌俥，先吃相，好棋！

22. 俥二進六	馬 7 退 8	23. 帥五平四	車 5 平 9
24. 俥六平二	馬 8 進 9		

紅傌被捉死，黑方多子勝定。

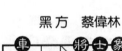

21 　上海　**王鑫海(先勝)**　上海　**蔡偉林**

黑方　蔡偉林

圖 5-21

象棋精巧短局

紅方　王鑫海

1. 炮二平五　馬 8 進 7
2. 傌二進三　卒 7 進 1
3. 俥一平二　車 9 平 8
4. 俥二進六　馬 2 進 3
5. 兵七進一　包 8 平 9
6. 俥二平三　包 9 退 1
7. 傌八進七　士 4 進 5
8. 傌七進六　包 9 平 7
9. 俥三平四　車 8 進 5
10. 炮八進二　…………

黑方用騎河車進攻，紅方升巡河炮保傌，一場前哨戰打響。

10. …………　象 3 進 5

11. 炮八平九　車1平3（圖5-21）

黑方如改走車1平2，紅則相七進九，包2進3，傌六進七，車2進3，炮五平八！車2平3，炮八平七，車3平2，炮七進五，雙方對攻激烈，各有顧忌。

如圖，雙方勢均力敵，各有千秋。這是1982年2月20日，上海市象棋名手邀請賽的實戰對局。

12. 傌九平八　卒1進1　　13. 傌八進七　卒1進1
14. 兵三進一　車8平7　　15. 傌三進四　馬7進8
16. 傌四進二　包7進1　　17. 相三進一　車7平8

雙方運子針鋒相對，十分緊湊。從盤面上可以看出，紅方積極進攻，占有優勢。

18. 傌四進二！　…………

兌馬，好棋！黑方騎河車處於兩難地位，如退車吃傌，則傌六進四必得象；平車吃傌，則要丟包。因此只好走：

18. …………　包7平6　　19. 傌六進四！　…………

進傌捉象，好棋。

19. …………　馬3退4　　20. 傌八進一　車3進2
21. 傌八平六　車8退1

黑方防守嚴密，滿以為無隙可趁，乃退車吃還一馬，誰知鑄成大錯。

22. 傌四進三！　車8退2　　23. 傌三進四！！

破士，紅勝。以下，（1）士5退6，炮五進四，士6進5，傌六平五！殺；（2）包6退2或者車3平4，或者馬4進2，傌六平五！紅勝。

22 廣東 劉 星（先勝） 遼寧 卜鳳波

1. 炮二平五	馬8進7	2. 傌二進三	車9平8
3. 俥一平二	卒7進1	4. 俥二進六	馬2進3
5. 兵七進一	包8平9	6. 俥二平三	車8進2
7. 傌八進七	象3進5	8. 傌七進六	車1進1
9. 炮八平七	包2進4	10. 兵五進一	車1平4
11. 俥九平八	包2平3	12. 傌六進五	…………

如圖5-22，是1982年5月10日，武漢全國棋類比賽象棋團體賽第5輪一局棋的中局形勢。

12. …………	馬7進5	13. 兵五進一	…………

中炮不能打馬，否則兌子後車4進6捉雙，紅方失子失勢，黑方大占優勢。

13. …………	馬5退7	14. 俥八進七	…………

紅方置左翼底相不顧，升俥過河脅馬，爭先之著。

14. …………	車4進5	15. 俥八平七	包2平7
16. 兵五平四！	士6進5	17. 炮七進四！	…………

紅方成竹在胸，置過河俥於虎口險地，大膽進攻。

17. …………	車8進4

暗聯雙車，準備退包打俥。此著如走包7退3吃俥，則俥七平五！將5平6，炮七進三，將6進1，兵四進一！！車4平6，炮五平八！車6平2（改走車6退3吃兵，則炮八進六，士5進4，炮七退一，將6退1，俥五進二，紅勝），炮八平四，車2平6，俥五平四！！士5進6，兵四進一！！「獨卒擒王」，紅勝。

18. 俥七平九！　　馬 7 進 5

19. 炮五進五　　　象 7 進 5

如走士 5 進 6，則炮七進

三！將 5 進 1，俥三平五，包

9 平 5，相三進五，紅方占優

勢；又如走將 5 平 6，則俥三

平四，包 9 平 6，炮五平八，

車 4 平 2，炮七進三，將 6 進

1，炮七平八，車 2 平 4，炮

八進一，士 5 進 4，俥九退

一，紅勝定。

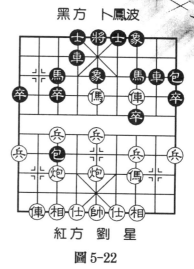

黑方　卜鳳波

紅方　劉　星

圖 5-22

20. 俥九平五！　　將 5 平 6

21. 俥三平五！　　…………

伏後俥平四，包 9 平 4，俥五平四！殺。

21. …………　　包 7 進 3　　22. 帥五進一　　包 9 平 6

23. 後俥平三！

以下，車 4 平 5，帥五平六，士 5 進 4，傌三進五，包 7
退 6，俥五平四，將 6 平 5，俥四平五，士 4 進 5，兵四平
三，紅勝定。

23　安徽　**高　華**（先勝）　江蘇　**戴　榮**

1. 炮二平五　　馬 8 進 7　　2. 傌二進三　　車 9 平 8

3. 兵七進一　　卒 7 進 1　　4. 傌八進七　　馬 2 進 3

5. 俥一進一　　車 1 進 1　　6. 俥一平六　　包 2 進 4

黑方右包過河，失策。此著可走車 1 平 6，保持局面平

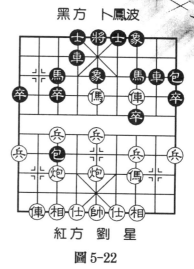

第五章　中炮對屏風馬

193

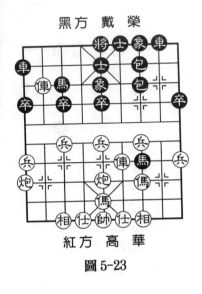

黑方 戴 榮

紅方 高 華

圖 5-23

衡。

7. 兵五進一　　象 3 進 5
8. 俥六進二　　包 2 退 5
9. 炮八平九　　包 2 平 7
10. 俥九平八　　卒 7 進 1

黑方右包過河受到阻擊，立即後撤轉移到左翼進行反擊。不過，在步數上已經吃虧。

11. 兵三進一　　馬 7 進 6
12. 傌七退五　　馬 6 進 7
13. 俥八進七　　包 8 平 7

黑方此時宜走包 8 進 4 逐俥，再包 7 進 1 保馬，較妥。

14. 俥六平四　　士 4 進 5

如圖 5-23，是 1982 年 5 月 12 日，武漢全國象棋團體賽第 7 輪一局棋的中局形勢。紅方各子占位較好，有攻勢，「窩心馬」並無大礙；黑方處於守勢，雙包雙馬受到牽制，局面比較被動。

15. 炮五進一！　馬 3 退 4　　16. 俥八進二　車 8 進 3

17. 兵五進一　……………

紅方升炮，好棋！黑方退馬雖不致失子，然而局面更加被動。

17. ……………　車 1 平 2　　18. 俥八平九　車 2 進 3

19. 炮九平五！　……………

再架中炮，強攻中路，力圖打開缺口。

19. ……………　卒 5 進 1　　20. 俥四進五！　後包進 4

改走馬7進5，則炮五進四，士5進6，炮五退五，士6退5，俥四退一，紅方多子勝勢。

21. 前炮進四　士5進4　　22. 俥四平六！

雙俥錯，絕殺。

 24　**福建　蔡忠誠(先負)　火車頭　孟昭忠**

1. 炮二平五　馬8進7　　2. 兵七進一　車9平8
3. 傌二進三　馬2進3　　4. 傌八進七　卒7進1
5. 俥一平二　包2進4　　6. 兵五進一　包8進4
7. 俥九進一　包2平3　　8. 相七進九　車1平2
9. 兵五進一　包3平5

紅方挺中兵，不如走橫俥平左肋；黑方趁機平包叫將奪勢。

10. 仕四進五　包5退1　　11. 俥九平八　車2進6

紅方全部主力幾乎都受到牽制。

12. 俥二進二　象7進5　　13. 傌七進六　車2平7

14. 炮八進二　…………

以上為1982年5月13日，武漢全國象棋團體賽第8輪一局棋的中局形勢。黑方掌握著主動權；紅方陷於被動挨打境地。

現在由黑方走子：

14. …………　包5平8！

突然改變打擊方向，令紅方防不勝防。

15. 俥二進一　…………

紅方以俥換包，進行殊死搏鬥，仍抱有一線希望。如改

走俥二平一，則後包平7，仕五進四，包8進1，俥八平二，包8平6！俥一退一，車8進8，俥一平二，包6平1，傌三退四，包7進4！傌四進三，包1進2，仕六進五，車7進1，黑方勝勢。

15. ………… 包8平3！

棄包打兵叫悶宮，要著！如徑走車7平8吃俥，則傌三進二，車8退1，傌六進五！車8進4，傌五進七，紅方勝勢。

16. 相九進七　車8進6　　17. 炮八進四 …………

紅方進炮強攻，與黑方搶時間、爭速度。著如改走炮八退二，則卒5進1，傌六進七，卒5進1，傌七退五，馬7進5，黑方雙卒過河，雙馬連環，潛力不可低估，紅方仍然處於守勢。

17. ………… 車7進1

黑方　孟昭忠

紅方　蔡忠誠

圖 5-24

196

18. 俥八進六　車8平4
19. 俥八平七　車7進2
20. 仕五退四　車7退2
21. 仕六進五　車7平5
22. 炮八平六！　車4退1
23. 俥七平五　馬7退5！
24. 相七退五　車4退4

黑方一車換傌雙炮，儘管馬退窩心，但5卒俱全，穩勝車三兵。

25. 俥五退一 …………

如改走兵五進一，則車4進8！兌車後，也是黑勝。

25. ………… 車 4 進 2!!（圖 5-24）

妙手！逼兌車，馬 4 卒對三兵，黑方勝定。

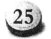

江蘇　徐天紅(先勝)　安徽　張元啓

這是 1982 年 5 月 16 日，武漢全國象棋團體賽第 10 輪的一局棋，雙方由「五七炮直俥進三兵對屏風馬右馬封車」開局：

1. 炮二平五	馬 8 進 7	2. 兵三進一	卒 3 進 1
3. 傌二進三	車 9 平 8	4. 俥一平二	馬 2 進 3
5. 傌八進九	卒 1 進 1	6. 炮八平七	馬 3 進 2
7. 俥九進一	…………		

紅方針對黑右馬封俥改出左橫俥，準備平四、六路助攻。

7. ………… 馬 2 進 1

一般都走卒 1 進 1，強兌兵伸車騎河進行反擊或者象 7 進 5 固防。現在進馬吃邊兵捉炮，意圖迫使紅方退炮自己阻擋橫車通道，再渡邊卒或強兌 3 路卒取勢。

8. 炮七進三	車 1 進 3	9. 俥九平八	包 2 平 4
10. 俥二進六	象 7 進 5	11. 炮七進三	士 6 進 5
12. 傌三進四	…………		

紅方出動雙俥、雙炮、河口傌，全面展開攻勢；黑方飛象補士，著力鞏固防線。

12. ………… 卒 1 進 1

邊卒渡河，緩著。宜走車 1 平 4，仕四進五，卒 1 進 1，黑方反先。

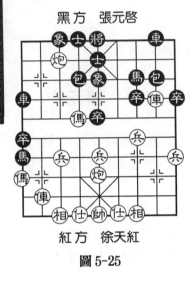

黑方　張元啓

紅方　徐天紅

圖 5-25

13. 傌四進六　卒 5 進 1
（圖 5-25）

黑方挺中卒，防止紅傌進窺臥槽。

如圖形勢，黑方車包、車卒均受紅傌牽制，中卒無根，邊馬不活，局面很被動；而紅方各子占位甚佳，攻勢很猛，現在的問題是左翼傌炮、中路當頭炮、右翼傌兵，選擇哪一線作為突破口？經過精確計算，紅方終於走出妙手：

14. 兵三進一！　象 5 進 7

黑方如改走車 1 平 4，則傌六進八！包 4 平 2（走包 4 進 7 打士，炮七平八！紅方勝勢），傌八退九，紅方大占優勢。

15. 傌八進五！　車 1 進 1　16. 傌八平六！…………

黑車避兌，伸河口捉傌，紅方趁勢保傌設下圈套。

16. …………　包 8 平 9

如走包 4 進 2 打傌，炮五進三！打卒將軍抽車。

17. 炮五進三！　包 4 平 5　18. 傌二進三　馬 7 退 8

19. 仕四進五　車 1 退 3　20. 傌六平三　包 9 平 7

如改走包 9 退 2，則傌三進二，車 1 平 3，傌三平二，將 5 平 6，傌二進一，將 6 進 1，傌二平一，車 3 進 2，炮五平四，車 4 平 7，炮四退五，車 7 退 1，傌六進四，士 5 進 6，傌四退二將軍抽傌，紅勝。

21. 帥五平四！

以下，包 5 進 1，俥三平四，包 7 平 5，傌六進五！象 3 進 5，炮七進一！象 5 退 3，俥四進三！「鐵門栓」殺。

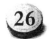 **北京　喻之青(先勝)　廣東　劉　星**

這是 1982 年 5 月 17 日，武漢全國象棋團體賽第 11 輪的一局棋。

1. 炮二平五	馬 8 進 7	2. 俥二進三	車 9 平 8
3. 俥一平二	卒 7 進 1	4. 俥二進六	馬 2 進 3
5. 兵七進一	包 8 平 9	6. 俥二平三	車 8 進 2
7. 傌八進七	象 3 進 5	8. 俥九進一	士 4 進 5
9. 俥九平六	包 2 進 1	10. 兵五進一	車 1 平 4
11. 俥六進八	將 5 平 4		

黑方出貼身車逼兌，紅只好兌換。

12. 傌七進六　…………

躍傌河口，置過河俥於險地而不顧，另有圖謀。

12. …………　卒 3 進 1！

13. 傌六進七　卒 3 進 1

黑方趁勢挺 3 路卒渡河，紅方又陷進一只傌。

14. 傌三進五　　卒 3 平 4

15. 炮五平七！　卒 5 進 1

（圖 5-26）

黑方　劉　星

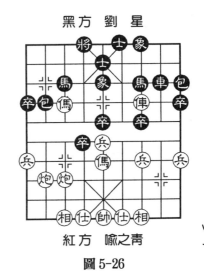

紅方　喻之青

圖 5-26

　　紅方突然卸中炮，瞄準黑馬；黑方也不示弱，挺中卒打俥。

　　如圖，紅方如退俥吃卒或進俥咬象，黑則馬3進5，紅方必須用炮或俥墊，黑方中卒過河或者卒4平5脅俥，都將有一場劇烈爭鬥，鹿死誰手，難以預料。

　　紅方經過縝密思索，毅然棄俥進炮打馬：

　　16. 炮七進五!!　　卒5進1

　　如走包2平7吃俥，則炮八進七！將4進1，炮七平九！將4退1，炮九進二，紅勝。

　　17. 俥七進五!　　…………

　　進俥咬象伏殺，好棋！

　　17. …………　　　包2平5　　18. 炮八平六　　卒4平3
　　19. 炮七平六　卒5平4!　　20. 俥三平五!　　馬7進5
　　21. 前炮平二　卒4平5　　22. 前俥進七!　　卒5進1

　　如改走包9退1，則俥七退六，卒3平4，俥五進七，卒4進1，炮六退一，卒5平4，俥七進八，紅方淨多俥炮勝定。

　　23. 炮二退六！（紅勝）

㉗　　遼寧　**孟立國(先負)**　　江蘇　**言穆江**

　　1. 炮二平五　馬8進7　　2. 俥二進三　車9平8
　　3. 兵三進一　卒3進1　　4. 俥一平二　馬2進3
　　5. 俥八進九　象7進5　　6. 炮八平七　馬3進2
　　7. 俥九進一　車1進1　　8. 俥九平六　包8進4
　　左包封俥，十分有力。

9. 兵五進一　馬2進1

10. 炮七退一　車1平8

11. 兵五進一？（圖5-27）

紅方挺中兵，失著。宜走仕四進五，包2進3，雖屬黑方優勢，尚不致丟子。

如圖5-27，是1982年7月下旬，承德「避暑山莊杯」象棋邀請賽一局棋的中局形勢。現在輪到黑方走子：

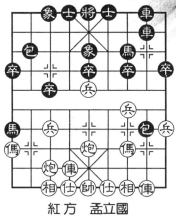

紅方　孟立國

圖5-27

11. …………　包8平5！

將軍抽俥，好棋！

12. 傌三進五　…………

如改走仕六進五，則車8進8，傌三退二，車8進9，俥六進二，車8退3，黑方得子占優。

12. …………　車8進8　　13. 兵五進一　馬7進5

14. 炮五進四　士6進5　　15. 傌五進六　前車平7

16. 傌六進四　…………

紅方棄俥之後攻勢不減，現在四路傌進窺臥槽叫殺。黑方如走包2退1，則俥六平四，紅方勝勢。

在這緊急關頭，黑方突然走：

16. …………　包2進6！！

進包打俥，解殺還殺，絕妙佳著！不論紅方進炮或者伸俥，黑方均走車7平6！帥五平四，車8進9！車包巧殺。

紅方無奈，只好走：

17. 炮五平二　車7平9　　18. 俥六平三　包2平7

19. 炮三退五　　車 8 平 6

至此，紅方雙炮雙傌三兵單缺相，難敵黑方雙車馬三卒士象全，乃撤鐘認負。

28　　遼寧　　卜鳳波（先勝）　　北京　　喻之青

1. 炮二平五　馬 8 進 7	2. 傌二進三　車 9 平 8
3. 俥一平二　馬 2 進 3	4. 傌八進七　卒 7 進 1
5. 俥二進六　士 4 進 5	6. 俥九進一　包 8 平 9
7. 俥二平三　包 9 退 1	8. 兵五進一　包 9 平 7
9. 俥三平四　馬 7 進 8（圖 5-28）	

以上為 1982 年 7 月下旬承德「避暑山莊杯」象棋邀請賽，一局棋弈至第 9 個回合時的中局形勢。

如圖所示，紅方「中炮過河俥」開局，第 6 個回合出左橫俥輔助中炮、右俥進攻，著法凶悍；黑方以「屏風馬平包兌車躍馬河沿」應對，左側主力和 7 路卒構成反擊之勢。

黑方　喻之青

紅方　卜鳳波

圖 5-28

10. 俥九平二　卒 7 進 1	
11. 俥四退一　卒 7 進 1	
12. 傌三進五　包 7 進 8	
13. 仕四進五　馬 8 退 7	
14. 俥二進八　馬 7 進 6	
15. 兵五進一　馬 6 退 7	
16. 俥二退九　包 7 退 2	
17. 傌五退三　卒 7 進 1	

18. 傌七進五　卒 5 進 1

經過 9 個回合的戰鬥，雙方兌掉傌傌和車包，紅方以一相雙兵的代價換取了暫時平穩的局面。

19. 傌二進六！　…………

不急於炮取中卒，而是先升傌卒林，要著。它實際上限制了黑方雙馬和車的活動，使其一時間無法組織力量反擊。

19. …………　象 3 進 5　　20. 傌五進三　…………

駐傌河口相位，可取中卒，可跳臥槽，機動靈活。

20. …………　包 2 進 3　　21. 傌二平七！　車 1 平 3

22. 炮八平三　…………

紅方平傌掃卒壓馬，再平炮殲卒打馬，棋局明顯產生傾斜，黑方處境十分被動。

22. …………　馬 7 進 8　　23. 傌三進二　包 2 退 4

24. 炮三進六！　士 5 進 4　　25. 炮三平二！

紅炮明裡暗裡巧打雙，得子得勢，勝定。黑方起座簽城下之盟。

29　晉江　邱志強(先勝)　三明　牟夏霖

這是 1982 年 9 月 25 日，福建省第 8 屆運動會象棋賽的一局棋，雙方由「中炮過河傌左橫傌對屏風馬兩頭蛇」開局，中盤巧擺「1」字長蛇陣，21 個半回合結束戰鬥。

1. 炮二平五　馬 8 進 7　　2. 傌二進三　車 9 平 8

3. 傌一平二　卒 7 進 1　　4. 傌二進六　馬 2 進 3

5. 傌八進七　卒 3 進 1　　6. 傌九進一　象 3 進 5

7. 傌九平六　士 4 進 5　　8. 傌二平三　車 1 平 4

黑方　牟夏霖

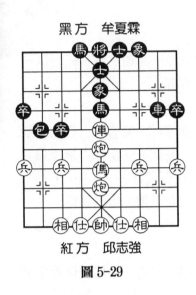

紅方　邱志強

圖 5-29

9. 俥六進八　　馬 3 退 4
10. 兵五進一　‥‥‥‥‥

兌車以後，紅方由中路用盤頭傌進攻。

10. ‥‥‥‥‥　包 8 進 4
11. 兵五進一　卒 5 進 1
12. 傌七進五　包 8 平 5
13. 傌三進五　卒 5 進 1
14. 炮五進二　車 8 進 6

紅方炮鎮中，三路俥壓馬，只是中路傌腿蟄住，一時無法前進，攻勢不能發展；黑方包雙馬受制，8 路車升至兵行線，也難有所作為。

15. 俥三退一　車 8 退 3

紅方退俥吃卒保兵，黑方只有退車卒行線再作計議。

16. 炮八平五　馬 7 進 5
17. 俥三平五　包 2 進 2（圖 5-29）

紅方全部主力集中於中路，構成「1」字長蛇陣，子力排列完全對稱，十分壯觀。如圖所示，黑方升包巡河打死俥，且看化解之策。

18. 傌五進三！　‥‥‥‥‥

進傌捉車又捉馬，好棋！長蛇陣變幻無窮，防不勝防。

18. ‥‥‥‥‥　馬 5 進 7

如走包 2 平 5 打俥，則傌三進二！吃俥進窺臥槽叫殺，必得子，勝勢。

19. 俥五平七　‥‥‥‥‥

掃卒捉雙，中路攻勢演化成左、中、右三路，勝券在握。

19. ………　　車 8 平 7　　20. 前炮退一　　包 2 退 1

紅方退炮，先避讓一步；黑方也退包，打算平中路阻擋，為時已晚。

21. 傌三進五！車 7 平 4　　22. 俥七進一！

以下，車 4 進 1，俥七平八，馬 4 進 3，俥八平七，馬 7 退 5，前炮進三，車 4 平 5，前炮平九，馬 3 進 1，俥七平九，紅方勝定。

30　廈門　曾國榮(先勝)　福州　胡祥祺

1. 炮二平五　馬 8 進 7　　2. 傌二進三　車 9 平 8

3. 俥一平二　馬 2 進 3　　4. 傌八進九　卒 7 進 1

5. 俥二進六　包 8 平 9　　6. 俥二平三　車 8 進 2

7. 炮八平七　包 2 退 1

這一局「高車保馬」與其他幾局不同的地方，一是紅馬屯邊，二是黑方未飛象。

8. 俥九平八　包 2 平 7　　9. 俥三平四　馬 7 進 8

10. 俥四進二　包 7 進 5　　11. 相三進一　卒 7 進 1

12. 相一進三　馬 8 進 9　　13. 相三退一　………

紅方退邊相主要因為七路炮未發，三路傌有根。

13. ………　　馬 9 進 7　　14. 炮七平三　包 7 平 8

15. 俥八進四！車 8 平 7

紅方左俥巡河，要著。黑方如改走車 1 平 2 邀兌，則俥八平三，黑方將越發不可收拾。

黑方　胡祥祺

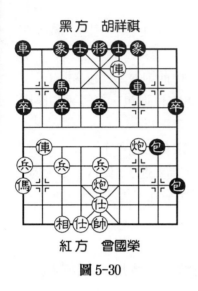

紅方　曾國榮

圖 5-30

16. 炮三進二　包 9 進 5

17. 仕四進五　　包 8 退 1

如圖 5-30，為 1982 年 9 月下旬，福建省第 8 屆運動會象棋比賽一局棋的中局形勢。從盤面上可以看出，黑方騎河包打俥，紅方如走炮三進五打象將，則車 7 退 2，俥八平二，包 9 進 2，帥五平四，車 1 平 2，雙方仍是對攻局面。

現在紅方突出奇兵，置巡河俥於不顧，毅然走：

18. 炮五平三!!　車 7 平 8　　19. 炮三進七　士 6 進 5

20. 帥五平四!　　士 5 進 6

如改走車 8 平 6，則俥四退一，士 5 進 6，俥八進一，車 1 進 1，俥八平二，車 1 平 7，後炮平五，象 3 進 5，俥二退一，車 7 退 1，兵九進一，卒 3 進 1，傌九進八，車 7 進 9，帥四進一，車 7 退 5，傌八進七，紅方勝勢。

21. 炮三平五!　士 4 進 5　　22. 炮五平四!

以下：（1）士 5 退 4，俥八進四!士 6 退 5，炮四平五!鐵門栓殺；（2）將 5 平 4，俥八進四!雙俥錯殺。

31 河北　程福臣（先勝）　廣東　楊官璘

1. 炮二平五　馬 8 進 7　　2. 兵三進一　車 9 平 8

3. 傌二進三　馬 2 進 3　　4. 兵七進一　

以上是「中炮兩頭蛇對屏風馬」開局。

4. …………　包 2 進 3

進包騎河，這步棋值得商榷，以往多走包 8 平 9 左「三步虎」應對。

5. 傌八進七　包 2 平 7　　6. 俥九平八　卒 7 進 1

7. 俥一平二　象 3 進 5　　8. 相三進一　包 7 進 1

9. 兵五進一　包 8 進 4　　10. 炮八進一！　包 8 進 2

11. 炮八平五　…………

中路疊炮，火力極猛。

11. …………　車 1 平 2　　12. 俥八進九　馬 3 退 2

13. 前炮進三　士 4 進 5　　14. 兵五進一　車 8 進 6

可考慮改走包 7 平 8！俥二平三（俥二進一吃包，包 8 平 5 將軍抽俥），後包退 2，黑方可以抗衡。

15. 仕四進五　車 8 退 2

退車，無可奈何，否則傌三退四，包 8 退 1，仕五進四，黑方要失子。

16. 傌三進五　　包 8 退 2　　17. 傌七進六　馬 2 進 3

18. 傌五進六！　馬 3 退 2

黑馬進而復退，左翼車包也是進而復退，浪費了步數，反使紅方子力有進展。

如圖 5-31，為 1982 年 12 月 7 日，成都全國象棋個人賽第 3 輪的一局棋弈至第 18 回合時的中局形勢。紅方中路集中雙炮雙傌兵，攻勢很猛；黑方陣地堅固，左側巡河車、兵行線雙包封鎖紅俥，下一步有進 7 卒兌子以緩解紅方攻勢的棋。

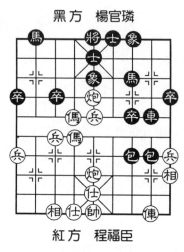

黑方　楊官璘

紅方　程福臣

圖 5-31

19. 前炮平九　卒 7 進 1
20. 炮九退一！………

紅方及時改由側翼進攻，現在退炮保中兵伏傌踩中象、打俥再跳臥槽將軍，黑方已很難應付。

20.………　卒 3 進 1
21. 兵五進一　車 8 退 1

如走馬 7 進 5 吃兵，則前傌進五！卒 3 進 1，傌五進七，將 5 平 4（走馬 2 進 4，傌六進五，象 7 進 5，炮九進三，紅方得雙馬，勝定），炮五平六，馬 5 退 4，傌六進四！將 4 平 5，炮九平二，紅方得車勝定。

22. 兵五進一！　卒 3 進 1　　23. 炮九進四　馬 2 進 4

24. 兵五進一！　將 5 進 1　　25. 前馬進七

以下著法：（1）將 5 進 1，炮九退二，馬 4 進 2，傌七退五！雙將殺；

（2）將 5 退 1，傌六進五！包 7 平 5，傌五進三，包 5 平 3，傌七進八，天地炮，釣魚傌殺。

 32 河北　**程福臣（先勝）**　北京　**傅光明**

這是 1982 年 12 月 13 日，成都全國象棋個人賽第 8 輪的一局棋，總共走了 49 步便結束戰鬥，雙方勾心鬥角，頗具功力。茲簡評如下：

1. 炮二平五　　馬 8 進 7　　　2. 傌二進三　　車 9 平 8

3. 俥一平二　　卒 7 進 1　　　4. 俥二進六　　馬 2 進 3

5. 兵七進一　　包 8 平 9　　　6. 俥二平三　　車 8 進 2

7. 傌八進七　　象 3 進 5　　　8. 傌七進六　　包 2 退 1

9. 俥九進一　　包 2 平 7　　10. 俥三平四　　馬 7 進 8

11. 俥九平二　　包 7 進 5

紅方出左橫俥，黑方平包 7 路逐俥進行反擊，紅俥平二路牽制車馬，黑包打兵窺底相，彼此針鋒相對，互不相讓。

12. 傌六進五　　車 1 平 3

紅方從中路進攻，意圖兌馬、發中炮將軍，先手補相；黑方走象位車保馬，破壞紅方計劃。

13. 仕四進五　　卒 7 進 1　　14. 俥四平一

一個補仕避免包打相帶響，另一個衝 7 路卒捉俥。紅俥趁便掃邊卒，此著改走俥四退一，則馬 8 退 7，俥二進六，馬 7 進 6，各有千秋。

14. …………　　士 4 進 5　　15. 兵五進一　　車 3 平 2

16. 炮八平六　　馬 3 退 1

黑方調整子力位置，鞏固防線，開出 3 路車。

17. 傌三進五　　包 7 平 6　　18. 兵五進一　　車 2 進 6

19. 傌五進四　　包 6 平 8

平包擋俥，意欲解脫左翼各子。著不如走包 6 平 1 打兵，準備沉底，較有威脅。

20. 兵五平六　　馬 8 進 7（圖 5-32）

紅方閃開中兵，加強攻勢，發揮中炮和雙傌威力；黑方進馬捉俥，作殊死搏鬥。

如圖，紅方中路兵力集中，形成強大攻勢；黑方左翼車

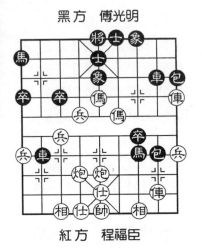

黑方　傅光明

紅方　程福臣

圖 5-32

馬包卒也很強大，右翼兵行線有車配合行動，實力不可低估。

此時紅方如走俥二進一或者傌四退三，攻勢都嫌緩。經過精確計算，走：

21. 傌五退三！…………

退傌捉車，妙手！迫使黑方非換車不可。

21. ………… 馬 7 進 8

如走車 8 退 1，則傌四進六，馬 1 進 2，傌六進四，車8 平 6，俥二進二，再走俥一平七，紅勝。

22. 傌三進二　包 8 平 5　　23. 傌二進一！　包 9 平 6

24. 傌一退三　包 6 退 1　　25. 傌四退五（紅勝）

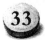 **33** 　龍岩　**謝華深（先勝）**　寧德　**馬英西**

1. 炮二平五　馬 8 進 7　　　2. 傌二進三　車 9 平 8

3. 俥一平二　卒 7 進 1　　　4. 俥二進六　馬 2 進 3

5. 兵五進一　包 8 退 1

以上形成「中炮過河俥急進中兵對屏風馬挺 7 卒」開局陣式。

6. 傌八進七　包 8 平 5　　　7. 俥二平三　車 8 進 2

黑方進車保馬，準備飛象鞏固防線。此著可考慮改走包5 平 7，以下俥三平四，士 4 進 5，兵五進一，卒 7 進 1，雙

方在對壘中搶奪先手，對黑方來說，選擇這一路變化比較積極主動。

8. 傌七進五　　象 3 進 5
9. 俥九進一　　包 5 平 7
10. 俥三平四　　馬 7 進 8
11. 俥四進二　　包 7 進 5
12. 相三進一　　士 4 進 5

（圖 5-33）

如圖，是 1983 年 4 月福建省象棋賽一局棋的中局形勢，紅方中路攻勢猛烈，黑方處於防守狀態。

圖 5-33

現在輪到紅方走子：

13. 兵五進一　卒 5 進 1　　14. 炮五進三　車 1 平 4

15. 俥九平四　馬 3 進 5

如改走馬 8 退 7，則傌五進四，馬 7 進 6，前俥退三，馬 3 進 5，前俥進一，包 2 進 1，炮八平五，紅方大占優勢。

16. 前俥退二　包 2 進 1　　17. 傌五進七！　卒 7 進 1

18. 前俥平一　車 4 進 4　　19. 傌三進五　　車 4 平 3

20. 炮八平五　…………

平炮中路，既加強攻擊力量，又讓出左側空檔，有利於展開全面進攻。

20. …………　馬 8 進 6

如改走卒 7 平 6，則俥四平八捉死炮，紅方勝勢。

第五章　中炮對屏風馬

211

21. 傌五進三 …………

如改走俥四平八，則馬 6 進 4 奔臥槽，紅俥不敢貿然吃
包。

21. ………… 馬 5 進 7　　22. 俥一退一　馬 6 進 4

23. 炮五退二　車 3 平 6

如改走車 8 平 6，則俥四平八，車 3 平 6（走包 2 進 1，
則傌七進五，馬 4 退 5，傌三進五，包 2 平 5，俥一平三！
包 5 平 4，兵七進一！車 3 平 1，兵九進一！紅方勝定），
仕六進五，卒 3 進 1，傌七進五，後車進 1，傌五進六，將
5 平 4，傌六退八，後車平 3，後炮平六，馬 4 退 5，傌三進
五，車 6 平 5，紅方得子勝勢。

24. 傌七進八！ …………

棄俥，進傌咬包叫殺，佳著！這步棋算度準確，十分精
妙，乃入局關鍵。

24. ………… 車 6 進 4

如改走車 6 平 4，則炮五平六！馬 4 退 3，傌八進七！
車 4 退 3，俥四平八！馬 3 進 5，俥八進八，士 5 退 4，俥八
平六！！將 5 進 1，俥一進三，紅勝。

25. 炮五平六！

以下，黑方走馬 4 退 3，傌八進七，將 5 平 4，炮五平
六殺，紅勝。

 34 三明　**王榮塔（先勝）**　寧德　**鄭乃東**

這是 1983 年 4 月福建省象棋賽的一局棋，雙方由「中
炮直俥七路傌對屏風馬左包巡河」開局：

1. 炮二平五　馬2進3
2. 傌二進三　馬8進7
3. 兵七進一　卒7進1
4. 俥一平二　包8進2
5. 傌八進七　象3進5
6. 傌七進六　包2退1

黑方退包，意圖下一步平8路打俥，搶先出直車。

7. 俥二進一　車9平8
8. 炮八平七　包2平7

黑方包平7路，軟著。不如改走包2平6或者包2平4稍好。

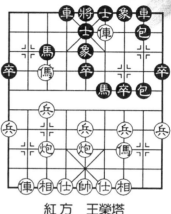

圖5-34

9. 俥二平四　士4進5　　10. 俥四進七　包7平8
11. 俥九平八　車1平4　　12. 傌六進七　馬7進6
（圖5-34）

如圖，紅方各子位置很好，占優勢；黑方右翼車馬防守不甚得力，邊線空虛，左翼車雙包位置極差，居於劣勢。

13. 傌七進九！　…………
拍傌奔臥槽，好棋！由此進入佳境。

13. …………　象5退3　　14. 俥八進八　車4進2
15. 傌九進七　將5平4　　16. 仕六進五　車4平6
17. 炮五平六！　…………
棄俥，精妙！黑方如吃俥，則紅方退炮絕殺。

17. …………　馬6退5　　18. 炮七進五！馬5退3
19. 俥四退一　士5進6　　20. 俥八平七　…………

第五章　中炮對屏風馬

213

連消帶打，紅方淨賺一馬，勝局已定。

20.………… 象 3 進 5　21. 炮七平四　後包平 5

22. 俥七平八　車 8 進 1

如改走象 5 退 3，則炮四平六，將 4 平 5，俥八進一，象 7 進 5，前炮進一，包 5 平 8，前炮平九，士 6 進 5，炮九進一，再走俥八退一將軍，然後俥塞象眼，平炮打象，紅方勝定。

23. 俥八進一　將 4 進 1　24. 炮四退三！

黑方認負。以下，黑方如走包 8 進 3，則相七進五，包 5 平 6，俥八平五！再重炮將，絕殺。

 廣東　劉　星（先勝）　浙江　黃伯龍

這是 1983 年 6 月 4 日，哈爾濱全國象棋團體賽第 4 輪的一局棋，24 個半回合「空頭炮」入局，「雙照將」殺。

1. 炮二平五　馬 8 進 7　　2. 傌二進三　卒 7 進 1

3. 兵七進一　車 9 平 8　　4. 傌八進七　馬 2 進 3

5. 俥一進一　象 3 進 5　　6. 俥一平四　士 4 進 5

7. 炮八平九　包 2 進 4　　8. 俥九平八　…………

以上為「五九炮七路傌橫直俥對屏風馬右士象右包過河」陣形，紅方如改走兵五進一，則包 8 進 4，成「雙包過河」局面，黑方反擊力頗強。

8.………… 包 2 平 7

平包打兵瞄相，似嫌過急，宜改走車 1 平 2 互相牽制，再視情況調運子力比較妥當。

9. 相三進一　車 1 平 4　　10. 俥八進七　馬 7 進 8

11. 傌七進八　包7平8

12. 炮九進四！　……

紅方發炮取邊卒，好棋！由此打開缺口，攻擊黑方右翼。

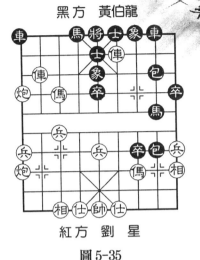

黑方　黃伯龍

紅方　劉　星

圖 5-35

12. …………　卒7進1

13. 炮五平九　車4平1

14. 傌八進七　卒7進1

15. 俥四進七　馬3退4

（圖 5-35）

紅方置右俥不顧升俥塞象眼，伏傌踩中象臥槽將軍做殺。黑方無奈，退馬保象。

16. 俥八退二　馬8退7　　17. 炮九進一！　卒7進1

18. 前炮平三　車1平3　　19. 炮九平七　象5進3

20. 兵七進一　車3進2　　21. 炮七平五　…………

改由中路猛攻，黑方敗局已定。

21. …………　馬4進2

企圖棄馬解除困境，已無濟於事。

22. 俥八進三　前包進3　　23. 相一退三　前包平6

24. 俥八進一　士5退4　　25. 炮五進四！

空頭炮，紅勝。以下，車3平7，傌七進五，士6進5，傌五進七，雙照將，殺。

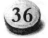

36# 36 甘肅 錢洪發(先負) 黑龍江 孟昭忠

這是 1983 年 11 月 23 日,昆明全國象棋個人賽第 8 輪的一局棋,雙方對攻激烈,精彩紛呈。

1. 炮二平五　馬 8 進 7　　2. 傌二進三　車 9 平 8

3. 俥一平二　馬 2 進 3　　4. 兵七進一　卒 7 進 1

5. 俥二進六　車 1 進 1　　6. 傌八進七　包 8 平 9

7. 俥二平三　包 9 退 1　　8. 炮八平九　車 1 平 6

9. 傌七進六 …………

紅方進傌河口,準備強行攻擊中路。

9.………… 包 9 平 7

如改走士 6 進 5,則俥九平八,包 9 平 7,俥八進七,包 7 進 2,俥八平七,包 7 進 3,相三進一,車 6 進 4,傌六進七,車 6 平 3,俥七進二,車 3 進 4,炮九進四,車 8 進 5,炮九進三,士 5 進 4,炮五平六,車 8 平 4,俥七平八,車 3 退 6,俥八退五,車 3 退 3,俥八平六,車 3 平 1,兵九進一,士 4 進 5,子力完全相同,紅方稍優。

10. 傌六進五　馬 7 進 5

11. 俥九平八(圖 5-36)

…………

紅方如急於改走炮五進

黑方　孟昭忠

紅方　錢洪發

圖 5-36

象棋精巧短局

216

四，則馬 3 進 5，炮九平五，包 2 平 5，炮五進四，士 6 進 5，俥九進二，象 7 進 9，仕六進五，包 7 退 1，兵三進一，車 8 進 6，黑方好走；又如改走兵五進一，則車 6 平 2，兵五進一，包 7 平 5，兵五進一，包 2 進 1，炮五退一，包 2 平 5，炮九平五，象 7 進 5，傌三進五，車 2 進 3，俥九進一，包 5 進 4，相七進五，包 5 進 5，炮五進二，車 2 平 5，均勢。

11. ………… 士 6 進 5

上士，棄還一子，下一步跳馬實行反擊。

12. 俥八進七　馬 5 進 6！　　13. 俥三平七　車 8 進 8！

14. 俥七進一　馬 6 進 8！

雙方對攻激烈，精彩紛呈。

15. 仕六進五　包 7 進 5！

繼黑馬奔赴臥槽，再炮打三路兵叫悶宮殺，黑方 4 子歸邊，已呈勝勢。

16. 帥五平六　車 6 進 4　　17. 俥七進二　車 6 平 4

18. 炮九平六　…………

如改走炮五平六，則包 7 進 3，帥六進一，仍是複雜對攻局面。

18. …………　包 7 進 3　　19. 帥六進一　車 8 平 7

20. 傌三進二　車 7 平 6　　21. 俥七退四　…………

紅方退俥，如改走俥八進一叫殺，則象 7 進 5，炮五進五，士 5 進 6！伏馬 8 進 6！掛角將，黑勝；又如改走俥七退二，則包 7 退 1！帥六退一，將 5 平 6！傌二進一，包 7 平 9，與實戰著法相同，黑方勝定。

21. …………　卒 7 進 1　　22. 傌二進一　包 7 退 1！

23.帥六退一　包7平9！

伏棄車妙殺，黑方勝局已定。

24.傌一進二　……………

如改走炮五平二，則包9進1，炮二退二，車6平5，俥八退五，車4平6，炮六平四，馬8進6！黑勝。

24.…………　車6進1！

以下，仕五退四，車4進2，帥六平五，馬8進7！黑勝。

37　寧夏　張世興(先負)　北京　洪磊鑫

這是1984年4月23日合肥全國象棋團體賽的一局棋，雙方運子沒有一步後退，僅16個回合便結束戰鬥，令人稱奇。實戰過程如下：

1.炮二平五　馬8進7　　2.傌二進三　車9平8

3.俥一平二　卒7進1　　4.兵七進一　馬2進3

5.俥二進六　士4進5　　6.傌八進七　象3進5

以上是「中炮過河俥對屏風馬」開局，黑方上士象，既鞏固中防，又可走貼身車，加快出子速度。

7.俥二平三　包2進4　　8.兵三進一　卒7進1

9.俥三進一　卒7進1

紅方如果退俥吃卒，則馬7進8，另有變化。

10.傌七進六　車1平4　　11.傌六進四　卒7進1

12.炮八平三　包8進7！

黑包趁勢沉底進行反擊。

13.俥九平八　包2平9

紅方此時出俥，不如走兵一
進一稍好；結果促成黑包打邊
兵，形成3子歸邊有利局面。

14. 俥八進七　包9進3

紅方如改走炮三平一阻擋黑
包沉底，則車4進8，再走車8
進7，黑方勝勢。

15. 炮三進七？　車8平7！
（圖5-37）

紅方炮轟底象，速敗。如改
走炮三平四，則車8進8，再走
車4進8，也是黑勝。

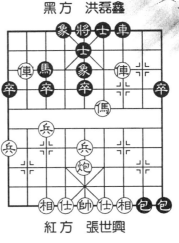

圖 5-37

如圖，紅方已陷入絕境，無法擺脫厄運。

16. 俥八平七　車7進2

以下，炮五進四，車7進6，相七進五，車7平6，傌
四進五，包9平7！仍然沒有一步棋後退，黑勝。

（38） 北京　喻之青(先負)　湖北　柳大華

這是1984年8月9日第2屆「避暑山莊杯」中國象棋
邀請賽的一局棋，由「中炮過河俥對屏風馬左馬盤河」開
局，開盤即見新意：

1. 炮二平五　馬8進7　　2. 傌二進三　車9平8
3. 俥一平二　馬2進3　　4. 兵七進一　卒7進1
5. 俥二進六　馬7進6　　6. 傌八進七　車1進1

左馬盤河，一般都接走象3進5或象7進5，現在搶出

第五章　中炮對屏風馬

219

橫車實戰中很少見，乃對攻著法。

　7. 兵五進一　卒 7 進 1　　8. 俥二退一　馬 6 進 7

　9. 兵五進一　車 1 平 7　　10. 炮五退一？ …………

　　紅方連衝中兵進攻，退車捉馬同時保持對無根車包的牽
制，很有章法，而貿然退中炮，卻令人費解。這是一步軟
著，宜走傌三進五，卒 7 平 6，俥二退一，卒 6 進 1（卒 6
平 5，傌五進三），傌五進六，紅方仍保持先行之利。

　10. …………　　士 6 進 5　　11. 兵五進一　包 2 進 1！

　12. 傌七進五　卒 7 平 6　　13. 俥二退二　卒 6 平 5

　14. 傌五退四　馬 7 退 6　　15. 相七進五 …………

　　如圖 5-38，這一段，黑方趁勢補士固防、升包瞄中
兵、平卒露馬捉俥、再平卒占中，攻防兩利；紅方左俥未
動、中兵受困、雙傌無法前進，雖則右俥牽制車包、窩心炮
瞄準中路卒，也無所作為。

現在由黑方走子：

15. …………　　包 8 平 7！

16. 俥二退三　車 8 進 9

17. 傌四退二　包 2 平 5

平包打悶宮，好棋！迫使
紅方退俥兌車，又順勢殲滅
過河中兵，從而控制了棋
局。

18. 炮八進六　士 5 退 6

打車實出無奈。

19. 炮八退四　卒 5 進 1

20. 傌三進四 …………

黑方　柳大華

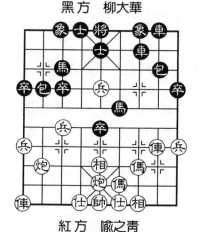

圖 5-38

紅方　喻之青

象棋精巧短局

紅如改走傌三進五，則馬6進5，炮五進二，包7平5，炮五進一，車7進8，黑方大占優勢。

20. ………… 卒5進1！ 21. 炮五進五 馬3進5

22. 傌九進二 馬5進6 23. 炮八平四 包7平5

24. 炮四平五 士6進5

紅方認負。以下，紅方如走相三進五，則馬6進7，炮五退一，馬7進5！傌九平五，將5平6，黑方得傌必勝。

39 北京 謝思明(先負) 安徽 高 華

1. 炮二平五 馬8進7 2. 傌二進三 車9平8

3. 傌一平二 卒3進1 4. 傌二進六 卒7進1

5. 傌八進九 馬2進3 6. 炮八平七 馬3進2

7. 傌九進一 士4進5 8. 傌九平六 象3進5

以上是1984年12月14日與「七星杯」同時進行的全國女子前六名交流賽中的一局棋，由「五七炮直橫傌對屏風馬」開局。

9. 炮七退一 …………

退炮預防黑馬踩邊兵，緩著，應走兵五進一，才是五七炮直橫傌攻屏風馬的緊著。

9. ………… 包2進1 10. 傌二退二 包8進2

11. 兵九進一 車8進3 12. 傌六進五 車1平2

13. 傌六平七 車8平6 14. 兵三進一 …………

紅方挺三兵兌卒，目的想走成傌二平三逼馬，此著不及傌九進八可與第11回合的挺邊兵相呼應，有利於炮攻黑方的河口馬。

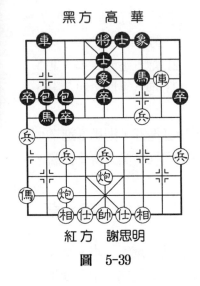

黑方 高 華

紅方 謝思明

圖 5-39

14. ………… 包 8 退 1

15. 兵三進一 …………

黑方退包意圖是兌換紅方的左俥賺仕，從而集中優勢兵力，攻擊紅方的左翼。紅方三路兵吃卒，不如走俥七進二先避一手。

15. ………… 車 6 進 6

16. 傌三退四 包 8 平 3

17. 俥二進三 …………

如圖 5-39，紅俥為貪吃黑馬而離開河口要道，失

策。此時仍可走傌九進八。

黑方將計就計，棄馬平車助道，實行反擊：

17. ………… 車 2 平 4　　18. 俥二平三 車 4 進 8

19. 炮五平一 馬 2 進 3　　20. 傌四進三 …………

不如改走傌九進七，包 3 進 3，炮七進四，象 5 進 3，俥三平八，棄還一子，困車出圍，仍可周旋。

20. ………… 將 5 平 4！　　21. 仕六進五 馬 3 進 1

22. 相七進九 包 2 進 6　　23. 帥五平四 包 3 進 5

24. 帥四進一 車 4 退 3

紅方認輸。以下，仕五進六，車 4 平 7，傌三退四，車 7 進 2！帥四平五，車 7 進 1，帥五進一，包 2 退 2，重包殺。

象棋輕鬆學 4

象棋精巧短局

222

 40 **江蘇 言穆江(先勝) 北京 臧如意**

這是 1985 年 4 月 13 日西安全國象棋團體賽的一局棋，雙方由「中炮橫俥對屏風馬」開局。

　　1. 炮二平五　　馬 8 進 7　　　2. 傌二進三　　卒 7 進 1
　　3. 兵七進一　　車 9 平 8　　　4. 傌八進七　　馬 2 進 3
　　5. 俥一進一　　象 3 進 5　　　6. 俥一平四　　士 4 進 5

上士是一種應法，另外亦可走包 8 平 9 左「三步虎」亮車。

　　7. 炮八平九　　包 2 進 4　　　8. 俥九平八　　車 1 平 2

平車保包，求變之著。亦可走包 2 平 7，則相三進一，卒 7 進 1，俥八進七，馬 7 進 8，雙方另有攻守。

　　9. 傌七進六　　包 8 進 4

如改走包 8 進 6，則傌六進七，包 2 平 7，俥八進九，馬 3 退 2，傌三退一，紅方略先。

　　10. 兵七進一　　包 2 平 7　　11. 俥八進九　　馬 3 退 2
　　12. 相三進一　　車 8 進 5

黑方升車騎河，空著。不如徑走卒 3 進 1，以下紅如炮九進四，車 8 進 5，傌六進七（炮九進三，馬 2 進 1），馬 2 進 3，炮九進三，車 8 平 4，雙方對搶先手。

　　13. 傌六進七　　車 8 平 3？（圖 5-40）

平車捉兵、捉相，敗著。可走象 5 進 3，紅如炮九進四，馬 2 進 1，黑方可以抗衡。

　　14.炮九進四！　…………

好棋！如走俥四平八，馬 2 進 3，俥八進六，車 3 退

黑方　臧如意

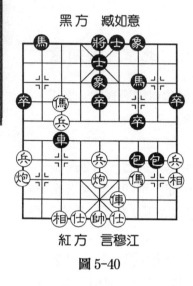

紅方　言穆江

圖 5-40

1，俥八平七，包 8 退 3，黑方先棄後取，占優。

14. ………… 馬 2 進 3

15. 炮九進三　包 7 平 1

如改走車 3 退 1，則炮五平八，車 3 平 2，傌七進九，紅方得子。

16. 傌七進九！　車 3 退 1

17. 傌九進七　　將 5 平 4

18. 傌三進四　　馬 3 進 4

19. 俥四平八！　…………

好棋！聲東擊西。

19. ………… 車 3 退 3

20. 俥八進八　將 4 進 1

21. 傌四進六　…………

至此，紅方俥傌雙炮攻勢猛烈，黑方已難抵禦。

21. ………… 馬 7 進 6

22. 炮五平六　馬 6 進 4

23. 俥八退五　士 5 進 6

如走士 5 進 4，則俥八平六，將 4 平 5（車 3 進 8，俥六平八，紅方勝定），傌六進四，將 5 平 6（將 5 進 1，俥六平八，紅勝），炮六平四，包 8 平 6，俥六平二，車 3 進 8，俥二進四，將 6 進 1，傌四進二，包 6 平 8，俥二平四！紅勝。

24. 傌六進七！（紅勝）

 遼寧　趙慶閣(先勝)　河北　黃　勇

　　這是 1985 年 8 月 2 日，太原第 1 屆「天龍杯」象棋大師邀請賽第 3 輪的一局棋，雙方由「五六炮過河車對屏風馬」開局。

　　1.炮二平五　馬 8 進 7　　2.傌二進三　車 9 平 8

　　3.俥一平二　卒 7 進 1　　4.俥二進六　馬 2 進 3

　　5.炮八平六　車 1 平 2

　　黑方準備平包亮車，形成雙方對峙的局面。可走卒 3 進 1，傌八進九，包 2 進 1，俥二退二，包 8 平 9，俥二進五，馬 7 退 8，俥九平八，車 1 平 2，傌八進四，象 3 進 5，兵三進一，卒 7 進 1，俥八平三，士 4 進 5，雙方局勢平穩。

　　6.傌八進七　包 2 平 1　　7.兵五進一　包 8 退 1

　　黑方退包，軟著，應走包 8 平 9，則俥二平三，士 4 進 5，兵五進一，卒 5 進 1，傌三進五，馬 7 進 5，仍可抗衡。

　　8.傌三進五　包 8 平 5　　9.俥二平三　卒 3 進 1

　　10.俥九進一　車 8 進 2　　11.俥九平六　馬 3 進 2

　　12.炮六進五！　馬 7 退 8　　13.俥三進三　…………

　　紅方抓住黑方布局上的一步軟著，步步緊逼，一舉奪得優勢。

　　13.…………　包 5 平 3　　14.兵五進一　士 4 進 5

　　15.炮六退一　象 3 進 5　　16.俥三退三　卒 5 進 1

　　17.炮六平一　包 3 進 5　　18.相七進九　馬 2 進 1

　　黑方設法兌子，力求簡化局勢。

　　19.傌七進九　包 1 進 4　　20.傌五進六　包 3 平 9

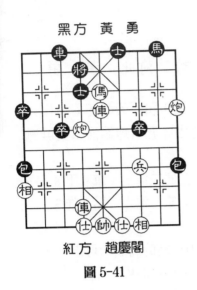

黑方 黃勇

紅方 趙慶閣

圖 5-41

21. 炮五進五！　　士 5 進 4
22. 俥三平五　　　車 2 平 3
23. 炮五退二　　　將 5 平 4
24. 傌六進五　　　將 4 進 1
25. 炮五平六（圖 5-41）

至此，黑方認負。以下黑如接走士 4 退 5（將 4 平 5，傌五退三，殺），俥五平六，士 5 進 4，前俥進一！將 4 平 5，前俥進一！將 5 退 1（將 5 平 4，傌五退七！車 3 進 3，炮一平六，殺），炮六平五，士 6 進 5，前俥平五，將 5 平 6，俥五進一！將 6 進 1，傌五退三，馬 8 進 7，俥六進七，將 6 進 1，俥五退二，紅勝。

42　廣東　黃子君（先勝）　甘肅　王華麗

這是 1985 年 8 月 17 日，第 2 屆「敦煌杯」象棋大師邀請賽女子組的一局棋，雙方走成「中炮過河俥對屏風馬平包兌車」流行開局，20 個半回合結束戰鬥，黑方右車未動，左車回歸原地，實屬少見。

1. 炮二平五　　馬 8 進 7　　2. 傌二進三　　車 9 平 8
3. 俥一平二　　卒 7 進 1　　4. 俥二進六　　馬 2 進 3
5. 兵七進一　　包 8 平 9　　6. 俥二平三　　包 9 退 1
7. 兵五進一　　士 4 進 5　　8. 炮八平七　　…………

架七路炮進攻，亦可走兵五進一，屬於急攻著法，搏殺

象棋輕鬆學 4

象棋精巧短局

226

極為激烈。

8. ………… 包 9 平 7

9. 俥三平四　象 3 進 5

10. 傌八進九　馬 7 進 8

11. 俥九平八　包 2 退 1

12. 俥四退三　包 2 平 4

13. 兵七進一　卒 7 進 1

如改走象 5 進 3，則俥八
進七，亦是紅優。

14. 兵三進一　包 7 進 6

15. 炮七平三　卒 3 進 1

（圖 5-42）

圖

紅方

如圖，雙方子力雖然相當，紅方各子占位較好，處於攻
勢；黑方嚴陣以待，取守勢，局面比較被動。

16. 俥八進七　馬 3 進 4

如走車 1 平 3，則炮五平七，紅方得子大占優勢。

17. 兵三進一！　象 5 進 7　18. 俥八平二！　…………
妙手！巧奪一子，紅方勝勢。

18. ………… 車 8 平 9　19. 俥二退二　象 7 進 5

20. 炮五進四　馬 4 退 3　21. 炮五平二

黑方見大勢已去，認負。

 43　北京　**喻之青（先勝）**　湖南　**羅忠才**

這是 1985 年 9 月 29 日，南京全國象棋個人賽的一局
棋。

1. 炮二平五　馬 8 進 7　　2. 傌二進三　俥九平八
3. 俥一平二　馬 2 進 3　　4. 傌八進九　卒 3 進 1
5. 俥二進四　…………

以上形成「中炮巡河俥對屏風馬」布局。

5. …………　包 8 平 9　　6. 俥二進五　馬 7 退 8
7. 炮八平七　馬 8 進 7　　8. 俥九平八　包 2 平 1

平邊包，軟著。宜走車 1 平 2，如果前一回合黑方走象 3 進 5，則走包 2 平 1，無妨礙。

9. 兵三進一　卒 1 進 1　　10. 炮七進三　包 1 進 4

應走象 7 進 5，炮七進一，車 1 平 2 兌車，雖失一先，但可簡化局勢。

11. 炮七進一　卒 1 進 1　　12. 兵七進一　象 3 進 5
13. 傌九進七　…………

躍傌出擊，恰是時候。

13. …………　車 1 進 4
14. 傌七進五　士 6 進 5

黑方如走卒 5 進 1，則傌五進七，象 5 進 3，炮五進三，象 3 退 1，兵五進一，將 5 進 1，俥八進八，將 5 進 1，傌三進四，紅方棄子大有攻勢。

15. 兵七進一　卒 5 進 1
16. 兵七平八　車 1 退 1
17. 兵八進一　車 1 進 1
18. 傌五退七　車 1 平 3

黑方　羅忠才

紅方　喻之青

圖 5-43

平車，軟著。應走馬3進5，尚可周旋。

19.傌七進九　車3進1　　20.炮五平九　包1平9？

如圖5-43，黑方包擊邊兵，敗著。應改走包1平4，尚
不致速敗。

21.傌九退八　車3退1　　22.炮九進七　馬3退2
23.傌八進九　車3進3　　24.傌三退五！

以下，黑方如走車3進1，俥八進一！紅方得俥勝。

 ## 江蘇　言穆江(先勝)　河南　鄭鑫海

這是1985年10月1日，南京全國象棋個人賽第3輪的
一局棋，21個半回合分勝負，應驗了「馬入宮，易遭凶」
的棋諺。

　1.炮二平五　馬2進3　　2.兵七進一　卒7進1
　3.傌八進七　馬8進7　　4.傌二進三　車9平8
　5.俥一進一　…………

以上形成「中炮橫俥對屏風馬」開局。

　5.…………　包8平9　　6.傌七進六　包2進4

此著應改走車8進5，俥一平六，象3進5，俥九進
一，士4進5，傌六進七（兵三進一，車8退1），車8平
3，俥九平七，車3進3，俥六平七，馬7進6，黑方足可抗
衡。

　7.兵七進一　包2平7　　8.兵七進一　車8進5
此時捉馬，為時已晚。

　9.傌六進八　馬3退5　　10.兵五進一　包9平8
黑方如貿然走車8平5吃兵，則炮五進一，紅方必然得

黑方 鄭鑫海

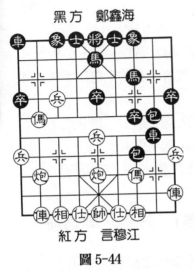

紅方 言穆江

圖 5-44

子大占優勢。

11. 俥九平八　　包 8 進 2

如圖 5-44，雙方子力完全相同，黑方雖則右車未動，又有「窩心馬」的弱點，但主力集中在左翼，打俥、打相、咬中兵；紅方炮鎮中路，七路兵渡河，如何利用先行？

12. 炮八進二！　…………

升巡河炮打車，好棋！獲勝關鍵之著。伏平炮打車，由此打開局面。

12. …………　　車 8 平 5　　13. 炮八平九！　象 3 進 1

如改走車 1 平 2，俥八進六！得車，紅方勝定。

14. 俥八進九！　車 1 進 1　　15. 兵七進一　　包 7 進 3

16. 仕四進五　　車 5 平 7

如改走馬 5 進 3，則俥八進四，車 5 退 1，俥九退七，紅方得車勝。

17. 俥九進七　車 1 平 3　　18. 兵七進一　車 7 進 2

19. 仕五進四　包 8 進 5　　20. 帥五進一　車 7 退 1

21. 炮九平八　象 7 進 5　　22. 兵七平六

以下，馬 5 退 7，炮五進五！天地炮絕殺，紅勝。

 45　河北　**吳菊花(先員)**　湖北　**陳叔蘭**

這是 1985 年 10 月 5 日，南京全國象棋個人賽女子組第

6輪的一局棋，雙方由「中炮過河俥對屏風馬平包兌車」開局，一步敗著，一步妙手，成為決定勝負的關節點。

1. 炮二平五　馬8進7　　2. 傌二進三　車9平8
3. 俥一平二　卒7進1　　4. 俥二進六　馬2進3
5. 傌八進七　士4進5　　6. 俥九進一　包8平9
7. 俥二平三　包9退1　　8. 俥九平六　包9平7
9. 俥三平四　馬7進8　　10. 炮五進四？　…………

炮擊中卒，敗著。強炮換弱馬，雖有中卒也得不償失。此著應走兵五進一或兵七進一為妥。

10. …………　馬3進5　　11. 俥四平五　卒7進1

如圖5-45，挺7路卒渡河，妙手。乃全局之精華，黑方由此確立優勢。

12. 兵三進一　包2平7　　13. 炮八進二　…………

紅方升巡河炮、棄傌，力求一搏。如改走傌三退一，則前包進7，傌一退三，包7進8，仕四進五，包7平9，黑方大占優勢。

13. …………　前包進5
14. 炮八平五　象7進5
15. 俥五平七　馬8進7
16. 炮五進二　前包退2
17. 相三進五　前包平8
18. 俥六平一　包8進4
19. 帥五進一　車1平2
20. 帥五平六　包8退2
21. 相五進三　馬7進5

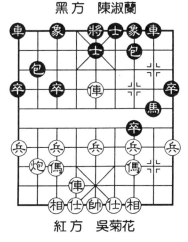

黑方　陳淑蘭

紅方　吳菊花

圖 5-45

231

步步催殺，黑方勝利在望。

22. 帥六平五　包 8 平 3！

再得一子，黑方勝定。

23. 俥七平九　馬 5 進 7

紅方認負。以下，①帥五平六，車 2 進 8，帥六進一，包 7 進 2！俥九進三（炮五退二，包 7 平 2，黑勝），車 8 進 7，相七進五，車 2 退 5，帥六退一，車 2 平 4，帥六平五，將 5 平 4，黑勝；

②帥五平四，馬 7 退 6，仕四進五，包 7 平 6，仕五進四，車 2 進 8，仕六進五，馬 6 進 8，雙照將，殺。

46　香港　楊俊華(先負)　廣東　楊官璘

這是 1986 年 6 月，廣州「天麗杯」粵港象棋名手邀請賽非常有特色的一局棋，25 個回合共 50 著，雙方走車 28 步，超過了 1985 年陳淑蘭對方蕊潔一局棋對弈 49 著，雙方走車 25 步的記錄。（對局參見第九章第 10 局）

簡介如下：

1. 炮二平五　馬 8 進 7　　　2. 傌二進三　車 9 平 8

3. 俥一進一　馬 2 進 3　　　4. 兵七進一　卒 7 進 1

5. 傌八進七　象 3 進 5

以上是「中炮橫俥進七兵對屏風馬右象」開局。

6. 俥一平四　士 4 進 5　　　7. 炮八平九　包 2 進 4

8. 俥九平八　包 2 平 7

紅方如改走兵五進一，黑方可走包 8 進 4「雙包過河」，另有攻防變化。現在黑方趁勢包擊三路兵伏打底相，

反先。

9. 相三進一　卒7進1

黑方7路卒渡河，意圖活通馬路、引離邊相，為左翼主力開闢進攻線路。

10. 俥八進七　…………

進俥捉馬，不如走相一進三，馬7進8，相三退一，紅方形勢不弱。

10. …………　馬7進8　　11. 相一進三　車8進1

黑方啟動左車，竟然一口氣連走七步，煞是好看。

12. 炮五平六　車8平7　　13. 俥四進四　車7進3

14. 傌七進六　車7進1

紅方進傌河口邀兌車，敗著。應走俥四平三兌車，包7退2，相七進五，雙方均勢。現在黑方乘機咬相兌子，大占優勢。

15. 俥四平二　車7平4

16. 俥二進二　車4進2

17. 俥八平七　車4平7

18. 俥二退四　車1平4

紅方退俥栓炮，不如架中炮或退俥吃卒、掃卒，在反擊中求生存；黑方出貼身車及時投入戰鬥，勝利在望。

19. 俥七退一　車4進8

20. 俥七平五　…………

紅方如改走兵九一，則將5平4，仕四進五，車7平

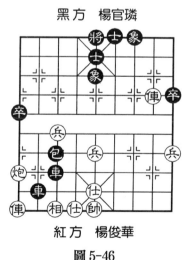

黑方　楊官璘

圖5-46

紅方　楊俊華

233

5，帥五平四，包 7 進 3，黑方勝定。

20. ………… 包 7 平 1　　21. 俥二進三　…………

聯俥準備逼兌，為時已晚。此著如誤走兵五進一，則車 7 平 5，仕四進五，包 1 平 5！黑勝。

21. ………… 車 7 平 5　　22. 仕四進五　車 5 平 3

23. 俥五平八　包 1 平 3　　24. 俥八退六　車 4 平 2！

25. 俥八平九　卒 1 進 1（圖 5-46）

紅方左翼俥炮難以擺脫困境，單缺相怕包攻，乃投子認負。

 47 廣東　許銀川（先勝）　湖北　熊學元

1992 年夏季廣州「味極王杯」八省市象棋大師邀請賽第 2 組第 3 輪的一局棋，前 6 個回合弈成「五七炮進三兵對屏風馬右馬封車」開局陣式：

1. 炮二平五　馬 8 進 7　　2. 傌二進三　車 9 平 8

3. 俥一平二　馬 2 進 3　　4. 兵三進一　卒 3 進 1

5. 傌八進九　卒 1 進 1　　6. 炮八平七　馬 3 進 2

7. 俥九進一　馬 2 進 1　　8. 炮七進三　…………

針對紅方出左橫俥，黑方進馬取邊兵捉炮，紅方若退炮則阻塞橫俥出路，於是揮炮取卒。

8. ………… 卒 1 進 1　　9. 俥二進六　車 1 進 4

黑子沿邊線行動，兵力分布在兩側，左翼車馬包受牽制，中防空蕩，棋形不正。

10. 炮七進一　車 1 平 3　　11. 炮七平九　車 3 平 4

12. 俥九平八　包 2 平 3　　13. 炮九平七　包 3 平 4

14. 仕六進五　象 7 進 5
（圖 5-47）

這 5 個回合，雙方各有三個兵種的棋子進行調運，黑方中防開始加固，但是紅方陣地堅實，右俥牽制車馬包，左俥封堵馬卒，顯然占據上風。

15. 傌三進四　車 4 進 1

黑方如改走車 4 平 6，則俥八平六！士 6 進 5，俥六進三，紅方主動。

16. 傌四進五　　馬 7 進 5

17. 炮五進四　士 6 進 5

18. 俥八進六！　車 4 退 2

不顧黑方退車捉雙，紅方毅然伸俥捉士角包，這是擴展優勢，奪取勝利的重要一步。

19. 炮五退一　車 8 平 6

黑方雖然擺脫了紅方牽制，但是自堵將門，並非上策。但若車 4 平 3，則俥八平六，車 3 進 1（車 3 平 5，俥六退二，紅優），炮五退一，車 3 平 5，俥六退一，亦紅方優勢。

20. 俥八平七！　象 3 進 1　　21. 炮五平八！　包 8 平 7

黑方平包，也是擺脫牽制，並欲為反擊埋下伏筆，然而為時已晚。

22. 炮八進一！　車 4 進 1　　23. 炮八進三　象 1 退 3

24. 炮七平五

紅方　許銀川

圖 5-47

　　紅方雙炮連走四步，運子有條不紊，在雙俥密切配合下，天地炮構成殺勢，黑方認負。

　　以下的可能變化是：①車4平2，俥七進二，車2退1，俥二進二！車2平5，俥七退三，象5退3，俥七平五！紅勝；

　　②車4退1，俥二進二！車4平5，俥七進一！象5進3，俥七平六！紅勝。

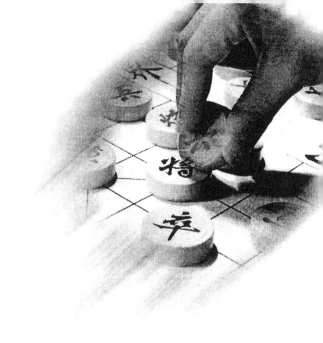

第六章　中炮對反宮馬

漳州 吳榮裕(先勝) 南平 唐金俤

這是 1980 年 3 月 1 日，福建省六市職工象棋團體邀請賽第 2 輪的一局棋，由「五八炮進三兵對反宮馬飛左象」開局，雙方都弈成極少見的「天地炮」局勢。

1. 炮二平五	馬 2 進 3	2. 傌二進三	包 8 平 6
3. 俥一平二	馬 8 進 7	4. 兵三進一	卒 3 進 1
5. 炮八進四	象 7 進 5	6. 兵五進一	…………

急進中兵，準備用盤頭傌進攻。

| 6. ………… | 卒 7 進 1 | 7. 兵三進一 | 象 5 進 7 |
| 8. 俥二進六 | 包 6 平 5 | | |

紅俥過河，下一步壓馬捉象；黑方反架中包，實行反擊。

黑方 唐金

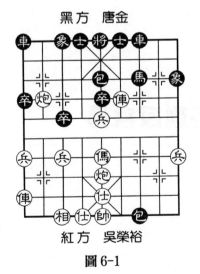

圖 6-1

紅方 吳榮裕

9. 俥二平三 象 7 退 9
10. 傌八進七 車 9 平 7
11. 俥九進一 包 5 退 1

退窩心包，目的是平 7 路串打俥傌相，圖謀得子得勢。

12. 傌七進五 包 5 平 7
13. 俥三平四 馬 3 進 4
14. 兵五進一 馬 4 進 5
15. 傌三進五 …………

至此，紅方底線露出空檔，而黑方中腹也沒有設防。

15. ………… 包 7 進 8

16. 仕四進五　包2平5

如圖 6-1 形勢，紅方中路攻勢猛，俥炮控制卒行線，左俥待命而動；黑方雖有中包抵擋，左側車馬包歸邊，但尚未構成威脅，整個局面紅方占優。

現在紅方利用先行之機，走：

17. 俥四平三　包7平9　　18. 傌五進四　…………

紅方平俥壓馬捉包，進傌捉馬，這兩步棋非常得力。

18. …………　　車1進1

出橫車，打算左移搶攻。如改走馬7退9逼兌車，則傌四進五，象3進5，兵五進一，紅方大占優勢。

19. 炮八進三！　包5進2

雙方都走成天地炮殺勢，非常少見。

20. 傌四進三！　…………

紅方得馬，鎮守要津，已構成殺局。

20. …………　　車1平8

平車搶殺，為時已晚。如補一手士，也難逃厄運，主要變化為：士6進5，俥九平六！車7進2，俥三進一，車1平2，俥六進五！車2退1，俥六平五，紅勝。

21. 俥三平五　士6進5　　22. 俥五進二!!　車8平5

23. 俥九平六！

「天地炮」絕殺，紅勝。

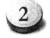 ② 寧夏　任占國(先勝)　雲南　楊永明

1. 炮二平五　馬2進3　　2. 傌二進三　包8平6

3. 俥一平二　馬8進7　　4. 兵七進一　卒7進1

黑方　楊永明

紅方　任占國

圖 6-2

5. 炮八平六　象 7 進 5

以上為「五六炮進七兵對反宮馬左象」開局陣式。

6. 傌八進七　馬 7 進 6

7. 俥九平八　車 1 平 2

8. 俥八進六　士 6 進 5

9. 兵五進一　馬 6 進 7

紅方從中路進攻，黑方向左翼襲擊，各有側重。

10. 傌七進六　卒 7 進 1

11. 兵五進一　卒 5 進 1

12. 傌六進四　馬 7 進 5

13. 相三進五　車 9 平 7

如圖 6-2，是 1982 年 5 月 11 日，武漢全國象棋團體賽第 6 輪一局棋的中局形勢。

紅方中炮被兌掉以後，子力顯得有些分散，如何調整部署，是當務之急；黑方右翼車馬包雖然暫時被過河俥封住，但是中卒和 7 路卒頗具威脅。

現在輪到紅方走子：

14. 相五進三！　…………

以相換過河卒，乃棄子取勢的關鍵，由是俥雙傌炮配合默契，十分活躍。

14. …………　車 7 進 5　　15. 傌三進五　車 7 退 1

16. 炮六平五　…………

再架中炮，殲滅中卒。

16. …………　卒 5 進 1

進中卒這步棋值得研究。中卒過河，雖然蹩住傌腿，但紅方有二路車沉底將軍，騎河馬少了羈絆可進窺臥槽或者掛角，黑方將處於非常被動的地位。

此著宜走車7退1，再平包迫兌車，解脫右翼被封鎖的困境，這樣仍足以抗衡。

17.俥二進九　　象5退7　　18.炮五進二　　包6平5！

19.傌四進六！　包5進1

升包擋傌，敗著。走將5平6，仍有複雜變化，試演如下：

俥二退三，包5進4，俥二平四，士5進6，俥八平七（俥八進一，車2進2，俥四進一，將6平5，俥四進一，包5平4，傌六進七，包4退5，俥四平六，車2退1，黑優），士4進5，炮五平四（走俥七進一，包2進5，黑方勝勢；走俥七平八，馬3進4，捉雙車），包5退4，俥四進一，將6平5，傌六進七，將5平4，俥七平六，包5平4，炮四平六，車7平4！俥六退一，馬3進4，俥四退二，包4進3，俥四平六，包2平4，俥六退一，車2進1，黑方得子反占優勢。

20.俥八平七　　包2進7

飛象還有變化，演示如下：象3進5，俥七進一，車7進2，俥七平八，車2進2，傌六進八，車7平5，仕四進五，車5退1，俥二退三，紅方多兵占優。

21.俥七退一！　車7退2　　22.俥二平三!!

以下，車7退2，傌六進七，將5平6，俥七平四，紅勝。

3 浙江 陸萍萍（先負） 安徽 高 華

這是 1982 年 5 月 13 日，武漢全國象棋團體賽女子組第 8 輪的一局棋，由「五八炮進七兵對反宮馬」開局，黑方捉住戰機，馬撲相位，強行突破，「突頭包」絕殺。

1. 炮二平五　馬 2 進 3　　2. 傌二進三　包 8 平 6
3. 俥一平二　馬 8 進 7　　4. 兵七進一　卒 7 進 1
5. 炮八進四　士 4 進 5　　6. 炮八平五　…………

兵力尚未部署就緒，急於進攻，免不了要吃虧。

6. …………　馬 3 進 5　　7. 炮五進四　包 6 平 5
8. 炮五退一　馬 7 進 5　　9. 炮五進二　象 3 進 5
10. 俥二進四　…………

如圖 6-3 形勢，紅方急攻結果，雖然多得一中卒，但兵種不全，左翼俥傌原地未動，防線不鞏固，不如黑方形勢好。

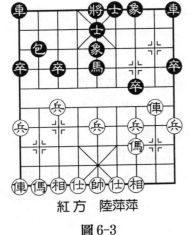

黑方 高 華

紅方 陸萍萍

圖 6-3

10. …………　車 1 平 4
11. 俥九進二　車 4 進 8
12. 傌八進七　車 9 進 2
13. 俥二平五　車 4 退 5
14. 俥九平八　象 5 退 3！

退象，為架中包閃開道，好棋！

15. 仕四進五　車 9 平 6
16. 相三進五　…………

紅方勿忙補仕相，黑方重兵

已集結中路，立即開始還擊。

16. ………… 　包 2 平 5 　　17. 俥五平二　馬 5 進 6

18. 傌三退一　車 4 進 5

紅方平炮，躍傌、進俥，像三把尖刀，直插敵陣心臟。

19. 相五退三　馬 6 進 5!!

強行突破，絕妙佳著！

20. 相三進五　　 …………

如走俥二退三或者傌一進二，則馬 5 進 3！俥八退一，
車 4 平 5！穿心，雙照將，絕殺。

20. ………… 　包 5 進 5　　21. 仕五進六　 …………

改走仕五進四，則包 5 平 2 得車，黑方勝定。

21. ………… 　車 6 進 6！

「空頭包」絕殺，黑勝。

 廈門　蔡忠誠(先勝)　廈門　曾國榮

這是 1982 年 9 月下旬，福建省第 8 屆運動會象棋賽的
一局棋，由「中炮過河俥對反宮馬」開局，弈至第 16 個半
回合便結束戰鬥，傌踹中象，妙手成殺。

簡評如下：

1. 炮二平五　馬 2 進 3　　2. 兵七進一　包 8 平 6
3. 傌二進三　馬 8 進 7　　4. 俥一平二　卒 7 進 1
5. 俥二進六　車 9 進 2　　6. 傌八進九　馬 7 進 6
7. 炮五進四　…………

不等黑方構成反擊態勢，立即揮炮取中卒，一邊作戰，
一邊鞏固陣地，膽略過人。

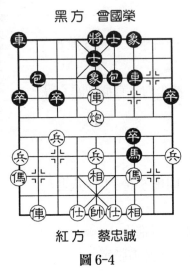

黑方　曾國榮

紅方　蔡忠誠

圖 6-4

7.　…………　馬 3 進 5

8. 俥二平五　象 3 進 5

9. 炮八進三　士 4 進 5

10. 炮八平五　車 9 平 7

11. 相七進五　馬 6 進 7

12. 俥九平八　卒 7 進 1

如圖 6-4 形勢，雙方旗鼓相當，一時難分優劣。

現在輪到紅方走子：

13. 傌九進七！　…………

啟動屯邊傌投入戰鬥，正是時候。

13.　…………　車 1 平 3

宜先平 7 路車至 8 路，再升車塞相眼或捉傌，使紅方後院起火，以擺脫被動局面。

14. 兵七進一　卒 3 進 1　15. 傌七進六　卒 7 平 6

平卒，引動遲緩，似乎尚未覺察紅方意圖。

16. 傌六進五！　包 2 平 4

傌踹中象，妙手！黑方不能用象吃傌，否則炮五進二打象將軍白吃一只車，紅方勝定。對這一突然襲擊，看來黑方沒有思想準備。

17. 俥五平七！！

絕殺！紅勝。以下變化：①車 3 進 3，俥八進九，包 4 退 2，傌五進七！雙將殺；②象 7 進 5，俥七進三，包 4 退 2，俥八進九！鐵門栓殺。

 5 建陽　鄭榮生(先勝)　廈門　曾國榮

1. 炮二平五　馬2進3　　2. 傌二進三　包8平6

3. 傌一平二　馬8進7　　4. 兵七進一　卒7進1

5. 傌二進六　車9進2　　6. 炮八進四　士4進5

7. 傌二平三　象3進5

以上為「五八炮過河傌對反宮馬右士象」開局陣式。

8. 兵五進一　車1平4　　9. 兵五進一　卒5進1

10. 傌三進五　包6進3

紅方用盤頭傌進攻，黑方升包騎河，準備反架中包。

11. 傌三平七　車4進2　　12. 炮五進三　包6平5

13. 仕六進五　馬7進6　　14. 傌八進七　車9平6

15. 相七進五　馬6進5　　16. 炮五退二　…………

如圖6-5，為1982年9月下旬福建省第八屆運動會象棋賽一局棋的中局形勢。

16. …………　車6進6

伏包打相叫將，雙肋車做殺。

17. 炮五平七！　…………

卸炮化解黑方攻勢，同時捉黑馬。

17. …………　車4進4

18. 傌七進一！　士5退4

如改走車4平3吃炮，則炮

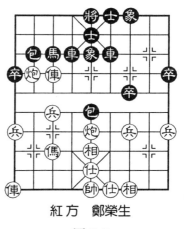

黑方　曾國榮

紅方　鄭榮生

圖 6-5

八平五！車3平4，俥七平八，得子勝定。

19.俥七平八　　士6進5

如改走車4平6，則炮七平五，士6進5，炮八退五，包5進2，帥五平六，前車進1，仕五退四，車6進3，帥六進一，車6平1，相三進五，紅方淨多雙炮一俥，勝定。

20.俥八平五!!

以下，黑方如走象7進5吃俥，則炮八進三！象5退3，炮七進六！悶宮殺；又如走將5平6，俥五退三，車4平3，炮八平七，車3平7，炮七進三，將6進1，俥七進六，紅方勝定。

 北京　臧如意(先勝)　甘肅　錢洪發

這是1982年10月24日，「上海杯」象棋大師邀請賽第13輪的一局棋，雙方由「五六炮正馬對反宮馬右三步虎」開局。

1.炮二平五　馬2進3　　2.傌二進三　包8平6

3.俥一平二　馬8進7　　4.炮八平六　車1平2

5.傌八進七　包2平1

平包亮車成右三步虎，富有彈性。

6.兵七進一　卒7進1　　7.傌七進六　士6進5

紅方用河口傌進攻，黑方補左士，此著大多補右士。

8.俥九進二　…………

出高左俥，20世紀80年代以來革新著法。

8.…………　　象7進5　　9.俥二進六　車9平7

10.炮五退一　車2進4

紅方退窩心炮，準備側面進擊，或者架疊炮猛攻中路；黑車巡河，下一步兌卒或阻馬。

11. 炮五平七　馬7進6
12. 傌六進四　車2平6

兌馬以後，黑方7路車露頭。

13. 相七進五　車6平2
14. 炮七進五　包1退1

退包，防止紅方擔竿炮打象兌子、得子。

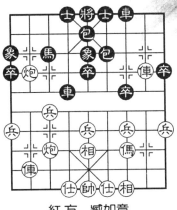

圖 6-6

15. 炮六平七　象3進1　　16. 俥九退一　車2平4
17. 俥九平八　士5退6　　18. 前炮平八　包1平5

（圖6-6）

如圖形勢，紅方左翼有攻勢，右翼過河俥進行牽制；黑方窩心包作用不大，易為對方所利用，加之雙象沒有相聯，有可能被打開缺口。

現在輪到紅方走子：

19. 俥二進一！　包6平7　　20. 炮七進五　　包7平3
21. 俥二平五！　…………

紅方平俥吃象捉包，一舉控制了全局，黑方已呈敗象。

21. …………　　　包3平4　　22. 炮八進三　象1退3
23. 仕六進五　…………

補仕，細膩，使黑方無機會進行反撲。

23. …………　　　車7平8　　24. 俥八進六

以下，包4退1，俥八平七，車4平2，俥七進二，車8進4，炮八平六，車2退3，炮六平四，包4退1，炮四平六，車2平4，俥七平八，車8退3，炮六平七，車4平3，兵七進一，紅方勝定。

⑦　火車頭　郭長順(先負)　浙江　于幼華

1.炮二平五	馬2進3	2.傌二進三	包8平6
3.俥一平二	馬8進7	4.兵七進一	卒7進1
5.俥二進六	士4進5	6.俥二平三	車9進2
7.炮八平七	象3進5		

以上為「五七炮過河俥對反宮馬右士象」開局陣形。

8.傌八進九	包2進4	9.兵五進一	車1平4
10.俥九平八	車4進6	11.炮七進一	包2退6

至此，紅方雙傌呆滯，已落下風。

12.兵五進一　包2平4！

13.兵五平四　…………

如補仕，則包4進3打死俥，黑方大占優勢；又如改走兵五進一吃卒，則包6進3，再包6平5，紅方也難走。

如圖6-7，是1982年12月8日，成都全國象棋個人賽第4輪一局棋的中局形勢。紅方中防空虛，兩翼兵力沒有構成有

黑方　于幼華

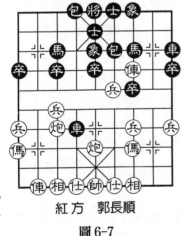

紅方　郭長順

圖6-7

效攻擊力；而黑方陣地堅實，蘊藏著很大的潛力，一旦反擊，勢不可擋。

13.　………　　包4進9！

打仕，矢在弦上，不得不發。

14. 俥八進二　　車9平8

紅方升俥，打算兌炮以緩和棋勢，黑方不予理睬，搶先亮出左車，勝負已基本定局。

15. 兵七進一　　象5進3　　16. 兵四進一　　………

衝兵，不如走炮七進三打卒，下一步俥三平二兌車，周旋餘地比較大。

16.　………　　包6平5　　17. 炮七進三　　包4平6

再殲紅仕，非常有力。

18. 炮五進五　　象7進5　　19. 兵四進一　　………

如走傌三退四吃包，則將5平4，傌四進五，車8進7，黑方勝勢。

19.　………　　車8進6　　20. 傌三退五　　車4進2

21. 傌五進四　　包6退7　　22. 俥三進一　　車4平6

以下，傌四退六，車6平5，帥五平六，車5平4，帥六平五，車8平5，帥五平四，車4進1，黑勝。

8 廣東　蔡福如(先負)　江蘇　戴榮光

這是 1982 年 12 月 16 日，成都全國象棋個人賽第 10 輪的一局棋。

1. 炮二平五　　馬2進3　　2. 馬二進三　　包8平6

3. 俥一平二　　馬8進7　　4. 兵七進一　　卒7進1

黑方　戴榮光

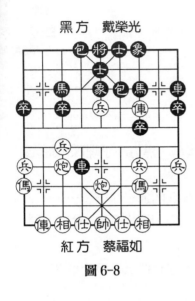

紅方　蔡福如

圖 6-8

5. 俥二進六　　士 4 進 5
6. 炮八平七　　象 3 進 5
7. 俥二平三　　車 9 進 2
8. 傌八進九　　包 2 進 4
9. 兵五進一　　車 1 平 4
10. 俥九平八　　車 4 進 6
11. 炮七進一　　包 2 退 6
12. 兵五進一　　包 2 平 4
13. 兵五進一　 …………

如圖 6-8 所示，紅方雖然挺中兵吃卒，意圖從中路突破，但經不起黑方有力地還擊。

接圖，由黑方走子：

13. …………　　包 6 進 3　　14. 兵五進一　　包 6 平 5
15. 仕六進五　　象 7 進 5

紅方攻勢頃刻瓦解。

16. 兵七進一　　馬 3 進 5 ！　　17. 兵七進一　　馬 5 進 6 ！
18. 俥三平六　　馬 6 進 8 ！　　19. 炮七退二　　車 4 進 2 ！
20. 俥六平四　　馬 7 進 6 ！　　21. 俥四退一　　車 9 平 6 ！！

黑方弈出一連串妙手，終於構成「臥槽馬」絕殺。

以下，①傌三進五，馬 8 進 7，俥四退四，車 6 進 6，炮五進二，俥六平五！雙叫將，絕殺；

②傌九進七，馬 8 進 7，俥四退四，車 6 進 6，傌七退六，車 6 退 1！臥槽馬將軍，殺。

 吉林　曹　霖(先勝)　銀鷹　鄭國慶

1987 年 4 月，第 6 屆全運會象棋團體預賽第 13 輪的一局棋，紅方僅用時 14 分 5 秒，走了 18 步棋即取得勝利。這盤棋，黑方雖然花了比紅方多 3 倍的時間，終於未能找到相應的對策，不得不起座認輸。

實戰過程如下：

1. 炮二平五　馬 2 進 3　　2. 傌二進三　包 8 平 6

3. 俥一平二　馬 8 進 7　　4. 兵五進一　車 1 進 1

以上形成「中炮直俥進中兵對反宮馬右橫車」開局。紅方選擇從中路進攻，黑方立即出右橫車與之抗衡。

5. 傌八進七　車 1 平 4

6. 炮八平九　車 4 進 5

7. 俥九平八　包 2 平 1

8. 俥八進六　車 4 平 3

9. 傌三進五　士 6 進 5

10. 炮九退一　象 7 進 5

紅方用盤頭傌進攻，黑方補士象鞏固中防。開局階段，雙方你來我往，針鋒相對，幾乎分不出孰優孰劣。

如圖 6-9 形勢，紅方主動進攻，黑方嚴陣以待，戰鬥一觸即發。

11. 兵五進一　卒 5 進 1

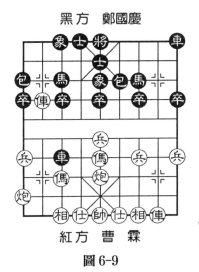

黑方　鄭國慶

紅方　曹　霖

圖 6-9

12. 炮九平七　車 3 平 4　　13. 俥八平七　包 1 退 1

紅方棄中兵、平炮打車、吃卒壓馬，發動攻勢，黑方從容應戰。第 13 回合黑退包，如改走卒 5 進 1，則傌五進三，卒 5 平 6（卒 7 進 1，傌三進五，紅優），傌三進二，紅方優勢。

14. 傌五進三　包 1 平 3　　15. 傌三進五！　…………

黑包打俥企圖得子，紅方成竹在胸，將計就計，毅然棄子搶攻。

15. …………　包 3 進 2　　16. 炮七進五！　…………

伏傌掛角將，傌後炮殺。

16. …………　車 4 退 3

只好退車攔炮，如改走馬 3 進 5 阻擋，或者走包 6 進 1、包 6 退 1，則傌五退六，紅方吃還一車，仍淨賺一包，勝勢。

17. 傌五進四！　將 5 平 6　　18. 炮七進三‼

炮轟底象，天地炮逞雄，妙極！

以下黑方有二種應法：①象 5 退 3，傌四退六吃俥；②將 6 進 1，俥二進八，將 6 進 1，炮七平一得車。

這二種應法，紅方均得包、殺象又奪勢，先棄後取戰術取得完全成功。至此，黑方已難挽敗局，遂簽城下之盟。

10　福建　陳　瑛（先勝）　吉林　趙淑海

這是 1990 年全國象棋團體賽女子組第 9 輪的一局棋，僅走子 19 個半回合即結束戰鬥，著法簡介如下：

1. 炮二平五　馬 2 進 3　　2. 傌二進三　包 8 平 6

3. 俥一平二　馬8進7
4. 兵三進一　卒3進1
5. 傌八進九　象3進5
6. 炮八平七　士4進5
7. 俥九平八　包2平1
8. 俥八進四　車1平4

至此，雙方布成「五七炮進三兵對反宮馬飛右象」開局陣形。

紅方　陳　瑛

圖 6-10

9. 兵九進一　卒9進1
10. 兵七進一　車4進4
11. 兵五進一　卒7進i
（圖6-10）

12. 兵五進一　車4平5

如改走卒5進1，則兵三進一，象5進7，兵七進一！車4退2，兵七進一，紅方占優。

13. 俥二進三　卒3進1　　14. 俥八平七　馬3進4
15. 炮七退一　車5平6　　16. 傌三進五　馬4進5
17. 俥二平五　包6進1　　18. 俥五平八！…………

紅方集中兵力襲擊黑方防禦力量薄弱的右翼。

18. …………　卒7進1？

挺卒，敗著。大軍壓境，應設法彌補右翼空虛的致命弱點。如改走士5退4，再上左士固防，用包阻擋，仍可抗衡。

19. 俥七平六！　士5退4

退士，招致速敗。另有兩種著法，演示如下：①包1平

4，炮七進六！包4退2，炮七平三，紅方得子占優；②包1平3，俥八進六，包3退2，俥六進四，包3平4，炮七平六，紅方勝定。

20. 炮七進八！

炮沉底將，妙！以下士4進5，俥八進六或炮七平九，紅勝。

 11 深圳　陳　軍（先負）　廣東　湯卓光

1991年5月，無錫全國象棋團體賽第7輪一局棋，由「中炮巡河炮對反宮馬」開局，僅18個回合就結束戰鬥，乾脆俐落。

1. 炮二平五	馬2進3	2. 俥二進三	包8平6
3. 俥一平二	馬8進7	4. 兵七進一	卒7進1
5. 炮八進二	象7進5	6. 俥八進七	馬7進6
7. 俥七進六	…………		

進河口俥邀兌，不如挺三兵兌卒活俥較好。此著也可走俥二進六。另有變化。

7. …………	馬6進4	8. 炮八平六	車1平2
9. 俥九平八	包2進4		

黑方右包封俥，紅方左翼子力單薄，處於被動，這和第7回合兌俥不無關係。

10. 俥二進六	士6進5	11. 炮五進四	馬3進5
12. 俥二平五	…………		

紅方炮擊中卒、兌俥，準備聯相，打算保持多兵種、多兵優勢。

12. ………… 車 2 進 2

升車有根，從而活包，著法積極穩健。

13. 相三進五　車 9 平 8

14. 俥五平六　車 8 進 8

15. 炮六退二（圖 6-11）…………

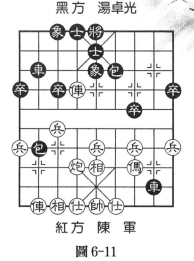

圖 6-11

紅方退炮如改走仕四進五，則包 2 平 4！俥八進七，包 4 退 3，俥八退四，車 8 平 7，炮六退二，包 4 平 8，下一步包沉底，黑方大占優勢。

接圖，黑方走子：

15. …………　包 2 進 1！

進包，好棋！迫使紅方不能補仕，黑車在下二路更形活躍。

16. 兵五進一　車 8 平 4！

車塞相眼，準備包打相，紅方不失子則失勢，已難於招架。

17. 兵五進一　包 2 平 5！

18. 俥八進七　包 6 進 6！！

空頭包絕殺，黑勝。

12 河北 閻文清(先負) 上海 胡榮華

1992 年煙臺「蓬萊閣杯」象棋男子精英賽第 3 輪的一局棋，黑方以反宮馬迎戰紅方的中炮橫俥七路傌。開局未幾，黑方捕捉住有利時機，迅速揮包過河，奪得主動權；進入中局以後，黑方雙車雙包配合默契，聲東擊西，妙手迭出，在第 22 個回合便迫使紅方起座認輸。實戰過程如下：

1. 炮二平五　馬 2 進 3　　2. 傌二進三　卒 7 進 1
3. 兵七進一　包 8 平 6　　4. 俥一進一　馬 8 進 7
5. 傌八進七　車 9 平 8　　6. 炮八平九　包 2 進 4
7. 傌七進六　…………

黑方不出直車，改走右包過河，爭先之著。紅方躍傌河口，意欲搶攻，但因右側底相弱點而慢了半拍。此著可考慮改走兵五進一，用盤頭傌進攻。

黑方　胡榮華

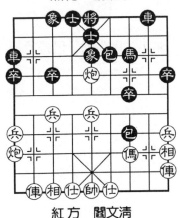

紅方　閻文清

圖 6-12

7. …………　包 2 平 7
8. 傌六進五　象 7 進 5
9. 相三進一　…………

無奈。如改走傌五進三，則包 7 退 4，相三進一，車 8 進 6，俥一平四，包 6 進 4，黑方優勢。

9. …………　馬 3 進 5
10. 炮五進四　士 6 進 5
11. 俥九平八　車 1 進 2

12. 兵五進一（圖6-12）……

如圖所示，紅方進展遲緩，且兩側俥、炮閑置，兵力很分散，中防又不鞏固，難免授人以隙；反觀黑方，陣地嚴謹，各子之間構成有機聯繫，一旦實行反擊，其勢將不可阻擋。

12. ………… 車8進6！

要著，一方面，7路卒可安然渡河；另一方面，7路包在車的掩護下，對紅方各子可以進行有效封堵。

13. 兵五進一　卒7進1　　14. 炮五平九　包7平2！

平包封俥，好棋！黑方已明顯占據優勢。

15 俥八進二　車1平4

黑方平車肋道，下一步車8平4做殺，再挺7卒，大占優勢。

16. 仕四進五　車4平2　　17. 俥一退一，包2平9！

18. 俥八進五　包9進3

黑方聲東擊西，兌俥得勢。

19. 俥八進二　卒7進1　　20. 兵五進一　…………

如改走傌三進五，則卒7平6，黑方勝勢。

20. ………… 卒7進1　　21. 兵五進一　…………

雙方兵卒均連進兩步，殲子進逼九宮，形成各攻一翼、激烈對搏之勢。

21. ………… 包6進7！！

黑方士角包像一支冷箭，突然奔襲紅方右翼底線，車雙包卒4子歸邊，紅方已難以招架。

22. 相一退三　包6退6

以下的可能變化是：①相三進五，包6平5！前炮平

五，馬7進5，炮九平三，車8進3，仕五退四，車8退2，
炮三退二，象3進5，黑方勝定；

　　②仕五退四，車8平5，仕六進五，包6平1，炮九進
四（改走兵五進一，將5進1！黑方勝定），車5平1，炮
九進三，象3進5，黑方勝定。

第七章
中炮對單提馬、拐腳馬、
三步虎及其他

1　　雲南　何連生(先勝)　　甘肅　錢洪發

　　這是 1982 年 5 月 13 日，武漢全國象棋團體賽第 8 輪的一局棋，雙方走成「中炮直俥進七兵對右單提馬」開局陣式，18 個半回合結束戰鬥，借炮使傌，釣魚傌絕殺。

　　實戰過程如下：

　　1. 炮二平五　馬 2 進 3　　2. 傌二進三　馬 8 進 9

　　右馬保護中卒，左馬屯邊，稱為右單提馬。它是抵抗中包的正規武器之一。由於各子之間聯繫密切，不怕猛攻突襲，但中防較弱，兩馬出動緩慢，一般要到中局以後才能充分體現各子的作用。

　　3. 俥一平二　車 9 平 8　　4. 兵七進一　象 3 進 5

　　5. 傌八進七　士 4 進 5　　6. 炮八平九　…………

　　平炮邊路，準備出直俥進攻，比較有利。

　　6. …………　車 1 平 2　　7. 俥九平八　卒 7 進 1

　　如改走包 2 進 4，兵三進一，包 8 進 4，黑方雙包過河，實行反擊，另有複雜變化。

　　8. 俥八進六　包 2 平 1　　9. 俥八進三　馬 3 退 2

　　10. 俥二進一　…………

　　進俥，下一步作戰略轉移，要著。

　　10. …………　包 8 平 6　　11. 俥二平八　馬 2 進 3

　　如圖 7-1，雙方子力完全相同，黑方防守嚴密，只是右翼邊包無根，底線空虛，易受攻擊；紅方左翼俥傌炮，有中炮密切配合，乃利用先行之機，大舉進攻。

　　12. 俥八進六　…………

升俥捉包、蹩馬腿，主動出擊，擴大先手，奪取優勢。

12. ………… 馬3退4？

退馬，敗著。底線將被封死，中卒失去保護，無異敵開大門。此著不如改走包1退1，紅方若走炮九進四，則車8進6，炮九平五，馬3進5，俥八進二，士5退4，炮五進四，包1平5，黑方馬包兌換雙炮，雖然少2只卒子，但尚可抗衡。

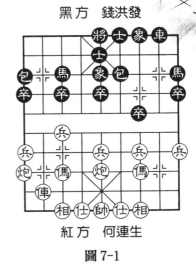

圖 7-1

13. 俥八進二　車8進6　　14. 炮五進四　車8平7

15. 傌七進六！　…………

棄傌搶攻，好棋！紅方構成左、中、右三條攻殺線路，勝利在望。

15. ………… 車7進1

貪吃傌，導致速敗。不如改走包6進5，炮九進四，車7平5，仕六進五，車5退1，傌六進七，包6退5，相七進五，紅方勝勢，但黑方仍可周旋。

16. 相七進五　包6進5

黑方拆散了擔子包，於防守不利，不如改走車7進1。

17. 炮九退一　車7進1　　18. 仕六進五！　包6進1

19. 仕五進四‼

以下，紅方借炮使傌，車7退1，炮九平六！包1平4，傌六進七，包4平3，傌七退六，包3平4，傌六進四，

包4平1，傌四進六，包1平4，傌六退八！包4平2，傌八進七！鐵門栓、釣魚傌殺。

2 福建 蔡忠誠(先勝) 青海 徐永嘉

如附圖，為 1982 年 5 月 16 日，武漢全國棋類比賽象棋團體賽第 10 輪的一局棋，雙方由「中炮直俥進七兵對右單提馬橫車」開局，弈至第 10 回合時的中局形勢。

1. 炮二平五　馬2進3　　2. 兵七進一　車9進1
3. 傌二進三　車9平4　　4. 俥一平二　車4進3

黑方第 2 步即起橫車，過宮，巡河，連走三步，集中兵力伺機向紅方左翼實行反擊。

5. 兵五進一　士4進5　　6. 傌八進七　馬8進9
7. 兵五進一　卒5進1　　8. 傌七進五　車4進3
　　　　　　　　　　　　9. 俥九進二　包8平5
　　　　　　　　　　　　10. 炮八進二　車4退1

（圖 7-2）

紅方升炮巡河邀兌車，黑方退車捉傌避兌，主要考慮右車尚未啟動，且中包換雙傌可得子。

如圖形勢，紅方有攻勢，又得先行之利；黑方正在組織力量實行反擊。

現在由紅方走子：

11. 炮五進三　將5平4

出將，雖然得子，卻失勢。

黑方　徐永嘉

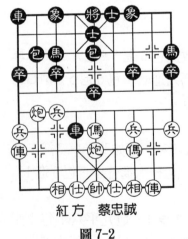

紅方　蔡忠誠

圖 7-2

著不如改走包 5 進 1，仕四進五，象 3 進 5，傌五進四，車 4 平 2，炮五退一，車 1 平 4，黑方優勢。

12. 仕四進五　包 5 進 4

黑方急於得子，產生嚴重後果。此著宜走車 1 進 1，紅方如走相七進五，包 5 進 4，傌三進五，車 4 平 5，俥九平六，士 5 進 4，俥二進五，車 1 平 5，黑方大占優勢。

13. 傌三進五　車 4 平 5　　14. 車九平六　士 5 進 4

15. 俥二進五　馬 9 退 7　　16. 俥六進四　馬 7 進 5

如改走車 5 平 2，則炮八平九，車 1 平 2，紅方一炮被禁，雙俥炮仍占優勢，但黑方尚可抗衡。

17. 炮八退二！　馬 5 退 7

黑馬進而復退，大勢去矣，敗局已定。如改走士 6 進 5，則炮五進三！紅方勝定。

18. 炮八平六　將 4 平 5　　19. 炮六平五　將 5 平 4

如改走象 3 進 1，則俥二進三，紅方勝定。

20. 前炮平六！

以下，車 5 平 4（如士 6 進 5，俥六平五，將軍抽車勝），俥六進一，將 4 平 5，俥六進一！雙俥錯殺。

3 安徽　**高 華(先負)**　河北　**劉殿中**

這是 1982 年 12 月 27 日，西安「長安杯」象棋國手邀請賽第 8 輪的一局棋，雙方走成「中炮進七兵對單提馬左包封車」開局陣式：

1. 炮二平五　馬 8 進 7　　2. 傌二進三　車 9 平 8

3. 俥一平二　包 8 進 4　　4. 兵七進一　卒 7 進 1

5. 傌八進七　象 3 進 5　　6. 俥九進一　…………

紅方出橫俥，準備搶占肋道以加強攻勢。

　6. …………　士 4 進 5　　7. 俥九平六　馬 2 進 1

黑方出人意外地走邊馬，目的是活通車路。

　8. 俥二進一　卒 3 進 1

紅方伸右俥，不如改走俥六進四騎河，黑方如走包 2 平 3，則傌七進八封車。黑方盤面嗅覺十分敏銳，見紅方聯俥出現漏洞，立即挺 3 卒邀兌。

　9. 兵五進一　卒 3 進 1　　10. 傌七進五　卒 3 平 4！

黑方 3 路卒渡河，構成對方心腹大患。

　11. 俥二平四？　…………

平俥，失著。宜改走兵五進一，卒 5 進 1（車 1 平 4，兵五平六，包 2 平 4，兵六進一，包 4 退 1，炮八進五，激烈對攻），炮五進三，車 1 平 4，炮五平六，馬 7 進 5，俥二平四，雙方均勢。

　11. …………　車 1 平 4　　12. 兵五進一　卒 5 進 1

　13. 炮五進三　卒 4 進 1！　　14. 俥四進五　包 2 進 4

　15. 傌五退四　車 8 進 5

黑方大舉進攻，形勢咄咄逼人。

　16. 俥四平九　…………

掃卒捉馬，軟著。應改走兵三進一，黑方如走車 8 平 7，傌三進四，尚有反擊機會。

　16. …………　馬 1 退 3　　17. 俥九平七　車 8 平 5

　18. 俥六平五　車 5 平 4　　19. 俥七進二　…………

吃馬，敗著。可考慮走俥五進一，先抵擋一陣，再作計較。

19. ………… 卒4進1！

20. 傌三進五 …………

如圖7-3形勢，紅方雖然炮鎮中路，無奈前沿只有單俥，不能構成殺局，其餘主力又遠在後方，接應不上，敗局已定；而黑方以過河卒子為先鋒，大軍壓境，直逼九宮，又有先行之利，已勝券在握。

現在輪到黑方走子：

20. ………… 包8進2！

改走前車進1，則俥五平七，包8平5，黑方勝定。

21. 傌四進二 卒4平5！

黑方 劉殿中

紅方 高 華

圖7-3

以下著法：傌五退七，卒5進1，仕六進五，前俥平五！炮五平八（俥七退三，馬7進5，俥七平八，車4平3！傌七退六，馬5進3！炮八平七，包2平3，炮五平四，包3平5，相七進五，馬3進4！炮七平六，車5平6，傌六進八，車3進9，傌八退六，包8進1！天地包殺，黑勝），車4平3！俥七進一，象5退3，傌二退四，包2平9，黑方勝定。

這一局棋，黑方3路卒斷續走了六步，直闖九宮，實屬少見。

第七章 中炮對單提馬、拐腳馬、三步虎及其他

265

4 靜安 沈 民(先勝) 金山 傅銀根

這是 1985 年 3 月，上海市第 4 屆「迎春杯」象棋團體賽的一局棋，雙方以「中炮對單提馬」開局：

1.炮二平五 馬 2 進 3　　2.傌二進三 車 1 進 1

黑方第 2 步起右橫車，在單提馬布局裡尚不多見，它有打亂對方預定布置的意圖。

3.俥一平二 包 8 平 7　　4.傌八進七 馬 8 進 9

5.兵五進一 包 7 平 5

紅方針對對方中路空虛的弱點衝中兵急攻，同時為雙傌盤頭開闢出路，正確。黑方還架中包乃必然之著，改成其他走法，都難以抵擋紅方中路的猛烈攻勢。

6.炮八平九 車 1 平 4

黑方 傅銀根

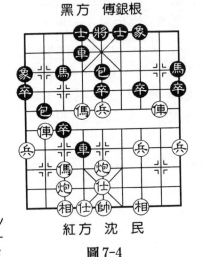

圖 7-4

紅方 沈 民

7.俥九平八 車 4 進 5

8.俥八進四 車 4 平 3

9.傌三進五 車 9 進 1

10.炮九退一 車 9 平 4

11.炮九平七 車 3 平 4

12.仕四進五 象 3 進 1

13.俥二進五 …………

紅方進俥騎河，控制局面，伺機配合中兵渡河。

13.………… 卒 3 進 1

14.兵五進一 包 2 進 2

15.傌五進六 …………

黑包進 2 瞄中兵並伏卒 3

象棋精巧短局

266

進 1 得俥手段，棋枰上頓時劍拔弩張，有一觸即發之勢，現
紅方進傌也可謂箭在弦上不得不發。

　　15. …………　卒 3 進 1！
　　16. 俥八進一！　…………
　　如圖 7-4，黑方強衝 3 卒欲圖得子，紅方別無選擇，只
能棄俥放手一搏了。如若炮七進三打卒，則黑後車進 3 咬傌
得子。

　　16. …………　馬 3 進 2　　　17. 傌六進五　象 7 進 5
　　18. 兵五進一　卒 3 平 4？
　　平卒失誤，導致速敗。應該走後車進 3 兌俥，兵五進
一，則士 4 進 5，兵五進一，將 5 平 4（若走將 5 進 1，則傌
七進五，黑方失子敗定），俥二平六，車 4 退 2，炮五平
六，車 4 進 3，仕五進六，士 6 進 5，黑方雖處下風，尚可
周旋。

　　19. 兵五進一　士 4 進 5　　20. 兵五進一　將 5 進 1
　　21. 俥二進三　將 5 退 1　　22. 俥二平六　馬 2 進 3
　　23. 仕五進六！
　　伏炮七平五，重炮絕殺。

 吉林　**矯聞生（先負）**　湖南　**楊世強**

　　1. 炮二平五　馬 2 進 3　　2. 兵七進一　馬 8 進 9
　　3. 傌八進七　象 3 進 5　　4. 傌二進三　士 4 進 5
以上為「中炮進七兵對單提馬右士象」開局陣形。
　　5. 傌七進六？　車 1 平 4
躍傌輕率，被黑方借勢出貼身車，舒展右翼子力。在此

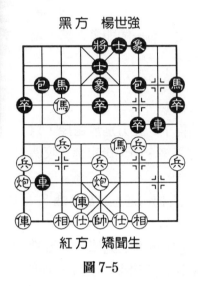

黑方　楊世強

紅方　矯聞生

圖 7-5

局勢下，紅方應走俥一進一提橫俥待機而動，較為靈活。黑方若接走車 1 平 4，則炮八平九，以後針對黑方左馬屯邊的弱點謀求中路突破，或許能有所建樹。

　　6. 傌六進七　　車 4 進 7
　　7. 炮八平九　　車 4 平 2
　　8. 兵三進一　………

　　同樣挺兵活傌，不如走兵五進一，黑若車 2 退 1，則俥一進一，以後再伺機兵五進一，比較穩妥。

　　8.………　　車 9 平 8　　　　9. 俥一進一　　炮 8 平 7
　　10. 傌三進四　車 8 進 4　　　11. 俥一平六　　卒 7 進 1

　　如圖 7-5 為 1987 年 10 月 6 日，太倉全國農民象棋個人賽第 1 輪一局棋的中局形勢，黑方雙車雙包分布在兩翼，7 路包遙控紅方底相，蓄勢待發；紅方右翼空虛，左翼俥炮被封，左肋俥自塞相眼，如何應用先行之機調整子力部署，十分關鍵。

　　12. 傌四進六？　………

　　躍馬過河，鑄成大錯，被黑方棄馬打相，迅速入局。此著紅方改走俥六進四，卒 9 進 1，相三進一，卒 7 進 1，相一進三，局面尚無大礙。

　　12.………　　卒 7 進 1　　　13. 俥六進三　………

　　若改走傌六進七，則包 7 進 7，仕四進五，車 8 進 5，

俥九進一（如走炮五進四，則包7平4，仕五退四，包4平1，俥六退四，包1平4，黑勝），包7平4，仕五退四，車2平5，俥六平五，包2進8，俥九平八（若俥五進一，則包4退1，再車8退1），包4平6，俥八退一，包4退1，黑勝。

13. ………… 包7進7　　14. 仕四進五　車8進5
15. 俥九進一　包7平4　　16. 仕五退四　包4平6
17. 俥九平四　包6平3　　18. 帥五進一　車2進1

包輾丹砂，雙車錯殺，黑勝。以下紅若接走俥六退三，則包3退1，俥六進一，包3平6，俥六退一，包6平4，傌六退七，車8退1，帥五退一，車2進1，仍是黑勝。

 廣東　楊官璘(先勝)　江蘇　戴榮光

1. 炮二平五　馬8進7　　2. 傌二進三　車9平8
3. 兵七進一　象3進5　　4. 傌八進七　馬2進4

黑方飛象之後，用拐腳馬應對，它有許多攻防變化。

5. 俥一進一！ …………

出橫俥，爭先之著。

5. ………… 士4進5　　6. 俥一平六　包8退1
7. 兵三進一　包2退2

至此，形成「中炮橫俥兩頭蛇對拐腳馬」開局陣式。黑方退包實行防守反擊策略。

8. 俥六平四　卒7進1　　9. 兵三進一　包8平7
10. 傌三進四　包7進3　　11. 炮八平九　包2進4

如改走包2進6，則兵一進一，對紅方無甚威脅；又如

黑方　戴榮光

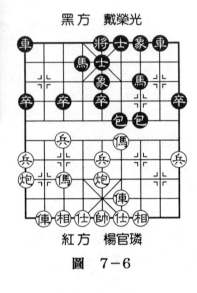

紅方　楊官璘

圖　7－6

改走馬4進2，則炮九平八，包2進7，炮五平八，馬2進4，雙方均勢。

12. 俥九平八　包2平6

如圖7-6，紅方各子比較勻稱舒展，黑方雙包巡河，主力相對集中於左側，6路包打俥，意欲逼退紅傌，然後8路車過河，大舉反攻。這是1980年4月30日福州全國象棋賽第1組第9輪一局棋的中局形勢。

現在由紅方走子：

13. 炮五平四　…………

卸中炮抵擋，正著。

13. …………　車8進5

升騎河車捉傌，空著，不如改走卒5進1，下一步雙馬連環，穩紮穩打。

14. 炮四進三　馬7進6　　15. 相七進五　卒5進1

16. 俥四進二　包7退3

退包保馬，再平包拴住車、馬，可得子。

17. 傌四進六　車8退1　　18. 傌七進六！　…………

進傌河口捉馬，好棋！化解了黑方平包打死俥的手段。

18. …………　馬6退8

如改走卒5進1，則前馬進四！包7平6，兵五進一，車8進1，兵五進一，馬6退8，俥四平六，紅方中兵渡河

大占優勢。

19. 俥四進五！　車1進2　　20. 炮九平六　卒5進1

挺中卒，導致紅方迅速入局。如改走車1平2，俥八進
七，馬4進2，傌六進五，馬2退1，傌五進三，馬8退7，
俥四平三，紅方得子勝勢。

21. 前傌進四　車8平6　　22. 炮六進六！　卒5平4

23. 俥八進九　士5退4　　24. 炮六退二！

以下，象5退3，俥八平七！車6退1（車1平6，俥七
平六！將5平4，傌四進六，傌後炮殺），俥四退二，馬8
退6，炮六平五，紅方勝定。

7　　安徽　**高　華**(先負)　北京　**謝思明**

這是1985年10月，上海「百歲杯」象棋大師邀請賽的
一局棋，雙方由「中炮七路傌對右象拐腳馬」開局。

1. 炮二平五　馬8進7　　2. 傌二進三　卒7進1

3. 兵七進一　象3進5　　4. 傌八進七　馬2進4

5. 俥一進一　卒3進1

黑方棄卒爭先，為右車出動創造條件。

6. 俥一平六　車9進1　　7. 兵七進一　車1平3

8. 炮八退一　車3進4　　9. 俥九進二　包2進4

10. 炮八平七？　…………

由於黑方包2進4已有防備，再平包打車就沒有必要
了，不如改走傌七進八較有發展。

10. …………　包2平3　　11. 傌七退九　包3平7

12. 相三進一　馬4進2

黑方　謝思明

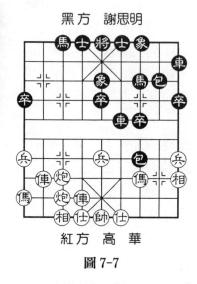

紅方　高　華

圖 7-7

13. 俥九平八　馬 2 退 3

14. 炮五平七　車 3 平 6

（圖 7-7）

如圖，雙方集結重兵，各攻一翼。

15. 俥八進七 …………

紅方各子占位欠佳，不宜強攻，應先走俥六平二避一手，調整子力部署後，再做打算，現揮俥沉底比較急躁。

15. …………　車 9 平 6

16. 後炮進八　象 5 退 3

17. 俥八平七？ …………

仍應走俥六平二，紅方雖處劣勢，尚可周旋。

17. …………　包 8 進 7！　18. 傌三退二　包 7 進 3！

突施冷箭，妙極！令紅方猝不及防，由此奠定勝局。

19. 相一退三　前車進 5　20. 帥五進一　後車進 7

黑方得俥勝定。

 浙江　陳孝堃(先勝)　湖北　胡遠茂

1. 炮二平五　馬 8 進 7　　2. 兵七進一　車 9 平 8

3. 傌二進三　包 8 平 9　　4. 傌八進七 …………

以上為「中炮進七兵對三步虎」開局陣式。這是 1981 年 9 月溫州全國象棋個人賽一局棋的實戰著法。

4. …………　卒 7 進 1

挺卒制傌，著法工穩。

　5. 俥一進一　　馬2進3

如改走車8進5騎河，則形成對攻局面。進馬或者補士，屬於穩健著法。

　6. 俥一平六　……………

以往這步棋大多數平四路。

　6.…………　　象3進5　　7. 傌七進六　士4進5

　8. 俥九進一　…………

起橫俥相連，預防黑方車1平4牽制俥傌，正著。

　8.…………　　卒7進1

棄車，準備進包串打，然後轉移至左側加強攻擊力，同時開出直車。但這樣一來，紅方傌前兵挺進，右傌可進駐河口，於黑方不利。此著應走包2進4，俥六進二，包2退5，傌六進七，包2平3，炮八平七，包3進2，炮七進四，車8進6，炮五平七，車8平7，相七進五，雙方均勢。

　9. 兵三進一　　包2進3

　10. 兵三進一　　包2平4

　11. 俥六進三　　象5進7

　12. 傌三進二　…………

結果黑方左車被封。

　12.…………　　車1平4

　13. 俥六平三　　車4進4

　14. 炮五平二　　馬7進8

如圖7-8，雙方子力基本相同，相互之間各有牽制，針

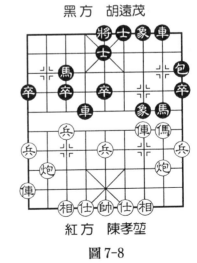

黑方　胡遠茂

紅方　陳孝堃

圖7-8

對黑方下一步有平包逐俥掠相的手段，紅方走：

15. 相三進五 …………

飛相，正確。如改走炮二進三打馬，則車8進4，炮八平二，車8平9，紅方無便宜。

15. ………… 象7退5　　16. 俥九平四　車8進2

黑方升車欠妥，宜走包9平8兌子，雙方均勢。

17. 俥三進二！ 車8平6　　18. 俥四進六　士5進6

19. 俥三平二 馬8進6　　20. 俥二平四 …………

平俥捉雙，必得一士。

20. ………… 馬6進4　　21. 炮八平六　馬4進2

22. 俥四進一 馬2進3

一個吃士，一個咬相，結果卻不一樣。

23. 炮六平七 馬3退1　　24. 傌二進三！ …………

進傌叫殺，紅方穩操勝券。

24. ………… 馬1退3

改走車4平8，則傌三進一，象7進9，俥四平五，馬3退5，炮七平九，卒5進1，炮二平四，紅方勝勢。

25. 俥四進二！

以下，將5進1（將5平6，炮二進七！側面虎殺），俥四退一，將5退1，炮二進七！三子歸邊殺。

9　　雲南　**陳信安（先勝）**　青海　**尹士瑞**

1. 炮二平五　馬8進7　　2. 兵七進一　車9平8

3. 傌二進三　包8平9　　4. 傌八進七　馬2進3

5. 俥一進一　車8進4

紅方出橫俥，黑方左車巡河，各有所圖。

　　6.俥一平六　　卒3進1
　　7.兵五進一　　士4進5
　　8.傌七進五　　象3進5
　　9.炮八平七　　馬3進4
　　10.兵五進一　　馬4進5
　　11.傌三進五　　卒5進1

　　至此，雙方兌去一馬，黑方得中兵，紅方先手。

　　12.俥九平八　　包2平4

　　如圖7-9，是1982年5月

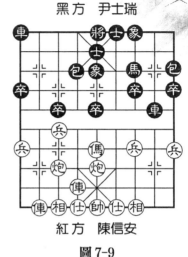

黑方　尹士瑞

圖7-9

紅方　陳信安

10日，武漢全國象棋團體賽第5輪一局棋的中局形勢。從盤面上可以看出，黑方雖然多一中卒，但處於守勢；紅方中路和左翼攻勢很猛，又有先行之利，棋勢占優。

　　現在由紅方走子：

　　13.俥六進四！　…………

　　伏下一步傌五進三，再傌三進五吃中卒，紅方大占優勢。

　　13.…………　車8進1　　14.俥六平五　卒3進1

　　15.俥八進六　卒3進1

　　進卒嫌緩，不如改走車8平4，仍有反擊機會。

　　16.炮七平六！　…………

　　借避卒捉包之機，先一步占據士角，妙！使黑車不能平4路兌炮，否則7路馬無根，難於逃脫虎口。

　　16.…………　包4平3　　17.傌五進三！　卒7進1

18. 俥五平三！　卒3平4

不如改走車1平4較好。

19. 俥三平八！　卒4平5

如改走車1平3，則傌三進四！車8平6，傌四進六，將5平4，傌六進七，卒4進1，後俥平六，包3平4，傌七退六，卒4平5，俥八進三，將4進1，俥八退一，將4退1，傌六退八，士5進4，俥六進二，將4平5，傌八進七，將5進1，傌七退五，將5退1，俥六進二，紅勝。

20. 傌三退五　車8平4　　21. 仕六進五　馬7退9

如改走包3平4，則炮六進五，車4退3，傌五進六，車1平3（走馬7進8，炮五平六！車4平1，前俥進三，後車平2，俥八進四，士5退4，俥八平六，將5進1，俥六退一，將5退1，炮六平五，士6進5，俥六平五，將5平6，炮五平四，紅方勝定），前俥進三，車3平2（車4退2，傌六進四！紅勝），俥八進四，車4退2，傌六進四！車4平2，傌四進六，將5平4，炮五平六，傌後炮殺。

22. 傌五進四　車4進1　　23. 傌四進六！　包3平4

25. 前俥進三

以下，車1平2，俥八進四，包4退2，傌六進四！絕殺。

 江蘇　徐天紅(先負)　浙江　于幼華

1. 炮二平五	馬8進7	2. 傌二進三	車9平8
3. 兵三進一	包8平9	4. 傌八進七	馬2進3
5. 兵七進一	車1進1	6. 炮八平九	包2退1

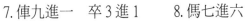

7. 俥九進一　卒 3 進 1　　8. 傌七進六　‥‥‥‥

跳傌河口，準備渡河捉馬，擴大先手。

8. ‥‥‥‥　車 8 進 4　　9. 俥九平四　車 8 平 4

10. 傌六進四　‥‥‥‥

如圖 7-10，為 1982 年 5 月 17 日，武漢全國象棋團體賽第 11 輪一局棋的中局形勢。紅方河口傌在四路俥的掩護下，強渡過河，下一步咬馬叫殺，再退傌殲中卒；黑方各子分布較勻稱，雖然中路顯得有些薄弱，7 路馬被捉，但是紅方左側底線出現空檔，可加以利用，實行反擊。

現在由黑方走子：

10. ‥‥‥‥　包 2 進 8！

11. 俥四平八　‥‥‥‥

此著如改走傌四進三吃馬叫殺，則車 4 進 5，帥五進一，士 4 進 5，再平車或出將，黑方勝定。權衡得失，紅方放棄原進攻計劃，平車捉炮。這樣一來，紅方在運子步數上吃虧了兩步棋。

11. ‥‥‥‥　車 4 平 6

12. 俥八退一　卒 7 進 1

四兵（卒）對面，黑方先手。

13. 俥八進四　卒 7 進 1

14. 兵七進一　卒 7 進 1

15. 兵七進一　馬 3 退 5

黑方 7 路卒連續挺進三步，非常有力；紅方七路兵連

黑方　于幼華

紅方　徐天紅

圖 7-10

進兩步，黑方退窩心馬連環，撲了一個空。

16. 俥八平三　馬7進8　　17. 俥三進四？……………

升俥下2路，敗著。其目的企圖牽制黑方車馬，結果適得其反，反為黑方所算。此著如改走炮五進四，則馬5進7，黑方必得一子，棋勢占優。

17. …………　車1進1　　18. 俥一進一　馬5進7！

19. 俥一平七　卒7進1

至此，黑方左翼諸強子將以排山倒海之勢，大舉進犯，無法阻擋；而紅方三路俥被關，右傌丟失，進攻無路，乃起座簽城下之盟。

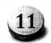

11 福州　**胡祥祺（先勝）**　晉江　**邱志強**

這是1982年9月，福建省第8屆運動會象棋賽的一局棋，主動出擊，妙手連連。

1. 炮二平五　馬2進3　　2. 傌二進三　包2平1

3. 傌八進七　車1平2　　4. 俥九平八　車2進6

黑方升車過河，採用以攻代守戰略。

5. 炮八平九　…………

平包兌車，意圖處理左側矛盾。此著也可改走俥一平二攻擊黑方左側。

5. …………　車2平3　　6. 俥八進二　包8平6

平包，為攻守兼備之著，比飛象鞏固中防積極。

7. 俥一平二　馬8進7　　8. 兵三進一　象7進5

9. 仕四進五　卒3進1

挺3路卒企圖渡河，同時活通右馬。

10. 炮五平四 …………

卸中炮，伏飛相、打死
車，爭先之著。

10. ………… 車 3 平 4

11. 相三進五 車 4 退 3

12. 俥八進二 …………

紅方乘勢升俥巡河，加速
出動左翼子力。

12. ………… 卒 5 進 1

13. 兵九進一 …………

黑方挺中卒，開通車路；
紅方挺邊兵，為躍馬河口，預
防黑包進擊做準備。

13. ………… 士 6 進 5

14. 傌七進六 車 4 平 6（圖 7-11）

如圖形勢，紅方各子舒展，相互關聯，配合默契，構成
有機整體，占據優勢；黑方左車未曾移動，卒林車活動受限
制，中卒無根，處於守勢。

現在輪到紅方走子：

15. 炮四進五！ …………

兌炮，積極主動，擴大先手之著。

15. ………… 士 5 進 6

只能用士吃炮，否則右馬無根，易成為死馬。

16. 俥二進七 馬 3 退 5

如改走車 9 平 7 保馬，則俥八進三！馬 3 退 5，俥八平
六，黑方各子龜縮一堆，處境不妙，紅方勝勢。

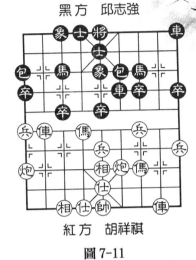

黑方 邱志強

紅方 胡祥祺

圖 7-11

17. 俥二退二　馬5退7　　18. 俥二平五 …………

紅方二路俥先進、後退，再平中掃卒，連走3步，非常有力。

18. …………　　車9平8　　19. 炮九平七！　將5平6

20. 傌六進七！　包1平4　　21. 傌七進六　　將6進1

22. 俥五進二　　士4進5

紅方主動進攻，連出妙手；黑方勉強招架，已難挽敗局。

以下，黑方如走包4平3，則俥五平七，車4退2，炮七平四！將6退1，俥四平六，將6平5，俥六進四，紅勝。

12　江蘇　李國勛(先勝)　貴州　王剛扣

1. 炮二平五　馬8進7　　2. 傌二進三　車9平8

3. 兵三進一　包8平9　　4. 傌八進七　馬2進3

5. 兵七進一　車1進1

至此，形成「中炮兩頭蛇對左三步虎右橫車」的開局陣式。

6. 俥九進一 …………

起橫俥，較少見，一般此著多走炮八平九，包2進4，俥九平八，包2平3，成另一種變化。

6. …………　　車1平4　　7. 俥一進一 …………

紅方起雙橫俥，準備搶占六路要津。

7. …………　　車8進4　　8. 俥一平六　車8平4

9. 帥五進一 …………

進帥，別具匠心之著，如
直接兌車，黑方巡河車搶占要
津後，可兌掉3、7路卒，以
活躍子力。

9. ………… 象7進5
10. 傌三進四　前車進4
11. 俥九平六　車4進7
12. 帥五平六　卒3進1
13. 兵七進一　象5進3
14. 傌七進六 …………
兌去雙俥後，紅方各子活
躍，先手擴大。

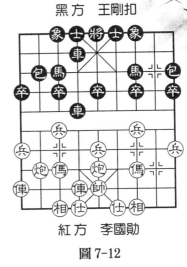

黑方　王剛扣

紅方　李國勳

圖 7-12

14. ………… 包9退1 15. 傌六進五　馬7進5
16. 炮五進四 …………
紅方炮擊中卒，正著。改走傌四進五，則馬3進5，交
換後紅方子力配置較差，空頭炮威力無法施展。

16. ………… 包9平4 17. 炮五平七　包2進4
18. 炮八平五　象3退5 19. 傌四進三　包2平4
20. 帥六平五　後包平5 21. 傌三退四　包4平9
黑方若改走包5進5，則炮五平七，黑方必失子。

22. 兵九進一　包5進5？
局勢已有所緩解，紅方想要取勝有相當大的難度。想此
時黑方再次出現不應有的失誤，釀成敗局。

23. 炮五平七　馬3退1 24. 傌四退三
紅方退傌捉雙，勝定。

 江蘇 汪霞萍(先勝) 北京 朱建新

這是 1986 年 5 月 3 日，邯鄲全國象棋團體賽第 11 輪女子組的一局棋，18 個半回合便結束戰鬥。

1. 炮二平五　馬 8 進 7　　2. 兵三進一　車 9 平 8
3. 傌二進三　包 8 平 9　　4. 傌八進七　卒 3 進 1
5. 炮八進四　象 7 進 5

至此，形成「五八炮對三步虎飛左象」開局陣式。

6. 俥一進一　馬 2 進 3　　7. 炮八平七　…………

平炮壓馬是穩步進取的走法。

7. …………　車 8 進 4　　8. 俥九平八　車 1 平 2
9. 俥一平六　卒 7 進 1　　10. 傌三進四！　…………

躍傌爭先，好棋！黑方不能走卒 7 進 1，否則紅傌四進六，局面更加被動。

10. …………　包 2 進 2

11. 傌四進三！　包 9 退 1？
（圖 7-13）

黑方退包，軟著，被紅方乘虛而入。此著應走包 9 平 8，紅俥八進四，雙方局面平穩。紅若走俥六進六捉馬，黑應以車 2 進 2，炮七進三，士 4 進 5，俥六進一，包 8 退 1，黑方得炮占優勢。

12. 俥六進六！　車 2 進 2

黑方　朱建新

紅方　汪霞萍

圖 7-13

13. 傌三進五！　　象 3 進 5　　14. 俥六平五　　士 4 進 5

15. 俥五平三　　卒 7 進 1　　16. 俥八進四　　車 8 平 4

若改走卒 9 進 1，紅則炮五進四，黑方亦難應付。

17. 炮七平一　車 4 進 3？

應走車 4 退 2 兌俥，局勢雖落下風，但尚能周旋。現孤車深入，於事無補，反而使局勢更趨惡化。

18. 炮一進一！　車 4 平 3　　19. 炮五進四！

以下黑若走士 5 進 6，則紅俥三平四勝定；若改走將 5 平 4，則俥八平六，士 5 進 4，俥三平六，包 8 平 4，前車進 1，將 4 平 5，前俥進一！將 5 進 1，後俥進四，將 5 進 1，後俥退一，將 5 退 1，前俥退一，將 5 退 1，炮一平五，絕殺，紅勝。

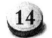 江蘇　**王先強(先負)**　上海　**鄔正偉**

這是 1988 年 9 月 7 日呼和浩特全國象棋個人賽第 5 輪的一局棋，雙方以「中炮對三步虎」開局：

1. 炮二平五　馬 2 進 3　　2. 兵七進一　包 2 平 1

3. 傌八進七　車 1 平 2　　4. 俥九平八　車 2 進 4

5. 傌二進三　馬 8 進 7　　6. 俥一平二　…………

改走俥一進一出橫俥，更靈活一些。

6. …………　車 9 平 8　　7. 俥二進六　卒 7 進 1

8. 炮八平九　車 2 進 5　　9. 傌七退八　包 8 平 9

10. 俥二平三　包 9 退 1　　11. 炮九平七　馬 3 退 5

12. 炮五進四　馬 7 進 5　　13. 俥三平五　包 1 平 5

14. 相七進五　馬 5 進 7　　15. 俥五平七　馬 7 進 6

黑方　鄔正偉

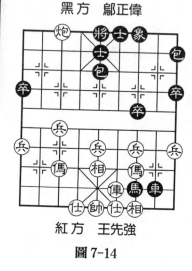

紅方　王先強

圖7-14

16. 俥七平三？　…………

方向不明，一旦黑馬不走馬6進7，紅棋的計劃就要落空。此時應走俥七平四，黑若馬6進4（走馬6進7，則炮七進一，馬7退8，俥四平三，黑方無便宜），炮七進七，士4進5，傌八進七，逼兌黑馬後，紅方兵種齊全且多兵，又掠得一象，形勢明顯占優。

16. …………　馬6進4

17. 炮七進七　士4進5

18. 傌八進七　馬4進6　　19. 俥三平四　馬6進7

20. 俥四退五　車8進8！（圖7-14）

如圖，紅方已落入圈套，黑方有平包打俥的後續手段，紅方難以應付。

21. 炮七退一？

白送一炮，於事無補。此時若改走帥五進一，黑則士5進6，帥五平六（若炮七退三，則包9平6，炮七平四，包6進2，俥四進五，馬7退5，俥四退五，馬5進3！黑勝），包9平6，俥四進六，馬7退5，帥六進一（若走仕六進五，則包6平2，紅方難應，立敗），包6平4，黑方下一步走車8退5叫殺，紅方亦難應付。

21. …………　包9平3　　22. 傌七進六　包5平6

23. 仕六進五　士5進4　　24. 傌六進五　象7進5

25. 帥五平六　包3平6！

以下，紅方只能俥四進六吃包，包6平4，仕五進六，士4退5，黑方得俥勝定。

15　寧波　徐天利(先負)　武漢　柳大華

這是1981年12月22日第1屆亞洲城市象棋名手邀請賽的一局棋。

　1.炮二平五　馬8進7　　2.俥二進三　車9平8

　3.兵七進一　包8平9　　4.俥八進七　包2平5

　5.俥九平八　馬2進3　　6.兵三進一　車1進1

以上為「中炮兩頭蛇對三步虎轉半途列包」開局。

　7.仕六進五　車1平4　　8.俥三進四　車8進4

　9.炮五平四　…………

紅方卸中炮，著法穩健，如改走俥四進三咬卒，另有變化。

　9.…………　卒7進1

　10.兵三進一　車8平7

　11.相七進五　卒5進1

　12.俥一平二　卒5進1！

　13.兵五進一　馬3進5

　14.俥四進五　馬7進5

　15.俥二進六　馬5進6

　16.俥二退二　…………

紅方退俥捉馬，不如走俥八平六邀兌車，黑方若避兌走車4平2，則俥七進六，車7

黑方　柳大華

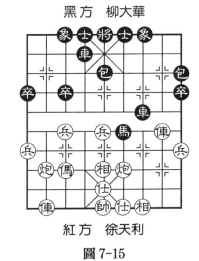

紅方　徐天利

圖 7-15

平 4，兵五進一！紅方占優勢。

如圖 7-15，紅方多一中兵，巡河俥正在捉馬，黑方如走馬 6 退 5，則棋局進展遲緩，易成對峙局面。經過深思熟慮，黑方毅然從左翼發動進攻：

16. ………… 馬 6 進 7！　　17. 俥二退一 …………

如改走俥二平三逼兌，則車 4 平 7，俥三進一，車 7 進 3，黑方優勢。

17. ………… 包 9 進 4　　18. 炮八平九　包 9 進 3

黑方構成「天地包」殺勢。

19. 俥八進三 …………

聯俥，企圖逼兌子。

19. ………… 馬 7 進 6！

破仕，佳著！

20. 俥二退三　馬 6 退 5！

黑馬咬相，妙極！

21. 俥二平一 …………

如走炮九平五打馬，則車 7 進 5 吃相將軍得俥，黑方勝定。

21. ………… 馬 5 進 3　　22. 帥五平四　包 5 進 6！

打仕，摧毀紅帥貼身近衛，紅方已難挽敗局。

23. 俥八退三　車 4 平 6　　24. 炮九平八　車 7 進 3

以下著法：帥四進一，包 5 退 1，傌七進六（傌七退五，車 7 進 1，帥四退一，車 7 平 5，黑勝），馬 3 退 4！黑勝。

澳洲 黎民良(先負) 法國 胡偉長

1990 年 4 月，新加坡首屆世界象棋錦標賽第 9 輪的一局棋，雙方對壘 20 個回合結束戰鬥，入局十分精妙。

實戰過程如下：

1. 炮二平五	馬 8 進 7	2. 傌二進三	車 9 平 8
3. 兵七進一	包 8 平 9	4. 傌八進七	車 8 進 5
5. 兵五進一	包 2 平 5	6. 傌七進五	卒 7 進 1
7. 俥一進一	馬 2 進 3	8. 兵三進一	車 8 退 1
9. 俥一平四	車 1 平 2		
10. 炮八平七	車 2 進 4（圖 7-16）		

以上形成「中炮盤頭傌橫俥對三步虎轉半途列包」開局陣式，雙方旗鼓相當。

11. 兵七進一！ 車 2 平 3

12. 炮七進二 …………

紅方棄兵迫使黑車平 3 路，再伸七路炮於河口，企圖待條件成熟時卸中炮打車謀子。

12. ………… 馬 7 進 6

13. 兵三進一 車 8 平 7

14. 相七進九 …………

飛邊相，七路炮有根。此著如誤走炮五平七，則黑包 5 平 3 轟中兵，紅方反要失子。

黑方 胡偉長

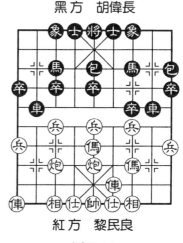

紅方 黎民良

圖 7-16

14. ………… 包9平6　　15. 俥四平七　車7進2！

黑方進車壓傌，聽任紅方卸炮打車，成竹在胸，另有圖謀。

16. 炮五平七　馬6進5！！

置黑車於不顧，踩馬構成絕殺。

17. 後炮進三　卒3進1　　18. 炮七進三　包6平3

19. 俥七進四　包5進3！　　20. 傌三退五　…………

如改走仕六進五，則馬5退3，傌三進五（走相三進五，馬3進4，帥五平六，包5平4，馬後包殺），馬3進4，帥五平六，包3平4，俥七平六（走傌五退六，馬4進2！「雙照將」殺），馬4進2！帥六平五，包4平7！（伏「天地包」殺），相三進一，車7平5，俥六退一，包7平5，黑方勝定。

20. ………… 包3平7

以下紅如走相三進五，則馬5進7，俥七平四，包7平8，俥四平二，車7平6，絕殺，黑勝；又如走相三進一，則馬5進4，傌五進六（傌五進四，馬4退6，帥五進一，馬6退4，將軍抽俥，黑勝），車7平5，仕六進五（傌六退五，車5進2！！帥五進一，馬4退5，馬後包殺），車5平4，帥五平六，馬4退2，黑勝。至此，紅方停鐘簽城下之盟。

這一局棋，紅方左俥未動已輸棋。

 17 廈門　蔡忠誠（先勝）　浙江　陳孝堃

1992 年 5 月，江西撫州全國象棋團體賽第 7 輪的一局

棋，由「中炮進七兵對左三步虎轉列包」開局：

1. 炮二平五　　馬8進7　　2. 傌二進三　　車9平8
3. 兵七進一　　包8平9　　4. 傌八進七　　包2平5
5. 俥一進一　　馬2進3　　6. 俥九平八　　車8進5
7. 相七進九　　卒7進1　　8. 俥一平四　　士4進5

紅方出橫直俥，占位較好；黑方右車原地未動，左車騎河，立於險地，出車速度稍慢。

9. 兵三進一　　車8退一

退車，正著。如走車8平7吃兵，則傌四進一，再相三進一捉死車。

10. 俥四進五　　卒7進1　　11. 俥四平三　　卒7進1
12. 俥三退三　…………

紅俥連走三步殲卒，仍持先手。

12. …………　　馬7進6　　13. 俥三進六　…………

黑馬躍河口捉俥，紅俥索性咬底象，不怕陷入羅網。

13. …………　　包5平7
14. 傌三進四　　車8退8
15. 傌七進六！　象3進5
（圖7-17）

紅方躍傌河口，打算兌子多得一子，好棋！黑方飛象驅車，欲置其於邊角死地。現在，紅方面臨棄俥或逃俥兩種抉擇，前者要冒一定風險，後者著法平穩。

黑方　陳孝堃

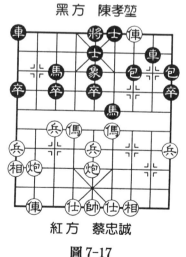

紅方　蔡忠誠

圖 7-17

經過深思熟慮，紅方毅然走：

16. 傌六進四　象 5 退 7　　17. 前傌進三　車 8 進 8

棄俥換馬包，紅方保持先手，攻勢集中在中路；黑車沉底捉相，企圖反擊，無奈兵力單薄，其實此著不如出右直車為好。

18. 傌三退五　馬 3 進 5　　19. 炮五進四　包 9 平 5

20. 炮八平三！　…………

平炮亮俥，好棋！紅方勝券在握。

20. …………　車 8 退 6　　21. 俥八進七！　…………

伸俥，妙手！伏炮三進四擋車，再走俥八平五啃包做殺抽車將軍。

21. …………　將 5 平 5　　22. 傌四進六！　…………

步步進逼，妙著連連。

22. …………　車 8 退 1　　23. 炮三平六　將 4 平 5

24. 傌六進八！　…………

伏俥八平七，再跳臥槽傌殺。

24. …………　車 1 平 4

黑車姍姍啟動，然而敗局已定。

25. 俥八平九！

以下：（1）車 4 進 7，俥九進二，車 4 退 7，傌八進七，殺；（2）車 4 平 3，傌八進七！車 3 進 1（將 5 平 4，俥九平六，殺），俥九進二，殺。

 18　　**前衛　徐建明(先負)　北京　臧如意**

1992 年 5 月，江西撫州全國象棋團體賽第 8 輪的一局

棋，走完 18 回合，黑方即巧妙構成包鎮中路，雙車占肋、釣魚馬絕殺。

實戰過程如下：

1. 炮二平五　馬 8 進 7 　　2. 兵三進一　車 9 平 8

3. 傌二進三　包 8 平 9 　　4. 傌八進七　包 2 平 5

黑方用三步虎應對中炮進三兵，再轉列包，有新意。

5. 俥九平八　馬 2 進 3 　　6. 炮八平九　車 1 進 1

紅方也用三步虎搶先亮俥，黑方及時出橫車。

7. 傌三進四　車 1 平 4 　　8. 俥八進四　車 4 進 7

9. 炮五平三　卒 5 進 1

紅方卸中炮，從側翼進攻；黑方挺中卒，用盤頭馬還擊。

10. 仕四進五　車 8 進 8 　　11. 傌四進三　…………

如圖 7-18 形勢，雙方開局剛告一段落，紅方快馬加鞭，準備咬包打馬得子；黑方雙車已深入腹地，只要後續部隊能及時跟上，只要不失先失勢，就不用為失子犯愁。現由黑方走子。

11. …………　車 8 平 6！

平車搶占左肋、塞相眼，要著！一方面以馬為餌，置三路紅炮於無用武之地；另一方面，雙車拍帥門，招斷了紅方中路交通要道，然後揮戈前進，可望大獲全勝。

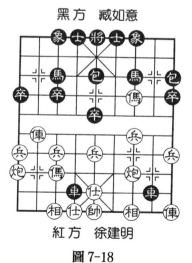

黑方　臧如意

紅方　徐建明

圖 7-18

12. 傌三進一　象 7 進 9　　13. 炮三進五　馬 3 進 5

得子落後手，紅方中骰。

14. 炮三進一　卒 5 進 1！

棄馬前卒，為勝利進軍排除障礙。

15. 兵五進一　馬 5 進 4

黑方主力全部到位，嚴密控制中路和兩肋。

16. 傌一進二　士 6 進 5

從容補一手士，準備出將御駕親征，奪取最後勝利。

17. 傌一平四　…………

企圖兌車緩解局勢，為時已晚。此著如改走傌八平六咬馬，則車 4 退 3，傌一平四，車 6 退 1，炮九平四，車 4 平 5，紅方處於劣勢，但尚可周旋。又如改走傌一平六，則馬 4 進 3！！炮三退二，將 5 平 6，炮三平四（傌六平四，車 6 退 1，炮九平四，車 4 進 1，黑勝），車 6 退 5，相三進五，包 5 進 5！仕五進四（傌六平五，車 6 進 6，仕五退四，車 4 進 1！殺），車 4 平 6，再後車平 8，雙車錯殺，黑勝。

再如走傌一平七吃馬，則包 5 進 6！傌七平五，將 5 平 6！仕六進五，車 4 平 5，傌五退一，車 6 進 1！黑勝。

17. …………　馬 4 進 3！！　　18. 傌四平六　將 5 平 6！

以下，傌六平四，車 6 退 1，炮九平四，車 4 進 1！「釣魚馬」殺。

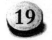

19　　廣東　劉璧君(先勝)　北京　常婉華

1. 炮二平五　馬 8 進 7　　2. 傌二進三　車 9 進 1

3. 傌一平二　包 8 退 1

退包與上一手橫車相聯繫，目的是包、車右移或平包花心，展開防守反擊。此稱「龜背包」，也稱「鳳凰包」或「鸚鵡包」。在實戰中，這種陣式不常見，偶爾用之，有出其不意、攻其不備的作用。

　　4.傌八進七　　象3進5

紅方跳傌開通左翼子力，使兵力部署均衡發展；黑方飛象，鞏固防線，準備包、車右移，此著也有走卒3進1遏制紅傌，伺機架中包反擊的意圖。

　　5.兵五進一　包8平3　　6.傌七進五　車9平4

　　7.兵五進一　卒5進1　　8.炮五進三　士4進5

　　9.炮八平五　包2進4　　10.俥九平八　包2平5

　　11.傌三進五　　…………

紅方再架中炮，意欲開出左俥；黑方升包過河，正中下懷。第9回合黑方可走車4進5，紅方如走俥九平八，則包2平4搶先，再走包3進5，局面就改觀了。

　　11.………… 　卒7進1

（圖7-19）

挺卒，防止紅傌進四再進二窺臥槽，其實不如改走馬2進3較穩妥，這樣可開出右翼子力，再馬連環利守利攻。演示如下：馬2進3，傌五進四（前炮平六，車4進2）馬3進5，傌四進二，車4進3，黑方形勢好轉。

黑方　常婉華

紅方　劉璧君

圖 7-19

如圖 7-19，為 1992 年 5 月江西撫州全國象棋團體賽女子組第 1 輪一局棋的中局形勢。紅方中路雙炮偎帥，其餘各子均勻地分布在兩側，構成左中右三路進攻的對稱圖形，新穎別致；而黑方右側車馬仍停留在原位，車包又無大作為，左側孤馬無根，進攻無門、防守無力，處於被動挨打的局面。

12. 前炮平六！　…………

平炮準備打死車，好棋！

12. …………　　　車 4 進 2　　13. 俥八進八　包 3 平 4

不如改走包 3 進 5 打兵。

14. 炮六平八！　車 4 進 3　　15. 炮八退二！　車 4 退 1

紅方連出妙手，黑方疲於應付。

16. 俥二進六　　包 4 進 1　　17. 炮八進六　車 4 進 1

18. 傌五進四！　…………

乘勢跳傌，棄傌引離黑馬，從而構成天地炮殺勢，妙手！

18. …………　　　馬 7 進 6　　19. 炮八平四!!

以下：①馬 6 退 7，炮四平九，卒 3 進 1，俥八進一，包 4 退 2，炮九平六，車 4 退 6，俥八平六，將 5 平 4，俥二平六，紅勝；

②將 5 平 6，俥二平四，士 5 進 6，俥八平六！馬 6 進 5，炮五平二！紅勝。

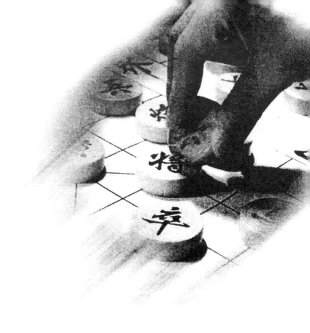

第八章
仕角炮、過宮炮、起傌局

1 河北 李來群(先勝) 黑龍江 張影富

這是 1981 年 7 月，承德十五省市象棋邀請賽的一局棋，雙方由「仕角炮對橫車」拉開戰幕：

1. 炮八平六 車 1 進 1

仕角炮是 20 世紀 80 年代第一春在全國大賽中試用後迅速發展起來的新型開局。起手平炮仕角，能攻善守，靈活多變，可根據局面需要演變成五六炮、反宮馬、單提傌等陣式。

黑方出橫車應仕角炮，可以伺機平肋道制炮爭先。

2. 傌八進七 車 1 平 4	3. 傌二進三 象 7 進 5
4. 仕四進五 馬 2 進 1	5. 炮二平一 車 4 進 5
6. 俥一平二 馬 8 進 6	

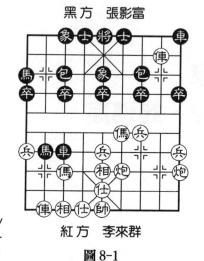

黑方 張影富

紅方 李來群

圖 8-1

黑方用橫車平右肋、邊馬、拐角馬迎戰仕角炮、反宮傌、直俥，雙方展開全面較量。

7. 炮六平四 …………

仕角炮過宮，既可飛相保傌，又瞄準拐角馬，乃爭先之著。

7. ………… 車 4 平 3

8. 相三進五 包 8 平 7

9. 俥九平八 包 2 平 3

黑方雙包均走成卒底包，

象棋輕鬆學 4

象棋精巧短局

296

顯得有些呆滯。

10. 俥二進八　馬6進4　　11. 兵三進一　馬4進3

12. 傌三進四　馬3進2

黑方穿宮馬連走3步，到達臥槽位置，伏平包打俥，進馬將軍抽俥。

如圖8-1形勢，雙方運子細膩穩重，軟硬兼施，經過12個回合較量一時難分伯仲。

13. 俥八進一　包3平2　　14. 俥八平六　車3退2

黑車被迫後退，否則炮四進一串打車馬，紅方得子。

15. 傌七進六　包2平3？

平包，失著，白丟一馬。不如改走馬2退4兌換，雙方均勢。

16. 傌六退八　車3平2

如改走車3平8，則俥六進七，紅方多子占優。

17. 俥六進二　士6進5　　18. 傌八進六　車2平5

19. 傌六進五　卒1進1　　20. 傌五進三　包3平7

21. 俥二退一　包7退2　　22. 傌四進三　車5退1

23. 傌三進一！

以下，黑方如走車9進1，則俥二平三，士5退6，傌一進三！將5進1，俥六平八！車9平7，俥三進一，將5退1，炮四進六，車5平6，俥三進一，車6退2，俥三退三，紅方勝定。

2　　湖北　**陳昌德**（先勝）　寧夏　**任占國**

這是1982年5月13日，武漢全國象棋團體賽第8輪的

一局棋，雙方由「仕角炮對左中包」開局：

1. 炮二平四　包 8 平 5　　2. 傌八進七　馬 8 進 7

3. 傌二進三　車 9 平 8　　4. 兵三進一　卒 3 進 1

5. 相七進五　馬 2 進 1

轉換成「先手反宮傌對單提馬」陣形。

6. 仕六進五　包 2 平 3　　7. 炮八進四　卒 5 進 1

8. 傌三進四　車 8 進 4　　9. 俥一進二　…………

形成對峙局面，各有千秋。

9. …………　卒 3 進 1　　10. 兵七進一　包 3 進 5

11. 炮四平七　包 5 進 4

黑方棄 3 路卒發起攻擊，雙包齊發，一包換傌，一包鎮中，只是後續兵力接應不上，前後方有脫節現象。

12. 傌四進六　包 5 退 1　　13. 俥一平四　士 4 進 5

14. 俥九平六　象 3 進 5

黑方　任占國

圖 8-2

紅方　陳昌德

如圖 8-2，黑方各子鬆散無力，缺乏有機聯繫；而紅方雙俥占據兩肋，各子之間配合默契，又有先行之利，已經掌握著主動權。現在由紅方走子：

15. 俥四進四　車 1 平 4

此著改走卒 7 進 1 較好，以下，兵三進一（俥四平三，馬 7 進 5，黑方好走），車 8 平 7，傌六進七，卒 1 進 1，黑方右車雖被禁，但是仍然可

以抗衡。

16. 炮八平三　車8進1　　17. 兵三進一　車8進1

黑車前進了兩小步，空著，反而讓紅三路兵渡河。至此，紅方已勝券在握。

18. 俥四平九　馬1退2　　19. 兵三平四　車8平7

20. 兵四平五　車7進3　　21. 俥六進四　車7退4

22. 炮七平六　馬2進3　　23. 俥九平七　馬7進5

24. 兵五進一

以下，車7退2，俥六平五，車4進4，俥七進一，紅方淨多一炮三兵，勝定。

 黑龍江　王嘉良(先勝)　上海　朱永康

這是 1982 年 10 月 10 日，「上海杯」象棋大師邀請賽第 2 輪的一局棋，雙方走子 15 個半回合便結束戰鬥。

1. 炮二平四　馬8進9

「仕角炮對邊馬」開局，第 1 個回合很不尋常。

2. 炮八平五　包2平5　　3. 傌八進七　馬2進3

4. 俥九平八　車9平1

紅方出左直俥，搶先一步控制右翼；黑方走左橫車，準備平左肋制炮。

5. 傌二進一　車9平6　　6. 俥一平二　包8平7

7. 仕四進五　卒9進1　　8. 俥二進四　車1平2

（圖8-3）

黑方出右直車邀兌，失策。此著可走車1進1或車1進2，也可先走車6進3，比較穩妥。

黑方　朱永康

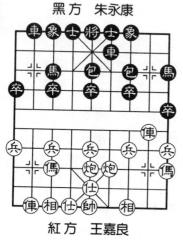

紅方　王嘉良

圖 8-3

如圖，表面看起來雙方仍是平衡的局面，可是，現在由紅方走子，平衡頃刻之間就被打破了。

9. 俥八進九　　馬 3 退 2

10. 炮五進四　　士 6 進 5

11. 兵七進一　…………

紅方兌俥以後，乘勢發起進攻，大占優勢。

11. …………　馬 2 進 3

12. 炮五退一　車 6 進 3

13. 炮四平五　包 7 平 6

14. 俥七進六　車 6 退 1　　15. 後炮平七！　…………

卸中炮瞄準黑方 3 路卒、馬和底象，有力之著。

15. …………　馬 3 進 5？

進馬中路，圖謀兌子緩解紅方攻勢，敗著。

16. 炮七進四！

以下，車 6 進 5，炮五進二，象 3 進 5，俥六進五，黑方失子失勢，遂認負。

 黑龍江　孫志偉（先勝）　北京　傅光明

這是 1982 年 12 月 17 日，成都全國象棋個人賽第 11 輪的一局棋，雙方由「仕角炮對右中炮轉反宮馬對單提馬」開局。

1. 炮二平四　包 2 平 5　　2. 俥八進七　馬 2 進 3

3. 傌二進三　馬 8 進 9　　4. 俥九平八　車 9 平 8

5. 俥一平二　車 1 平 2　　6. 炮八進四　卒 3 進 1

7. 俥二進五　…………

紅方升俥騎河，意圖轉移至左側以加強進攻力量。

7. …………　包 8 平 7　　8. 俥二平七　車 8 進 8

黑方升車至紅方下二路，進行反擊。

9. 炮四平六　車 8 平 3　　10. 俥八進二　車 3 進 1

黑方進車吃相，緩著。不如改走包 5 平 6 卸中包，再飛象驅車，比較積極主動。

11. 仕四進五　車 3 退 1　　12. 兵七進一　包 5 平 6（圖 8-4）

從盤面上不難看出，紅方集結重兵，偏師左翼，當前的問題是如何選擇好突破口；黑方 3 路孤車陷入敵陣，難以解脫，現在卸中包準備飛象逐車爭先，可惜為時已晚。

接圖，由紅方走子：

13. 俥七平四　…………

搶先一步平車捉炮，然後渡七路兵過河，聲威大振。

13. …………　士 4 進 5

14. 兵七進一　象 3 進 5

15. 兵七進一　卒 7 進 1

黑方迫不得已棄馬挺卒展開對攻。如改走馬 3 退 1，則俥四進二！車 2 進 3，兵七平八，士 5 進 6，兵八平七，紅方大占優勢。

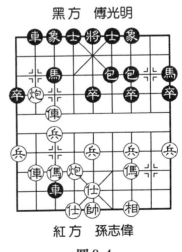

黑方　傅光明

紅方　孫志偉

圖 8-4

16. 兵七進一　卒7進1　　　17. 傌三退四　包6平3

18. 傌四進五　馬9進7？

進馬，錯著。又必然丟子，使局勢無可挽回。

19. 炮六進四！　馬7進5　　　20. 傌五退七　包3進6

21. 帥五平四！　…………

出帥，好棋！解殺，伏炮打中卒絕殺。如改走相三進五，馬5進3，俥八退一，亦是紅方勝勢。

21. …………　包3進1　　　22. 帥四進一　將5平4

23. 炮六退一！

伏炮八平六將軍抽車，紅勝。以下，黑如走將4平5，紅則兵五進一捉死黑馬，勝。

 火車頭　宋國強(先勝)　廣州　韓松齡

這是 1994 年 5 月，石家莊全國象棋團體賽的一局棋，紅方以大局為重判斷形勢，果斷「賣空頭」，黑方因車馬被封而迅速敗北。

實戰過程簡評如下：

1. 炮二平六　馬8進7

跳馬應對過宮炮，正著。也可走包8平5或者車9進1。

2. 傌二進三　車9平8　　　3. 俥一平二　包8進4

4. 兵三進一　包8平7　　　5. 兵七進一　車8進9

6. 傌三退二　包2平5

紅方因兌車在運子步數上虧了，但及時挺進三、七兵，得到補償；黑方補架中包，非常有力，必然得到中兵。

7. 傌八進七　包5進4
（圖8-5）

紅方大膽「賣空頭」，雖則擔風險，但左翼子力得以啟動。如改走相七進五，則馬2進3，傌八進七，車1平2，俥九平八，包5進4，仕六進五，車2進6，黑方開出右車，棋勢占優。

此刻黑方雖奪得空頭炮，但後續子力可能跟不上，反而影響大局。此著以改走車1進2，盡快出車為宜。

圖8-5

8. 傌二進一　包7平6

如改走包7進1串打，則炮六進四，兌子以後紅方優勢。

9. 俥九平八　包5退2　　10. 帥五進一　馬2進3

11. 炮八進五　…………

紅方進炮打馬，精細。如改走傌七進六，則包6平2！炮八平九，車1平2，黑方順利開出右車，大占優勢。

11. …………　象3進5　　12. 傌七進六　包6平5

13. 帥五平四　車1進1　　14. 炮八進一　前包平4？

黑方平包打仕，希圖打雙得子，假棋。此著不如走卒7進1，炮六平三，馬7進8，兵三進一，馬8進9，尚可一戰。

15. 炮六平二　卒3進1　　16. 炮二進六！　車1退1

17. 兵七進一　象5進3　　18. 傌六進四　馬7退5

19. 俥八進三 …………

至此，紅方俥傌雙炮占位極佳，勝利在望。

19. …………　　包 4 退 4　　20. 傌四進二！　馬 5 進 6

21. 俥八平四！　士 4 進 5　　22. 俥四進三　　包 4 平 8

23. 俥四平三　　車 1 平 4　　24. 俥三進三　　車 4 進 6

25. 俥三退二

紅俥連走 5 步，殲馬、掃卒、吃象，得子得勢，黑方認負。

 上海　徐天利(先勝)　黑龍江　王國富

　1. 傌二進三 …………

起傌局和仙人指路（挺兵）、飛相局類似，看起來平淡，內涵卻很豐富，可演變成中炮或各種傌陣。著法要求精細、穩準狠，講究柔功。

　1. …………　　卒 7 進 1

挺卒制傌，活通自己馬路，針對性很強。

　2. 兵七進一　馬 8 進 7　　3. 傌八進七　象 3 進 5

　4. 炮八平九　車 9 進 1　　5. 俥九平八　馬 2 進 4

以上由「起傌對挺卒局轉屏風傌直俥對左橫車拐角馬」開局陣式。

　6. 俥一進一　馬 7 進 6　　7. 俥一平四　馬 6 進 7

　8. 傌七進六　卒 3 進 1　　9. 兵七進一　車 1 平 3

　10. 俥四進三　車 3 進 4

紅方橫俥、升俥巡河，七路傌踞河口；黑方兌 3 路卒，象位車巡河。各自排兵布陣。

11. 相三進五　　包8平7

12. 炮二進四　　車9平8

13. 炮二平三　　車3進4

（圖8-6）

以上為 1981 年 7 月承德十五省市象棋邀請賽一局棋的中局形勢。從附圖可以看出，紅方雙俥傌炮占位頗佳，但尚未構成對黑方的威脅；而黑方雙車馬包，正虎視眈眈，等待時機。

圖 8-6

現在輪到紅方走子：

14. 炮三退三　　包7進4

15. 仕四進五　　包2進6

16. 兵九進一　　…………

紅方以炮換馬、補仕、挺邊兵，使黑方兵力分處左右兩側，一時難以集中，從而逐步創造條件，促成棋勢朝著有利於自己的方面轉化。

16. …………　　車3平4　　17. 炮九平六　　包7平8

18. 帥五平四！　　…………

出帥，好棋！伏炮六進六打馬得子得勢的妙手。

18. …………　　車4退1

被迫以車咬炮，如改走馬4進2，則俥四進五，將5進1，傌六進五，馬2進3，傌五進七！馬3退4，俥四平六，紅方勝勢。

19. 仕五進六　　包2平7　　20. 俥八進八！　　…………

紅俥猶如出柙猛虎，勢不可擋！

20. ………… 士6進5　　21.俥八平六　卒7進1

如改走車8進2，則傌六進八，再走傌八進七！紅方「釣魚傌」殺。

22.俥四進五！

以下，士5退6，俥六平二，卒7進1，傌六進四，黑包必死，紅方勝定。

江蘇　汪霞萍(先勝)　廣東　黃玉瑩

1.傌八進七　卒3進1　　2.炮二平四　馬2進3

3.傌二進三　馬8進7

以上為「起傌對挺卒局轉反宮傌對屏風馬」開局陣式。

4.俥一平二　車9平8　　5.俥二進六　象3進5

如改走包2進1，則兵三進一，卒7進1，俥二退二，卒7進1，俥二平三，馬7進8，雙方局面平穩。

6.兵三進一　馬3進4　　7.炮八進三　馬4進3

8.炮八進一　馬3退4　　9.炮八平三　…………

黑馬前進2步、後退1步，準備挺卒過河抓炮，這第3步退馬似應改走包8平9，則俥二進三，馬7退8，傌三進四，車1平3，炮八平三，卒3進1，俥九平八，卒3平4，雙方對峙。

與此同時，紅炮也走了3步，前進2步，第3步平炮打卒，既壓馬，又為出直俥閃路。

9. ………… 卒3進1　　10.俥二退一！　馬4退3

如改走包2進1，則炮三進三，象5退7，俥二平六，

紅方優勢；又如改走卒 3 進
1，則傌七退五，馬 4 退 3，俥
九平八，車 1 平 2，俥八進
六，紅方主動。

　　11. 俥九平八　　包 2 進 2
12. 相七進五　　卒 3 進 1
　　13. 傌七退五　　包 8 退 1
（圖 8-7）

　　黑方退包，伏包 8 平 2 打
俥、兌俥，迫使紅方棄俥換
雙。

黑方　黃玉瑩

紅方　王霞萍

圖 8-7

　　如圖，為 1982 年 12 月 12
日，成都全國象棋個人賽女子組第 7 輪一局棋的中局形勢。

　　現在輪到紅方走子：

　　14. 炮四進六　　車 1 進 1

　　紅方升炮阻擋，正著；黑方隨手進車捉炮，導致失子。
此著應改走包 8 平 9，則俥二進四，馬 7 退 8，俥八進四，
紅方略占先手。

　　15. 俥二進三!!　　車 8 進 1　　16. 炮三進三　　　將 5 進 1

　　17. 炮四平九　　車 8 進 5　　18. 炮三退一　　…………

　　黑方丟失一包一象，主將不安於位，棋勢危殆。

　　18. …………　　包 2 進 2　　　19. 傌三進四　　包 2 平 5

　　紅方不顧後院安危，毅然策傌進攻；黑包打兵鎮中，
企圖作最後一搏。其實黑此著不如改走馬 3 退 1，則炮三平
九，車 8 退 2，傌五進三，車 8 平 3，雖然少子處於劣勢，
但尚可抗衡。

第八章　仕角炮、過宮炮、起傌局

307

20. 俥八進八　將5退1　　21. 炮九進一　象5退3

22. 俥八平七　車8平6

如改走馬7退5，則炮三進一！馬5退7，俥七退一，車8平6，俥七進二，馬7進6，傌四進五，將5進1，傌五進七，將5平6，傌七進六，將6平5，傌六退七，將5平6，俥七退一，馬6退4，俥七平六，將6進1，炮九退二，包5退4，傌七退五，包5退1，俥六退一！包5進1，俥六平五！將6退1，俥五進二！將6進1，俥五平四，將6平5，傌五進七，紅勝。

23. 俥七進一　車6退1　　24. 俥七退一！

以下，士4進5，炮三進一，悶宮殺。

遼寧　趙慶閣(先勝)　黑龍江　孫志偉

這是1982年12月16日，成都全國象棋個人賽第10輪的一局棋。

1. 傌二進三　卒7進1　　2. 兵七進一　馬8進7

3. 傌八進七　包2平6　　4. 傌七進六　馬2進3

黑包過宮，然後跳馬，別具一格。

5. 炮八平五　…………

紅方先進傌，後架中炮，穩持先手。

5. …………　士4進5　　6. 俥九平八　象3進5

7. 傌三退五　…………

先退窩心傌，再進七路連環，子力作戰略轉移，很有特色。

7. …………　包8進3

乘機升包騎河，爭先之
著。

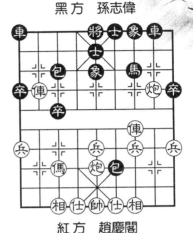

黑方　孫志偉

紅方　趙慶閣

圖 8-8

8. 傌五進七　包 8 平 3

9. 俥一平二　車 9 平 8

10. 炮二進四　卒 3 進 1

11. 傌六進五　包 6 進 1

可改走馬 3 進 5，炮五進
四，馬 7 進 6，黑方並不難
走。

12. 傌五進七　包 3 退 2

13. 俥八進六　包 6 進 2

改走包 3 進 5，則俥八平

四，包 3 平 4，黑方雖然後手，尚無大礙。

14. 俥二進四　卒 7 進 1　　15. 俥二平三　包 6 進 2

如圖 8-8，黑方 6 路包可平 3 路打傌、平 7 路驅俥，3
路包串打傌和底相，紅方的抉擇是：

16. 傌七進八　…………

跳傌棄相，全部主力開赴第一線。

16. …………　馬 7 進 6

17. 炮二平五　車 1 平 4

18. 俥三進一！　…………

進俥捉馬，妙！如改走俥三平四，則包 3 進 7，仕六進
五，馬 6 進 4，俥四退二，馬 4 進 2，後炮平八，包 3 平 2，
黑方有機會實行反擊。

18. …………　包 3 進 7

如改走馬 6 進 4，則俥三平六兌車，黑方也難招。

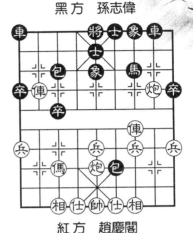
第八章　仕角炮、過宮炮、起傌局

309

19. 仕六進五　馬 6 進 5　　20.俥三平七！　包 6 平 7

平包，無可奈何。如改走馬 5 進 3，則後炮進五，象 7 進 5，俥七退三，紅方勝勢。

21. 俥七退五　車 8 進 8　　22. 仕五進四！　車 8 平 6

23. 後炮平三　馬 5 進 7　　24. 仕四退五　　車 6 退 5

25. 傌八進九

以下，黑方如走車 4 平 1，俥八平七，車 6 平 5，前俥平五，紅方勝定。

第九章
仙人指路

上海　胡榮華(先勝)　浙江　陳孝堃

1. 兵七進一　…………

起手挺七路兵或三路兵，稱進兵局，也稱仙人指路。此著有試探對方應手的意圖，然後決定己方的兵力部署。

1.…………　包2平3

後走一方有多種應著，挺卒、飛象、躍馬、架包等。平包3路，意在打兵、衝卒攻相，同時可禁紅方躍出左傌，是積極的應著，人們稱它為「小當頭包」，也稱「卒底包」，或「馬頭包」。

2. 炮二平五　包8平5

轉為鬥順包。這是1980年1月10日，蚌埠十二省市象棋邀請賽一局棋的開局陣式。

3. 傌二進三　卒3進1
4. 俥一平二　卒3進1
5. 傌八進九　包3退1

黑方退包，準備起馬保卒，也可平5路架疊疊包強奪中兵，同時防止紅方升俥至下2路壓馬。

6. 俥九平八　馬8進7

如圖9-1，紅方中炮雙直俥，左翼隨時可以升炮出擊或者平炮亮俥，子力舒展開闊；黑方雖然3路卒已渡河，但雙

黑方　陳孝堃

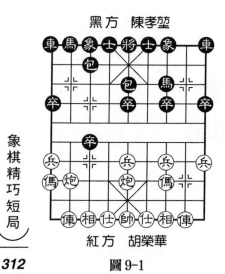

紅方　胡榮華

圖9-1

車原地未動，現在起左正馬，右側顯得子力滯澀，此時應先跳右正馬較妥。

接圖，由紅方走子：

7. 炮八進五！ …………

升炮打馬，好棋！迫使黑方跳右正馬或進3路包。

7. ………… 馬2進3　　8. 炮五平七！　馬7退5

紅方卸中炮串打馬包，與上一著緊密相連；黑方被迫退窩心馬連環，如誤走車1進2，則炮七進五！車1平2，包七進二，士4進5，俥八進七，紅方得車勝勢。

9. 炮八平五　象3進5

黑方只能飛右象，如改走象7進5，則俥八進八捉包，紅方得子。

10. 俥八進七　象5進3　　11. 俥二進七　象7進5

紅方升雙俥過河，像兩把鐵鉗，牢牢控制對方各子；黑方飛高象連環，企圖躍馬河口，再脫出窩心馬，以擺脫困境。

12. 兵五進一　車9進1　　13. 傌三進五　　馬3進4

14. 傌五進三　卒7進1　　15. 兵五進一！　馬5退7

如改走包3進1，則俥二退一，馬5退3，俥八退一，卒5進1，傌三進五，士4進5，炮七平五，紅方優勢。

16. 俥二平三　卒5進1

如改走卒7進1，則兵五平六，紅方優勢。

17. 傌三進五　包3平5　　18. 俥八平六　馬4退3

退馬，意欲交換子力，緩解紅方攻勢。此著不如改走馬4進3，主要變化如下：俥六退二（如走俥六退一，包5進3，俥三平五，車9平5！黑方得子大占優勢），馬3進1，

相七進九，包 5 進 3，俥六平五，卒 3 平 4，炮七平五，紅方雖仍占優勢，但黑方也有機會。

19. 俥六退一！　包 5 進 3　　20. 俥三平五　士 6 進 5？

上士，敗著。不如改走車 9 平 5，俥五平七，包 5 進 2，黑方仍有反擊機會。

21. 俥五退二

以下，黑方如走馬 7 進 6，則俥六平四，車 9 進 1，炮七平五！車 1 平 3，俥五平七，將 5 平 6，俥七平三，車 3 平 2，俥三進四，將 6 進 1，炮五平四！紅方勝定；又如走車 1 進 2，則俥五平七，車 9 進 1，炮七平五，車 9 平 5，俥六平三，馬 7 進 6，俥七平二，紅勝。

 2 黑龍江　**王嘉良(先負)**　上海　**胡榮華**

1980 年 4 月 23 日，福州全國象棋團體賽第 1 組第 4 輪的一局棋，雙方由「仙人指路對起馬局」轉「屏風傌橫俥對飛象挺卒平邊包」開局，以柔制柔，別開生面：

1. 兵三進一　馬 2 進 3　　2. 傌二進三　象 7 進 5

3. 傌八進七　卒 3 進 1　　4. 俥九進一　包 2 平 1

5. 傌三進二　馬 8 進 6

紅方三路傌進駐河口，形成紅炮、黑包在一側照面；黑方起左拐腳馬，既保包，又為象位車讓道。

6. 俥九平四　車 1 進 1　　7. 俥四進四　車 1 平 2

紅俥、黑車各行棋 2 步，形成相互牽制的局面。

8. 俥一進一　馬 6 進 4　　9. 傌二進三　…………

紅方進傌吃卒，解除右側牽制。此著不如改走俥一平

六，再走俥六進五，控制兵行線，紅方持先手。

　　9.‥‥‥‥‥　包8平7　　10.炮八退一　‥‥‥‥

紅方退炮，準備向右側轉移，結成「鴛鴦炮」。

　　10.‥‥‥‥‥　車9平8　　11.炮二進三　車2進6

　　紅方進炮，下一步計劃左炮右調，但是這樣一來左俥脫根，招致黑方升車捉俥，立即陷入被動。不如改走炮二平三，士4進5，相三進五，比較工穩。

　　12.炮八平二　車8平7　　13.俥一進一　士4進5

　　14.俥一平六　‥‥‥‥

　　現在平俥六路，為時已晚，它既不能進駐卒行線，又自斃俥腿，造成更加嚴重的後果。

　　14.‥‥‥‥‥　包1進4！　15.前炮進一　包1退2！

　　16.俥四進一　馬4進5！

　　黑方先跳士角馬，細膩。如改走馬3進4，則俥四平五，紅方多兵占優。

　　17.相三進五　馬3進4

　　18.俥四平五　馬5進6

　　19.炮二平四　包7進3

　　20.俥五平九（圖9-2）‥‥‥‥

　　紅方平俥掃邊卒，不如改走傌三進四！以下黑方如走包7進1（走包7進4，仕四進五，紅方不難應對），炮四進一，馬4進5，俥六進一，馬6退7，俥六平五，馬7退5，

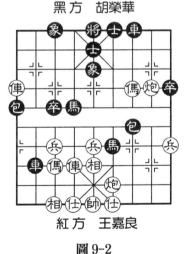

黑方　胡榮華

紅方　王嘉良

圖9-2

俥五進三，紅方棄俥換雙馬，盤面不錯，仍有反擊機會。

如圖，雙方各子相互牽制，黑方占優勢，又有先行之利，於是從側翼發起進攻。

20. ………… 包7進4　　21. 仕四進五　包7平9

22. 仕五進四　…………

撐仕頂傌，不如走炮四進一，馬6進8，俥六進二，黑方底車被關，右側車包無法調至左側，紅方足可抗衡，並有反擊機會。

22. ………… 馬6進8　　23. 炮四平二　馬4進6

黑方進馬搶兌，意圖打開底車通路，集中火力攻擊紅方右側底線，實行左右夾擊。

24. 炮二進三？　…………

炮沉底，敗著。可走俥六進四，主要變化為：黑車2平3（黑方如改走馬8進6，則炮二平三打車，黑方難應付，紅方優勢；又如改走馬6進7，則前炮進三，馬7進8，相五退三，後馬退7，傌三進五！馬7進6，後炮平四，士5進6，俥六平五，紅勝），炮二進三，馬6退7，俥六平三，馬8進6，俥三進三，象5退7，俥九退一，馬6退4，帥五平四，車3退1，黑方有攻勢，但紅方仍可抗衡。

24. ………… 馬6退7　　25. 俥九平三　馬8進6！

黑方進馬踏俥、捉炮，紅方必然失子失勢，遂起立認輸。以下，①仕四退五，車7平8，俥三退五（走炮二進五，包9退2，黑再劫一子，勝定），馬6退5，再走包1進4串打俥炮，必得子勝定；②仕六進五，包1進5，相七進九，馬6進8，相五退三，車7平8，俥三退五，包1平7，傌七退六，車8進8！俥三平二，包7退2！仕五退四，

包7平4，俥二退一，包9退2，黑方勝定。

3　四川　蔣全勝(先負)　江蘇　言穆江

這是 1980 年 4 月 26 日，福州全國象棋團體賽第 2 組第 6 輪的一局棋，只對弈 19 個回合便結束戰鬥。

實戰過程如下：

1. 兵三進一　卒 3 進 1　　2. 傌二進三　馬 2 進 3

3. 炮八平五　馬 8 進 7　　4. 傌八進七　車 1 平 2

5. 俥九平八　象 3 進 5

至此，形成「對兵局轉中炮直俥對屏風馬直車」開局陣式。

6. 炮二進三　…………

升炮巡河，意在兌兵活傌。

6. …………　車 9 進 1

7. 兵七進一　卒 3 進 1

8. 炮二平七　包 8 進 2

黑方升包巡河，準備平 2 路打車爭先。

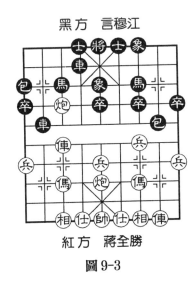

黑方　言穆江

紅方　蔣全勝

圖 9-3

9. 炮七進二　車 9 平 4

10. 俥八進四　包 2 平 1

11. 俥八平七　…………

黑方平包邀兌俥，紅方只好避兌，否則左翼傌炮將受到對方車雙包馬的雙倍打擊。

11. …………　車 2 進 4

12. 俥一平二（圖9-3）　…………

如圖形勢，紅方開局先手業已喪失，黑方正集結重兵於右側，即將發起強大攻勢；紅方中炮無法從中路突破，若不及早卸除，將產生嚴重後果。

現在由黑方走子：

12. …………　包8平3！

平包隔斷俥炮聯繫，要著。

13. 傌七進六　…………

進傌河口保炮，俥路堵塞，左側底線空虛，不如改走俥七平六邀兌車，車4平6，相七進九，紅方形勢不錯。

13. …………　馬3退2！

退馬，別出心裁之著，目的在於調整子力位置，更有效地組織進攻。

14. 俥二進六？　…………

紅俥過河，失著。另有兩種著法：①傌六進五，車4進2，黑方優勢；②炮五平六，包3平4，亦黑方優勢。

14. …………　包1平3　15. 俥二平三　…………

不如改走傌六進四，則包3進5，炮七退六，包3進7，俥七退四，車2平6，俥二平三，紅方優勢。

15. …………　馬2進1　16. 俥七平九　包3進1！

紅方平俥邊線，傌捉車；黑方升包隔斷俥傌，解捉還捉，十分巧妙。

17. 傌六進五　…………

如改走俥九進二，則車4進4，俥九進一，包3平7！俥九平七，包7進4，仕四進五，包7退6，炮七平三，車2平7，黑方得子勝勢。

17. ………… 車4進2！　　18.俥三進一　…………

如改走俥九進二，則馬1進3，傌三進四，馬7進5，炮五進四，士4進5，俥九進三，車4退3，俥九平六，將5平4，黑方多子勝勢。

18. ………… 馬1進3！　　19.俥三進一　馬3進2！

妙手打死俥！黑勝。以下著法：①俥九平八，後包進7，仕六進五，車2進1，黑方4子歸邊，勝定；②相七進九，前包平1，兵九進一，馬2進3，仕四進五，車2進5！炮五平六，車4平5，黑方勝定。

 4 遼寧　韓福德(先勝)　廣東　呂　欽

這是1980年5月2日，福州全國象棋團體賽第3組第11輪的一局棋，雙方採用「仙人指路對飛右象轉左正傌左橫俥對左正馬左橫車拐腳馬」開局。

1. 兵七進一　象3進5　　2. 傌八進七　馬8進7
3. 相三進五　車9進1　　4. 俥九進一　馬2進4
5. 俥九平四　…………

一般左橫俥不過宮，現在過宮，頗有新意。

5. ………… 車1平3　　6. 傌七進六　卒3進1
7. 炮八平七　包2平3　　8. 兵七進一　包3進5
9. 炮二平七　車3進4　　10. 傌二進三　車3平4
11. 俥一平二　包8平9　　12. 俥二進四　馬4進3
13. 傌六進四　車9平7（圖9-4）

雙方咬得很緊。黑方平車保馬，如改走車9平6，則俥二平四，仍要逃馬，否則失子頹勢。

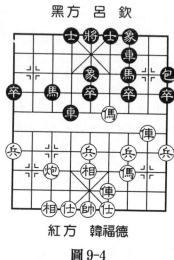

黑方 呂欽

紅方 韓福德

圖 9-4

如圖形勢，由紅方走子：

14. 俥二平七　馬 3 進 1

紅方平俥捉馬，試探黑馬的動向，以便確定下一步行動計劃；黑方跳馬進邊路捉俥，出路不大，不如退馬。

15. 俥七平四　包 9 退 2？

退包，失著。可改走士 4 進 5，雖落後手，尚不致立見潰敗。

16. 傌四進五！　車 7 平 4

紅方進傌殺象，好棋！黑方逃車肋道反叫殺。

17. 炮七進七！	士 4 進 5	18. 傌五進三	將 5 平 4
19. 仕四進五	馬 1 進 2	20. 後俥進一	包 9 平 8
21. 前俥平八	包 8 進 7	22. 俥四進四	馬 2 進 3
23. 帥五平四	後車進 1	24. 俥八進五	將 4 進 1
25. 炮七平三			

至此，黑方推枰認負。以下，①後車平 6，俥四進一，士 5 進 6，俥八平六！將 4 平 5，俥六退四，紅方勝定；②後車平 3，俥八退一，將 4 進 1，炮三退二，紅方勝定。

 中國　王嘉良（先勝）　菲律賓　許輝煌

這是 1980 年 12 月 3 日，澳門第 1 屆亞洲杯象棋賽的一局棋，雙方由「挺進三兵對飛右象」開局：

1. 兵三進一　象3進5

用飛右象應對挺三路兵的著法，國內比較少見，常見的著法是象7進5或包8平7。

2. 傌二進三　馬8進9　　3. 炮八平五　…………

針對黑方馬屯邊、中防較弱，紅方第3回合架中炮，反映了「東北虎」擅長用炮的特點。

3. …………　馬2進3　　4. 傌八進七　車9進1

5. 俥九平八　車1平2

以上轉為「中炮直俥對單提馬左橫車」陣式。

6. 炮二平一　卒7進1　　7. 兵三進一　車9平7

8. 俥一平二　包8平6　　9. 傌三進四　車7進3

10. 傌四進五　馬3進5　　11. 炮五進四　士4進5

12. 相七進五　…………

雙方都在有計劃地布置兵力，黑方兌兵後7路車搶占河口，準備反擊；紅方傌踏中卒，炮鎮中路，略占優勢。

12. …………　卒1進1　　13. 車二進六　包2進4

14. 仕六進五　車7退1

退車邀兌，軟著，招致再丟失1卒。此著應改走卒9進1，再退車邀兌，黑方並不難走。

15. 俥二平一　…………

紅方在炮火掩護之下，不兌車，而是乘機掃邊卒。

15. …………　包6進6　　16. 炮五退二　車2進3

黑方升包、升車均是空著，此時宜走車7平9兌車，炮一進四，卒3進1，黑方雖然少2只卒子，處於劣勢，但是由於紅方左翼俥傌被封，一時尚無大礙。

17. 俥一退一　卒3進1

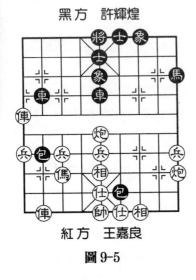

黑方　許輝煌

紅方　王嘉良

圖9-5

本來，紅方退俥準備左移掃邊卒叫殺；現在黑方主動送3路卒聯車，實在無此必要。此著不如改走車7平5，再跳出邊馬，比較好。

18.俥一平七　　平7平5

19.俥七平九（圖9-5）

…………

如圖9-5形勢，黑方5只卒子全被吃掉，紅方淨多四兵，大占優勢。

現在由黑方走子：

19.…………　馬9進7　　20.兵七進一　車5進1

升車邀兌，為時已晚，不如改走馬7進6，伺機進行反擊，作最後一搏。

21.兵七進一！　包6退4　　22.俥七進六！　包6平3

如改走包2進2，則兵七平八！黑方也要失子。

23.俥八進三　　車2進3　　24.俥六退八　　包3退4

25.炮一平三！

黑方起座認輸。下，黑方如走象7進9，則俥九進四，包3平4，俥八進九，馬7進8，俥九進七，車5退1，俥七進九！車5平4，俥九進七，車4退2，炮三進六，紅方得車勝。

6 上海 邱志源（先負） 上海 朱玉龍

1. 兵七進一　馬8進7　　2. 兵三進一 …………

紅方再挺三路兵，成兩頭蛇對起馬，目的是扼制對方馬路和開通己方傌路，先不暴露作戰意圖，是比較含蓄的著法。

2. …………　象3進5

飛象，活通右翼子力，是一種穩健著法。另有出左橫車、架卒底包和左包平邊等應著。

3. 傌二進三　馬2進4　　4. 俥一進一　車1平3
5. 炮八平七　卒3進1　　6. 俥一平六　車9進1
7. 傌八進九　包2平3

黑方平包爭先，主動兌換炮和兵卒，使象位車出頭。

8. 俥六進六　馬4進6
9. 俥九平八　士6進5
10. 俥六退三　馬6進5！

黑方穿宮馬從中路跳出，捉三、七兵，伏進6路窺臥槽，妙手。

11. 兵七進一　包3進5
12. 炮二平七　車3進4
13. 炮七平八　車9平6
14. 相三進五 …………

如圖9-6，是1981年5月5日，上海市第5屆職工運動

黑方　朱玉龍

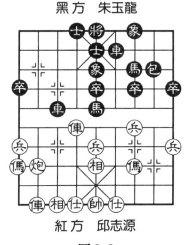

紅方　邱志源

圖9-6

會象棋團體決賽第3輪一局棋的中局形勢。雙方主力各匯集在己方左側，待機而動。現在由黑方走子：

14.………… 　馬5進6

黑馬奔臥槽叫殺。

15.炮八進七　象5退3　　16.俥六退三　卒7進1

17.俥八進四　包8進4　　18.兵三進一………

紅方兌三路兵，失著。本意可能是引開巡河車，再平俥七路捉死底象叫殺；但是，這徒然使黑方巡河車轉移至左翼，反而加強了進攻力量。此著不如改走俥六平四，仍是均勢。

18.………… 　車3平7

兌兵以後，黑方集中雙車雙馬包全部主力於左側，紅方已很難支撐。

19.俥八平七　………

棄俥搶攻，可惜慢了一步。如改走俥八平四，則車6進4，傌三進四，包8進3，仕四進五，車7進5，仕五退四，車7退4！黑方也勝定。

19.………… 　車7進3　　20.俥七進五………

紅方進俥咬象做殺，企圖作最後一搏，為時已晚。如改走俥六平二，則包8平5，仕六進五，馬6進5！俥二平五（走俥七進五，馬5退3！黑勝）車7進2，帥五平六，車6進8！黑勝。

20.………… 　車7平5！！（黑勝）

7 　上海　于紅木(先負)　雲南　陳信安

這是 1981 年 7 月，在承德市舉行十五省市象棋邀請賽中的一局棋，雙方走成「仙人指路對卒底包轉順手包」開局陣式：

1. 兵七進一　包2平3　　2. 炮二平五　包8平5
3. 傌二進三　馬8進7　　4. 俥一平二　馬2進1

黑方不挺3路卒，而改走屯邊馬，再開出直車，這是又一路變化。

5. 傌八進七　車1平2　　6. 俥九平八　車2進4
7. 俥二進六　卒7進1　　8. 俥二平三　車9進1

紅方過河俥壓馬，黑方右車巡河，再出左橫車，開局階段雙方都十分注意子力的布置，求得均衡發展。

9. 兵三進一　車9平4
10. 俥三退一（圖9-7）
…………

黑方按照預定計劃橫車過宮，集中兵力於右側，對紅方挺三路兵邀兌置之不理；紅方退俥吃卒，企圖兌車後，三路兵乘勢渡河。

如圖形勢，雙方進入複雜多變的中局階段。

現在由黑方走子：

10. …………　車2進2

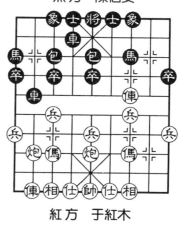

黑方　陳信安

紅方　于紅木

圖 9-7

升車過河避兌，下一步壓傌爭先奪勢，正著。

11. 傌三進四　車2平3　　12. 傌七退五　…………

退窩心傌這步棋值得探討。不如改走傌四進六，車3進1，傌六進七，包5進4，仕四進五，車4進1，傌七退九，士4進5，炮八進五，包5平7，俥三平八，車3退2，兵三進一，紅方優勢。

12. …………　包5進4　　13. 俥三進二　…………

紅俥吃馬，失著。此時宜走俥三平六兌車（如誤走傌四進六？則車3平4！紅方不能進傌吃包或者退傌兌包，否則前車進3！悶殺，因此，黑方必然得子大占優勢），黑方如應車4平6，傌四退三，包5退1，炮八進二！包3平5，炮八平五，包5進3，俥六退一，包5退1，俥六平五，車6進3，雙方均勢。

13. …………　包3平5　　14. 炮八進四　士4進5

15. 炮八平五　將5平4！

黑方乘勢出將叫殺，好棋！紅方敗局已定。

16. 相七進九　車3平2！　　17. 前炮平三　…………

如改走俥八平七，則包5退1，黑方勝定。

17. …………　士5進6！

揚士打俥兼解殺，妙極！

18. 俥三平四　包5進5！　　19. 相三進五　車2進3!!

構成鐵門栓、雙車錯絕殺。

以下，俥四進二，包5退6，俥四平五，將4平5，相九退七，將5平4，傌五進七，車2退2，此時黑方雙車馬3卒，紅方雙傌炮四兵，實力相差太懸殊，黑方勝定。

 8

陝西　**牛鍾林(先負)**　安徽　**鄒立武**

這是 1982 年 5 月 11 日，武漢全國象棋團體賽第 6 輪的一局棋，由「仙人指路對卒底包轉中炮對左三步虎」開局，大戰 22 個回合，紅方俯首就擒。

實戰過程如下：

1. 兵七進一　包 2 平 3	2. 炮二平五　馬 8 進 7
3. 傌八進九　車 9 平 8	4. 傌二進三　卒 7 進 1
5. 俥九平八　包 8 平 9	6. 俥一進一　象 3 進 5
7. 炮八平六　車 8 進 5	

黑方不顧右翼底馬安危，升左車騎河，控制要隘，威脅紅方左翼各子。

8. 俥八進八　車 8 平 4	9. 仕六進五　包 9 退 1
10. 俥一平二　馬 2 進 4	
11. 俥二進七（圖 9-8）	

…………

如圖所示，紅方雙俥大步前進，占領黑方下二路，大有必欲得子才罷休之勢；黑方也不甘示弱，胸有成竹，一一給予化解，並實行有力的還擊。

接圖，由黑方走子：

11. …………　車 4 平 3

趁便吃兵捉相，如改走馬 4 退 2，則俥八退一，士 4 進 5

黑方　鄒立武

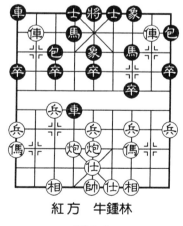

紅方　牛鍾林

圖 9-8

（車 4 平 3，俥二平八！），炮六平八，紅方得子占優；又如改走馬 4 進 6，則炮五進四，士 4 進 5，俥八退一，紅方優勢。

12. 炮六進五　馬 4 退 2　　13. 俥八退八　…………

大踏步後撤保相。

13. …………　包 9 進 1　　14. 俥二平八　士 6 進 5

15. 炮六平三　包 3 平 7　　16. 炮五平八　…………

如改走前俥進一吃馬，則車 1 平 2，俥八進九，包 7 進 4！傌三退一，車 3 進 4，仕五退六，包 9 進 4，黑方車雙包有攻勢，同時 5 卒俱全，獲勝有望。

16. …………　包 7 進 4　　17. 相三進一？　…………

飛邊相，敗著。宜改走相三進五，則車 3 平 8，黑方雖然 3 子歸邊，但總是少子處於劣勢。

17. …………　車 3 進 2　　18. 炮八進七　車 1 平 2

19. 前俥進一　車 3 平 7　　20. 後俥進二　車 7 平 9！

21. 仕五退六　…………

如改走仕五進四，則包 7 進 3，仕四進五（走帥五進一，包 9 平 8，黑方勝定），包 9 平 8，帥五平六，車 9 進 2，帥六進一，包 7 退 1，仕五退四，包 8 進 6，帥六進一，車 9 平 6，仕四退五，車 6 平 9，黑方勝定。

21. …………　包 7 進 3　　22. 仕四進五　…………

如改走帥五進一，則車 9 進 1，帥五進一，包 9 平 8，後俥退一，車 9 退 1，帥五退一，包 8 進 5，帥五平六，車 9 進 1，仕六進五，包 8 進 1，帥六進一，包 8 平 2，俥八退八，車 9 退 1，相七進五，包 7 退 2，仕五進四，車 9 退 1，俥八平三，車 9 平 5，帥六退一，包 7 平 5，黑方勝定。

22.………… 包 9 平 8

以下，帥五平四，包 8 進 7，帥四進一，車 9 進 1，帥四進一，包 7 退 2，夾車包殺，黑勝。

 9 上海 朱永康(先負) 北京 臧如意

這是 1982 年 12 月 18 日，成都全國象棋個人賽第 12 輪的一局棋，雙方由「仙人指路對飛右象轉中炮橫俥對拐腳馬邊馬」開局，20 個回合結束戰鬥，非常有特色。

1. 兵七進一 象 3 進 5 2. 炮八平五 馬 2 進 4
3. 俥九進二 馬 8 進 9 4. 俥九平六 車 9 進 1
5. 炮二退一 …………

退炮，準備平左肋打馬，結果自塞傌路，右翼子力不夠舒展。此著可考慮改走俥六進三騎河，以便控制黑方各子。

5.………… 卒 9 進 1 6. 炮二平六 馬 4 進 6
7. 傌二進三 馬 9 進 8 8. 兵三進一 士 4 進 5
9. 俥六進三 …………

紅方升俥騎河捉馬，意圖逼退黑馬，或者逼其進入 7 路死胡同。

9.………… 卒 5 進 1

挺中卒，正著。如改走卒 7 進 1，則炮五進四，紅方優勢。

10. 俥一進一 卒 7 進 1 11. 兵三進一 馬 6 進 7
12. 炮五進三 …………
打中卒欠妥，不如改走傌三進四較好。

12.………… 馬 7 進 8 13. 俥一平四 車 9 平 7

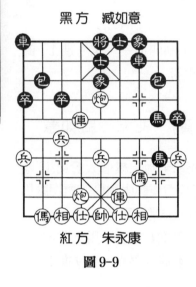

黑方 臧如意

紅方 朱永康

圖 9-9

14. 炮五進一（圖 9-9）
…………

黑方抓住紅方右翼弱點，平車捉俥；紅方也升炮露俥捉馬，雙方形成互捉局面。

接圖，由黑方走子：

14. ………… 車 7 進 6

15. 俥六平二 車 7 退 1

黑方退車保馬捉中兵，紅方兌子失先失勢。

16. 俥八進七 車 1 平 4

17. 炮六進三 車 4 進 3

18. 炮五退一 車 4 進 1！ 19. 相七進五？ …………

飛相，失著。授人以隙，導致速敗。此著，如改走相三進一，則馬 8 進 7，再退馬封車捉炮，也是黑方優勢。

19. ………… 車 7 進 2！ 20. 俥四進四 …………

如改走俥四平三，則馬 8 進 7，帥五進一，車 4 平 5！黑方得子勝勢；又如改走俥四進五，則車 7 平 3！俥二退二，車 3 退 1，黑方必得子勝勢。

20. ………… 車 4 平 5！！

紅方認負。以下，仕六進五，車 5 平 6，俥二平四，車 7 退 5，黑方得子得勢勝定。

這一局棋，黑方走子 20 著，卻有兩個明顯的特點：一是雙包在原位未曾挪動一步；二是雙車按照棋局需要連續走了 8 步，這在對局中是極少見的。

 湖北　陳淑蘭(先勝)　青海　方蕊潔

這是 1985 年 10 月全國象棋個人賽女子組第 8 輪的一局棋，24 個半回合結束戰鬥，雙方走車二十五步，實乃少見。

1. 兵七進一　包2平3　　2. 炮二平五　包8平5
3. 傌二進三　馬8進7　　4. 俥一平二　馬2進1
5. 傌八進七　車1平2　　6. 俥九平八　車2進4
7. 傌七進六　車9進1（圖9-10）

以上是「仙人指路對卒底包轉順包」開局。如圖，紅方雙直俥、七路傌進駐河口，黑方右直車巡河、左橫車策應。

紅方利用先行，瞅準時機，棄兵擺脫牽制，從中路和側翼發動進攻：

8. 兵七進一！　車2平3

9. 傌六進五　　馬7進5

10 炮五進四　　士4進5

如改走士 6 進 5，則俥二進九，車 9 平 7，炮八平五，紅方優勢。

11. 炮八進七！　馬1退2

12. 俥八進九　　包3平4

13. 俥八平七　　包4退2

14. 俥二進四！　車3平4

紅方組織了一連串進攻，緊湊有力，黑方疲於應付。

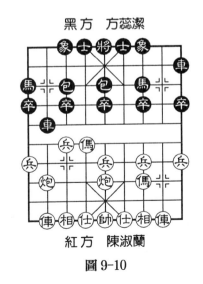

黑方　方蕊潔

紅方　陳淑蘭

圖 9-10

15. 俥二平四　車 9 平 8　　16. 仕四進五　車 8 進 3

17. 相三進五　車 4 退 1

黑方退車驅炮，失策，應走車 8 平 6 兌俥謀和。

18. 俥四進二　車 4 進 1　　19. 俥四平三　車 8 平 7

20. 俥三平四　車 4 平 6　　21. 俥四退一　車 8 平 7

22. 俥七退三　車 6 進 2

至此，紅方雙俥連走 5 步，而黑方雙車卻連走了 9 步。

23. 兵三進一　卒 1 進 1

紅方改挺中兵更好，黑方挺邊卒不如改走車 6 平 7 壓馬。

24. 兵五進一　車 6 平 1　　25. 兵五進一

至此，黑方缺象少卒，雙包受困，已難於抵禦紅方俥炮傌兵的攻擊，遂推枰認負。

 上海　胡榮華（先勝）　廈門　蔡忠誠

這是 1991 年 5 月 14 日，無錫全國象棋團體賽的一局棋，由「仙人指路對還中包」開局，本來表面比較平穩的局勢，進入中殘局階段，擺上了「空頭炮」，破象、滅士、棄俥攻殺，痛快淋漓，令人贊賞。

1. 兵七進一　包 8 平 5　　2. 傌二進三　馬 8 進 7

3. 傌八進七　馬 2 進 1　　4. 俥一平二　車 9 平 8

5. 相七進五　卒 7 進 1

黑方捉 7 路卒，不如走車 8 進 4 巡河，以下紅方炮二平一，車 8 進 5，傌三退二，車 1 進 1，兵三進一，車 1 平 8，傌二進三，車 8 進 3，雙方均勢。

6.仕六進五　包2進4　　7.俥九平六　包2平7

8.俥六進五　車1平2　　9.俥六平三　車2進7

10.俥三退二　車2平3　　11.俥三進四　卒1進1

雙方交換子力後，紅方子力集中於右翼，左翼空虛；黑方子力比較分散，現在挺邊卒，打算躍馬對攻。

12.炮二進四　車3平2　　13.俥三退一　車8進1！

紅方進炮、退俥卒林，準備橫掃中卒；黑方升一步車，意圖轉移右側實行反擊，為時已晚。

14.俥二進四　馬1進2

紅方如走炮二平五，則包5進4！叫殺，傌三進五（走帥五平六，車2進1，帥六進一，車8平2，黑方勝定），車8進8，傌五進四，車8退8，炮五退二，紅方勝勢。

黑方如改走卒5進1，則俥三平六，紅方勝勢；又如走車8平4，仕五退六，黑方左翼空虛，更加不利，假若紅方不落仕而走炮二平五，包5進4！傌三進五，車2進2，相五退七，車2平3，仕五退六，車4進8，帥五進一，車4平5，帥五平四，車5平6，帥四平五，車3平5，帥五平六，車5平4！（車5退3吃傌，俥二平六，紅勝）

帥六平五，馬1進2！俥二退二，車4平5，帥五平六，馬2進3，傌五退七，車6退1，帥六進一，車5平4！

黑方　蔡忠誠

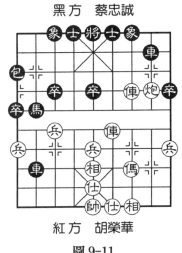

紅方　胡榮華

圖9-11

第九章　仙人指路

俥七退六，車6平4！黑勝。

15. 俥二平四　包5平1

如圖9-11，一直處於被動的黑方，不甘心消極防禦而卸中包進行還擊，已無濟於事；紅方集中優勢兵力，又有先行之利，立即揮炮打中卒，勢如破竹。

16. 炮二平五　包1進4　　17. 俥三進三　將5進1

18. 俥四進五　馬2退3　　19. 炮五退二　車2進2

20. 仕五退六　將5平4

如改走包1進3，則俥三進四，包1平4，俥四進五，象3進5，俥五進七，紅勝。

21. 炮五平六　車2退1　　22. 俥三進四　車2平4

23. 俥四平六！馬3退4　　24. 俥四進五　將4平5

25. 俥三平六（紅勝）

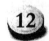
12　　遼寧　陶漢明(先勝)　河北　劉殿中

這是 1999 年 11 月 15 日，鎮江全國象棋個人賽男子甲組第 9 輪的一局棋，「空頭炮」貫穿始終，實屬難得。

1. 兵三進一　馬2進3

對付仙人指路開局，多數應以卒底包或者對兵局，起馬或者飛象，比較少見。

2. 俥二進三　車1進1

黑方急於走右橫車，目的在於從 7 路線打開缺口。

3. 炮八平五　卒7進1

紅方架中炮，再衝 7 路卒兌兵，中路容易吃虧。此著宜走象 7 進 5 較穩妥。

4. 兵三進一　　車1平7

5. 傌三進四　　車7進3

黑車吃兵，中路無法防守；如果走象7進5，雖則可免「空頭炮」之患，但讓紅方白過一兵。

6. 傌四進五！　馬3進5

7. 炮五進四　　馬8進7

8. 炮五退二　　馬7進6

9. 炮二平五　　馬6進7

10. 傌八進七　包2平7

紅方雙炮鎮中路，威力無比；黑方置危險於不顧，平包對攻。

黑方　劉殿中

紅方　陶漢明

圖 9-12

11. 前炮平一　　馬7進5

12. 相七進五　　車9平8

13. 炮一平二！　包8平9

14. 炮二平五！（圖9-12）……

紅方平炮叫將打車，逼黑馬兌炮，再打車，有效防範對方包沉底反擊，然後再擺「空頭炮」，有板有眼，非常有力。黑方則完全陷入被動。

如圖，紅方雖然雙俥未動，但已控制棋局；黑方如何實行反擊，擺脫困境，不妨靜觀其變。

現在由黑方走子：

14. …………　車8進6　　15. 仕六進五　車8進1？

黑方再進8路車，失著。能因用時緊張，來不及精確細算。其實此時應走包9進4打邊卒，紅方如走俥九平八，包

9平5！「天地包」叫殺，傌七進五，車8進5，俥一進四，卒9進1，俥一平四，車7平4，俥八進七，包7平4，黑方完全可以抗衡。

16. 俥九平六　包7進7　　17. 相五退三　車8平3

18. 俥一平二　包9平7　　19. 相三進五　車3退1

20. 俥二進六　包7進1

黑方此著如誤走車3平5，則俥二平五，士4進5（士6進5，炮五平七！紅得車勝）俥五平七，車5退1，俥七進三，士5退4，俥六進九，將5進1，俥六平五，紅得車勝。

21. 俥二退三　包7退2

改走車3退2聯車，尚不致速敗。

22. 俥六進八！　車3平1　　23. 俥二平四

至此，紅方右俥繞道而出，構成「空頭炮」、雙俥錯絕殺，紅勝。

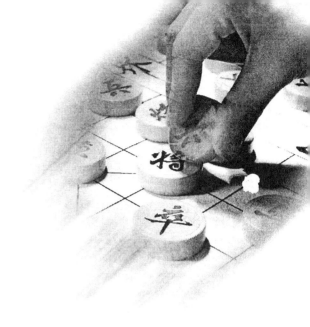

第十章
飛相局

1　內蒙　秦　河(先勝)　雲南　陳信安

這是 1980 年 4 月 20 日，福州全國象棋團體賽第 1 組第 1 輪的一局棋，雙方由「飛相對起傌局轉兩頭蛇對右橫車平肋」開局。

　　1.相三進五　馬 8 進 7　　2.兵三進一　馬 2 進 1
　　3.傌二進三　車 1 進 1　　4.兵七進一　象 7 進 5
　　5.傌八進七　車 1 平 4　　6.傌三進四　士 6 進 5

紅方三路傌進駐河口，準備殲滅 7 路卒；黑方上士，既鞏固了防線，又可視情況出貼身車。

　　7.俥九進一　卒 3 進 1

同樣兌卒，不如兌 7 路卒。

　　8.兵七進一　象 5 進 3　　9.傌四進三　車 4 進 3
　　　　　　　　　　　　　　10.炮二平三　車 9 平 8

黑方出左直車，圖謀保護 8 路包沉底將軍取勢。

　　11.俥九平二　包 8 進 4（圖 10-1）

紅方左俥調至右側牽制黑方車包，黑方左包過河封車。至此，棋局進入中局階段。

接圖，輪到紅方走子：

　　12.傌三退四！……

退傌踩車，三路炮打馬，好棋！強逼黑方兌子。

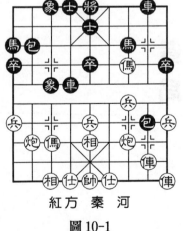

黑方　陳信安

紅方　秦　河

圖 10-1

象棋輕鬆學 4

象棋精巧短局

12. ………… 車4平6 13. 炮三進五 車6進1

兌馬以後，黑方8路底車脫根，6路騎河車占位欠佳，需要調整，紅方取得優勢。

14. 炮八進一！ …………

升炮，再次實施兌子戰術，不給黑方以喘息之機，乃獲勝關鍵之著。

14. ………… 包2平3

如退包避兌，則炮八平七叫打悶宮，紅方必得子大占優勢。

15. 俥二進二 車8進6 16. 炮八平二 包3進5

第2次兌子，紅方俥傌換車包，構成三子歸邊、夾俥炮殺勢；而黑方3路包占位欠佳，邊馬一時也無法投入作戰，已難挽回敗局。

17. 炮二進六！ 士5進4 18. 俥一平二 車6退4

19. 炮三進二 將5進1 20. 炮二退一 車6退1

21. 炮三退一 將5退1 22. 炮二進一 車6進1？

黑車升一步，導致速敗。如改走車6進2，則俥二進八！將5進1，炮二平一！車6平9，炮三進一，將5進1，炮一退一，車9平7，炮三退一，包3平2，俥二退二！士4退5，炮三平二！車7平9，炮一退二，包2退5，俥二平五，將5平6，炮二退六，包2進3，俥五平四，將6平5，相五退三！紅勝。

23. 俥二進八！（紅勝）

2　上海　徐天利(先勝)　青海　徐永嘉

　　這是 1980 年 4 月 20 日，福州全國象棋團體賽第 2 組第 1 輪的一局棋，雙方由「飛相對左中包」起首，轉「屏風傌進三兵對過河車」開局。

　　1.相三進五　包 8 平 5　　2.傌八進七　馬 8 進 7
　　3.傌二進三　車 9 平 8　　4.俥一平二　車 8 進 6
　　5.兵三進一　車 8 平 7

　　平車壓傌，阻止紅方右傌盤河，對攻著法。

　　6.俥二平三　…………

　　平俥保傌，限制黑方左車的活動空間，為運子取勢，實行還擊，埋下伏筆。

　　6.…………　馬 2 進 3

　　黑方走右正馬，便於從中路突破，但是右馬無根、左馬聯繫也差，容易受到攻擊。此外，還有走馬 2 進 1、包 2 平 3、卒 3 進 1 和卒 5 進 1 等著法，均有不同變化。

　　7.兵七進一　…………

　　進七兵，有力之著。它既活傌、抑制對方屈頭屏風馬，又可威脅黑方過河車。

　　7.…………　車 7 平 8

　　8.炮二平一　卒 5 進 1（圖 10-2）

　　如圖形勢，紅方「兩頭蛇」扼制黑方雙馬；黑方挺中卒，準備用盤頭馬從中路脫穎而出。

　　接圖，輪到紅方走子：

　　9.兵三進一　…………

三路兵渡河，紅方採用先棄後取、棄小取大戰術。

9.………… 卒 7 進 1

10. 傌三進四　車 8 進 1

11. 俥三進五　車 8 平 9

12. 俥三進二　包 5 進 4

13. 傌七進五　包 2 平 7

14. 炮八平一　…………

紅方戰術應用恰當，得子。

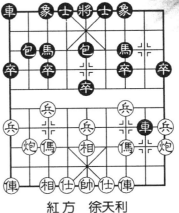

黑方　徐永嘉

紅方　徐天利

圖 10-2

14.………… 卒 5 進 1

15. 傌四進二　包 7 進 2

16. 傌五退七　車 1 進 1　　17. 俥九進一　車 1 平 8

18. 俥九平二　…………

紅方如改走傌二退三，則車 8 進 5 緊逼，黑方先手。

18.………… 卒 5 平 6　　19. 傌二退三　車 8 平 7

20. 仕六進五　車 7 進 2　　21. 俥二進四　象 3 進 5

22. 傌三進一　包 7 進 4

紅方跳傌邊線，出其不意；黑方進包下 2 路，欲平邊沉底，雙方各有所圖。

23. 炮一退一　…………

退炮阻擋，精細。

23.………… 卒 6 平 7

下一步企圖卒 9 進 1，再卒 7 平 8，捉死紅傌。

24. 傌一進二　馬 3 進 5？

黑方進馬，失察，招致再度失子。

25. 炮一進五！

紅方必再得一子，勝定。

 3 　上海　**王鑫海（先勝）**　上海　**王妙生**

1. 相三進五　包8平5　　2. 傌二進三　馬8進7
3. 俥一平二　車9進1　　4. 傌八進七　車9平6
5. 兵三進一　卒3進1　　6. 俥九進一　包2平3

以上為「飛相對左中包轉屏風傌直橫俥進三兵對左橫車5、3包」開局。

這是1981年4月22日，上海市第5屆職工運動會市局象棋團體初賽第1組第7輪一局棋的開局陣式。

　7. 傌三進二　馬2進1　　8. 炮八退一 …………

退炮與升俥相聯繫，目的在於炮、俥向右側作戰略轉移。這種著法稱為「龜背炮」，也稱「鳳凰炮」或「鸚鵡炮」。這一陣式，尤其是先走一方走龜背炮，在實戰中不多見，卻有出其不意，攻其不備的作用。

　8. …………　車1平2　　9. 炮八平三　車2進7

10. 炮三進五 …………

紅方三路炮打卒瞄象，積極主動進攻，伏棄傌踩邊卒，炮沉底將軍的凶著。

10. …………　象7進9　　11. 傌七退五　車2退1

12. 傌五進三　車2平3

紅方索性將七路傌也轉移到右翼連環，只留單俥扼守左翼。

　13. 俥九平六 …………

如圖 10-3 形勢，紅方兵力部署已大體就緒，即將發起總攻，黑方如何應對，關係重大。

實戰著法，黑方走：

13. ………… 包 5 進 4？

包打中兵，失策。兌炮以後，黑方包、馬無根，紅方升俥捉雙得子，大占優勢。此著如改走士 6 進 5，則俥六進四，紅方優勢。

14. 傌三進五　車 3 平 5

15. 俥六進六！　包 3 進 7

16. 仕六進五　包 3 平 1

17. 帥五平六！　…………

紅方出帥御駕親征，妙手！黑方敗局已定。

圖 10-3

17. ………… 車 6 平 2

棄子搶攻，作最後一搏。如改走士 4 進 5，則俥六平三，士 5 進 6，傌二進一，車 5 平 4，仕五進六，車 6 平 8，俥三平一，卒 1 進 1，炮三進三，士 6 進 5，俥一進二，紅方勝勢。

18. 俥六進二　將 5 進 1　　19. 傌二進一！　車 2 進 8

20. 帥六進一　車 2 退 7　　21. 炮二進七！　馬 7 退 8

22. 俥二進八　馬 8 進 6　　23. 炮三進二　　馬 6 進 7

24. 俥六退一　將 5 退 1　　25. 炮三進一（紅勝）

 4 中國　胡榮華(先勝)　秦國　謝蓋洲

這是 1981 年 12 月 21 日，第 1 屆亞洲城市象棋名手邀請賽的一局棋。

　　1. 相三進五　卒 3 進 1

用仙人指路應對飛相局，有試探對手動靜以進一步確定如何部署兵力的意圖。可以演變成單提馬、屏風馬，也可還以中炮或者過宮炮等。

　　2. 炮八平七　…………

平兵底炮，針對性較強，預防黑方跳右正馬。

　　2. …………　　馬 2 進 3

一般多走飛象固防，或者起邊馬，現在跳正馬，聽任七路兵渡河，局面顯得更加被動。

　　3. 兵七進一　馬 3 進 4　　4. 兵七進一　馬 4 進 5
　　5. 傌二進四　包 8 平 5　　6. 傌四進五　包 5 進 4
　　7. 仕四進五　馬 8 進 7

黑方雖然包鎮中路，但是後續力量跟不上，防線也不夠鞏固，而紅方七路兵已過河，形勢看好。

　　8. 傌八進九　象 7 進 5　　9. 俥九平八　包 2 平 1
　　10. 俥八進三　包 5 平 1

黑方包打邊兵，構成 1 路「擔子包」，子力限於一隅，難以有大作為。

　　11. 兵七進一　卒 1 進 1　　12. 俥一平四　士 6 進 5
　　13. 俥四進六　卒 7 進 1　　14. 俥四平三　車 9 平 7

至此，黑方方才移動一步象位車，右車仍按兵不動，而

紅方雙俥已移動五步，均占據要衝，對比之下，棋勢孰優孰劣，自然涇渭分明。

15. 兵三進一　卒 7 進 1

16. 俥三退二　車 7 平 8

如圖 10-4 形勢，紅方雙俥雙炮過河兵占位良好，又有先行之利，大占優勢；黑方既無攻勢，防守又不夠得力，已呈敗象。

接圖，由紅方走子：

17. 兵七進一　馬 7 進 6

18. 兵七進一　馬 6 退 4　　19. 兵七平六　卒 5 進 1

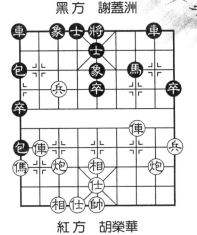

圖 10-4

紅方七路兵連走 3 步，入宮到位；黑方河口馬無路可走，只有後退、再挺中卒，才不致被捉死。

20. 俥三進二　馬 4 進 5　　21. 俥三平七！　馬 5 退 3

黑方被迫退馬踩俥，暫時解除困境，結果剛獲得的一點反擊之機又喪失殆盡。

22. 俥八平四　卒 1 進 1　　23. 俥四進五！　士 5 退 6

24. 俥七進三!!

以下，車 1 平 3，炮七進七，士 4 進 5，兵六平五！士 6 進 5，炮七平二得車，紅方勝定。

 上海　葛維蒲(先勝)　上海　成志順

1. 相三進五　包 8 平 3

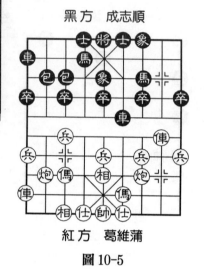

黑方 成志順

紅方 葛維蒲

圖 10-5

「金鈎包」原為對付進兵局，現在用來遙控紅方七路相位線子力。

2. 兵七進一 …………
另有俥一進一出橫俥著法。

2. ………… 馬 8 進 7
3. 傌八進七 象 3 進 5
4. 傌二進四 車 9 平 8
5. 俥一平二 馬 2 進 4
6. 平九進一 車 8 進 4
7. 炮二平三 車 8 平 6

8. 俥二進四 車 1 進 1（圖 10-5）

以上雙方由「飛相對金鈎包轉右拐腳傌右巡河俥左橫俥對左巡河車右拐腳右橫車」，這一陣式在實戰中是極為少見的。如圖，是 1982 年 2 月 20 日，上海市象棋名手邀請賽第 7 輪一局棋的開局陣形。

從棋圖可以看出，雙方都走巡河車、拐腳馬、橫車，一時分不出優劣。

現在輪到紅方走子：

9. 傌七進六 車 6 平 2　10. 炮八平六 包 2 退 2
11. 俥二平四 士 4 進 5　12. 炮三進四 馬 7 退 8
黑方被迫退馬，否則紅方升俥塞象眼叫殺必得子。

13. 炮三進二！ 包 2 平 4　14. 炮六進六 馬 8 進 9
15. 傌六進五 …………
紅方得子得勢，黑方更加陷入被動。

15. ………… 包3平4　　16. 炮三平一　車1平2

17. 傌四進二　馬9進7　　18. 俥四平五　…………

車平中路，正著。如改走俥四進二，則包4進1打俥，
紅方將被迫兌馬，攻勢受挫，要多費周折。

18. ………… 前車平6　　19. 俥九平四　車6平8

20. 傌二進三　車2進6　　21. 炮六平九　後包平2

22. 傌五進七　包2進5　　23. 傌三進四‼

以下黑方如走包2平5，則傌四進三！馬7退6，炮一
平四，車8平7（改走士5進6，炮四平八！紅勝），炮四
退六，車7退3，炮四平八，士5進6，俥四平六！車7平
3，俥六進六，士6退5，俥六退一，車3進1，兵五進一，
紅方俥雙炮五兵對黑方車3卒，勝定。

 6　上海　**胡榮華(先勝)**　浙江　**陳孝堃**

這是 1982 年 2 月 23 日，國家集訓隊於北京舉行象棋比
賽的一局棋。

1. 相三進五　包8平5　　2. 傌二進三　馬8進7

3. 傌八進七　車9平8　　4. 俥一平二　車8進6

5. 兵三進一　車8平7　　6. 傌七退五　…………

紅方退窩心傌，一方面保持右翼俥炮的靈活性，另一方
面可加速左翼俥炮出子速度，目的在於用雙俥、雙炮控制形
勢。

6. ………… 包5進4

右翼子力尚未出動，急於包打中兵，反而使紅方迅速解
決窩心傌的弱點，得不償失。此著不如改走包2進4或馬2

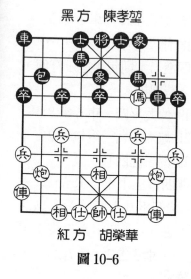

黑方　陳孝堃

紅方　胡榮華

圖 10-6

進 1，先出動右翼子力，再伺機包打中兵較為妥當。

7. 傌三進五　車 7 平 5

8. 兵七進一　…………

紅方進七路兵，暫且不脫出窩心傌，顯得從容不迫。

8. …………　象 3 進 5

9. 傌五進三　車 5 平 6

如改走車 5 平 7 壓傌，則炮二退一，以下炮二平三逐車，黑方左翼容易受壓。

10. 傌三進二　車 6 平 8

11. 傌二進三　馬 2 進 4　　12. 俥九進一　車 8 退 3
（圖 10-6）

13. 俥九平四　車 8 平 7　　14. 炮二平三　象 5 進 7

15. 炮八進一　…………

紅方採用先棄後取策略，乘勢集中兵力於右側，同時嚴密控制黑方 7 路車馬象各子，大占優勢。

15. …………　士 6 進 5　　16. 炮八平三！　馬 7 退 9

17. 兵三進一！　車 7 平 8　　18. 俥二進六　馬 9 進 8

19. 兵三進一！　車 1 進 2

20. 俥四平二！　…………

平俥捉馬，精細，妙手！如改走兵三平二吃回一馬，則包 2 平 7 邀兌炮，黑方及時調動子力加強左翼，紅方取勝費周折。

20. …………　馬 8 退 9　　21. 俥二進七　包 2 進 4

象棋精巧短局

象棋輕鬆學 4

22. 前炮進六　包 2 平 5　　23. 仕六進五

紅方俥雙炮兵四子歸邊，黑方缺雙象，無法抵禦，認負。

四川　李艾東（先勝）　黑龍江　孫志偉

1. 相三進五　包 2 平 5　　2. 傌八進七　馬 2 進 3
3. 俥九平八　卒 3 進 1　　4. 傌二進三　卒 7 進 1
5. 仕四進五　馬 8 進 7　　6. 俥一平四　包 8 平 9
7. 炮二進二　車 1 平 2　　8. 俥四進四　車 9 平 8

（圖 10-7）

以上形成「飛相對右中包轉屏風傌右巡河炮巡河俥對兩頭蛇左三步虎」開局陣式。如圖，為 1982 年 7 月承德「避暑山莊杯」象棋邀請賽一局棋的中局形勢。

接圖，輪到紅方走子：

9. 兵七進一　馬 3 進 4

10. 俥四平六　卒 3 進 1

11. 炮二平七　車 2 進 4

黑方進馬河口捉俥和兌換 3 路卒，結果導致紅方主力集中於左側，形成非常有利的進攻態勢。

12. 炮八平九　　車 2 平 3

13. 傌七進八！　馬 7 進 6

14. 傌八進九　　馬 6 進 4

15. 傌九退七　　前馬進 6

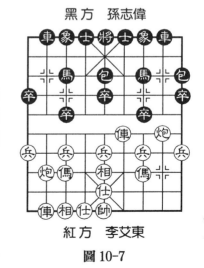

黑方　孫志偉

紅方　李艾東

圖 10-7

黑方進馬奔臥槽，展開對攻。

16. 炮七進五　士4進5　　17. 炮九退一　車8進7

18. 炮七平九　士5進4

如改走車8平7吃傌，則後炮平八！馬6進7，帥五平四，包5平2，傌七進八，包9平6，炮八平三，紅方勝定。

19. 傌八進九　將5進1　　20. 傌八退一　將5退1

21. 炮九平八　馬6進7　　22. 帥五平四　車8進2

23. 帥四進一　馬4進3　　24. 炮八進五

以下，包5平8，傌八平七，夾傌炮殺，紅勝。

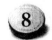 8　　上海　徐天利(先勝)　浙江　于幼華

1. 相三進五　　包8平6

用士角包應對飛相局，是20世紀80年代初開創的新興著法。它可以轉換成多種富有彈性的開局陣形，其特點為寓攻於守，以靜制動，然後隨著棋局的發展伺機進行反擊。

2. 兵七進一　馬8進7　　3. 傌二進三　卒7進1

4. 傌八進七　車9平8　　5. 俥一平二　馬2進3

6. 傌七進六　象3進5　　7. 炮八平七　車8進5

8. 傌六進七　……

吃卒，先得實惠。如改走挺三兵驅車，則黑退車、兌卒後局面平穩。

8. ………　　馬7進6　　9. 俥九平八　車1平2

10. 兵三進一　車8退1　　11. 兵三進一　車8平7

12. 炮二退一　車7平8　　13. 傌八進五　士4進5

黑方上士，失察。宜改走
包2平1邀兌俥，尚不至陷入
被動挨打局面。

如圖10-8，是1982年9
月25日，哈爾濱「北方杯」
象棋國手邀請賽第1輪一局棋
的中局形勢。現在由紅方走
子：

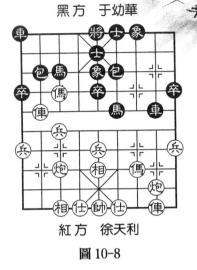

黑方　于幼華

紅方　徐天利

圖10-8

14.炮二平八！　車8進5

15.俥八平四　車8退3

如改走包2平1，則傌三
退二，車2進8，傌七進九，
車2退6，兵七進一！紅方七兵過河，占據優勢。

16.炮八進二　車8進2　17.炮八進六　馬3退2

18.俥四平八！　車8平4　19.炮七平八　車4退6

如改走車4平2，則炮八進二，黑方底馬受制，紅方占
優勢。

20.傌三進四　車4平3　21.炮八平七　馬2進4

22.傌四進六！　車3平4

如改走車3退1，則傌七進五！車3平2，傌五進七！
紅方勝勢。

23.炮七平六！

打死車，黑方認輸。以下，黑方被迫車4進2，俥八平
六，馬4進3，兵七進一！馬3進5（改走馬3退2，俥六進
一；又如改走象5進3，俥六平七，均紅方勝定），兵五進
一，馬5退7，兵七平八，紅方勝定。

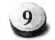

9 浙江　**于幼華(先勝)**　湖南　**王定中**

　　這是 1984 年 4 月 16 日，合肥全國象棋團體賽第 7 輪的一局棋，雙方布成「順象局」，23 個半回合分出勝負，特別是在炮的遙控下，末了 3 步俥構成絕殺，令人贊嘆。

　　1. 相三進五　象 7 進 5

　　以飛象對付飛相，以柔對柔，全面較量開、中、殘局功力。

　　2. 兵三進一　卒 3 進 1　　　3. 傌二進三　馬 2 進 3
　　4. 傌八進九　車 1 進 1

　　開局階段，各自在內線部署兵力，形似互不侵犯，實則窺測方向，待機而動。

　　黑方出橫車，亦可改走卒 1 進 1，以靜制動，穩健有力。

　　5. 炮二平一　車 1 平 6　　　6. 俥一平二　馬 3 進 4
　　7. 俥九進一　馬 4 進 6

　　黑馬奔襲欲與紅傌交換，在步數上明顯吃虧，此著不如改走車 6 進 5 舒展子力為好。

　　8. 俥二進三　馬 6 進 7　　　9. 炮八平三　車 6 進 3
　　10. 兵九進一　馬 8 進 6　　　11. 傌九進八　卒 7 進 1？

　　黑方挺卒兌兵嫌緩，應及早出動左翼子力，擺脫牽制才是。

　　12. 兵三進一　車 6 平 7　　　13. 炮三進二　車 7 平 6
　　14. 俥九平六　士 6 進 5

　　支士阻斷了黑馬的出路，使其有可能成為攻擊的目標，

且易造成左翼子力壅塞。不如
改走包8平6，以後可伺機走
馬6進4，調整子力位置固
守。

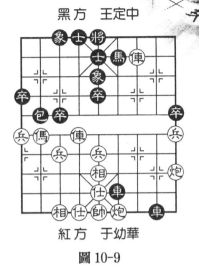

15. 仕四進五　包8平7
16. 俥六進三　包2進2
17. 兵一進一　………
圖謀由邊路打開缺口，走
得精細。
17. ………　卒9進1？
應走包7平9，以後可包
擊邊兵或車9平8邀兌俥。

18. 俥二進五　包7平9　19. 俥二平三！　………
緊逼黑馬，使其無活動餘地，好棋！

19. ………　車9平8　20. 炮三平四　車8進9？
進車叫將隨手。應走包9進3，紅方若走炮四進四，則
車8平6，炮一平四，車6退3，先棄後取，黑方追回失
子。

21. 炮四退四　車6進4
如圖10-9，黑方後續兵力跟不上，已經無計可施；紅
方後發制人，突然棄俥，令對方猝不及防，迅速入局。

22. 俥三進一！　士5退6　23. 俥三平四!!　將5進1
24. 俥六進五！
雙俥錯絕殺，紅勝。

⑩ 中國 胡榮華(先勝) 美東象棋會 陳志

這是 1984 年 12 月，肇慶第 1 屆「七星杯」象棋國際邀
請賽的一局棋，由「列手象」開局，21 個半回合分勝負。
紅方以飛相始，又以飛相終。

　　1. 相三進五　象 3 進 5　　　2. 傌八進九　馬 8 進 7

　　3. 兵三進一　卒 3 進 !　　　4. 炮八平七　馬 2 進 4

雙方以飛相對飛逆象的穩健布局開局。黑方雙馬的安置
似乎不妥，易受攻擊，並導致局勢被動。

　　5. 傌二進三　馬 4 進 6　　　6. 俥九平八　包 2 平 1

　　7. 傌三進四　卒 7 進 1　　　8. 傌四進五 !　…………

黑方為了替雙馬尋求出路，打算在拐腳馬穿宮後強兌 7
卒以打開通道。但紅方早有準備，現躍馬踩中卒搶先發難，
使黑方原定計劃受挫，由此紅方取得局面的主動權。

　　8. …………　馬 6 進 5　　　9. 傌五進三　…………

正確。如改走兵五進一，則馬 5 進 7，傌五進三，馬 7
進 8，紅方無便宜。

　　9. …………　馬 5 進 6　　　10. 炮二平四　包 1 平 7

　　11. 俥一平二　包 8 進 5 ?

虛浮之著，應改走包 8 平 9 擺脫牽制較為穩妥。

　　12. 俥八進六　包 7 平 8　　　13. 俥二平三　…………

老練，如走俥八平二捉包，車 9 進 2，紅方無趣。

　　13. …………　馬 6 退 8

無奈，若改走卒 7 進 1，則俥三進四，馬 6 退 7（若包 8
進 2，則相五退三，下一手俥三平四或俥八平二，黑方失

子），俥八平四塞象眼，黑方局面難堪。

14. 兵三進一　車9平8
15. 俥八退二　後包平9
16. 俥三平二　包8平9？

如圖 10-10，黑方平包軟著，導致白失一馬。與其束手就擒，不如放手一搏。此時，可走馬8進6退而復進，紅方如俥八平四，則車8進6，俥四進五，將5進1，俥二進一，車1平2！俥二平六，包

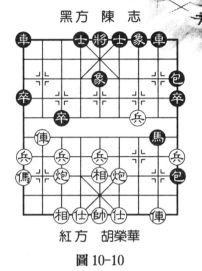

黑方　陳　志

紅方　胡榮華

圖 10-10

9退2！將局勢搞複雜後，黑方機會不少，尚有一番拼搏。

17. 俥八平二　車8進5　　18. 俥二進四　…………
紅方得馬後，大勢已定。

18. …………　　象5進7　　19. 炮七進三　象7退5
20. 炮七平五　士4進5　　21. 炮四平三　車1平2
22. 相五進三！（紅勝）

 11 黑龍江　趙國榮(先勝)　湖南　馬有共

1. 相三進五　包2平5　　2. 傌二進三　馬2進3
3. 炮八平六　車1平2　　4. 傌八進七　卒3進1
5. 兵三進一　馬8進9　　6. 俥九進一　…………

至此，由「飛相局」演成先手「反宮傌橫俥對中包進3卒」開局陣式。

黑方　馬有共

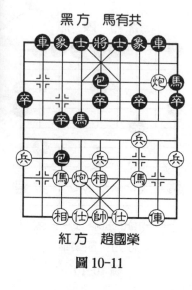

紅方　趙國榮

圖 10-11

6.………… 包 8 進 4

7. 傌九平四 包 8 平 3

8. 炮二進五 …………

進炮打馬，騷擾敵陣，試探對方的應手。

8.………… 車 9 平 8

9. 傌一平二 馬 3 進 4 ？

如圖 10-11，為 1987 年 4 月 8 日，福州第 6 屆全運會象棋團體預賽第 4 輪一局棋的中局形勢。黑方跳馬輕率，此著應走士 4 進 5 先補一手為好。

現在輪到紅方走：

10. 炮六進七！…………

飛炮轟士，令對方猝不及防，好棋。

10.………… 車 2 進 7

若走將 5 平 4 貪吃炮，則傌四進八，再傌四退四捉馬，紅方逃馬則傌四平七，黑方缺雙士難應對，紅方大占優勢。

11. 炮六平四 車 8 進 1　　12. 傌四進四 車 2 平 3

13. 傌四平六 包 3 進 3

缺士怕雙傌，黑方只能孤注一擲，死守已無濟於事了。

14. 相五退七 車 3 平 7　　15. 炮四平七 包 5 進 4

架「空頭包」，準備作最後一搏。紅方在以下的著法中表現出高超的攻殺技巧，步步緊逼，絲絲入扣，終於領先一步取得勝利。

16. 傌二進三！ 包 5 退 2　　17. 傌二平六！ 車 8 進 1

18. 前俥進四　將5進1　　19. 後俥進五　　將5進1

20. 前俥平五　將5平6　　21. 俥五退三！　車8進2

如改走車8進7，則俥五平四，將6平5，俥六平四，車8退7，炮七退二，紅勝。

22. 俥五進二　車7退2　　23. 俥六退一　包5退2

24. 炮七退二（紅勝）

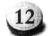 **12** 河北 胡　明(先勝)　四川　林　野

　　1988年4月9日，湖北孝感全國象棋團體賽女子組第8輪的一局棋，17個半回合便結束戰鬥。這是一局精彩紛呈，妙著如珠的佳構。

　　1. 相三進五　象3進5

　　飛相局具有含蓄多變，偏重較量中殘局功力的特點；逆象局，亦步亦趨的應法較多，別具一格。

　　2. 兵七進一　卒7進1　　3. 傌八進七　馬8進7

　　4. 俥九進一　包8平9　　5. 傌二進四　車9平8

　　6. 俥一平三　馬2進4　　7. 俥九平六　車1進1

　　8. 兵三進一　卒7進1？

　　黑方挺7路卒兌兵，正合紅方意圖。此時較為有利的著法是馬4進6，不讓對方三路俥輕易抬頭。

　　9. 俥三進四　包9退1　　10. 傌七進八！　…………

　　利用黑方雙馬受牽制的弱點展開攻擊，佳著。

　　10. …………　包2平3？

　　失算，應先走包9平7打俥作為過門，以下紅若俥三平六，則包2進5，炮二平八，士4進5，黑方局面無大礙。

黑方 林 野

紅方 胡 明

圖 10-12

11. 俥六進六！ …………

紅方乘機出擊，黑方必失子無疑。

11. ………… 馬 7 進 6

12. 俥六平七 包 9 進 1

13. 俥七進二 包 9 平 6

14. 炮二平四 馬 6 進 5

15. 俥三平六！…………

平俥，正確。如一時衝動走炮四進七打士，則馬 4 退 6，紅方雙俥必失其一，局勢頃刻逆轉。

15. ………… 包 6 進 6？（圖 10-12）

急於得回失子，終於鑄成大錯。

以下，紅方妙著取勝：

16. 傌八進七！ 車 8 進 1

紅方跳傌，暗藏殺手，與上一回合的棄傌遙相呼應，是入局的佳著。黑方若改走士 6 進 5，則俥六進四，車 1 平 4，傌七進六，紅方勝勢。

17. 炮八進六!! 車 8 進 3

18. 俥六進四！

以下，士 6 進 5，炮八進一！車 1 平 4，俥七退一，悶宮殺。

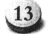

中國　柳大華(先勝)　三藩市　甄達新

這是 1988 年 10 月第 4 屆「七星杯」象棋國際邀請賽的一局棋，由「飛相對挺卒」開局，21 個半回合結束戰鬥。

1. 相七進五　卒 7 進 1　　2. 炮二平三　象 7 進 5
3. 傌二進一　馬 8 進 7　　4. 俥一平二　馬 7 進 6

在子力尚未部署到位的情況下貿然進馬不妥，改走包 8 平 9 或者車 9 平 8 為宜。

5. 傌八進七　包 8 平 7　　6. 兵七進一　馬 2 進 3
7. 炮八進三　‥‥‥‥‥

升炮騎河，好棋，伏有兵七進一的攻擊手段。

7. ‥‥‥‥‥　馬 6 進 7　　8. 傌一進三　包 7 進 4
9. 俥二進三　卒 3 進 1

如改走卒 7 進 1，則炮八退一，包 2 平 1，兵九進一，車 9 平 7，炮八平三，包 7 進 3，仕四進五，紅方得包占優。

10. 兵七進一　象 5 進 3
11. 炮八退一　卒 7 進 1
12. 傌七進六　馬 3 進 4
13. 炮八平三　包 2 進 4
（圖 10-13）

如圖，黑方升包兵線，伏包 7 進 3 打相將軍，抽俥。紅

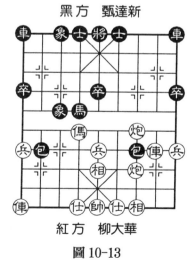

紅方　柳大華

圖 10-13

方如果撐仕或者飛相，本來可以化解，但這樣子力反而不易展開。

14. 前炮平一！ …………

紅方突施妙手，平炮打死車，黑方立呈敗勢。

14. ………… 包 7 進 3　　15. 相五退三　包 2 平 8

平包打俥導致速敗，改走車 9 平 7，雖失一子，尚可周旋。

16. 炮一進五　包 8 退 6　　17. 炮三進七　將 5 進 1

18. 俥九進二　馬 4 進 6　　19. 俥九平二　包 8 進 6

20. 炮三退五　包 8 平 1　　21. 俥二進六　將 5 進 1

22. 俥二平四！（紅勝）

以下，黑方若馬 6 退 7，則俥六進七，再俥四平六殺；若馬 6 退 4，則炮三進三亦構成絕殺。

14 吉林　陶漢明（先勝）　廈門　郭福人

1. 相三進五　馬 2 進 1

飛相對邊馬局，不多見。開局不落俗套，立意求新。

2. 俥八進七　卒 3 進 1　　3. 兵三進一　象 7 進 5

4. 俥二進三　車 1 進 1

出橫車，速度甚快。

5. 炮八平九　卒 7 進 1　　6. 兵三進一　車 1 平 7

7. 俥九平八　車 7 進 3　　8. 俥三進四　包 2 平 4

9. 俥八進四　馬 8 進 7　　10. 俥四退二　包 8 進 5

黑棄車換雙，頗具膽略。如改走車 7 進 2，則炮二進五，車 7 平 8，炮二退三，馬 7 進 6，炮二平四，局面比較

平穩。

11. 傌二進三　象5進7　　12. 俥一平三　包8平3

13. 俥三進五　車9進2（圖10-14）

如改走象3進5，則俥三進一，馬1進3，炮九進四，卒3進1，俥八進二，馬3進4（若走馬3進5，紅先避一步俥，演變下去黑失子），炮九進三，士4進5，俥八進三，士5退4，炮九平六，紅方勝勢。

如圖，為1991年10月大連全國個人賽第7輪一局棋的中局形勢。從盤面上可以看出，紅雙俥炮四兵仕相全，黑車雙馬雙包四卒單缺象，黑方雖多強子，但形勢卻是紅方優。

接圖，由紅方走子：

14. 兵七進一！　…………

挺兵，妙手！黑卒如吃兵，則紅俥必捉死一包。在七兵可以渡河，從而補充了兵力不足的困難。

14. …………　包3退1

15. 兵一進一　車9平8

平車，準備強攻。

16. 兵七進一　包4平5

17. 仕六進五　包5進4

18. 俥八進三！　…………

由於缺象、子力渙散，黑方勉強發起進攻，反而招致更大的被動。

18. …………　象3進5

19. 俥三平六　包5退2

如改走包5退1，則帥五平

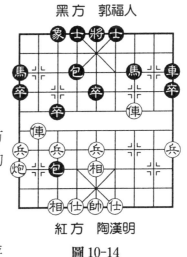

黑方　郭福人

紅方　陶漢明

圖10-14

六，士6進5，俥八平九，再發出邊炮，紅方勝勢。

　　20. 俥六退二　　包3退1　　　21. 兵七平六　　包5平7

　　22. 俥八平五！

　　咬象將軍，猶如當頭一棒，黑方攻勢不僅全被瓦解，而且還要失子，紅方獲勝。

大展出版社有限公司
品冠文化出版社

圖書目錄

地址：台北市北投區(石牌)　　　電話：(02)28236031
　　　致遠一路二段 12 巷 1 號　　　　　28236033
郵撥：01669551＜大展＞　　　　　　　28233123
　　　19346241＜品冠＞　　　傳真：(02)28272069

・熱 門 新 知・品冠編號 67

1.	圖解基因與 DNA	中原英臣主編	230 元
2.	圖解人體的神奇 （精）	米山公啟主編	230 元
3.	圖解腦與心的構造 （精）	永田和哉主編	230 元
4.	圖解科學的神奇 （精）	鳥海光弘主編	230 元
5.	圖解數學的神奇 （精）	柳 谷 晃著	250 元
6.	圖解基因操作 （精）	海老原充主編	230 元
7.	圖解後基因組 （精）	才園哲人著	230 元
8.	圖解再生醫療的構造與未來	才園哲人著	230 元
9.	圖解保護身體的免疫構造	才園哲人著	230 元
10.	90 分鐘了解尖端技術的結構	志村幸雄著	280 元
11.	人體解剖學歌訣	張元生主編	200 元
12.	醫院臨床中西用藥	杜光主編	550 元
13.	現代醫師實用手冊	周有利主編	400 元

・名 人 選 輯・品冠編號 671

1.	佛洛伊德	傅陽主編	200 元
2.	莎士比亞	傅陽主編	200 元
3.	蘇格拉底	傅陽主編	200 元
4.	盧梭	傅陽主編	200 元
5.	歌德	傅陽主編	200 元
6.	培根	傅陽主編	200 元
7.	但丁	傅陽主編	200 元
8.	西蒙波娃	傅陽主編	200 元

・圍 棋 輕 鬆 學・品冠編號 68

1.	圍棋六日通	李曉佳編著	160 元
2.	布局的對策	吳玉林等編著	250 元
3.	定石的運用	吳玉林等編著	280 元
4.	死活的要點	吳玉林等編著	250 元
5.	中盤的妙手	吳玉林等編著	300 元
6.	收官的技巧	吳玉林等編著	250 元

7.	中國名手名局賞析	沙舟編著	300 元
8.	日韓名手名局賞析	沙舟編著	330 元
9.	圍棋石室藏機	劉乾勝等著	250 元
10.	圍棋不傳之道	劉乾勝等著	250 元
11.	圍棋出藍秘譜	劉乾勝等著	250 元
12.	圍棋敲山震虎	劉乾勝等著	280 元
13.	圍棋送佛歸殿	劉乾勝等著	280 元
14.	無師自通學圍棋	劉駱生著	280 元

・象 棋 輕 鬆 學・品冠編號 69

1.	象棋開局精要	方長勤審校	280 元
2.	象棋中局薈萃	言穆江著	280 元
3.	象棋殘局精粹	黃大昌著	280 元
4.	象棋精巧短局	石鏞、石煉編著	280 元

・智 力 運 動・品冠編號 691

1.	怎樣下國際跳棋國際跳棋普及教材(上)	楊永編著	220 元

・鑑 賞 系 列・品冠編號 70

1.	雅石鑑賞與收藏	沈泓著	680 元
2.	印石鑑賞與收藏	沈泓著	680 元
3.	玉石鑑賞與收藏	沈泓著	680 元

・休 閒 生 活・品冠編號 71

1.	家庭養蘭年年開	殷華林編著	300 元

・生 活 廣 場・品冠編號 61

1.	366 天誕生星	李芳黛譯	280 元
2.	366 天誕生花與誕生石	李芳黛譯	280 元
3.	科學命相	淺野八郎著	220 元
4.	已知的他界科學	陳蒼杰譯	220 元
5.	開拓未來的他界科學	陳蒼杰譯	220 元
6.	世紀末變態心理犯罪檔案	沈永嘉譯	240 元
7.	366 天開運年鑑	林廷宇編著	230 元
8.	色彩學與你	野村順一著	230 元
9.	科學手相	淺野八郎著	230 元
10.	你也能成為戀愛高手	柯富陽編著	220 元
12.	動物測驗—人性現形	淺野八郎著	200 元
13.	愛情、幸福完全自測	淺野八郎著	200 元

14. 神奇新穴療法	吳德華編著	200 元
15. 神奇小針刀療法	韋丹主編	200 元
16. 神奇刮痧療法	童佼寅主編	200 元
17. 神奇氣功療法	陳坤編著	200 元

·常見病藥膳調養叢書· 品冠編號 631

1. 脂肪肝四季飲食	蕭守貴著	200 元
2. 高血壓四季飲食	秦玖剛著	200 元
3. 慢性腎炎四季飲食	魏從強著	200 元
4. 高脂血症四季飲食	薛輝著	200 元
5. 慢性胃炎四季飲食	馬秉祥著	200 元
6. 糖尿病四季飲食	王耀獻著	200 元
7. 癌症四季飲食	李忠著	200 元
8. 痛風四季飲食	魯焰主編	200 元
9. 肝炎四季飲食	王虹等著	200 元
10. 肥胖症四季飲食	李偉等著	200 元
11. 膽囊炎、膽石症四季飲食	謝春娥著	200 元

·彩色圖解保健· 品冠編號 64

1. 瘦身	主婦之友社	300 元
2. 腰痛	主婦之友社	300 元
3. 肩膀痠痛	主婦之友社	300 元
4. 腰、膝、腳的疼痛	主婦之友社	300 元
5. 壓力、精神疲勞	主婦之友社	300 元
6. 眼睛疲勞、視力減退	主婦之友社	300 元

·休閒保健叢書· 品冠編號 641

1. 瘦身保健按摩術	聞慶漢主編	200 元
2. 顏面美容保健按摩術	聞慶漢主編	200 元
3. 足部保健按摩術	聞慶漢主編	200 元
4. 養生保健按摩術	聞慶漢主編	280 元
5. 頭部穴道保健術	柯富陽主編	180 元
6. 健身醫療運動處方	鄭寶田主編	230 元
7. 實用美容美體點穴術＋VCD	李芬莉主編	350 元
8. 中外保健按摩技法全集＋VCD	任全主編	550 元
9. 中醫三補養生	劉健主編	300 元
10. 運動創傷康復診療	任玉衡主編	550 元
11. 養生抗衰老指南	馬永興主編	350 元
12. 創傷骨折救護與康復	鍾杏梅主編	220 元
13. 百病全息按摩療法＋VCD	王富春主編	500 元
14. 拔罐排毒一身輕＋VCD	許麗編著	330 元

15. 圖解針灸美容　　　　　　王富春主編　350 元
16. 圖解針灸減肥　　　　　　王富春主編　350 元

・健康新視野・ 品冠編號 651

1. 怎樣讓孩子遠離意外傷害　　高溥超等主編　230 元
2. 使孩子聰明的鹼性食品　　　高溥超等主編　230 元
3. 食物中的降糖藥　　　　　　高溥超等主編　230 元
4. 開車族健康要訣　　　　　　高溥超等主編　230 元
5. 國外流行瘦身法　　　　　　高溥超等主編　230 元

・少 年 偵 探・ 品冠編號 66

1. 怪盜二十面相　　　（精）江戶川亂步著　特價 189 元
2. 少年偵探團　　　　（精）江戶川亂步著　特價 189 元
3. 妖怪博士　　　　　（精）江戶川亂步著　特價 189 元
4. 大金塊　　　　　　（精）江戶川亂步著　特價 230 元
5. 青銅魔人　　　　　（精）江戶川亂步著　特價 230 元
6. 地底魔術王　　　　（精）江戶川亂步著　特價 230 元
7. 透明怪人　　　　　（精）江戶川亂步著　特價 230 元
8. 怪人四十面相　　　（精）江戶川亂步著　特價 230 元
9. 宇宙怪人　　　　　（精）江戶川亂步著　特價 230 元
10. 恐怖的鐵塔王國　　（精）江戶川亂步著　特價 230 元
11. 灰色巨人　　　　　（精）江戶川亂步著　特價 230 元
12. 海底魔術師　　　　（精）江戶川亂步著　特價 230 元
13. 黃金豹　　　　　　（精）江戶川亂步著　特價 230 元
14. 魔法博士　　　　　（精）江戶川亂步著　特價 230 元
15. 馬戲怪人　　　　　（精）江戶川亂步著　特價 230 元
16. 魔人銅鑼　　　　　（精）江戶川亂步著　特價 230 元
17. 魔法人偶　　　　　（精）江戶川亂步著　特價 230 元
18. 奇面城的秘密　　　（精）江戶川亂步著　特價 230 元
19. 夜光人　　　　　　（精）江戶川亂步著　特價 230 元
20. 塔上的魔術師　　　（精）江戶川亂步著　特價 230 元
21. 鐵人Q　　　　　　（精）江戶川亂步著　特價 230 元
22. 假面恐怖王　　　　（精）江戶川亂步著　特價 230 元
23. 電人M　　　　　　（精）江戶川亂步著　特價 230 元
24. 二十面相的詛咒　　（精）江戶川亂步著　特價 230 元
25. 飛天二十面相　　　（精）江戶川亂步著　特價 230 元
26. 黃金怪獸　　　　　（精）江戶川亂步著　特價 230 元

・武 術 特 輯・ 大展編號 10

1. 陳式太極拳入門　　　　　　馮志強編著　180 元
2. 武式太極拳　　　　　　　　郝少如編著　200 元

國家圖書館出版品預行編目資料

象棋精巧短局／石鏞、石煉 編著
－初版－臺北市，品冠文化，2007（民96）
面；21 公分－（象棋輕鬆學；4）
ISBN 978-957-468-537-0（平裝）

1. 象棋

997. 12　　　　　　　　　　　　　96004869

象棋精巧短局

編　　著／石　鏞　石　煉
責任編輯／劉　虹　譚學軍
發 行 人／蔡孟甫
出 版 者／品冠文化出版社
社　　址／台北市北投區（石牌）致遠一路2段12巷1號
電　　話／(02) 28236031・28236033・28233123
傳　　真／(02) 28272069
郵政劃撥／19346241
網　　址／www.dah-jaan.com.tw
E-mail／service@dah-jaan.com.tw
登 記 證／北市建一字第227242
承 印 者／傳興印刷有限公司
裝　　訂／建鑫裝訂有限公司
排 版 者／弘益電腦排版有限公司
授　　權／湖北科學技術出版社
初版1刷／2007年（民 96 年）6月
初版2刷／2011年（民 100 年）2月　　　　　定　價／280元

●本書若有破損、缺頁請寄回本社更換●

大展好書　好書大展
品嘗好書　冠群可期

大展好書　好書大展
品嘗好書· 冠群可期